認識古典音樂

傅雷音樂講堂

u Lei's

alk on Music

傅雷在江蘇路宅第小院（一九六一年）

1. 傅雷在法國（一九三〇年）
2. 朱梅馥在看傅雷給曼紐因打法文信（一九六一年）
3. 傅雷在洛陽（一九三六年冬）
4. 傅雷和傅聰在商討音樂（一九五六年・上海寓所）

1.	3.
2.	4.

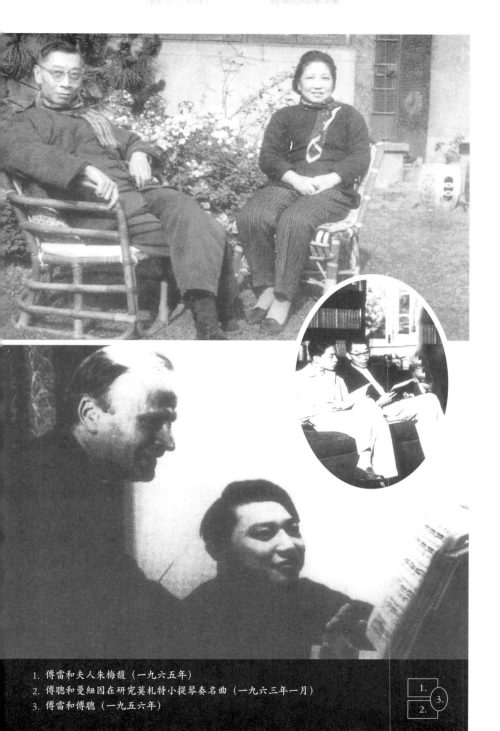

1. 傅雷和夫人朱梅馥（一九六五年）
2. 傅聰和曼紐因在研究莫札特小提琴奏名曲（一九六三年一月）
3. 傅雷和傅聰（一九五六年）

蕭邦的少年時代

從十八世紀末期起，到二十世紀第一次大戰為止，差不多一個半世紀，波蘭屢次被

瓜分。波蘭特務□中過日子。一七七二年，波蘭被俄羅斯、普魯士、奧地利三大強國第一次瓜分；

一七九三年，又受到第二次瓜分。一八七○年，拿破崙把波蘭改做一個華沙公國。一八一

五年拿破崙失敗，波蘭又被分做五分部分，最大一部分受俄國沙皇統治。這是蕭邦時

蕭邦出生高俊沙□，祖國已家陵。

一八一○年，貝多芬正在寫他那第十首交響樂的重養和告別湖拿大；他也經著未了□比亞

經樂，熱曼湖拿大，遠達來小提琴湖拿大。○一八一○年，舒伯的殿十三歲，舒曼過差十個月

沒有出世。李期勒、蕭曼耐、物快寄利芙蓉上來了。一八一○年，歌德遙遙著；拜倫才度

表了他半期的詩歌；雪萊剛□在動筆；巴爾扎克、雨果、裂違士，正安在小學校裡□覓子上

念書。而就在這一八一○年二月二十二日的下午六時，在筆沙附近過鄉下，一個叫做塞拉左华

伏拉——地方俊就生了——□村子裏，誕特烈·蕭邦誕生了。

一八六年出版過一部蕭邦傳記，有一段描寫俊□文字，說道：波蘭湖鄉村大部都

若不多□小□脆樹枝，弱拖著一邪夏族宮怪□縠倉和馬房，周成一個的方場大院子一院

子中來有實口井，姑娘倆沿上掠蕭紅布，把蕭水桶到上見來打水。女孩子路旁務蕭白楊，治

蕭白楊走——梛莘屋。從後邊一座春田，在太陽底下給羲尾吹起一陣。金黃色的波浪。再遠

〈蕭邦的少年時代〉手稿墨跡（一九五六年）

音樂筆記

關於莫札爾德

法國音樂批評家（女）Hélène Jourdan-Morhange：

"That's why it is so difficult to interpret Mozart's music, which is extraordinarily simple in its melodic purity. This simplicity is beyond our reach, as the simplicity of La Fontaine's Fables is beyond children's understanding."

這把我們的感覺（sensations）澄清到 oratorial 的程度：這是極不容易的，因為她強故出來的樸素一望而知，正如臨畫之於原作。表現快樂的時候，演奏家也往往過於作態，以致歪曲了莫札爾德的風格。例如斷音（staccato）不一定都等於笑聲，有時可能表示遲疑，有時可能表示遺憾，但提琴家一看見有斷音標記的音符（用弓來表現，斷音的 nuances 格外凸出）就把樂句表現為快樂（gay），這種例子實在太多了。鋼琴家則出以機械的 running，而且速度如飛，把 arabesque 中所含有的 grace 或 joy 完全忘了。

（一九五六年法國「歐羅巴雜誌莫札爾德特輯」）

關於表達莫札爾德

舉世公認指揮莫札爾德最好的是 Bruno Walter，其次有是 Thomas Beecham。另外 Friesay 也獲小好評。—— Kaips 在 Viennese Classicism 出名，Scherchen 以 romantic ardour 出名。

〈音樂筆記〉手稿墨跡（一九六〇年）

諧俏度，諧諷等，你倒也很能體會，所當筆把莫扎不能表達的恰如其分。還有個原因，凡

作品藝術都是如此的，在你不難掌握，其中有激烈的波動又有蒼涼惆悵的那種，多半是晚年之作，

因為與你的氣味相投，故成績也較有把握。但若既有激情又有隱忍恬淡，如貝多芬的作品，如莫那

你即不免抓握不準。你目前的發展階段，已經到了理性控制為主，指揮得很馴服的能耐，

從顯腦的指揮，故一朝悟出了關鍵所在的作品精神，領會到某個作家的relax，該是何種境界

何種情調時，即不難在短時期內改變面目，而技巧也跟著適應要求，像你前說「有些東西

一子就是很容易了」。舊習未除，亦非短期所能根絕，你也分析以很澈底。悟是一回事，養

成新習慣表現你的「悟」是另一回事。以色到一伊斯埵布爾一雅典的演出能延緩到

明年六月個是太好夢，你在訪美以前必可把新收穫加以「鞏固」。

最後你提到你與我氣實相同，確是非常中肯。你我乘性都史過敏，容易緊張。而

且凡是热情的人多半流於执着，有fanatisme的傾向。你的觀察與分析一點不錯。我也常說應該

學，周伯，那種瀟灑，超脫，隨竟遊戲的藝術風格，沖淡一下太多的主觀與肯定，所謂

posjesss。皇奉屬往是一事，做否做到是另一事。有時個性竟是頑強到底，什麼都扭

它不過。幸而你還年輕，不像我業已定型，也許隨着閱歷與修養，加上你在音樂中的薰陶，

早晚能獲致一旦既有热情又能冷靜，能入能出的境界。總之，今年你請教KABOS太後所有

的進步是我与傑老師久已期待的，我早料到你並不需要到四十左右才悟到某些淡泊，樣

both of you (later on.) Another essential thing during the "fiançailles" is, in my opinion, prepare oneself to face & to know the reality, which is quite different from that nice picture created in an innocent youth's imagination. Life is not only full of unexpected, bitter struggles, it also containing so much daily "ennuis", perhaps more unbearable because this kind of spleen (or boredom) seems so mean, so pitiful, often without cause, that one feels unable to defend oneself. Only with thorough comprehension, heightened tolerance, constant concessions, everlasting genuine friendship on both sides, having a common view on life, a common noble ideal & conviction, a couple could safely pass through every kind of storms, big or small, in the journey, and live on perfect and harmonious companionship. I suppose you will not be annoyed by being treated as my "protégée", you understand certainly that I regard you already as one of ours and wish you as happy as possible, at present as well as in future. Write me as often as you like. Tell us frankly if you should have any trouble with Tsong, we will not scold you or Tsong; on the contrary, we will try our best to explain & eventual misunderstandings between you.

It is really nice of you to suggest to tell us in the future the whereabouts and the activities of Tsong. As most artists, he too careless about the material life, and so 'étourdi' that he never answers our questions on the conditions of his lodging, his engagements, etc. He did not even tell us how many & which countries he had

given concerts. All this seems to him too trivial to mention, but you, as a girl, certainly have the motherly feeling to understand how eagerly the papa & the mamma like to know everything about their beloved son. We are informed that he had been in Santander, San Luiz, Turin, Cannes, Paris, Dauville, Brussels & Geneva, that's all. Maybe you can tell us much more.

What kind of illness keeps you several weeks in a clinic. Is there any indiscretion to put the question? Is it serious? Anyway, we heartily wish you recover as early as possible, & will be healthier than ever!

May I ask what books you are reading? I will be glad to discuss with you in case you have any observations to make on books or on life in general. Do you read French as well as English or German? If so, there are some French novels I would like to recommend & you.

Please write the address on the envelop with printed letters or as neatly as possible, this time your letter wandered in Shanghai 3 days before it reached us. Chinese names of street put in English make often troubles very difficult not to mix up. And I am not sure whether I read your clinic's name rightly.

My wife & I, we send you our best wishes for your quick recovery and our most sincere affection.

Fou Lei.

P.S. I had answered your father's letter on Sept. 2, send to Gstaad.

傅雷致傅聰英文函墨跡

推薦序
當風吹過想像的教室

　　我在二十五歲那年，初次接觸香港三聯繁體首版《傅雷家書》。這時已過親子關係劍拔弩張的青春期，開始用悲憫看待日漸白頭的老父，甚至以移情的心境，享受一位「回頭浪父」的懺悔。同時期大約也達成自學欣賞西洋古典音樂的入門初階，不再對作曲家或專有名詞感到茫然陌生。

　　再過四年，我竟然先後在四家古典音樂雜誌，展開持續十四年專欄主筆與新片評介寫作。猶記得落筆第一篇，在《音樂月刊》的專欄〈遣悲懷〉的某一段，寫到聽舒納貝爾彈奏莫札特的第二十號鋼琴協奏曲第二樂章浪漫曲。曾經覺得音樂的氛圍像李白〈將進酒〉的「永結無情遊，相期邈雲漢」，後來又發現更像王維〈辛夷塢〉的「澗戶寂無人，紛紛開且落」，很明顯就受傅家父子的影響。

　　那時《音樂與音響》雜誌，轉載過傅聰在香港的談樂錄。他將莫札特、蕭邦、德布西，與李白、莊子、李後主、王維對應類比，曾在愛樂友之間掀起後繼的熱烈討論。友朋間雖然有所修正，紛紛表示這個「大風吹」、「對號入座」遊戲雖然未必精準對焦，但都肯定原始創意的新鮮活潑，大有助興於讀中國詩與聆西洋樂。

　　剛起步的唱片評介學徒期，當然會觀摩海內外名家同行的說法。大家拿到的唱片樣本，都是最新一季跨國唱片公司的熱門新貨，頗有「仙拚仙」的競寫趣味。往往一張唱片有七葷八素的評價落差，有時不免會懷疑自己的功力，但更愛嫁禍於別人的跋扈偏見。傅雷談音樂的文章，兩處對我格外有所啓發。

　　我在開章名義的那篇〈遣悲懷〉專欄，就特別提到喜歡在禮拜天早上，慢慢啜飲一壺有《彌賽亞》伴奏的英式伯爵晨茶。有位信仰虔誠的樂友十分不以爲然，不解我爲何有這種瀆神的壞習慣。他不能體會我假日剛起床時，需要一種介於義大利歌劇與德意志神劇之間，最適合爲耳蝸暖身的音樂。我那時同樣有李希特指揮的《馬太受難曲》與《彌賽亞》，前者是日本資深樂評人公認「十大荒島唱片」第一名，無奈聆聽次數遠遠不及後者。

　　我曾經懷疑自己的欣賞品味，直到遇上也把韓德爾擺在巴赫*之

巴赫（Johann Sebastian Bach, 1685-1750）德國風琴家、作曲家。台灣慣稱巴哈，但按德文發音，巴赫譯名較爲正確，教育部亦將其譯名統一爲巴赫。讀者可以上國立編譯館學術名詞資訊網查詢。

上的傅家父子。在一九六一年二月兩篇家書裡，我得到美妙的啓示與解脫。傅聰提到韓德爾的人性本色，應是較健康的藝術態度，「韓德爾是智慧的結晶，巴赫是信仰的結晶」。傅雷進一步解釋，「韓德爾有種異教氣息，不像巴赫被基督教精神束縛，常常匍匐在神的腳下呼號，懺悔，誠惶誠恐的祈求。」傅雷提到韓德爾在身上，結合德意志人尋求文藝復興理想，與拉丁種族憧憬陽光快樂，正是我看上《彌賽亞》兼具歌劇與神劇之妙的理由。

　　傅雷以中國人的觀點，認爲儒家與道家思想的民族，確實會比較喜歡史卡拉第、韓德爾、莫札特、舒伯特。如果從佛教的立場，天堂地獄只是佛教的小乘，專爲知識水準較低的大眾而設。「眞正的佛教教理並不相信眞有天堂地獄；而是從理智上求覺悟，求超渡；覺悟是悟人世的虛幻，超渡是超脫痛苦與煩惱。」偉哉傅雷，他幫我解決不親近西洋古典「教堂音樂」的困擾。

　　另一個異曲同工的例子，就是貝多芬與舒伯特的拉鋸戰。我一開始聽古典音樂，拿舒伯特卡帶的機會便遠超過貝多芬，就我理性認知這是「不對的」，舒伯特怎會重要過貝多芬？傅雷書信與翻譯法國樂評家保爾・朗陶爾米〈論舒伯特〉專文，帶給我啓蒙快意。「一切情感方面的偉大，貝多芬應有盡有。但另一種想像方面的偉大，或者說一種幻想的特質，使舒伯特超過貝多芬。」可想我是多麼喜歡這樣的解說，這既不會刻意貶低貝多芬、拉抬舒伯特，又一語中的道出箇中三昧。

　　不管交響曲、協奏曲、室內樂或奏鳴曲，貝多芬最擅長的是奏鳴曲式兩個主題的對立，為何它們會從頭到尾鬥得那麼凶猛呢？「他的兩個主題，一個代表意志，自我擴張的個人主義；另一個代表曠野的暴力，或者說命運、神，都無不可。」舒伯特沒有這種嚴重掙扎，「舒伯特身上絕對沒有更新，沒有演變。從第一天起舒伯特就是舒伯特，死的時候和十七歲的時候一樣。在他最後的作品中也感覺不到，他經歷過長期的痛苦。」

　　所以有人說，舒伯特的起點是貝多芬的終點，貝多芬一直在追求的幸福感，舒伯特一開始就擁有了。舒伯特與貝多芬都依歌德敘事詩《魔王》寫過歌曲，後者的作品已被淡忘，前者卻成為德國藝術歌曲頂尖代表作。貝多芬的《魔王》側重戲劇張力，舒伯特也有這樣的能耐。但舒伯特行有餘力，還能欣賞歌德詩行的細節，能用伴奏將種種氛圍表露無遺。貝多芬因為緊張，而喪失舒伯特的閒適。

　　傅雷諸多音樂觀念啟發我後來的樂評文字，比較敢於信賴自己的直覺，不再亦步亦趨服膺專家前輩。日後，我與巴赫、貝多芬有更加親密的接觸，慢慢修正之前的認知，確立兩人在西洋音樂史的拔尖地位。這時，我對他們的喜愛，已是出自肺腑的真誠感動，不是懾服於鴻儒史家的權威。同樣出現在文學趣味，我喜歡林語堂超過魯迅的「情意結」，焦慮似乎也一併解決。

　　音樂是非常抽象的藝術，要行之於文字，常得維繫於具象的比

喻，傅雷也教了我很多招數。傅雷初訪羅浮宮，在達文西《蒙娜麗莎的微笑》前，便展露拿手功夫，「這愛嬌的來源，當然是臉容的神祕，其中含有音樂的攝魂制魄力量」。帕華洛帝《公主徹夜未眠》唱得如此盪氣迴腸，在於拉長的美聲詠歎樂句。西洋古典調性音樂，講求樂句要結束於穩固的和聲，這種圓滿的安定感，帶來聆樂後的滿足與平靜。

普契尼深知如何扣人心弦，他把樂句總結前懸而未決的詠歎，拉得又高又長又嘹亮又恍惚，就像蒙娜麗莎讓人捉摸不定的謎樣微笑。難怪教堂音樂把沒有解決調性穩定的音程，稱作「魔鬼音程」，因為你無法得知，那樣曖昧微笑的蒙娜麗莎會是處女抑或妓女。傅雷如此一語雙關左右逢源，既以音樂來烘托繪畫，又拿繪畫來闡釋音樂，用的卻是平易近人的修辭。

談傅雷與音樂，當然不能遺漏，他翻譯羅曼・羅蘭以貝多芬為原型，所創作的長篇鉅著《約翰・克里斯多夫》。我是在生命裡最難熬的三個月，趁外科實習空檔的疲憊，用讀勵志書的態度苦苦啃完。想必「三、四年級」的愛樂友，當年各自會有不同的特殊啟蒙經驗。傅雷曾說，這部小說之於他，有如《聖經》之於基督徒。現今的發燒友也喜歡用「唱片聖經」、「音響聖經」那樣的名詞，然而與傅雷當年苦心誠摯投入龐然翻譯工程，大大不可同日而語。

傅雷年輕時代據說脾氣非常暴躁，曾因為一條領帶打不好，怒而用剪刀將它剪碎。一個法文單字譯不好，全家要陪著遭殃。但傅

雷也有細膩面,他曾透過傅聰蒐集五十多種英國玫瑰,長期訂閱英國出版的《玫瑰月刊》,還是英國月季花協會的海外會員。傅雷雖然訓示傅聰,「學問第一,藝術第一,眞理第一,愛情第二」,他早年瘋狂愛上法國女郎瑪德琳‧貝爾,不只徹底違背這句話,還差點辜負未婚妻朱梅馥。因爲日後讀了《譯壇巨將傅雷傳》、《傅雷別傳》,比家書更完整的面貌,而更加喜歡傅雷。這倒有點像讀多了巴赫的傳記雜聞,愈來愈覺得音樂之父平易可親。

—— 莊裕安

莊裕安,知名音樂評論家,畢業於中國醫藥學系,現爲內科執業醫師。作品涵蓋散文、書評及樂評,著有《水仙的咳嗽》、《喬伊斯偷走我的除夕》、《會唱歌的螺旋槳》、《我和我倒立的村子》、《巴爾札克在家嗎》等。曾獲 1994 年「吳魯芹散文獎」。

代序
傅雷的音樂藝術觀

引言

　　談論《傅雷家書》的文章很多，但涉及《家書》裡的有關音樂部分的則還未見到，因此我想在這篇文章裡談談傅雷對音樂的一些看法。

　　傅雷是學藝術史出身的，他在巴黎修讀的亦是歐洲藝術史，他對音樂的熱情完全是個人的嗜好，在音樂方面的修養亦完全是自修的，而且是以歐洲藝術為基礎來欣賞歐洲音樂的，偶爾滲入一些中國文人雅士的審美角度，因此有些評論和觀點，相當「人文」化——混歐洲藝術和音樂以及中國詩詞於一爐，形成一種中、歐綜合的音樂藝術觀。

藝術家的感性與理性

在一九五四年三月二十四日的一封信裡，他寫道：「我想你心目中的上帝一定也是巴赫、貝多芬、蕭邦等等第一，愛人第二。」並勸兒子道：「彈琴不能徒恃 sensation（感覺），sensibility（感受，敏感）。那些心理作用太容易變。從這兩方面得來的，必要經過理性的整理、歸納，才能深深的化入自己的心靈，成爲你個性的一部分，人格的一部分。」（一九五四年八月十一日）他還教導傅聰：「倘使練琴時能多抑制情感，多著重於技巧，多用理智，我相信你一定可以減少疲勞。」（一九五四年十一月十七日）

傅雷所說的理性與感性，是藝術創作、演奏（表達）和欣賞的重要法則。所有感人肺腑的文藝包括音樂作品都有各種適合人類不同層次、不同強度、不同境界的形式，經過作者（作曲者、畫家）的不同表達方法，將熾熱的情感、悲傷、寧靜、幽默、歡樂等所謂「感性」注入「理性」的體裁，從而感染聽眾、觀眾、讀者。否則，無論作者的感情有多強烈，亦無法令人產生共鳴。

從音樂的角度來看，巴赫、韓德爾、海頓、莫札特、貝多芬、舒伯特、舒曼、蕭邦、布拉姆斯、馬勒、德布西、史特拉汶斯基等作曲家，都是充滿感性而又能通過理性的手段把情感（宗教的、愛情的、人類的、出世的）以最有效的方式表達出來。因此，真正的

　　藝術家都是感情豐富的，理性（邏輯性）特強的創作者，如巴赫的對位如建築、貝多芬的結構嚴謹、莫札特的用料經濟、白遼士的配器輝煌、德布西的和聲五光十色等等，無一不是藝術科學家。

　　缺乏理性的音樂家，無法透徹地表達自己的感性，兩者互為因果，但絕對此消彼長。正由於這種原因，再高天分的音樂家亦得經過嚴格的培養和訓練，否則天分便無法盡量發揮出來。除了少數例外，受的訓練愈嚴格，表達能力愈強，感染力亦就愈大。

　　有不少演奏家演奏時身體動作和手的動作太多，傅雷認為不僅浪費精力，還影響演奏者的「technic（技巧）和speed（速度）和tone（音質）的深度」（一九五五年五月十一日）。傅雷還說，一邊彈一邊唱亦會影響速度，是個壞習慣。表面看來，身體動作多，邊彈奏邊哼唱是感性的表現，但實際上卻是技巧上力不從心的一種潛意識的表現，因為假如演奏者的彈奏能心滿意足地通過樂器來抒發他的樂思，他便不會借助於身體和哼唱。而且身體的擺動並不能使彈奏更傳神。

　　傅雷常常要兒子練琴時能偶爾停下來想想，「想曲子的picture（意境，境界），追問自己究竟要求的是怎樣一個境界，這是使你明白What you want（你所要的是什麼），而且先在腦子裡推敲曲子的結構、章法、起伏、高潮、低潮等等」（同信）。這亦是一種理性的訓練，目的要傅聰如何更好地發揮他的音樂天分和表達能力。作為藝術史學者，傅雷的音樂修養的確令人欣賞，也許父愛使然吧 —— 傅

雷的教導，適合所有演奏家。

平衡、對比、統一

　　傅雷欣賞鋼琴彈奏，已達相當高的境界，在一九五四年十月十九日的信裡，他說：「大家聽過好幾遍 Thibaud‐Cortot 的唱片，都覺得沒有什麼可學的；現在才知道那是我們的程度不夠，體會不出那種深湛、含蓄、內在的美。而回憶之下，你的 piano part（鋼琴演奏部分）也彈得大大的過於 romantic 浪漫。T-C 的演奏還有一妙，是兩樣樂器很平衡。蘇聯的是 violin 壓倒 piano，不但 volume（音量）如此，連 music 也是被小提琴獨占了。我從這一回聽的感覺來說，似乎奧艾斯脫拉赫的 tone（聲音，音質）太粗豪，不宜於拉十分細膩的曲子。」

　　傅雷評論的是蘇聯奧艾斯脫拉赫小提琴家與蘇聯的鋼琴家奧勃林的 Franck Sonata 錄音與 Thibault（亦是小提琴家）和 Cortot（鋼琴家）的同一首曲子的錄音，他喜愛的是後者。從這一段描述，我們知道傅雷聽音樂是根據藝術大原則來品嚐其水準的：平衡、細膩、適可而止，尤其注意平衡 —— 對比統一的藝術法則。我們還知道傅雷是以理性的態度來欣賞音樂的，避免衝動和過火，因此再三提醒傅聰，就算是浪漫樂派的作品，亦不要「過於 romantic」。失去平衡的浪漫，並不是好的 romantic style。

　　傅聰的彈奏相當浪漫，包括他的莫札特和史卡拉第。我個人感覺到他在處理這兩位作曲家的作品時，雖然盡量做到理性的控制，但總免不了表露出他那種洋溢著浪漫氣息的風格 —— 性格使然也。

　　傅雷常常不自覺的以歐洲音樂的標準和原則來看中國音樂，這是喜歡歐洲音樂的中國人常犯的毛病，如他說：「漢魏之時有《相和歌》，明明是 duet（二重唱）的雛形，倘能照此路演進，必然早有 polyphonic（複調的）的音樂。不料《相和歌》辭不久即失傳，故非但無 polyphony（複調音樂），連 harmony（和聲）也產生不出。眞是太可惜。」（一九五四年十二月三十一日）言下之意如《相和歌》辭能繼續流傳至今，中國也會有像歐洲的交響樂、室內樂、協奏曲等等。我想老一輩的知識分子對歐美的進步和中國的現代化發展有一種一廂情願的心態，猶如單戀，但音樂文化怎能如此簡單？尤其中國有著如此悠久的音樂歷史和傳統。

　　就算中國音樂有雙旋律或多旋律，它們可能是輪唱或領唱齊唱輪唱的形式，與歐洲的二重唱和複調音樂截然不同；歐洲音樂有和聲，那是對位發展的副產品（多旋律自然形成和弦），但有許多民族的音樂是沒有歐洲式的和聲的，亦沒有那種觀念，傅雷的想法完全是單思病。

　　不同的民族有不同的表達感情的方式，歐洲古典音樂（泛指不同時期的嚴肅音樂）雖然發展到較爲複雜、較爲全面的形式和內容，但世界上仍然有歐洲音樂所沒有的形式和內容，如印度音樂，

中國士大夫的音樂如古琴。我覺得中國人可以欣賞歐洲音樂,可以認為中國音樂應該有著更好的發展,但千萬不要想中國音樂跟在歐洲音樂後面跑。

天分和修養

演奏家的直覺重要還是修養重要?所謂「直覺」是指音樂天分,對音樂的天生感受;所謂修養是指後天修行得來的知識和理解。傅雷在一九五五年六月的信裡寫道:「有一點,你得時時刻刻記住:你對音樂的理解,十分之九是憑你的審美直覺,雖則靠了你的天賦與民族傳統,這直覺大半是準確的,但究竟那是西洋的東西,除了直覺以外,仍需要理論方面的、邏輯方面的、史的發展方面的知識來充實,即使是你的直覺,也還要那些學識來加以證實,自己才能放心。」

傅雷既肯定天分的重要性,亦強調修養:理論方面是指音樂語言,如和聲、對位、節奏、音程等等;邏輯方面的是指結構和風格上的對比和統一,亦就是美學範疇裡的元素;史的發展方面是指樂曲在音樂史上的位置和背景。而理論、邏輯和歷史與天分相輔相成,缺一不可,否則便成不了好的鋼琴家。由此可見傅雷的藝術史背景運用在音樂上,亦十分之適合。

藝術家的感情生活

　　傅雷十分關心兒子的「感情生活」，在一九五九年十月一日的信裡，他問傅聰的感情生活：「我知道你的性格，也想像得到你的環境；你一向濫於用情，而即使不採主動，被人追求時也免不了虛榮心感到得意；這是人之常情，於藝術家為尤甚，因此更需警惕。」

　　為了教導傅聰，傅雷這樣寫道：「真正的藝術家，名副其實的藝術家，多半是在回想中和想像中過他的感情生活的。唯其能把感情生活昇華才能給人類留下這許多傑作。」他還以歌德的《少年維特的煩惱》為例，讚賞歌德「大智大勇」。

　　真正的藝術家，是不是多半在回想中和想像中過感情生活？我看不然。相反，真正的藝術家要依靠情感所發出的火花來從事創作，如莫札特、貝多芬、蕭邦、白遼士，又如小說家、詩人、畫家、雕刻家，有哪一位沒有經過情感的衝擊而寫出傳世的作品？當然，情感生活並不一定局限於男女間的愛情，但愛情在藝術創作裡占有重要地位，如白遼士、貝多芬。愛情既然是生活裡的主要組成部分，那麼藝術創作自然少不了愛情的因素。

　　傅雷可能堅信真正的藝術家能在感情上自律，能使愛情昇華，但若無真實愛情的經歷，又怎能使之昇華？貝多芬的《第四交響曲》和白遼士的《幻想交響曲》與《羅密歐與茱麗葉》，皆是愛情昇華之作，但這亦是他們真實的經歷啊！

音樂藝術的世界大同

傅聰的彈奏是中國味道的歐洲音樂或是歐洲味道的歐洲音樂？或乾脆是傅聰味道的歐洲音樂？傅聰到了英國之後，一九六○年五月七日，*Manchester Guardian*《曼徹斯特衛報》署名 J. H. Elliot，給傅聰的演奏會寫了以〈從東方來的新啟示〉為題的評論，說傅聰並不是完全接受西方音樂傳統，而另有一種清新的前人所未有的觀點；還說傅聰總是以更好的東西去代替西方的東西，而這種代替並沒有得罪西方聽眾。

對樂評者的意見，傅雷固然贊成，說：「唯有不同種族的藝術家，在不損害一種特殊藝術的完整性的條件之下，能灌輸一部分新的血液進去，世界的文化才能愈來愈豐富，愈來愈完滿，愈來愈光輝燦爛。」（一九六○年八月五日信）傅雷所說的，是音樂演繹的大道理。換句話說，不同文化背景的演奏家對一首樂曲的演繹能豐富這首樂曲的內容和風格，如小澤征爾對白遼士作品的演繹，馬友友對蕭斯塔高維奇作品的演繹。

推而廣之，讓我們拋開文化種族的分別，藝術家個人之間亦有氣質和風格上的差異，如卡拉揚和貝姆（Carl Bohm）、霍洛維茲和阿勞、斯特恩與曼紐因等等。現代的世界愈來愈小，文化交流愈來愈頻繁，民族之間、文化之間的距離愈來愈拉近，在音樂藝術上，文化和民族之間的分別變成了藝術家個人氣質和風格上的獨特性格的

表現。

我看音樂藝術上的世界大同會比任何一種世界大同來得更早。

樂評和樂評家

樂評和樂評家在音樂界的作用和地位常常引起爭論，有的藝術家（作家、作曲家、畫家、詩人、劇作家、雕刻家等）恨之入骨，有的則無動於衷，但一般都又恨又怕，因為一般人的判斷力（即修養）不夠，故或多或少地依賴樂評。

傅雷對這個問題看得較客觀，他說：「往往自己認為的缺陷，批評家並不能指出，他們指出的倒是反映批評家本人的理解不夠或者純屬個人的好惡，或是時下的風氣和流俗的趣味。從巴爾札克到羅曼・羅蘭，都一再說過這類的話。因為批評家也受他氣質與修養的限制（單從好的方面看），藝術家胸中的境界沒有完美表現出來時，批評家可能完全捉摸不到，而只感到與習慣的世界抵觸；便是藝術家的理想真正完美的表現出來了，批評家囿於成見，也未必馬上能發生共鳴。」（一九六〇年十二月二日信）

傅雷在這段話裡從兩個方面來談一個問題：樂評家的氣質和修養限制了他們評論的可靠性，我十分同意。所謂知音者少，何況有備（心理上的準備，不是對作品的研究和分析）而來，總免不了抱有或多或少的成見。並不是每一首作品都可以引起樂評家的共鳴，

由此可見，樂評只能當作參考，而不能視之爲準繩。

樂評者只能寫「聽後感」，而不應作所謂權威性的評論。文藝作品是十分之個人的，別人只能嘗試去了解，而不應作出十分了解的樣子。

傅雷還說：「但即使批評家說的不完全對頭，或竟完全不對頭，也會有一言半語引起我們的反省，給我們一種inspiration，使我們發現眞正的缺點，或者另外一個新的角落讓我們去追求，再不然是使我們聽想到一些小枝節可以補充、修正或改善 —— 這便是批評家之言不可盡信，亦不可忽視的辯證關係。」（一九六〇年十二月二日信）

要做到傅雷所說的，實在不太容易。試想：作者（包括作曲家）和演奏家，廢寢忘食、日以繼夜地工作、創作、練琴、再創作，結果給一個既不是作曲者又不是演奏家來挑剔，若能平心靜氣地來聆聽這些人的批評，那是了不起的涵養。假若樂評家是位有學之士，那還罷了，若碰上不學無術的人，這口氣如何消受下去？事實上又有多少名副其實的樂評家？

一個眞正的樂評家，應該是一個眞正的音樂學學者、音樂史學者，能與作曲家和演奏家溝通的鑑賞者。

傅雷是位理想主義者，他以自己的理想來看音樂世界，完全正確，但事實是否如此？我看未必。但傅雷的原則，仍然應予以重視。

在一九六一年二月五日的信裡，傅雷繼續論述音樂藝術和樂評家。傅雷認為音樂的流動性最為突出，一則是時間藝術，二則是刺激感官與情緒最劇烈的藝術，故與人的情緒特別密切。由此傅雷得出了兩點結論。

結論之一：情緒變化使演奏者每次表現均有出入，因此聽眾的印象亦每次都不同。正因為這個原因，傅雷認為演奏家需要「高度的客觀控制」，盡量減少因情緒變化而影響演奏效果。

結論之二：音樂既是時間藝術，而演奏家的演奏每次都不同，樂評家只能靠記憶來評論，故其準確性大有問題。演奏家與樂評家之間的距離較大，正是這個原因。

在同一封信裡，傅雷繼續談論演奏和樂評。他說演奏家對某一作品演奏至數十百次以後，無形中形成一種比較固定的輪廓，大大減少了流動性。聽眾的感覺也是如此，樂評家的印象亦不會超出這個規律。

這個看法與一些演奏家的訪問略有出入。好幾位演奏家表示，對某一首樂曲雖然演奏了許多許多次，但每一次都有不同的感覺、發現，因此演奏起來亦有不同的表現。如此說來，音樂的流動性並沒有因為重複演奏而減少。

傅雷還提到聽唱片。唱片（有人稱之為「罐頭音樂」）的流動性減至最低，但同一位演奏家所灌的不同時期的唱片有著不同的效果，故此仍有其流動性，一如傅雷的重譯本《約翰‧克里斯多夫》，

對原文更深入的理解，使他修改第一次譯文，演奏家對一首作品的理解和演繹亦是這樣。

樂評是給聽眾和讀者參考的「聽後感」，只能代表樂評者的個人意見和感覺，別人（包括演奏者）可以同意，亦可以不同意，不應拿出來作為標準，有音樂修養的聽眾總會有自己的意見，而且人人意見都會不同。所謂權威樂評家，是指有影響力的「聽後感」的作者，不一定是合理的。

有修養有道德的藝術家，不會太重視樂評的，因為他們有自己的標準。

如行雲流水的藝術作品

傅雷的譯文十分認真嚴謹，一絲不苟，閱讀起來卻通順自然，真是難得之佳作，他譯的羅曼·羅蘭《約翰·克里斯多夫》便是這種作品。在一九六〇年十二月二日的信裡，他勸告傅聰說：「一切做到問心無愧，成敗置之度外，才能臨場指揮若定，操縱自如。也切勿刻意求工，以免畫蛇添足，喪失了spontaneity（真趣）。理想的藝術總是如行雲流水一般自然，即使是慷慨激昂也像夏日的疾風猛雨，好像是天地中必然有的也是勢所必然的境界。一露出雕琢和斧鑿的痕跡，就變為庸俗的工藝品而不是出於肺腑，發自內心的藝術了。」

　　講得十分透徹。理想的藝術的確如行雲流水一般自然。如莫札特和舒伯特這兩位大天才的作品，有如鬼斧神工，毫無痕跡，「好像是天地必然有的」。巴赫、韓德爾、貝多芬、蕭邦、布拉姆斯、白遼士等也都是天才，但他們的作品就不是莫札特和舒伯特的那種自然流暢，而是另一種的行雲流水，不是天地中必然有的，而是人類美妙的藝術品。

　　刻意求工並不一定會造成畫蛇添足的效果，上面的幾位作曲家的作品都有刻意求工的痕跡，否則結構就不會那麼嚴謹，轉調不會那麼暢順，旋律發展不會那麼平衡。傅雷的譯文亦極為刻意求工，但並無畫蛇添足之感。有道行的藝術家有一種能力：在刻意求工之後，能使作品聽來有如行雲流水，所謂鬼斧神工亦是一種刻意求工的結果。

韋瓦第、巴赫、韓德爾

　　傅雷是從歐洲藝術（美術、雕刻）史的角度來聽歐洲音樂的，他對韋瓦第（Antonio Vivaldi，1675-1741）作品的感應充分說明了這種傾向：「情調的愉快、開朗、活潑、輕鬆，風格之典雅、嫵媚，意境之純淨、健康，氣息之樂觀、天真，和聲的柔和、堂皇，甜而不俗；處處顯出南國風光與義大利民族的特性，令我回想到羅馬的天色之藍，空氣之清冽，陽光的燦爛，更進一步追懷二千年前希臘

的風土人情，美麗的地中海與柔媚的山脈，以及當時又文明又自然，又典雅又樸素的風流文采，正如丹納書中所描寫的那些境界。」（一九六一年二月六日信，傅雷譯有丹納的《藝術哲學》一書，收入《傅雷譯文集》）

傅雷所講的是韋瓦第的兩首協奏曲，其中之一可能是《四季》。傅雷對韋瓦第的協奏曲的感受是十分之感性，像是在描述一幅油畫，栩栩如生。

韋瓦第去世時，巴赫（1685-1750）尚在人間，故同是巴洛克時代的末期作曲家，前者風格自然流暢、清新優雅，後者則深厚典雅，一派神聖不可侵犯的樣子，難怪傅雷寧取韓德爾（1685-1759）而捨巴赫，這亦是個人的口味使然。

在同一信裡還談到巴赫與韓德爾，傅雷愛憎分明：「聽了這種音樂不禁聯想到韓德爾，他倒是北歐人而追求文藝復興的理想的人，也是北歐人而憧憬南國的快樂氣氛的作曲家。你說他humain是不錯的，因為他更本色，更多保留人的原有的性格，所以更健康。他有的是異教氣息，不像巴赫被基督教精神束縛，常常匍匐在神的腳下呼號，懺悔，誠惶誠恐的祈求。」

傅雷之不喜歡巴赫的音樂，是出於不喜歡基督教：「我總覺得從異教變到基督教，就是人從健康變到病態的主要表現與主要關鍵。── 比起近代的西方人來。我們中華民族更接近古代的希臘人，因此更自然、更健康。」因此他特別喜歡希臘的雕刻、文藝復

興的繪畫和十九世紀的風景畫。

傅雷對韓德爾情有獨鍾：「讀了丹納的文章，我更相信過去的看法不錯；韓德爾的音樂，尤其是神劇，是音樂中最接近希臘精神的東西。他有那種樂天的傾向，豪華的詩意，同時亦極盡樸素，而且從來不流於庸俗，他表現率直、坦白，又高傲又堂皇，差不多在生理上到達一種狂喜與忘我的境界。也許就因爲此，英國合唱隊唱Hallelujah的時候，會突然變得豪放，把平時那種英國人的抑制完全擺脫乾淨，因爲他們那時有一種眞正激動心弦、類似出神的感覺。」（一九六六年一月四日信）

傅雷之喜愛莫札特、史卡拉第和韓德爾，「大概也是由於中華民族的特殊氣質」，包括：「親切、熨帖、溫厚、惆悵、淒涼，而又對人生常帶哲學意味極濃的深思默想；愛人生、戀念人生而又隨時準備飄然遠行，高蹈，灑脫，遺世獨立，解脫一切等等的表現，豈不是我們漢晉六朝唐宋以來的文學中屢見不鮮的嗎？而這些因素不是在舒伯特的作品中也具備的嗎？」

這種比較實在太不自然，傅雷所講的親切、熨帖、溫厚等等，每一個民族的文化、每一個歷史時期都可能有，不一定在中國的漢晉六朝唐宋的文學作品中有，在舒伯特的歌曲裡有，在俄國十九世紀作家如普希金、托爾斯泰、屠格涅夫的小說、詩歌和散文裡亦有。藝術是人類共通的表達形式，所謂「英雄所見略同」正是如此，似乎不應在這點上大作文章。

　　再說，舒伯特的惆悵與漢晉六朝的惆悵有著不同的內涵和深度，莫札特的天才橫溢與李白的橫溢天才亦有質的分別——同一類感情因傳統文化不同而有不同的含意和層次，怎能以基督教（和天主教）的文化傳統來與道、佛、儒等諸派哲學所形成的中國文化相提並論呢！穿著西裝的舒伯特與穿著道服的道士放在一起，實在有點格格不入。

　　我們中國人不需要牽強的與歐洲音樂拉上關係，能欣賞就行了。

藝術氣質

　　從事創作的人，尤其是從事音樂創作的作曲家、演奏演唱和指揮家，很容易與世隔絕。寫小說劇本和詩歌，或是繪畫、雕刻，總要觀察分析社會現象和角色的塑造，或多或少的與現實生活有所接觸，但音樂就不同了，除非寫歌劇的題材亦可以與社會無關，他們可以埋頭關起門來作曲練習，結果變成孤陋寡聞的社會邊緣的人士。

　　傅雷曾就傅聰的「藝術家需要有single - mindedness（一心一意）」的看法作出評論，他說：「我屢屢提醒你，單靠音樂來培養音樂是有很大弊害的。」（一九六一年二月八日信）他要傅聰多多跑到大自然中去，也需要不時欣賞造型藝術來調劑生活。傅雷的勸告仍然局

限於藝術領域，其實音樂家應涉及到人文學科和社會科學的重要領域裡去，如哲學、歷史、美學、社會學等，以擴大視野，不僅有助於修養和處世，更能豐富音樂創作和演繹。大師級音樂家不僅具有音樂天分，還具有社會良知。貝多芬若僅僅爲作曲家，就不會寫得出《第九交響曲》第四樂章裡的《歡樂頌》合唱，因爲這首合唱的偉大已超出了音樂，表達了貝多芬對人類的愛，對惡劣命運的勝利。這種胸懷不是僅僅注重音樂的人所能具有的。

所有偉大的藝術家都是偉大的人道主義者，音樂和文字只不過是用來表達他們人道主義思想的工具而已。整天在工具上下功夫的人只是「匠」級人物。

傅雷自嘆謂他不會欣賞巴洛克時期的音樂，他說：「不知怎麼，polyphonic（複調）音樂對我終覺太抽象。便是巴赫的Cantata（清唱劇）聽來也不覺感動。一則我領會音樂的限度已到了盡頭，二則一般中國人的氣質也是一個大阻礙。布拉姆斯的《小提琴協奏曲》似乎不及《鋼琴協奏曲》美，是不是我程度太低呢？」（一九六一年五月一日信）

根據傅雷的邏輯，不喜歡聽巴洛克樂派的作品、喜愛布拉姆斯的鋼琴多於小提琴樂曲，就說明了自己欣賞音樂的程度不夠。這實在是毫無根據的想法。難道不喜歡吃魚翅鮑魚的人都是不懂得享受吃的藝術嗎？不愛閱讀魯迅的作品的人都不會欣賞「五四時代」的文學嗎？當然不是，人的口味個個不同，爲什麼人人都要愛聽巴洛

克時代的音樂？爲什麼不可以愛聽鋼琴曲多於愛聽小提琴曲子？

聽音樂與閱讀書籍一樣，多聽、多看、多想，日久便見功。假如你特別鍾愛某一個時期的作品，或是某一位作曲家的作品，花多點時間去看這方面的資料；假如你特別不接受某一位作曲家的作品或是某一個樂派的風格，那又有什麼值得擔心呢！

傅雷在一九六一年八月三十一日的信裡提到不同的氣質。信裡透露，說英國樂評家認爲傅聰的《貝多芬奏鳴曲》缺少那種 Viennese repose（維也納式閒適）（意指貝多芬式的安閒、恬淡、寧靜之境），傅雷接著說貝多芬的清明恬靜既不同於莫札特，亦不同於舒伯特：「稍一混淆，在水平較高的批評家、音樂家以及聽眾耳中，就會感到氣息不對、風格不合、口吻不眞。」

傅雷講的好透徹，貝多芬的寧靜心情是經過劇烈奮鬥、努力掙扎之後而達到的境界，與舒伯特的出世式的和莫札特的入世式的寧靜截然不同。還有，其中有粗、細、剛、柔之分。

白遼士、蕭邦

我特別喜歡傅雷在一九六六年一月四日信裡所講的一段話，他說：「關於白遼士和李斯特，很有感想，只是今天眼睛腦子都已不大行，不寫了。我每次聽白遼士，總感到他比德布西更男性，更雄強、更健康，應當是創作我們中國音樂的好範本。據羅曼·羅蘭的

看法，法國史上眞正的天才作曲家只有比才和他兩個人。」傅雷對「天才」有這麼一種認同：「羅曼‧羅蘭在此對天才另有一個定義，大約是指天生的像潮水般湧出來的才能，而非後天刻苦用功來的。」

《傅雷家書》還有幾封信特別討論蕭邦和莫札特的音樂，如傅聰拿手的 Mazurka，傅雷說：「《瑪祖卡》，我聽了四遍以後才開始捉摸到一些，但還不是每支都能體會。我至此爲止是能欣賞了 Op. 59, No. 1; Op. 68, No. 4; Op. 41, No. 2; Op. 33, No. 1; Op. 68, No. 4的開頭像是幾句極淒怨的哀嘆。Op. 41, No. 2 中間一段，幾次感情欲上不上，幾次悲痛冒上來又壓下去，到最後才大慟之下，痛哭出聲。第一支最長的 Op. 56, No. 3，因爲前後變化多，還來不及抓握。」（一九五五年十二月二十七日信）

這樣的聽音樂過於形象化、文學化，《瑪祖卡》是波蘭的舞曲，總免不了表達人們的感覺，至於是不是「淒怨的哀嘆」、「幾次悲痛冒上來又壓下去」，純屬傅雷的個人意見。其實哪一首樂曲不是表達喜、怒、哀、樂，傅雷所形容 Op. 41，No. 2中間一段亦可以用來描述其他樂曲。

傅雷對蕭邦的評論亦是形象化、文學化的：「今天寄你的文字，提到蕭邦音樂的有『非人世的』氣息，想必你早體會到；所以太沉著，不行；太輕虛而客觀也不行。我覺得這一點近於李白，李白儘管飄飄欲仙，卻不是德布西那一派純粹造型與講氣氛的。」（一九五六年一月二十二日）同樣的，這樣對待音樂是會使想像力局限

在極狹窄的層面上。

音樂是線條、節奏、色彩，音樂之美是聽覺感官與這些元素直接接觸的藝術感覺。因此應該盡量避免借助於作家和詩人的文字來協助人們對音樂的享受。

莫札特的童心

《傅雷家書》充滿了對兒子的關懷和愛戀、對藝術和音樂的著迷和陶醉，而且是如此之認真嚴肅，令人敬佩不已。他為了幫助傅聰，特地翻譯有關莫札特和舒伯特的文章、抄寫《藝術哲學》整章而用了一個月的時間，這些都令讀者非常感動。不僅如此，他還不嫌麻煩地翻查資料，詳細地論述他對音樂、藝術以及一些作曲家的看法，給傅聰參考。

在一九五五年三月二十七日的信裡，他說「從我這次給你的譯文中，我特別體會到，莫札特的那種溫柔嫵媚，所以與浪漫派的溫柔嫵媚不同，就是在於他像天使一樣的純潔，毫無世俗的感傷或是靡靡的 sweetness（甜膩）。神明的溫柔，當然與凡人的不同，就是達文西與拉斐爾的聖母，那種嫵媚的笑容決非塵世間所有的。能夠把握到什麼叫脫盡人間煙火的溫馨甘美，什麼叫天真無邪的愛嬌，沒有一點兒挾心，沒有一點兒情慾的騷動，那麼我想表達莫札特可以『雖不中，不遠矣』。」然後他再加上三句話：「往往十四五歲到十

六七歲的少年，特別適應莫札特，也是因為他們的童心沒有受過玷染。」

寫的真美，把莫札特美化得像天使一般的純潔，我想許多人會對這段話產生共鳴，我亦大致上同意傅雷的感覺。

藝術家的愛和真誠

我曾提及天才與修養這兩個方面的相輔相成的相互關係。在一九五六年二月二十九日的信裡，傅雷論及「理性認識」與「感情深入」的分別。他說：「藝術不但不能限於感性認識，還不能限於理性認識，必須要進行第三步的感情深入。換言之，藝術家最需要的，除了理智以外，還有一個『愛』字！所謂赤子之心，不但指純潔無邪，指清新，而且還指愛！」他還說：「而且這個愛決不是庸俗的，婆婆媽媽的感情，而是熱烈的、真誠的、潔白的、高尚的、如火如荼的忘我的愛。」

傅雷運用這種「愛」的觀念到鋼琴演奏上去：「光有理性而沒有感情，固然不能表達音樂；有了一般的感情而不是那種火熱的同時又是高尚的、精煉的感情，還是要流於庸俗；所謂 sentimental（濫情，傷感），我覺得就是指這種庸俗的感情。」（同信）

「愛」（精煉的感情）的表達是藝術的問題的一個方面，「真誠」是另一個重要內涵。何謂「真誠」？我以為「真誠」是以一種最自

然、最簡單的方式把自己呈現出來，決不做作，因此「眞誠」只是坦坦蕩蕩的、心無邪念的、與人爲善的人的「專利品」；亦因此，「眞誠」是需要具有大無畏的人才能做得到的。傅雷說得好：「藝術家一定要比別人更眞誠、更敏感、更虛心、更勇敢、更堅忍，總而言之，要比任何人都 less imperfect（較少不完美之處）！」（同信）

藝術家大師級人物，在所有的優點中，眞誠是其中最基本的元素。

傅雷認爲只能演奏幾位作曲家的作品的演奏者，只能稱爲「演奏家」而不能稱爲「藝術家」，「因爲他們的胸襟不夠寬廣，容受不了廣大的藝術天地，接受不了變化無窮的形與色。假如一個人永遠能開墾自己心中的園地，了解任何藝術品都不應該有問題的。」（一九五六年二月二十九日信）

傅雷的話差矣。「藝術家」的標準在於藝術修養和表達能力，而不在於能否掌握多少位作曲家作品的風格和精神。藝術家也分獨沽一味和多才多藝的，後者不一定比前者的貢獻更大。比如一位鋼琴家是莫札特或蕭邦或史卡拉第演繹的權威，那麼他不會比既能彈莫札特又能彈布拉姆斯（就算已達到權威的水準）的成就差，因爲我們既需要演奏莫札特的權威，亦需要演奏蕭邦等的演奏家。再說，獨沽一味的一般來講皆比多才多藝的更專、更精緻、更有意境。

結語

零零散散地寫了《傅雷家書》讀後感，談及他的音樂藝術觀，並趁機提出一些不成熟的看法，供《家書》讀者參閱。

在家書裡，傅雷把他的音樂藝術觀毫無保留地告訴傅聰，希望藉此對兒子的演奏和音樂修養有所幫助。他實在是位責任心極強的父親、音樂愛好者。但他的音樂觀念極受他的藝術史和文學觀的影響，或多或少的局限了對歐洲音樂的想像力，以致縮小了他的音樂天地。作為藝術的一種形式，音樂固然深受其他藝術和思想的影響，包括宗教、繪畫、雕刻、文學、詩詞、建築、哲學等，但音樂並不是附屬於這些藝術和思想的，而是獨立於其他藝術之外的品種。音樂學學者在探討音樂時，當然可以借用文學、詩詞、建築等現象，以協助人們對音樂的了解，但要特別小心，不要因此而限制了人們的想像力，將音樂納入其他藝術的範疇。

由於傅雷是位業餘音樂評論者，故對一些作曲家的批評和理解頗有商榷的餘地，但他對音樂藝術的基本概念是正確的，對人、藝術家之間的關係的看法是對的，對音樂演奏和理解大致上是合理的。他對音樂藝術的認真、對兒子的熱愛、對生命的嚴肅，說明了他是一位值得我們尊敬、學習的榜樣。

後記

香港電台為紀念莫札特逝世二百週年，舉辦莫札特鋼琴比賽，傅聰是裁判之一。我把這篇〈傅雷的音樂藝術觀〉影印一份給他看，然後聽聽他的意見。

傅聰再三強調：「家書只是家書，不能以學術水準的高度來要求。」他說，若讓他來寫文章，他的評論可能更嚴厲。他還說，《傅雷家書》裡，有些事物寫得簡單，因為他們父子倆有默契，有些人與事不需要講的太清楚。

傅聰對這篇文章提出了幾點意見：一、傅雷不是像家書裡所呈現的那種刻板、古老、僵化的形象；與之相反，傅雷是一個相當風趣、活潑、浪漫的人。有時父親對兒子在生活上、愛情上、婚姻上故意要求嚴格，因為知子莫若父，傅聰很容易迷失在他所醉心的人和事裡。二、傅雷拿約翰·克里斯多夫來與傅聰相比，不是比較他們兩人的性格，而是比較他們倆對藝術和真理的執著，對自己深信不疑的人和事的執著。三、他說莫札特的音樂表面輕鬆愉快，但內裡十分夠深度。還有，莫札特音樂涵蓋的既深又廣，層次之多是任何一位作曲家都無法與之相比的。四、傅雷由《相和歌》而論及中國音樂，不是如字面所表現的那樣希望像歐洲的對位與和聲那種音樂，只是一種嘆息而已。

我對傅聰說，我寫這篇文章的主要目的是想借題發揮：一方面

我個人對《家書》所討論的內容有著濃厚的興趣，有的同意傅雷的看法，有的則不同意；另一方面，近年來大陸、台灣和香港有一種吹捧《家書》的風氣；好好看了《家書》之後來吹捧，這還可以忍受，但有些人根本沒有仔細閱讀《家書》，也不知道傅雷的藝術觀，只是瞎吹捧，這篇〈傅雷的音樂藝術觀〉希望能起著平衡的作用。傅聰亦同意我的反應，說中國人就是喜歡造神。

<div align="right">

——劉靖之

一九九二年三月七日·香港大學

〔節選自《談樂》，台灣樂韻出版社，一九九六年十月〕

</div>

劉靖之，英國皇家音樂學院理論作曲畢業，香港大學哲學博士，現為香港嶺南大學翻譯系教授兼文學與翻譯中心主任。編、著有音樂專論文集十五部，古典文學研究專著兩部，翻譯論文集十部，近著為《中國新音樂史論》。

編者附記

　　閱讀先父翻譯的《貝多芬傳》和《約翰‧克里斯多夫》，大家無不感嘆他的音樂藝術修養。先父論述音樂的專著，除早年的《貝多芬的作品及其精神》外，皆分別散見於各個時期的報刊雜誌；然而集中反映他的音樂藝術觀，使人們真正領略到他豐厚音樂藝術造詣的，還是在他憤而棄世十五年後才面世的《傅雷家書》。

　　本書就「文革」洗劫後留存的有限資料，遴選有關論及音樂藝術修養的內容，經重新整合，編成〈音樂述評〉、〈音樂賞析〉、〈音樂書簡〉、〈與傅聰談音樂〉四部分。其中一篇〈音樂之史的發展〉發現於二○○一年底。由這篇文章可以看到，先父早在三十年代中期，不僅喜愛與欣賞音樂，而且對中外音樂史的發展，也已頗有研究。

　　書中很大一部分是音樂論述的書信摘錄，分別選自二封致夏衍函、八封致傑維茲基函、五封致曼紐因函以及八十封致家兄函。

〈與傅聰談音樂〉這部分，編入了先父的〈音樂筆記〉，其中有他對音樂藝術的心得體會，也有經他翻譯並加批注的研究某些作曲家的資料，不遠萬里郵寄兒子，使傅聰不斷從成長走向成熟，不僅成為國際知名鋼琴家，更是一位德藝俱備的受人崇敬的藝術家。

　　為方便廣大讀者閱讀與研究，在編輯過程中，對常用人名地名，均按目前通行的譯法校訂，並增加了一些必要的註釋。

　　本書是先父音樂藝術觀和藝術哲學的一次全面總結與展現。但願它的出版，對於啟迪藝術學子的靈智，提高廣大讀者的藝術鑑賞水準有裨益。書中疏漏訛誤在所難免，尚望讀者多多批評指正。

——**傅敏**

二○○二年元旦

目次

Fu Lei's Talk on

Music

傅雷
音樂講堂
認識古典音樂

音樂述評

貝多芬的作品及其精神

一、貝多芬與力

　　十八世紀是一個兵連禍結的時代，也是歌舞昇平的時代，是古典主義沒落的時代，也是新生運動萌芽的時代。── 新陳代謝的作用在歷史上從未停止：最混亂最穢濁的地方就有鮮豔的花朵在探出頭來。法蘭西大革命，展開了人類史上最驚心動魄的一頁：十九世紀！多悲壯，多燦爛！彷彿所有的天才都降生在一時期……從拿破崙到俾斯麥，從康德到尼采，從歌德到左拉，從達維德到塞尚，從貝多芬到俄國五大家；北歐多了一個德意志，南歐多了一個義大利，民主和專制的搏鬥方終，社會主義的殉難生活已經開始：人類幾曾在一百年中走過這麼長的路！而在此波瀾壯闊、峰巒重疊的旅

程的起點，照耀著一顆巨星：貝多芬。在音響的世界中，他預言了一個民族的復興，──德意志聯邦──他象徵著一世紀中人類活動的基調──力！

一個古老的社會崩潰了，一個新的社會在醞釀中。在青黃不接的過程內，第一先得解放個人（這是文藝復興發軔而未完成的基業）。反抗一切約束，爭取一切自由的個人主義，是未來世界的先驅。各有各的時代。第一是：我！然後是：社會。

要肯定這個「我」，在帝王與貴族之前解放個人，使他們承認個個人都是帝王貴族，或個個帝王貴族都是平民，就須先肯定「力」，把它栽培，扶養，提出，具體表現，使人不得不接受。每個自由的「我」要指揮。倘他不能在行動上，至少能在藝術上指揮。倘他不能征服王國像拿破崙，至少他要征服心靈、感覺和情操，像貝多芬。是的，貝多芬與力，這是一個天生就的題目。我們不在這個題目上作一番探討，就難能了解他的作品及其久遠的影響。

從羅曼‧羅蘭所作的傳記裡，我們已熟知他運動家般的體格。平時的生活除了過度艱苦以外，沒有旁的過度足以摧毀他的健康。健康是他最珍視的財富，因爲它是一切「力」的資源。當時見過他的人說「他是力的化身」，當然這是含有肉體與精神雙重的意義的。他的幾件無關緊要的性的冒險，這一點，我們毋須爲他隱諱。傳記裡說他終生童貞的話是靠不住的，羅曼‧羅蘭自己就修正過。貝多芬1816年的日記內就有過性關係的記載。既未減損他對於愛情的崇

高的理想，也未減損他對於肉欲的控制力。他說：「要是我犧牲了我的生命力，還有什麼可以留給高貴與優越？」力，是的，體格的力，道德的力，是貝多芬的口頭禪。「力是那般與尋常人不同的人的道德，也便是我的道德。」一八○○年這種論調分明已是「超人」的口吻。而且在他三十歲前後，過於充溢的力未免有不公平的濫用。不必說他暴烈的性格對身分高貴的人要不時爆發，即對他平輩或下級的人也有枉用的時候。他胸中滿是輕蔑；輕蔑弱者，輕蔑愚昧的人，輕蔑大眾，然而他又是熱愛人類的人！甚至輕蔑他所愛好而崇拜他的人。在他致阿芒達牧師信內，有兩句說話便是詆蔑一個對他永遠忠誠的朋友的。── 參看書信錄。在他青年時代幫他不少忙的李希諾斯夫基公主的母親，曾有一次因為求他彈琴而下跪，他非但拒絕，甚至在沙發上立也不立起來。後來他和李希諾斯夫基親王反目，臨走時留下的條子是這樣寫的：「親王，您之為您，是靠了偶然的出身；我之為我，是靠了我自己。親王們現在有的是，將來也有的是。至於貝多芬，卻只有一個。」這種驕傲的反抗，不獨用來對另一個階級和同一階級的人，且也用來對音樂上的規律：

── 「照規則是不許把這些和弦連用在一塊的……」人家和他說。

── 「可是我允許。」他回答。

然而讀者切勿誤會，切勿把常人的狂妄和天才的自信混為一談，也切勿把力的過剩的表現和無理的傲慢視同一律。以上所述，

不過是貝多芬內心蘊蓄的精力，因過於豐滿之故而在行動上流露出來的一方面；而這一方面，—— 讓我們說老實話 —— 並非最好的一方面。缺陷與過失，在偉人身上也仍然是缺陷與過失。而且貝多芬對世俗對旁人儘管傲岸不遜，對自己卻竭盡謙卑。當他對車爾尼談著自己的缺點和教育的不夠時，嘆道：「可是我並非沒有音樂的才具！」二十歲時摒棄的大師，他四十歲上把一個一個的作品重新披讀。晚年他更說：「我才開始學得一些東西……」青年時，朋友們向他提起他的聲名，他回答說：「無聊！我從未想到聲名和榮譽而寫作。我心坎裡的東西要出來，所以我才寫作！」這是車爾尼的記載。—— 這一段希望讀者，尤其是音樂青年，作為座右銘。

可是他精神的力，還得我們進一步去探索。

大家說貝多芬是最後一個古典主義者，又是最先一個浪漫主義者。浪漫主義者，不錯，在表現為先、形式其次上面，在不避劇烈的情緒流露上面，在極度的個人主義上面，他是的。但浪漫主義的感傷氣氛與他完全無緣。他生平最厭惡女性的男子。和他性格最不相同的是沒有邏輯和過分誇張的幻想。他是音樂家中最男性的。羅曼·羅蘭甚至不大受得了女子彈奏貝多芬的作品，除了極少的例外。他的鋼琴即興，素來被認為具有神奇的魔力。當時極優秀的鋼琴家里斯和車爾尼輩都說：「除了思想的特異和優美之外，表情中間另有一種異乎尋常的成分。」他賽似狂風暴雨中的魔術師，會從「深淵裡」把精靈呼召到「高峰上」。聽眾嚎啕大哭，他的朋友雷夏

爾特流了不少熱淚，沒有一雙眼睛不濕……當他彈完以後看見這些淚人兒時，他聳聳肩，放聲大笑道：「啊，瘋子！你們真不是藝術家。藝術家是火，他是不哭的。」以上都見車爾尼記載。又有一次，他送一個朋友遠行時，說：「別動感情。在一切事情上，堅毅和勇敢才是男兒本色。」這種控制感情的力，是大家很少認識的！「人家想把他這株橡樹當作蕭颯的白楊，不知蕭颯的白楊是聽眾。他的力能控制感情的。」羅曼‧羅蘭語。

　　音樂家，光是做一個音樂家，就需要有對一個意念集中注意的力，需要西方人特有的那種控制與行動的鐵腕：因為音樂是動的構造，所有的部分都得同時抓握。你的心靈必須在靜止（immobilité）中作疾如閃電的動作。清明的目光，緊張的意志，全部的精神都該超臨在整個夢境之上。那麼，在這一點上，把思想抓握得如是緊密，如是恆久，如是超人式的，恐怕沒有一個音樂家可和貝多芬相比。因為沒有一個音樂家有他那樣堅強的力。他一朝握住一個意念時，不到把它占有決不放手。他自稱為那是「對魔鬼的追逐」。——這種控制思想，左右精神的力，我們還可從一個較為浮表的方面獲得引證。早年和他在維也納同住過的賽弗里德曾說：「當他聽人家一支樂曲時，要在他臉上去猜測贊成或反對是不可能的；他永遠是冷冷的，一無動靜。精神活動是內在的，而且是無時或息的；但軀殼只像一塊沒有靈魂的大理石。」

　　要是在此靈魂的探險上更往前去，我們還可發現更深邃更神化

的面目。如羅曼・羅蘭所說的：提起貝多芬，不能不提起上帝。注意：此處所謂上帝係指十八世紀泛神論中的上帝。貝多芬的力不但要控制肉欲，控制感情，控制思想，控制作品，且竟與命運挑戰，與上帝搏鬥。「他可把神明視為平等，視為他生命中的伴侶，被他虐待的；視為磨難他的暴君，被他咀咒的；再不然把它認為他的自我之一部，或是一個冷酷的朋友，一個嚴厲的父親……而且不論什麼，只要敢和貝多芬對面，他就永不和它分離。一切都會消逝，他卻永遠在它面前。貝多芬向它哀訴，向它怨艾，向它威逼，向它追問。內心的獨白永遠是兩個聲音。從他初期的作品起，作品第九號之三的三重奏的 Allegro，作品第十八號之四的四重奏的第一章，及《悲愴奏鳴曲》等。我們就聽見這些兩重靈魂的對白，時而協和，時而爭執，時而扭毆，時而擁抱……但其中之一總是主子的聲音，決不會令你誤會。」以上引羅曼・羅蘭語。倘沒有這等持久不屈的「追逐魔鬼」、搵往上帝的毅力，他哪還能在「海林根施塔特遺囑」之後再寫《英雄交響曲》和《命運交響曲》？哪還能戰勝一切疾病中最致命的──耳聾？

　　耳聾，對平常人是一部分世界的死滅，對音樂家是整個世界的死滅。整個的世界死滅了而貝多芬不曾死！並且他還重造那已經死滅的世界，重造音響的王國，不但為他自己，而且為著人類，為著「可憐的人類！」這樣一種超生和創造的力，只有自然界裡那種無名的、原始的力可以相比。在死亡包裹著一切的大沙漠中間，唯有自

然的力才能給你一片水草！

　　一八〇〇年，十九世紀第一頁。那時的藝術界，正如行動界一樣，是屬於強者而非屬於微妙的機智的。誰敢保存他本來面目，誰敢威嚴地主張和命令，社會就跟著他走。個人的強項，直有吞噬一切之勢；並且有甚於此的是：個人還需要把自己溶化在大眾裡，溶化在宇宙裡。所以羅曼‧羅蘭把貝多芬和上帝的關係寫得如是壯烈，決不是故弄玄妙的文章，而是窺透了個人主義的深邃的意識。藝術家站在「無意識界」的最高峰上，他說出自己的胸懷，結果是唱出了大眾的情緒。貝多芬不曾下功夫去認識的時代意識，時代意識就在他自己的思想裡。拿破崙把自由、平等、博愛當作幌子踏遍了歐洲，實在還是替整個時代的「無意識界」做了代言人。感覺早已普遍散布在人們心坎間，雖有傳統、盲目的偶像崇拜，竭力高壓也是徒然，藝術家遲早會來揭幕！《英雄交響曲》！即在一八〇〇年以前，少年貝多芬的作品，對於當時的青年音樂界，也已不下於《少年維特的煩惱》那樣的誘人。莫舍勒斯說他少年時在音樂院裡私下問同學借抄貝多芬的《悲愴奏鳴曲》，因為教師是絕對禁止「這種狂妄的作品」的。然而《第三交響曲》是第一聲宏亮的信號。力解放了個人，個人解放了大眾，——自然這途程還長得很，有待於我們，或以後幾代的努力，——但力的化身已經出現過，悲壯的例子寫定在歷史上，目前的問題不是否定或爭辯，而是如何繼續與完成……

　　當然，我不否認力是巨大無比的，巨大到可怕的東西。普羅米修斯的神話存在了已有二十餘世紀。使大地上五穀豐登、果實累累的，是力；移山倒海、甚至使星球擊撞的，也是力！在人間如在自然界一樣，力足以推動生命，也能促進死亡。兩個極端擺在前面：一端是和平、幸福、進步、文明、美；一端是殘殺、戰爭、混亂、野蠻、醜惡。具有「力」的人宛如執握著一個轉捩乾坤的鐘擺，在這兩極之間擺動。往哪兒去？……瞧瞧先賢的足跡吧。貝多芬的力所推動的是什麼？鍛鍊這股力的洪爐又是什麼？—— 受苦，奮鬥，為善。沒有一個藝術家對道德的修積，像他那樣的兢兢業業；也沒有一個音樂家的生涯，像貝多芬這樣的酷似一個聖徒的行述。天賦給他的獷野的力，他早替它定下了方向。它是應當奉獻於同情、憐憫、自由的；他是應當教人隱忍、捨棄、歡樂的。對苦難，命運，應當用「力」去反抗和征服；對人類，應當用「力」去鼓勵，去熱烈的愛。—— 所以《彌撒祭曲》裡的泛神氣息，代卑微的人類呼吁，為受難者歌唱，……《第九交響曲》裡的歡樂頌歌，又從痛苦與鬥爭中解放了人，擴大了人。解放與擴大的結果，人與神明迫近，與神明合一。那時候，力就是神，力就是力，無所謂善惡，無所謂衝突，力的兩極性消滅了。人已超臨了世界，跳出了萬劫，生命已經告終，同時已經不朽！這才是歡樂，才是貝多芬式的歡樂！

二、貝多芬的音樂建樹

現在，我們不妨從高遠的世界中下來，看看這位大師在音樂藝術內的實際成就。

在這件工作內，最先仍須從回顧以往開始。一切的進步只能從比較上看出。十八世紀是講究說話的時代，在無論何種藝術裡，這是一致的色彩。上一代的古典精神至此變成纖巧與雕琢的形式主義，內容由微妙而流於空虛，由富麗而陷於貧弱。不論你表現什麼，第一要「說得好」，要巧妙，雅緻。藝術品的要件是明白、對稱、和諧、中庸；最忌狂熱、眞誠、固執，那是「趣味惡劣」的表現。海頓的宗教音樂也不容許有何種神秘的氣氛，它是空洞的，世俗氣極濃的作品。因爲時尚所需求的彌撒祭曲，實際只是一個變相的音樂會；由歌劇曲調與悅耳的技巧表現混合起來的東西，才能引起聽眾的趣味。流行的觀念把人生看作肥皂泡，只顧享受和鑑賞它的五光十色，而不願參透生與死的神秘。所以海頓的旋律是天眞地、結實地構成的，所有的樂句都很美妙和諧；它特別魅惑你的耳朵，滿足你的智的要求，卻無從深切動人的言語訴說。即使海頓是一個善良的、虔誠的「好爸爸」，也逃不出時代感覺的束縛：缺乏熱情。幸而音樂在當時還是後起的藝術，連當時那麼濃厚的頹廢色彩都阻遏不了它的生機。十八世紀最精采的面目和最可愛的情調，還

找到一個曠世的天才做代言人：莫札特。他除了歌劇以外，在交響樂方面的貢獻也不下於海頓，且在精神方面還更走前了一步。音樂之作爲心理描寫是從他開始的。他的《G小調交響曲》在當時批評界的心目中已是艱澀難解（！）之作。但他的溫柔與嫵媚，細膩入微的感覺，匀稱有度的體裁，我們仍覺是舊時代的產物。

但這是不足爲奇的。時代精神既還有最後幾朵鮮花需要開放，音樂曲體大半也還在摸索著路子。所謂古典奏鳴曲的形式，確定了不過半個世紀。最初，奏鳴曲的第一章只有一個主題（théme），後來才改用兩個基調（tonalité）不同而互有關連的兩個主題。當古典奏鳴曲的形式確定以後，就成爲三鼎足式的對稱樂曲，主要以三章構成，即：快——慢——快。第一章 Allegro 本身又含有三個步驟：（一）破題（exposition），即披露兩種不同的主題；（二）發展（développement），把兩個主題作種種複音的配合，作種種的分析或綜合——這一節是全曲的重心；（三）複題（récapitulation），重行披露兩個主題，而第二主題亦稱副句，第一主題亦稱主句。以和第一主題相同的基調出現，因爲結論總以第一主題的基調爲本。這第一章部分稱爲奏鳴曲型：formesonate。第二章 Andante 或 Adagio，或Larghetto，以歌（lied）體或變體曲（variation）寫成。第三章 Allegro 或 Presto，和第一章同樣用兩句三段組成；再不然是 Rondo，由許多複奏（répétition）組成，而用對比的次要樂句作穿插。這就是三鼎足式的對稱。但第二與第三章，時或插入 Menuet 舞曲。

這個格式可說完全適應著時代的趣味。當時的藝術家首先要使聽眾對一個樂曲的每一部分都感興味，而不為單獨的任何部分著迷。所以特別重視均衡。第一章 Allegro 的美的價值，特別在於明白、均衡和有規律：不同的樂旨總是對比的，每個樂旨總在規定的地方出現，它們的發展全在典雅的形式中進行。第二章 Andante，則來撫慰一下聽眾微妙精練的感覺，使全曲有些優美柔和的點綴；然而一切劇烈的表情是給莊嚴穩重的 Menuet 擋住去路的，—— 最後再來一個天真的 Rondo，用機械式的複奏和輕盈的愛嬌，使聽的人不致把藝術當真，而明白那不過是一場遊戲。淵博而不迂腐，敏感而不著魔，在各種情緒的表皮上輕輕拂觸，卻從不停留在某一固定的感情上；這美妙的藝術組成時，所模仿的是沙龍裡那些翩翩蛺蝶，組成以後所供奉的也仍是這般翩翩蛺蝶。

我所以冗長地敘述這段奏鳴曲史，因為奏鳴曲尤其是其中奏鳴曲典型那部分。是一切交響曲、四重奏等純粹音樂的核心。貝多芬在音樂上的創新也是由此開始。而且我們了解了他的奏鳴曲組織，對他一切旁的曲體也就有了綱領。古典奏鳴曲雖有明白與構造結實之長，但有呆滯單調之弊。樂旨（motif）與破題之間，樂節（période）與複題之間，凡是專司聯絡之職的過板（conduit）總是無美感與表情可言的。當樂曲之始，兩個主題一經披露之後，未來的結論可以推想而知：起承轉合的方式，宛如學院派的辯論一般有固定的線索，一言以蔽之，這是西洋音樂上的八股。

　　貝多芬對奏鳴曲的第一件改革，便是推翻它刻板的規條，給以範圍廣大的自由與伸縮，使它施展雄辯的機能。他的三十二闋鋼琴奏鳴曲中，十三闋有四章，十三闋只有三章，六闋只有兩章，每闋各章的次序也不依快 —— 慢 —— 快的成法，兩個主題在基調方面的關係，同一章內各個不同樂旨間的關係，都變得自由了。即是奏鳴曲的骨幹 —— 奏鳴曲典型 —— 也被修改。連接各個樂旨或各個小段落的過板，到貝多芬手裡大為擴充，且有了生氣，有了更大的和更獨立的音樂價值，甚至有時把第二主題的出現大為延緩，而使它以不重要的插曲的形式出現。前人作品中純粹分立而僅有樂理關係即副句與主句互有關係，例如以主句基調的第五度音作為副句的主調音等等的兩個主題，貝多芬使它們在風格上統一，或者出之以對照，或者出之以類似。所以我們在他作品中常常一開始便聽到兩個原則的爭執，結果是其中之一獲得了勝利；有時我們卻聽到兩個類似的樂旨互相融合，這就是上文所謂的兩重靈魂的對白。例如作品第七十一號之一的《告別奏鳴曲》，第一章內所有旋律的原素，都是從最初三音符上衍變出來的。奏鳴曲典型部分原由三個步驟組成，詳見前文。貝多芬又於最後加上一節結局（coda），把全章樂旨作一有力的總結。

　　貝多芬在即興（improvisation）方面的勝長，一直影響到他奏鳴曲的曲體。據約翰・桑太伏阿納近代法國音樂史家的分析，貝多芬在主句披露完後，常有無數的延音（point d'orgue），無數的休止，彷

佛他在即興時繼續尋思，猶疑不決的神氣。甚至他在一個主題的發展中間，會插入一大段自由的訴說，飄渺的夢境，宛似替聲樂寫的旋律一般。這種作風不但加濃了詩歌的成分，抑且加強了戲劇性。特別是他的Adagio，往往受著德國歌謠的感應。——莫札特的長句令人想起義大利風的歌曲（Aria）；海頓的旋律令人想起節奏空靈的法國的歌（romance）；貝多芬的Adagio卻充滿著德國歌謠（Lied）所特有的情操：簡單純樸，親切動人。

在貝多芬心目中，奏鳴曲典型並非不可動搖的格式，而是可以用作音響上的辯證法的：他提出一個主句，一個副句，然後獲得一個結論，結論的性質或是一方面勝利，或是兩方面調和。在此我們可以獲得一個理由，來說明為何貝多芬晚年特別運用賦格曲。Fugue這是巴赫以後在奏鳴曲中一向遭受摒棄的曲體。貝多芬中年時亦未採用。由於同一樂旨以音階上不同的等級三四次的連續出現，由於參差不一的答句，由於這個曲體所特有的迅速而急促的演繹法，這賦格曲的風格能完滿地適應作者的情緒，或者：原來孤立的一縷思想慢慢地滲透了心靈，終而至於占據全意識界；或者，憑著意志之力，精神必然而然地獲得最後勝利。

總之，由於基調和主題的自由的選擇，由於發展形式的改變，貝多芬把硬性的奏鳴曲典型化為表白情緒的靈活的工具。他依舊保存著樂曲的統一性，但他所重視的不在於結構或基調之統一，而在於情調和口吻（accent）之統一；換言之，這統一是內在的而非外在

的。他是把內容來確定形式的；所以當他覺得典雅莊重的 Menuet 束縛難忍時，他根本換上了更快捷、更歡欣、更富於詼諧性、更宜於表現放肆姿態的 Scherzo。按此字在義大利語中意爲 joke，貝多芬原有粗獷的滑稽氣氛，故在此體中的表現尤爲酣暢淋漓。當他感到原有的奏鳴曲體與他情緒的奔放相去太遠時，他在題目下另加一個小標題：「Quasi una fantasia」。意爲：「近於幻想曲」。（作品第二十七號之一、之二 —— 後者即俗稱《月光曲》）

此外，貝多芬還把另一個古老的曲體改換了一副新的面目。變奏曲在古典音樂內，不過是一個主題周圍加上無數的裝飾而已。但在五彩繽紛的衣飾之下，本體即主題的眞相始終是清清楚楚的。貝多芬卻把它加以更自由的運用，後人稱貝多芬的變奏曲爲大變奏曲，以別於純屬裝飾味的古典變奏曲。甚至使主體改頭換面，不復可辨。有時旋律的線條依舊存在，可是節奏完全異樣。有時旋律之一部被作爲另一個新的樂思的起點。有時，在不斷地更新的探險中，單單主題的一部分節奏或是主題的和聲部分，仍和主題保持著渺茫的關係。貝多芬似乎想以一個題目爲中心，把所有的音樂聯想搜羅淨盡。

至於貝多芬在配器法（orchestration）方面的創新，可以粗疏地歸納爲三點：（一）樂隊更龐大，樂器種類也更多；但龐大的程度最多不過六十八人：弦樂器五十四人，管樂、銅樂、敲擊樂器十四人。這是從貝多芬手稿上 —— 現存柏林國家圖書館 —— 錄下的數

目。現代樂隊演奏他的作品時，人數往往遠過於此，致爲批評家詬病。桑太伏阿納有言：「擴大樂隊並不使作品增加偉大。」（二）全部樂器的更自由的運用，——必要時每種樂器可有獨立的效能；以《第五交響曲》爲例，Andante 裡有一段，大管占著領導地位。在 Allegro 內有一段，大提琴與低音提琴又當著主要角色。素不被重視的鼓，在此交響曲內的作用，尤爲人所共知。（三）因爲樂隊的作用更富於戲劇性，更直接表現感情，故樂隊的音色不獨變化迅速，且臻於前所未有的富麗之境。

在歸納他的作風時，我們不妨從兩方面來說：素材包括旋律與和聲與形式即曲體，詳見本文前段分析。前者極端簡單，後者極端複雜，且有不斷的演變。

以一般而論，貝多芬的旋律是非常單純的；倘若用線來表現，那是沒有多少波浪，也沒有多大曲折的。往往他的旋律只是音階中的一個片段（a fragment of scale），而他最美最知名的主題即屬於這一類；如果旋律上行或下行，也是用自然音音程的（diatonic interval）。所以音階組成了旋律的骨幹。他也常用完全和弦的主題和轉位法（inverting）。但音階，完全和弦，基調的基礎，都是一個音樂家所能運用的最簡單的原素。在旋律的主題（melodic theme）之外，他亦有交響的主題（symphonic theme）作爲一個「發展」的材料，但仍是絕對的單純：隨便可舉的例子，有《第五交響曲》最初的四音符，（sol - sol - sol - mi[b]）或《第九交響曲》開端的簡單的下行五度音。因

爲這種簡單，貝多芬才能在「發展」中間保存想像的自由，盡量利用想像的富藏。而聽眾因無需費力就能把握且記憶基本主題，所以也能追隨作者最特殊最繁多的變化。

貝多芬的和聲，雖然很單純很古典，但較諸前代又有很大的進步。不和諧音的運用是更常見更自由了：在《第三交響曲》《第八交響曲》《告別奏鳴曲》等某些大膽的地方，曾引起當時人的毀謗（！）。他的和聲最顯著的特徵，大抵在於轉調（modulation）之自由。上面已經述及他在奏鳴曲中對基調間的關係，同一樂章內各個樂旨間的關係，並不遵守前人規律。這種情形不獨見於大處，亦且見於小節。某些轉調是由若干距離窵遠的音符組成的，而且出之以突兀的方式，令人想起大畫家所常用的「節略」手段，色彩掩蓋了素描，旋律的繼續被遮蔽了。

至於他的形式，因繁多與演變的迅速，往往使分析的工作難於措手。十九世紀中葉，若干史家把貝多芬的作風分爲三個時期，大概是把《第二交響曲》以前的作品列爲第一期，鋼琴奏鳴曲至作品第二十二號爲止，兩部奏鳴曲至作品第三十號爲止。第三至第八交響曲被列入第二期，又稱爲貝多芬盛年期，鋼琴奏鳴曲至作品第九十號爲止。作品第一百號以後至貝多芬死的作品爲末期。這個觀點至今非常流行，但時下的批評家均嫌其武斷籠統。一八五二年十二月二日，李斯特答覆主張三期說的史家蘭茲時，曾有極精闢的議論，足資我們參考，他說：

「對於我們音樂家，貝多芬的作品彷彿雲柱與火柱，領導著以色列人在沙漠中前行，—— 在白天領導我們的是雲柱，—— 在黑夜中照耀我們的是火柱，使我們夜以繼日地趕奔。他的陰暗與光明同樣替我們劃出應走的路：它們倆都是我們永久的領導，不斷的啟示。倘使要我把大師在作品裡表現的題旨不同的思想，加以分類的話，我決不採用現下流行按係指當時而為您採用的三期論法。我只直截了當的提出一個問題，那是音樂批評的軸心，即傳統的、公認的形式，對於思想的機構的決定性，究竟到什麼程度？

用這個問題去考察貝多芬的作品，使我自然而然地把它們分做兩類：第一類是傳統的公認的形式包括而且控制作者的思想的；第二類是作者的思想擴張到傳統形式之外，依著他的需要與靈感而把形式與風格或是破壞，或是重造，或是修改。無疑的，這種觀點將使我們涉及『權威』與『自由』這兩個大題目。但我們毋須害怕。在美的國土內，只有天才才能建立權威，所以權威與自由的衝突，無形中消滅了，又回復了它們原始的一致，即權威與自由原是一件東西。」

這封美妙的信可以列入音樂批評史上最精采的文章裡。由於這個原則，我們可說貝多芬的一生是從事於以自由戰勝傳統而創造新

的權威的。他所有的作品都依著這條路線進展。

貝多芬對整個十九世紀所發生的巨大的影響，也許至今還未告終。上一百年中面目各異的大師，孟德爾頌，舒曼，布拉姆斯，李斯特，白遼士，華格納，布魯克納，法蘭克，全都沾著他的雨露。誰曾想到一個父親能有如許精神如是分歧的兒子？其緣故就因為有些作家在貝多芬身上特別關切權威這個原則，例如孟德爾頌與布拉姆斯；有些則特別注意自由這個原則，例如李斯特與華格納。前者努力維持古典的結構，那是貝多芬在未曾完全摒棄古典形式以前留下最美的標本的。後者，尤其是李斯特，卻繼承著貝多芬在交響曲方面未完成的基業，而用著大膽和深刻的精神發現交響詩的新形體。自由詩人如舒曼，從貝多芬那裡學會了可以表達一切情緒的彈性的音樂語言。最後，華格納不但受著《費黛里奧》的感應，且從他的奏鳴曲、四重奏、交響樂裡提煉出「連續的旋律」（mélodie continue）和「領導樂旨」（leit motif），把純粹音樂搬進了樂劇的領域。

由此可見一個世紀的事業，都是由一個人撒下種子的。固然，我們未遺忘十八世紀的大家所給予他的糧食，例如海頓老人的主題發展，莫札特的旋律的廣大與豐滿。但在時代轉捩之際，同時開下這許多道路，為後人樹立這許多路標的，的確除貝多芬外無第二人。所以說貝多芬是古典時代與浪漫時代的過渡人物，實在是低估了他的價值，低估了他的藝術的獨立性與特殊性。他的行為的光

輪，照耀著整個世紀，孵育著多少不同的天才！音樂，由貝多芬從刻板嚴格的枷鎖之下解放了出來，如今可自由地歌唱每個人的痛苦與歡樂了。由於他，音樂從死的學術一變而爲活的意識。所有的來者，即使絕對不曾模仿他，即使精神與氣質和他的相反，實際上也無異是他的門徒，因爲他們享受著他用痛苦換來的自由！

三、重要作品淺釋

爲完成我這篇粗疏的研究起計，我將選擇貝多芬最知名的作品加一些淺顯的注解。當然，以作者的外行與淺學，既談不到精密的技術分析，也談不到微妙的心理解剖。我不過摭拾幾個權威批評家的論見，加上我十餘年來對貝多芬作品親炙所得的觀念，作一個概括的敘述而已。我的希望是：愛好音樂的人能在欣賞時有一些啓蒙式的指南，在探寶山時稍有憑藉；專學音樂的青年能從這些簡單的引子裡，悟到一件作品的內容是如何精深宏博，如何在手與眼的訓練之外，需要加以深刻的體會，方能仰攀創造者的崇高的意境。——我國的音樂研究，十餘年來尚未走出幼稚園；向升堂入室的路出發，現在該是時候了吧！

（一）鋼琴奏鳴曲

作品第十三號：《C小調悲愴奏鳴曲》Sonate "Pathétique", in C min.── 這是貝多芬早年奏鳴曲中最重要的一闋，包括 Allegro-Adagio-Rondo 三章。第一章之前冠有一節悲壯嚴肅的引子，這一小節，以後又出現了兩次：一在破題之後，發展之前；一在複題之末，結論之前。更特殊的是，副句與主句同樣以小調為基礎。而在F小調的 Adagio 之後，Rondo 仍以C小調演出。── 第一章表現青年的火焰，熱烈的衝動；到第二章，情潮似乎安定下來，沐浴在寧靜的氣氛中；但在第三章潑辣的 Rondo 內，激情重又抬頭。光與暗的對照，似乎象徵著悲歡的交替。

作品第二十七號之二：《升C小調〈幻想曲風格〉月光奏鳴曲》Sonate "quasi una fantasia"（"Moonlight"）in C#min.── 奏鳴曲體制在此不適用了。原應位於第二章的 Adagio，占了最重要的第一章。開首便是單調的、冗長的、纏綿無盡的獨白，赤裸裸地吐露出淒涼幽怨之情。緊接著的是 Allegretto，把前章痛苦的悲吟擠逼成緊張的熱情。然後是激昂迫促的 Presto，以奏鳴曲典型的體裁，如古悲劇般作一強有力的結論：心靈的力終於鎮服了痛苦。情操控制著全局，充滿著詩情與戲劇式的波濤，一步緊似一步。十餘年前國內就流行著一種淺薄的傳說，說這支奏鳴曲是即興之作，而且在小說式的故事中組成的。這完全是荒誕不經之說。貝多芬作此曲時絕非出於即興，而是經過苦心的經營而成。這有他遺下的稿本為證。

作品第三十一號之二：《D小調暴風雨奏鳴曲》Sonate "Tempest"

in D min.—— 一八〇二 —— 一八〇三年間，貝多芬給友人的信中說：「從此我要走上一條新的路，這支樂曲便可說是證據。音節，形式，風格，全有了新面目，全用著表情更直接的語言。」第一章末戲劇式的吟誦體（récitatif），宛如莊重而激昂的歌唱。Adagio 尤其美妙，蘭茲說：「它令人想起韻文體的神話；受了魅惑的薔薇，不，不是薔薇，而是被女巫的魅力催眠的公主⋯⋯」那是一片天國的平和，柔和黝暗的光明。最後的 Allegretto 則是潑辣奔放的場面，一個「仲夏夜之夢」，如羅曼・羅蘭所說。

作品第五十三號：《C 大調黎明奏鳴曲》Sonate "L'Aurore"，*in C maj.*—— 黎明這個俗稱，和月光曲一樣，實在並無確切的根據。也許開始一章裡的 crescendo，也許 Rondo 之前短短的 Adagio，—— 那種曙色初現的氣氛，萊茵河上舟子的歌聲，約略可以喚起「黎明」的境界。然而可以肯定的是：在此毫無貝多芬悲壯的氣質，他彷彿在田野裡閒步，悠然欣賞著雲影，鳥語，水色，悵惘地出神著。到了 Rondo，慵懶的幻夢又轉入清明高遠之境。羅曼・羅蘭說這支奏鳴曲是《第六交響曲》之先聲，也是田園曲。通常稱為田園曲的奏鳴曲，是作品第十四號，但那是除了一段鄉婦的舞蹈以外，實在並無旁的田園氣息。

作品第五十七號：《F 小調熱情奏鳴曲》Sonate "Appassionnata"，*in F min.*—— 壯烈的內心的悲劇，石破天驚的火山爆裂，莎士比亞的狂風暴雨式的氣息，偉大的征服，⋯⋯在此我們看到了貝多芬最光

榮的一次戰爭。—— 從一個樂旨上演化出來的兩個主題：獷野而強有力的「我」，命令著，威鎮著；顫慄而怯弱的「我」，哀號著，乞求著。可是它不敢抗爭，追隨著前者，似乎堅忍地接受了命運一段大調的旋律。然而精力不繼，又傾倒了，在苦痛的小調上忽然停住……再起……再撲，……一大段雄壯的「發展」，力的主題重又出現，滔滔滾滾地席捲著弱者，—— 它也不復中途蹉跌了。隨後是英勇的結局（coda）。末了，主題如雷雨一般在遼遠的天際消失，神秘的 pianissimo。第二章，單純的 Andante，心靈獲得須臾的休息，兩片巨大的陰影第一與第三章中間透露一道美麗的光。然而休戰的時間很短，在變奏曲之末，一切重又騷亂，吹起終局（Finale Rondo）的旋風……在此，怯弱的「我」雖仍不時發出悲愴的呼吁，但終於被狂風暴雨獷野的我淹沒了。最後的結論，無殊一片沸騰的海洋……人變了一顆原子，在吞噬一切的大自然裡不復可辨。因為獷野而有力的「我」就代表著原始的自然。在第一章裡猶圖掙扎的弱小的「我」，此刻被貝多芬交給了原始的「力」。

作品第八十一號之Ａ：《降 E 大調告別奏鳴曲》_Sonate "Les Adieux" in E♭ maj._ 本曲印行時就刊有告別、留守、重敘這三個標題。所謂告別係指奧太子魯道夫一八〇九年五月之遠遊。—— 第一樂章全部建築在 sol - fa - mi —— 三個音符之上，所有的旋律都從這簡單的樂旨出發；這一點加強了全曲情緒之統一。複題之末的結論中，告別即前述的三音符更以最初的形式反覆出現，—— 同一主題的演

變，代表著同一情操的各種區別：在引子內，「告別」是凄涼的，但是鎮靜的，不無甘美的意味；在 Allegro 之初，第一章開始時為一段遲緩的引子，然後繼以 Allegro。它又以擊撞抵觸的節奏與不和諧弦重現：這是匆促的分手。末了，以對白方式再三重複的「告別」，幾乎合為一體地以 diminuento 告終。兩個朋友最後的揚巾示意，愈離愈遠，消失了。——「留守」是短短的一章 Adagio，徬徨，問詢，焦灼，朋友在期待中。然後是 vivacissimamente，熱烈輕快的篇章，兩個朋友互相投在懷抱裡。——自始至終，詩情畫意籠罩著樂曲。

作品第九十號：《E小調奏鳴曲》 *Sonate in E min.*——這是題贈李希諾斯夫基伯爵的，他不顧家庭的反對，娶了一個女伶。貝多芬自言在這支樂曲內敘述這椿故事。第一章題作〈頭腦與心的交戰〉，第二章題作〈與愛人的談話〉。故事至此告終，音樂也至此完了。而因為故事以吉慶終場，故音樂亦從小調開始，以大調結束。再以樂旨而論，在第一章內的戲劇情調和第二章內恬靜的傾訴，也正好與標題相符。詩意左右著樂曲的成分，比《告別奏鳴曲》更濃厚。

作品第一〇六號：《降B大調奏鳴曲》 *Sonate in B♭ maj.*——貝多芬寫這支樂曲時是為了生活所迫；所以一開始便用三個粗野的和弦，展開這首慘痛絕望的詩歌。「發展」部分是頭緒萬端的複音配合，象徵著境遇與心緒的艱窘。作曲年代是一八一八年，貝多芬正為了侄兒的事弄得焦頭爛額。「發展」中間兩次運用賦格曲體式（Fugato）的作風，好似要尋覓一個有力的方案來解決這堆亂麻。一

忽兒是光明，一忽兒是陰影。──隨後是又古怪又粗獷的Scherzo，惡夢中的幽靈。──意志的超人的努力，引起了痛苦的反省：這是Adagio Appassionnato，慷慨的陳辭，淒涼的哀吟。三個主題以大變奏曲的形式鋪敘。當受難者悲痛欲絕之際，一段largo引進了賦格曲，展開一個場面偉大、經緯錯綜的「發展」，運用一切對位與輪唱曲（Canon）的巧妙，來陳訴心靈的苦惱。接著是一段比較寧靜的插曲，預先唱出了《D調彌撒曲》內謝神的歌。──最後的結論，宣告患難已經克服，命運又被征服了一次。在貝多芬全部奏鳴曲中，悲哀的抒情成分，痛苦的反抗的吼聲，從沒有像在這件作品裡表現得驚心動魄。

（二）提琴與鋼琴奏鳴曲

在「兩部奏鳴曲」中，即提琴與鋼琴，或大提琴與鋼琴奏鳴曲。貝多芬顯然沒有像鋼琴奏鳴曲般的成功。軟性與硬性的兩種樂器，他很難覓得完善的駕馭方法。而且十闋提琴與鋼琴奏鳴曲內，九闋是《第三交響曲》以前所作；九闋之內五闋又是《月光奏鳴曲》以前的作品。一八一二年後，他不再從事於此種樂曲。在此我只介紹最特出的兩曲。

作品第三十號之二：《C小調奏鳴曲》*Sonate in C min.* 題贈俄皇

亞歷山大二世──在本曲內，貝多芬的面目較爲顯著。暴烈而陰沉的主題，在提琴上演出時，鋼琴在下面怒吼。副句取著威武而興奮的姿態，兼具柔媚與遒勁的氣概，終局的激昂奔放，尤其標明了貝多芬的特色。赫里歐法國現代政治家兼音樂批評家有言：「如果在這件作品裡去尋找勝利者按係指俄皇的雄姿與戰敗者的哀號，未免穿鑿的話，我們至少可認爲它也是英雄式的樂曲，充滿著力與歡暢，堪與《第五交響曲》相比。」

作品第四十七號：《克勒策奏鳴曲》*Sonate "à Kreutzer"，in A min.* 克勒策爲法國人，爲皇家教堂提琴手。曾隨軍至維也納與貝多芬相遇。貝多芬遇之甚善，以此曲題贈。但克氏始終不願演奏，因他的音樂觀念迂腐守舊，根本不了解貝多芬。──貝多芬一向無法安排的兩種樂器，在此被他找到了一個解決的途徑：它們倆既不能調和，就讓它們衝突；既不能攜手，就讓它們爭鬥。全曲的第一與第三樂章，不啻鋼琴與提琴的肉搏。在旁的「兩部奏鳴曲」中，答句往往是輕易的、典雅的美；這裡對白卻一步緊似一步，宛如兩個仇敵的短兵相接。在 Andante 的恬靜的變體曲後，爭鬥重新開始，愈加緊張了，鋼琴與提琴一大段急流奔瀉的對位，由鋼琴的宏亮的呼聲結束。「發展」奔騰飛縱，忽然凝神屏息了一會，經過幾節 Adagio，然後消沒在目眩神迷的結論中間。──這是一場決鬥，兩種樂器的決鬥，兩種思想的決鬥。

（三）四重奏

弦樂四重奏是以奏鳴曲典型爲基礎的曲體，所以在貝多芬的四重奏裡，可以看到和他在奏鳴曲與交響曲内相同的演變。他的趨向是旋律的強化，發展與形式的自由；且在弦樂器上所能表現的複音配合，更爲富麗更爲獨立。他一共製作十六闋四重奏，但在第十一與第十二闋之間，相隔有十四年之久，一八一〇——一八二四。故最後五闋形成了貝多芬作品中一個特殊面目，顯示他最後的藝術成就。當第十二闋四重奏問世之時，《D調彌撒曲》與《第九交響曲》都已誕生。他最後幾年的生命是孤獨、尤其是藝術上的孤獨，連親近的友人都不了解他了……疾病、困窮、煩惱侄子的不長進煎熬他最甚的時代。他慢慢地隱忍下去，一切悲苦深深地沉潛到心靈深處。他在樂藝上表現的是更爲肯定的個性。他更求深入，更愛分析，盡量汲取悲歡的靈泉，打破形式的桎梏。音樂幾乎變成歌辭與語言一般，透明地傳達著作者内在的情緒，以及起伏微妙的心理狀態。一般人往往只知鑑賞貝多芬的交響曲與奏鳴曲；四重奏的價值，至近數十年方始被人賞識。因爲這類純粹表現内心的樂曲，必須内心生活豐富而深刻的人才能體驗；而一般的音樂修養也須到相當的程度方不致在森林中迷路。

作品第一二七號：《降 E 大調四重奏》*Quatuor in E♭ maj.*第十二闋。—— 第一章裡的「發展」，著重於兩個原則：一是純粹節奏的，一個強毅的節奏與另一個柔和的節奏對比。一是純粹音階的。兩重節奏從 E♭ 轉到明快的 G，再轉到更加明快的 C。以靜穆的徐緩的調子出現的 Adagio 包括六支連續的變奏曲，但即在節奏複雜的部分內，也仍保持默想的氣息。奇譎的 Scherzo 以後的「終局」，含有多少大膽的和聲，用節略手法的轉調。—— 最美妙的是那些 Adagio，包括著 Adagio ma non troppo; Andante con molto; adagio molto espressivo。好似一株樹上開滿著不同的花，各有各的姿態。在那些吟誦體內，時而清明，時而絕望，—— 清明時不失激昂的情調，痛苦時並無疲倦的氣色。作者在此的表情，比在鋼琴上更自由；一方面傳統的形式似乎依然存在，一方面給人的感應又極富啓迪性。

作品第一三○號：《降 B 大調四重奏》*Quatuor in B♭ maj.*第十三闋。—— 第一樂章開始時，兩個主題重複演奏了四次，—— 兩個在樂旨與節奏上都相反的主題：主句表現悲哀，副句由第二小提琴演出的表現決心。兩者的對白引入奏鳴曲典型的體制。在詼謔的 Presto 之後，接著一段插曲式的 Andante：淒涼的幻夢與溫婉的惆悵，輪流控制著局面。此後是著名的 Cavatine-Adagio molto espressivo，爲貝多芬流著淚寫的：第二小提琴似乎模仿起伏不已的胸脯，因爲它滿貯著嘆息；繼以淒厲的悲歌，不時雜以斷續的呼號……受著重創的心

靈還想掙扎起來飛向光明。——這一段倘和終局作對比，就愈顯得慘惻。——以全體而論，這支四重奏和以前的同樣含有繁多的場面，Allegro 裡某些句子充滿著歡樂與生機，Presto 富有滑稽意味，Andante 籠罩在柔和的微光中，Menuet 借用著古德國的民歌的調子，終局則是波希米亞人放肆的歡樂。但對照更強烈，更突兀，而且全部的光線也更神秘。

作品第一三一號：《升 C 小調四重奏》*Quatuor in C# min.* 第十四闋。——開始是淒涼的 Adagio，用賦格曲寫成的，濃烈的哀傷氣氛，似乎預告著一篇痛苦的詩歌。華格納認為這段 Adagio 是音樂上從來未有的最憂鬱的篇章。然而此後的 Allegro，molto vivace 卻又是典雅又是奔放，盡是出人不意的快樂情調。Andante 及變奏曲，則是特別富於抒情的段落，中心感動的，微微有些不安的情緒。此後是 Presto，Adagio，Allegro，章節繁多，曲折特甚的終局。——這是一支千緒萬端的大曲，輪廓分明的插曲即已有十三四支之多，彷彿作者把手頭所有的材料都集合在這裡了。

作品第一三二號：《A 小調四重奏》*Quatuor in A min.* 第十五闋 ——這是有名的「病癒者的感謝曲」。貝多芬在 Allegro 中先表現痛楚與騷亂，第一小提琴的興奮，和對位部分的嚴肅。然後陰沉的天邊漸漸透露光明，一段鄉村舞曲代替了沉悶的冥想，一個牧童送來柔和的笛聲。接著是 Allegro，四種樂器合唱著感謝神恩的頌歌。貝多芬自以為病癒了。他似乎跪在地下，合著雙手。在赤裸的旋律之上

（Andante），我們聽見從徐緩到急促的言語，賽如大病初癒的人試著軟弱的步子，逐漸回復了精力。多興奮！多快慰！合唱的歌聲再起，一次熱烈一次。虔誠的情意，預示華格納的《帕西發爾》歌劇。接著是 Allegro， allamarcia，激發著青春的衝動。之後是終局。動作活潑，節奏明朗而均衡，但小調的旋律依舊很淒涼。病是痊癒了，創痕未曾忘記。直到旋律轉入大調，低音部樂器繁雜的節奏慢慢隱滅之時，貝多芬的精力才重新獲得了勝利。

作品第一三五號：《F大調四重奏》_Quatuor in F maj._ 第十六闋—— 這是貝多芬一生最後的作品。未完成的稿本不計在內。第一章 Allegretto 天真，巧妙，充滿著幻想與愛嬌，年代久遠的海頓似乎復活了一剎那：最後一朵薔薇，在萎謝之前又開放了一次。Vivace 是一篇音響的遊戲，一幅縱橫無礙的素描。而後是著名的 Lento，原稿上註明著「甘美的休息之歌，或和平之歌」，這是貝多芬最後的祈禱，最後的頌歌，照赫里歐的說法，是他精神的遺囑。他那種特有的清明的心境，實在只是平復了的哀痛。單純而肅穆，虔敬而和平的歌，可是其中仍有些急促的悲嘆，最後更高遠的和平之歌把它撫慰下去， —— 而這縷恬靜的聲音，不久也朦朧入夢了。終局是兩個樂句劇烈爭執以後的單方面的結論，樂思的奔放，和聲的大膽，是這一部分的特色。

（四）協奏曲

　　貝多芬的鋼琴與樂隊合奏曲共有五支，重要的是第四與第五。提琴與樂隊合奏曲共只一闋，在全部作品內不占何等地位，因爲國人熟知，故亦選入。

　　作品第五十八號：《G大調鋼琴協奏曲》*Concerto pour Piano et Orchestre，in G maj.* **第四鋼琴協奏曲，**一八六○年作 —— 單純的主題先由鋼琴提出，然後繼以樂隊的合奏，不獨詩意濃郁，抑且氣勢雄偉，有交響曲之格局。「發展」部分由鋼琴表現出一組輕盈而大膽的面目，再以飛舞的線條（Arabesque）作爲結束。 —— 但全曲最精釆的當推短短的 Andante，con molto，全無技術的炫耀，只有鋼琴與樂隊劇烈對壘的場面。樂隊奏出威嚴的主題，肯定著強暴的意志；膽怯的琴聲，柔弱地，孤獨地，用著哀求的口吻對答。對話久久繼續，鋼琴的呼吁愈來愈迫切，終於獲得了勝利。全場只有它的聲音，樂隊好似戰敗的敵人般，只在遠方發出隱約叫吼的回聲。不久琴聲也在悠然神往的和弦中緘默。 —— 此後是終局，熱鬧的音響中雜有大膽的碎和聲（arpeggio）。

　　作品第七十三號：《皇帝鋼琴協奏曲》*Concerto "Empereur" Pour Piano et Orchestre，in E♭ maj.* 第五鋼琴協奏曲，一八○九年作。一八○九爲拿破崙攻入維也納之年。皇帝二字爲後人所加的俗稱。 —— 滾滾長流的樂句，像瀑布一般，幾乎與全樂隊的和弦同時揭露了這件莊嚴的大作。一連串的碎和音，奔騰而下，停留在 A♯ 的轉調上。浩蕩的氣勢，雷霆萬鈞的力量，富麗的抒情成分，燦爛的榮光，把作

者當時的勇敢、胸襟、懷抱、騷動，全部宣泄了出來。誰聽了這雄壯瑰麗的第一章不聯想到《第三交響曲》裡的 crescendo ？── 由弦樂低低唱起的 Adagio，莊嚴靜穆，是一股宗教的情緒。而 Adagio 與 Finale 之間的過渡，尤令人驚嘆。在終局的 Rondo 內，豪華與溫情，英武與風流，又奇妙地融洽於一爐，完成了這部大曲。

作品第六十一號：《D大調小提琴協奏曲》*Concerto pour Vio-lonet Orchestre，in D maj.*第一章 Adagio，開首一段柔媚的樂隊合奏，令人想起《第四鋼琴協奏曲》的開端。兩個主題的對比內，一個C#音的出現，在當時曾引起的非難，Larghetto 的中段一個純樸的主題唱著一支天真的歌，但奔放的熱情不久替它展開了廣大的場面，增加了表情的豐滿。最後一章 Rondo 則是歡欣的馳騁，不時雜有柔情的傾訴。

（五）交響曲

作品第二十一號：《C大調第一交響樂》*in C maj.*一八〇〇年作。一八〇〇年四月二日初次演奏。── 年輕的貝多芬在引子裡就用了 F 的不和諧弦，與成法背馳。照例這引子是應該肯定本曲的基調的。雖在今日看來，全曲很簡單，只有第三章的 Menuet 及其三重奏部分較為特別；以 Allegro，molto e vivace 奏出來的 Menuet 實際已等於 Scherzo。但當時批評界覺得刺耳的，尤其是管樂器的運用大為推廣。timbale 在莫札特與海頓，只用來產生節奏，貝多芬卻用以加

強戲劇情調。利用樂器各別的音色而強調它們的對比，可說是從此奠定的基業。

作品第三十六號：《D大調第二交響曲》 *in D maj.* 一八〇一——一八〇二年作。一八〇三年四月五日演奏。——製作本曲時，正是貝多芬初次的愛情失敗，耳聾的痛苦開始嚴重地打擊他的時候。然而作品的精力充溢飽滿，全無頹喪之氣。——引子比《第一交響曲》更有氣魄：先由低音樂器演出的主題，逐漸上升，過渡到高音樂器，終於由整個樂隊合奏。這種一步緊一步的手法，以後在《第九交響曲》的開端裡簡直達到超人的偉大。——Larghetto顯示清明恬靜、胸境寬廣的意境。Scherzo描寫興奮的對話，一方面是弦樂器，一方面是管樂和敲擊樂器。終局與 Rondo 相仿，但主題之騷亂，情調之激昂，是與通常流暢的 Rondo 大相徑庭的。

作品第五十五號：《降E大調第三交響曲》（《英國交響曲》 *in E♭ maj.*）一八〇三年作。一八〇五年四月七日初次演奏。——巨大的迷宮，深密的叢林，劇烈的對照，不但是音樂史上劃時代的建築，回想一下海頓和莫札特罷。亦且是空前絕後的史詩。可是當心啊，初步的聽眾多容易在無垠的原野中迷路！——控制全局的樂句，實在只是：

不問次要的樂句有多少，它的巍峨的影子始終矗立在天空。羅曼‧羅蘭把它當作一個生靈，一縷思想，一個意志，一種本能。因為我們不能把英雄的故事過於看得現實，這並非敘事或描寫的音樂。拿破崙也罷，無名英雄也罷，實際只是一個因子，一個象徵。真正的英雄還是貝多芬自己。第一章通篇是他雙重靈魂的決鬥，經過三大回合第一章內的三大段方始獲得一個綜合的結論：鐘鼓齊鳴，號角長嘯，狂熱的群眾拽著英雄歡呼。然而其間的經過是何等曲折：多少次的顛撲與多少次的奮起。多少次的 crescendo！這是浪與浪的沖擊，巨人式的戰鬥！發展部分的龐大，是本曲最顯著的特徵，而這龐大與繁複是適應作者當時的內心富藏的。── 第二章，英雄死了！然而英雄的氣息仍留在送葬者的行列間。誰不記得這幽怨而淒惶的主句：

它在大調上時，淒涼之中還有清明之氣，酷似古希臘的薤露歌。但回到小調上時，變得陰沉，淒厲，激昂，竟是莎士比亞式的悲愴與鬱悶了。輓歌又發展成史詩的格局。最後，在 pianissimo 的結局中，嗚咽的葬曲在痛苦的深淵內靜默。── Scherzo 開始時是遠方隱約的波濤似的聲音，繼而漸漸宏大，繼而又由朦朧的號角通常的三重奏部分吹出無限神秘的調子。── 終局是以富有舞曲風味的主題作成

的變奏曲，彷彿是獻給歡樂與自由的。但第一章的主句，英雄，重又露面，而死亡也重現了一次：可是勝利之局已定。剩下的只有光榮的結束了。

　　作品第六十號：《降B大調第四交響曲》*in Bᵇ maj.* 一八〇六年作。一八〇七年三月初次演奏。—— 是貝多芬和特雷澤・布倫瑞克訂婚的一年，誕生了這件可愛的、滿是笑意的作品。引子從 Bᵇ 小調轉到大調，遙遠的哀傷淡忘了。活潑而有飛縱跳躍之態的主句，由大管（basson）、雙簧管（hautbois）與長笛（flûte）高雅的對白構成的副句，流利自在的「發展」，所傳達的盡是快樂之情。一陣模糊的鼓聲，把開朗的心情微微攪動了一下，但不久又回到主題上來，以強烈的歡樂結束。—— 至於 Adagio 的旋律，則是徐緩的，和悅的，好似一葉扁舟在平靜的水上滑過。而後是 Menuet，保存著古稱而加速了節拍。號角與雙簧管傳達著縹緲的詩意。最後是 Allegro，ma non troppo，愉快的情調重複控制全局，好似突然露臉的陽光；強烈的生機與意志，在樂隊中作了最後一次爆發。—— 在這首熱烈的歌曲裡，貝多芬洩露了他愛情的歡欣。

　　作品第六十七號：《C小調第五交響曲》*in C min.* 俗稱《命運交響曲》。一八〇七 —— 一八〇八年間作。一八〇八年十二月二十二日初次演奏。—— 開首的 sol - sol - sol - miᵇ 是貝多芬特別愛好的樂旨，在《第五奏鳴曲》作品第九號之一，《第三四重奏》作品第十八號之三，《熱情奏鳴曲》中，我們都曾見過它的輪廓。他曾對申德勒

說：「命運便是這樣地來叩門的。」命運二字的俗稱即淵源於此。它統率著全部樂曲。渺小的人得憑著意志之力和它肉搏——在運命連續呼召之下，回答的永遠是幽咽的問號。人掙扎著，抱著一腔的希望和毅力。但運命的口吻愈來愈威嚴，可憐的造物似乎戰敗了，只有悲嘆之聲。——之後，殘酷的現實暫時隱滅了一下，Andante 從深遠的夢境內傳來一支和平的旋律。勝利的主題出現了三次。接著是行軍的節奏，清楚而又堅定，掃蕩了一切矛盾。希望抬頭了，屈服的人恢復了自信。然而 Scherzo 使我們重新下地去面對陰影。運命再現，可是被粗野的舞曲與詼諧的 staccati 和 pizziccati 擋住。突然，一片黑暗，唯有隱約的鼓聲，樂隊延續著七度音程的和弦，然後迅速的 crescendo 唱起凱旋的調子。這時已經到了終局。運命雖再呼喊，Scherzo 的主題又出現了一下。不過如夢的回憶，片刻即逝。勝利之歌再接再厲地響亮。意志之歌切實宣告了終篇。——在全部交響曲中，這是結構最嚴謹、部分最均衡、內容最凝練的一闋。批評家說：「從未有人以這麼少的材料表達過這麼多的意思。」

作品第六十八號：《F大調第六交響曲》（《命運交響曲》*in F maj.*）一八〇七——一八〇八年間作。一八〇八年十二月二十二日初次演奏。——這闋交響曲是獻給自然的。原稿上寫著：「紀念鄉居生活的田園交響曲，注重情操的表現而非繪畫式的描寫。」由此可見作者在本曲內並不想模仿外界，而是表現一組印象。

第一章 Allegro，題為下鄉時快樂的印象在提琴上奏出的主句，

輕快而天真，似乎從斯拉夫民歌上採來的。這個主題的冗長的「發展」，始終保持著深邃的平和，恬靜的節奏，平穩的轉調全無次要曲的摻入。同樣的樂旨和面目來回不已。這是一個人面對著一幅固定的圖畫悠然神往的印象。—— 第二章Andante，「溪畔小景」，中音弦樂，第二小提琴，次高音提琴，兩架大提琴。象徵著潺湲的流水，是「逝者如斯，往者如彼，而盈虛者未嘗往也」的意境。林間傳出夜鶯長笛表現、鵪鶉雙簧管表現、杜鵑單簧管表現的啼聲，合成一組三重奏。—— 第三章Scherzo，「鄉人快樂的宴會」。先是三拍子的華爾滋，—— 鄉村舞曲，繼以二拍子的粗野的蒲雷舞法國一種地方舞。突然遠處一種隱雷，低音弦樂，一陣靜默……幾道閃電。小提琴上短短的碎和音。俄而是暴雨和霹靂一齊發作。然後雨散雲收，青天隨著C大調的上行音階還有笛音點綴重新顯現。—— 而後是第四章Allegretto，「牧歌，雷雨之後的快慰與感激」。—— 一切重歸寧謐：潮濕的草原上發出清香，牧人們歌唱，互相應答，整個樂曲在平和與喜悅的空氣中告終。貝多芬在此忘記了憂患，心上反映著自然界的甘美與閒適，抱著泛神的觀念，頌讚著田野和農夫牧子。

作品第九十二號：《A大調第七交響曲》 *in A maj.* 一八一二年作。一八一三年十二月八日初次演奏。—— 開首一大段引子，平靜的，莊嚴的，氣勢是向上的，但是有節度的。多少的和弦似乎推動著作品前進。用長笛奏出的主題，展開了第一樂章的中心：Vivace。

活躍的節奏控制著全曲，所有的音域，所有的樂器，都由它來支配。這兒分不出主句或副句；參加者奔騰飛舞的運動的，可說有上百的樂旨，也可說只有一個。—— Allegretto 卻把我們突然帶到另一個世界。基本主題和另一個憂鬱的主題輪流出現，傳出苦痛和失望之情。—— 然後是第三章，在戲劇化的 Scherzo 以後，緊接著美妙的三重奏，似乎均衡又恢復了一剎那。終局則是快樂的醉意，急促的節奏，再加一個粗獷的旋律，最後達於 crescendo 這緊張狂亂的高潮。—— 這支樂曲的特點是：一些單純而顯著的節奏產生出無數的樂旨；而其興奮亂動的氣氛，恰如華格納所說的，有如「祭獻舞神」的樂曲。

作品第九十三號：《F 大調第八交響曲》*in F maj.* 一八一二年作。一八一四年二月二十七日初次演奏。—— 在貝多芬的交響樂內，這是一支小型的作品，宣洩著興高采烈的心情。短短的 Allegro，純是明快的喜悅、和諧而自在的遊戲。—— 在 Scherzo 部分，第三章內，作者故意採用過時的 Menuet，來表現端莊嫻雅的古典美。—— 到了終局的 Allegro vivace，則通篇充滿著笑聲與平民的幽默。有人說，是「笑」產生這部作品的。我們在此可發現貝多芬的另一副面目，像兒童一般，他作著音響的遊戲。

作品第一二五號：《D 小調第九交響曲》（《合唱交響曲》*choral Symphony，in D min.*）一八二二 —— 一八二四年間作。一八二四年五月七日初次演奏。——《第八》之後十一年的作品，貝多芬把他過

去在音樂方面的成就作了一個綜合，同時走上了一條新路。── 樂曲開始時 Allegro manon troppo，la - mi 的和音，好似從遠方傳來的呻吟，也好似從深淵中浮起來的神秘的形象，直到第十七節，才響亮地停留在 D 小調的基調上。而後是許多次要的樂旨，而後是本章的副句 B♭ 大調……《第二》、《第五》、《第六》、《第七》、《第八》各交響曲裡的原子，迅速地露了一下臉，回溯著他一生的經歷，把貝多芬完全籠蓋住的陰影，在作品中間移過。現實的命運重新出現在他腦海裡。巨大而陰鬱的畫面上，只有若干簡短的插曲映入些微光明。── 第二章 Molto vivace，實在便是 Scherzo。句讀分明的節奏，在《彌撒曲》和《費黛里奧序曲》內都曾應用過，表示歡暢的喜悅。在中段，單簧管與雙簧管引進一支細膩的牧歌，慢慢地傳遞給整個的樂隊，使全章都蒙上明亮的色彩 ── 第三章 Adagio 似乎使心靈遠離了一下現實。短短的引子只是一個夢。接著便是莊嚴的旋律，虔誠的禱告逐漸感染了熱誠與平和的情調。另一旋律又出現了，淒涼的，惆悵的。然後遠處吹起號角，令你想起人生的戰鬥。可是熱誠與平和未曾消滅，最後幾節的 pianissimo 把我們留在甘美的凝想中。── 但幻夢終於像水泡似的隱滅了，終局最初七節的 Presto 又捲起激情與衝突的漩渦。全曲的原素一個一個再現，全溶解在此最後一章內。先是第一章的神秘的影子，繼而是 Scherzo 的主題，Adagio 的樂旨，但都被低音提琴上吟誦體的問句阻住去路。從此起，貝多芬在調整你的情緒，準備接受隨後的合唱了。大提琴為

首，漸漸領著全樂隊唱起美妙精純的樂句，鋪陳了很久；於是獷野的引子又領出那句吟誦體，但如今非復最低音提琴，而是男中音的歌唱了：「噢，朋友，毋須這些聲音，且來聽更美更愉快的歌聲。」這是貝多芬自作的歌詞，不在席勒原作之內。—— 接著，樂隊與合唱團同時唱起《歡樂頌》的「歡樂，神明的美麗的火花，天國的女兒……」—— 每節詩在合唱之前，先由樂隊傳出詩的意境。合唱是由四個獨唱員和四部男女合唱組成的。歡樂的節會由遠而近，然後大眾唱著：「擁抱啊，千千萬萬的生靈……」當樂曲終了之時，樂器的演奏者和歌唱員賽似兩條巨大的河流，匯合成一片音響的海。—— 在貝多芬的意念中，歡樂是神明在人間的化身，它的使命是把習俗和刀劍分隔的人群重行結合。它的口號是友誼與博愛。它的象徵是酒，是予人精力的旨酒。由於歡樂，我們方始成為不朽。所以要對天上的神明致敬，對使我們入於更苦之域的痛苦致敬。在分裂的世界之上，—— 一個以愛為本的神。在分裂的人群之中，歡樂是唯一的現實。愛與歡樂合為一體。這是柏拉圖式的又是基督教式的愛。—— 除此以外，席勒的《歡樂頌》，在十九世紀初期對青年界有著特殊的影響。貝多芬屬意於此詩篇，前後共有二十年之久。第一是詩中的民主與共和色彩，在德國自由思想者的心目中，無殊《馬賽曲》之於法國人。無疑的，這也是貝多芬的感應之一。其次，席勒詩中頌揚著歡樂，友愛，夫婦之愛，都是貝多芬一生渴望而未能實現的，所以尤有共鳴作用。—— 最後，我們更當注意，貝多芬在

此把字句放在次要地位；他的用意是要使器樂和人聲打成一片，
—— 而這人聲既是他的，又是我們大眾的，—— 使音樂從此和我們
的心融合爲一，好似血肉一般，不可分離。

（六）宗教音樂

　　作品第一二三號：《D大調彌撒曲》*Missa Solemnis，in D*
maj. —— 這件作品始於一八一七，成於一八二三。當初是爲奧皇太子
魯道夫兼任大主教的典禮寫的，結果非但失去了時效，作品的重要
也遠遠地超過了酬應的性質。貝多芬自己說，這是他一生最完滿的
作品。 —— 以他的宗教觀而論，雖然生長在基督舊教的家庭裡，他
的信念可不完全合於基督教義。他心目之中的上帝是富有人間氣息
的。他相信精神不死須要憑著戰鬥、受苦與創造，和純以皈依、服
從、懺悔爲主的基督教哲學相去甚遠。在這一點上他與米開朗基羅
有些相似。他把人間與教會的籬垣撤去了，他要證明「音樂是比一
切智慧與哲學更高的啓示」。在寫作這件作品時，他又說：「從我的
心裡流出來，流到大眾的心裡。」

　　全曲依照彌撒祭曲禮的程序，按彌撒祭歌唱的詞句，皆有經文
—— 拉丁文的 —— 規定，任何人不能更易一字。各段文字大同小
異，而節目繁多，譜爲音樂時部門尤爲龐雜。凡不解經典及不知典
禮的人較難領會。分成五大頌曲：（一）吾主憐我（Kyrie）；（二）
榮耀歸主（Gloria）；（三）我信我主（Gredo）；（四）聖哉聖哉

（Sanctus）；（五）神之羔羊（Agnus Dei）。全曲以四部獨唱與管弦樂隊及大風琴演出。樂隊的構成如下：2 flûtes；2 hautbois；2 clarinettes；2 bassons；1 contrebasse；4 cors（horns）；2 trompettes；2 trombones；timbale 外加弦樂五重奏，人數之少非今人想像所及。

—— 第一部以熱誠的祈禱開始，繼以 Andante 奏出「憐我憐我」的悲嘆之聲，對基督的呼吁，在各部合唱上輪流唱出。五大部每部皆如奏鳴曲式分成數章，茲不詳解。—— 第二部表示人類俯伏卑恭，頌讚上帝，歌頌主榮，感謝恩賜。—— 第三部，貝多芬流露出獨有的口吻了。開始時的莊嚴巨大的主題，表現他堅決的信心。結實的節奏，特殊的色彩，trompette 的運用，作者把全部樂器的機能用來證實他的意念。他的神是勝利的英雄，是半世紀後尼采所宣揚的「力」的神。貝多芬在耶穌的苦難上發現了他自身的苦難。在受難、下葬等壯烈悲哀的曲調以後，接著是復活的呼聲，英雄的神明勝利了！

—— 第四部，貝多芬參見了神明，從天國回到人間，散布一片溫柔的情緒，然後如《第九交響曲》一般，是歡樂與輕快的爆發。緊接著祈禱，蒼茫的，神秘的。虔誠的信徒匍匐著，已經蒙到主的眷顧。—— 第五部，他又代表著遭劫的人類祈求著「神之羔羊」，祈求「內的和平與外的和平」，像他自己所說。

（七）其他

作品第一三八號之三：《雷奧諾序曲第三》 *Ouverture de Leonore*

No.3 貝多芬完全的歌劇只此一齣。但從一八〇三起到他死爲止，二十四年間他一直斷斷續續地爲這件作品花費著心血。一八〇五年十一月初次在維也納上演時，劇名叫做《費黛里奧》，演出的結果很壞。一八〇六年三月，經過修改後，換了《雷奧諾》的名字再度出演，仍未獲得成功。一八一四年五月，又經一次大修改，仍用《費黛里奧》之名上演。從此，本劇才算正式被列入劇院的戲目裡。但一八二七年，貝多芬去世前數星期，還對朋友説他有一部《費黛里奧》的手寫稿壓在紙堆下。可知他在一八一四年以後仍在修改。現存的《費黛里奧》，共只二幕，爲一八一四年稿本，目前戲院已不常貼演。在音樂會中不時可以聽到的，只是片段的歌唱。至今仍爲世人熟知的，乃是它的序曲。── 因爲名字屢次更易，故序曲與歌劇之名今日已不統一。普通於序曲多稱《雷奧諾》，於歌劇多稱《費黛里奧》；但亦不一定如此。再本劇序曲共有四支，以後貝多芬每改一次，即另作一次序曲。至今最著名的爲第三序曲。腳本出於一極平庸的作家，貝多芬所根據的乃是原作的德譯本。事述西班牙人弗洛雷斯當向法官唐・法爾南控告華薩爾之罪，而反被誣陷，蒙冤下獄。弗妻雷奧諾化名費黛里奧，西班牙文，意爲忠貞。入獄救援，終獲釋放。故此劇初演時，戲名下另加小標題：「一名夫婦之愛」。── 序曲開始時（Adagio），釋放的信號法官登場一場之後，雷奧諾與弗洛雷斯當先後表示希望、感激、快慰等各階段的情緒。結束一節，尤暗示全劇明快的空氣。

在貝多芬之前，格魯克與莫札特，固已在序曲與歌劇之間建立密切的關係；但把戲劇的性格、發展的路線歸納起來，而把序曲構成交響曲式的作品，確從《雷奧諾》開始。以後韋伯、舒曼、華格納等在歌劇方面，李斯特在交響詩方面，皆受到極大的影響，稱《雷奧諾》為「近代抒情劇之父」，它在樂劇史上的重要，正不下於《第五交響曲》之於交響樂史。

附錄：

（一）貝多芬另有兩支迄今知名的序曲：一是《科里奧蘭序曲》*Ouverture de Coriolan*，作品第六十二號。根據莎士比亞的本事，述一羅馬英雄名科里奧蘭者，因不得民眾歡心，憤而率領異族攻略羅馬，及抵城下，母妻遮道泣諫，卒以罷兵。把兩個主題作成強有力的對比：一方面是母親的哀求，一方面是兒子的固執。同時描寫這頑強的英雄在內心的爭鬥。—— 另一支是《哀格蒙特序曲》*Ouverture d' Egmont*，作品第八十五號。根據歌德的悲劇，述十六世紀荷蘭貴族哀格蒙特伯爵，領導民眾反抗西班牙統治之史實。描寫一個英雄與一個民族為自由而爭戰，而高歌勝利。

（二）在貝多芬所作的聲樂內，當以歌（Lied）為最著名。如《悲哀的快感》，傳達親切深刻的詩意；如《吻》充滿著幽默；如《鶴鶉之歌》，純是寫景之作。—— 至於《彌儂》歌德原作的熱烈的情調，尤與詩人原作吻合。此外尚有《致久別的愛人》，作品第九十

八號。四部合唱的《輓歌》，作品第一一八號。以歌德的詩譜成的
《平靜的海》與《快樂的旅行》等，均為知名之作。

<div align="right">一九四二年作</div>

<div align="right">〔原載《貝多芬傳》，一九四六年四月駱駝書店出版〕</div>

蕭邦的少年時代 *

　　從十八世紀末期起，到二十世紀第一次大戰爲止，差不多一個半世紀，波蘭民族都是在亡國的慘痛中過日子。一七七二年，波蘭被俄羅斯、普魯士、奧地利三大強國第一次瓜分；一七九三年，又受到第二次瓜分。一八○七年，拿破崙把波蘭改作一個「華沙公國」。一八一五年，拿破崙失敗，波蘭又被分作四個部分，最大的一部分受俄國沙皇的統治，這是弗雷德雷克·蕭邦出生前後的祖國的處境。

　　一八一○年，貝多芬正在寫他的《第十弦樂四重奏》和《告別奏鳴曲》，他已經發表了《第六交響曲》、《熱情奏鳴曲》、《克勒策小提琴奏鳴曲》。一八一○年，舒伯特十三歲；舒曼還差十個月沒有出世；李斯特、華格納都快要到世界上來了。一八一○年，歌德還活著，拜倫才發表了他早期的詩歌；雪萊剛剛在動筆；巴爾札克、

＊ 本文及後文〈蕭邦的壯年時代〉係作者爲紀念
　 蕭邦誕辰給上海市廣播電台寫的廣播稿，均未
　 發表過。

雨果、白遼士，正坐在小學校裡的凳子上念書。而就在這一八一〇
年二月二十二日的下午六時，在華沙附近的鄉下，一個叫著熱拉佐
瓦·沃拉 —— 爲方便起見，我們以下簡稱爲沃拉 —— 的村子裡，弗
雷德雷克·蕭邦誕生了。

　　一八八六年出版的一部蕭邦傳記，有一段描寫沃拉的文字，說
道：「波蘭的鄉村大致都差不多。小小的樹林，環抱著一座貴族的
宮堡。穀倉和馬房，圍成一個四方的大院子；院子中央有幾口井，
姑娘們頭上繞著紅布，提著水桶到這兒來打水。大路兩旁種著白
楊，沿著白楊是一排草屋；然後是一片麥田，在太陽底下給微風吹
起一陣陣金黃色的波浪。再遠一點，田裡一望無際的都是油菜、金
花菜、紫雲英，開著黃的、紫的小花。天邊是黑壓壓的森林，遠看
只是一長條似藍非藍的影子。 —— 這便是沃拉的風光。」作者又
說：「離開宮堡不遠，有一所小屋子，頂上蓋著石板做的瓦片，門
前有幾級木頭的階梯。進門是一條黝黑的過道；左手是傭人們紡紗
的屋子；右手三間是正房；屋頂很矮，伸出手去可以碰到天花板。
—— 這便是蕭邦誕生的老家。」也就是現在的蕭邦紀念館，當然是
修得更美麗了；它離開華沙五十四公里，每年都有從波蘭各地來
的、以及從世界各國來的遊客和藝術家，到這兒來憑弔瞻仰。

　　弗雷德雷克·蕭邦的父親叫做米科瓦伊·蕭邦，是法國東北部
的勞蘭省人，一七八七年到華沙，先在一個法國人辦的煙草工廠裡
當出納員，後來改當教員，在波蘭住下了；一八〇六年娶了一個波

蘭敗落貴族的女兒，生了一個女孩子盧德維卡，第二個便是我們的音樂家，以後還生了兩個女兒，伊莎貝拉和愛彌莉亞。蕭邦一家的人都很聰明，很有文藝修養。十一歲的愛彌莉亞和十四歲的弗雷德雷克合作，寫了一齣喜劇，替父親祝壽。長姊盧德維卡和妹妹伊莎貝拉，也寫過兒童讀物。弟兄姊妹還常在家裡演戲。

一八一〇年十月，米科瓦伊‧蕭邦搬到華沙城裡，除了在學校裡教法文，還在家裡辦了一個學生寄宿舍。蕭邦小時候性情溫和，活潑，同時又像女孩子一般敏感。他只有兩股熱情：熱愛母親和熱愛音樂。到了六歲，正式跟一個捷克籍的音樂家齊夫尼學琴。八歲，第一次出台演奏。十四歲，進了華沙中學，同時也換了一個音樂教師，叫著埃斯納；他不但教鋼琴，還教和聲和作曲。這個老師有個很大的功勞，就是絕對尊重蕭邦的個性。他說：「假如蕭邦越出規矩，不走從前人的老路，儘管由他去好了；因為他有他自己的路。終有一天，他的作品會證明他的特點是前無古人的。他有的是與眾不同的天賦，所以他自己就走著與眾不同的路。」

一八二五年，蕭邦十五歲，在華沙音樂院參加了兩次演奏會，印出了一支《回旋曲》，這是他的作品第一號。十七歲中學畢業。到十八歲為止，他陸續完成的作品有：一支兩架鋼琴合奏的《回旋曲》，一支《波洛奈茲》，一支《奏鳴曲》，還有根據莫札特的歌劇的曲調寫的《變奏曲》，十九歲寫了《E小舞曲》，幾支《夜曲》和一部分《練習曲》。

　　少年時代的蕭邦，是非常快樂、開朗、討人喜歡的；天生的愛打趣、說笑話、做打油詩、模仿別人的態度動作。這個脾氣他一直保持到最後，只要病魔不把他折磨得太厲害。但是快樂和歡謔，在蕭邦身上是跟憂鬱的心情輪流交替著。那是斯拉夫民族所獨有的，一種莫名其妙的悲哀。他在鄉下過假期的時候，一忽兒嘻嘻哈哈，拿現成的詩歌改頭換面，作為遊戲，一忽兒沉思默想的出神。他也跟鄉下人混在一起，看民間的舞蹈，聽民間的歌謠。這裡頭就包含著波蘭民族獨特的詩意，而蕭邦就是這樣一點一滴的、無形之中積聚這個詩意的寶庫，成為他全部創作的主要材料。

　　一位叫著伏秦斯基的波蘭作家曾經說過：「我們對詩歌的感覺完全是特殊的，和別的民族不同。我們的土地有一股安閒恬靜的氣息。我們的心靈可不受任何約束，只管逞著自己的意思，在廣大的平原上飛奔跳躍；陰森可怖的岩石，明亮耀眼的天空，灼熱的陽光，都不會引起我們心靈的變化。面對著大自然，我們不會感到太強烈的情緒，甚至也不完全注意大自然；所以我們的精神常常會轉向別的方面，追問生命的神秘。因為這緣故，我們的詩歌才這樣率直，這樣不斷地追求美，追求理想。我們的詩的力量，是在於單純樸素，在於感情真實，在於它的永遠崇高的目標，同時也在於奔放不羈的想像力。」這一段關於波蘭詩歌的說明，正好拿來印證蕭邦的作品。

　　蕭邦與自然界的關係，他自己說過一句話：「我不是一個適合

過鄉間生活的人。」的確，他不像貝多芬和舒曼那樣，在痛苦的時候會整天在山林之中散步、默想，尋求安慰。蕭邦以後寫的《瑪祖卡》或《波洛奈茲》中間所描寫的自然界，只限於童年的回憶和對波蘭鄉土的回憶，而且彷彿是一幅畫的背景，作用是在於襯托主題，創造氣氛。例如他的《升 F 調夜曲》（作品是十五號第二首），並不描寫什麼明確的境界，只是用流動的、燦爛的音響，給你一個黃昏的印象，充滿著神秘氣息。

伏秦斯基還有一段講到風格的樸素的話，也可以幫助我們了解蕭邦的藝術特色。他說：「我們的風格是那樣的樸素，好比清澈無比的水裡的珍珠……這首先需要你有一顆樸素和純潔的心，一種富於詩意的想像力，和細膩微妙的感覺。」

正如波蘭的風景和波蘭民族的靈魂一樣，波蘭的舞蹈也是一個重要的因素，促成蕭邦的音樂風格。他不但接受了民間的瑪祖卡舞、克拉可維克舞、波洛奈茲舞的節奏，並且他的旋律的線條也帶著舞蹈的姿態，迂迴曲折的形式，均衡對稱的動作，使我們隱隱約約有舞蹈的感覺。但是步伐的緩慢，樂句的漫長，節奏跟和聲方面的修飾，教人不覺得蕭邦的音樂是真的舞蹈，而帶有一種理想的、神秘的啞劇意味。

可是波蘭的民間舞蹈在蕭邦的音樂中成為那麼重要的因素，我們不能不加幾句說明。瑪祖卡原是一種集體與個人交錯的舞蹈，伴奏的音樂還由跳舞的人用合唱表演，蕭邦不但拿這個舞曲的節奏來

盡量變化，還利用原來的合唱的觀念，在《瑪祖卡》中插入抒情的段落。十八世紀的波蘭舞的音樂，是莊重的、溫和的，有些又像送葬的輓歌。後來的作者加入一種淒涼的柔情。到了蕭邦，又充實了它的和聲，使內容更動人，更適合於訴說親切的感情；他大大的減少了集體舞蹈音樂的性質，只描寫其中幾個人物突出的面貌。另外一種古代波蘭舞蹈叫做克拉可維克，是四分之二的拍子，重拍在第二拍上。蕭邦的作品第十四號《回旋舞》，和作品第十一號《E小調鋼琴協奏曲》的第三樂章，都是利用這個節奏寫的。

一八二八年，蕭邦十八歲，到柏林旅行了一次。一八二九年到維也納住了一個多月，開了兩次音樂會，受到熱烈的歡迎。報上談論說：「他的觸鍵微妙到極點，手法巧妙，層次的細膩反映出他感覺的敏銳，加上表情的明確，無疑是個天才的標記。」

十八歲去柏林以前，便寫了以莫札特的歌劇《唐·璜》中的歌詞為根據的《變奏曲》。關於這件少年時代的作品，舒曼有一段很動人的敘述，他說：「前天，我們的朋友于賽勃輕輕地溜進屋子，臉上浮著那副故弄玄虛的笑容。我正坐在鋼琴前面，于賽勃把一份樂譜放在我們面前，說道：『把帽子脫下來，諸位先生，一個天才來了！』他不讓我們看到題目。我漫不經心的翻著樂譜，體會沒有聲音的音樂，是另有一種迷人的樂趣的。而且我覺得，每個作曲家所寫的音樂，都有一個特殊的面目：在樂譜上，貝多芬的外貌就跟莫札特不同……但是那天我覺得從譜上瞧著我的那雙眼睛完全是新

的；一雙像花一般的、蜥蜴一般的、少女一般的眼睛，表情很神妙地瞅著我。在場的人一看到題目：《蕭邦：作品第二號》，都大大的覺得驚奇。蕭邦？蕭邦？我從來沒聽見過這個名字。」

近代的批評家，認為那個時期蕭邦的作品已經融合了強烈的個性和鮮明的民族性。舒曼還說他受到幾個最好的大師的影響：貝多芬、舒伯特和斐爾德。「貝多芬培養了他大膽的精神；舒伯特培養了他溫柔的心；斐爾德培養了他靈巧的手。」大家知道，斐爾德是十八世紀的愛爾蘭作曲家，「樂曲」這個體裁，就是經他提倡而風行到現在的。

蕭邦十九歲那一年，愛上了華沙音樂院的一個學生，女高音公斯當斯‧葛拉各夫斯加。愛情給了他很多痛苦，也給了他很多靈感。一八二九年九月，他在寫給好朋友蒂圖斯的信中說：「我找到了我的理想，而這也許就是我的不幸。但是我的確很忠實地崇拜她。這件事已經有六個月了，我每夜夢見她有六個月了，可是我連一個字都沒出口。我的《協奏曲》中間《慢板》，還有我這次寄給你的《圓舞曲》，都是我心裡想著那個美麗的人而寫的。你該注意《圓舞曲》上面畫著十字記號的那一段。除了我自己，誰也不知道那一段的意義。好朋友，要是我能把我的新作品彈給你聽，我會多麼高興啊！在《三重奏》裡頭，低音部分的曲調，一直過渡到高音部分的降 E。其實我用不著和你說明，你自己會發覺的。」這裡說的《協奏曲》，就是《F 小調鋼琴協奏曲》；《圓舞曲》是遺作第七十

號第三首;《三重奏》是作品第八號的《鋼琴三重奏》。

就在一八二九年的九月裡,有一天中午,他連衣服也沒穿好,連那天是什麼日子都不知道,給蒂圖斯寫了一封極痛苦的信,說道:「我的念頭愈來愈瘋狂了。我恨自己,始終留在這兒,下不了決心離開。我老是有個預感:一朝離開華沙,就一輩子也不能回來的了。我深深的相信,我要走的話,便是和我的祖國永遠告別。噢!死在出生以外的地方,真是多傷心啊!在臨終的床邊,看不見親人的臉,只有一個漠不關心的醫生,一個出錢雇用的僕人,豈不慘痛?好朋友,我常常想跑到你的身邊,讓我這悲痛的心得到一點兒安息。既然辦不到,我就莫名其妙的,急急忙忙地衝到街上去。胸中的熱情始終壓不下去,也不能把它轉向別的方面;從街上回來,我仍舊浸在這個無名的、深不可測的欲望中間煎熬。」

法國有一位研究蕭邦的專家說道:「我們不妨用音樂的思考,把這封信念幾遍。那是由好幾個互相聯繫、反覆來回的主題組織成功的:有徬徨無主的主題,有孤獨與死亡的主題,有友誼的主題,有愛情的主題,憂鬱、柔情、夢想,一個接著一個在其中出現。這封信已經是活生生的一支蕭邦的樂曲了。」

一八二九年十月,蕭邦給蒂圖斯的信中又說:「一個人的心受著壓迫,而不能向另一顆心傾吐,那真是慘呢!不知道有多少回,我把我要告訴你的話,都告訴了我的琴。」

華沙對於蕭邦已經太狹小了,他需要見識廣大的世界,需要為

他的藝術另外找一個發展的天地。第一次的愛情沒有結果，只有在他浪漫的青年時代，挑起他更多的苦悶，更多的騷動。終於他鼓足勇氣，在一八三〇年十一月一日，從華沙出發，往維也納去了。送行的人一直陪他到華沙郊外的一個小鎮上，大家在那兒替他餞行。他的老師埃斯納，特意寫了一支歌，由一般音樂院的學生唱著。他們又送他一只銀杯，裡面裝滿了祖國的泥土。蕭邦哭了。他預感到這一次的確是一去不回的了。多少年以後，他聽到他的學生彈他的作品第十號第三首《練習曲》的時候，叫了一聲：「噢！我的祖國！」

　　當時的維也納是歐洲的音樂中心，也是一個浮華輕薄的都會。一年前招待蕭邦的熱情已冷下去了。蕭邦雖然受到上流社會的邀請，到處參加晚會；可是沒有一個出版商肯印他的作品，也沒有人替他發起音樂會。在茫茫的人海中，遠離鄉井的蕭邦又嘗到另外一些辛酸的滋味。在本國，他急於往廣闊的天空飛翔，因為下不了決心高飛遠走而苦悶；一朝到了國外，斯拉夫人特別濃厚的思鄉病，把一個敏感的藝術家的心刺傷得更厲害了。一八三〇年十一月二十九日，華沙民眾反抗俄國專制統治的革命爆發了。蕭邦一聽到消息，馬上想回去參加這個英勇的鬥爭。可是雇了車出了維也納，繞了一圈又回來了；父親也寫信來要他留在國外，說他們為他所作的犧牲，至少要得到一點收穫。但是蕭邦整天整月的想念親友，為他們的生命操心，常常以為他們是在革命中犧牲了。

　　一八三一年七月二十日，他離開維也納往南去，護照上寫的是：經過巴黎，前往倫敦。出發前幾天，他收到了一個老世交的信，那是波蘭的一個作家，叫著維脫維基，他信上的話正好說中了蕭邦的心事。他說：「最要緊的是民族性，民族性，最後還是民族性！這個詞兒對一個普通的藝術家差不多是空空洞洞的，沒有什麼意義的，但對一個像你這樣的人才，可並不是。正如祖國有祖國的水土與氣候，祖國也有祖國的曲調。山崗、森林、水流、草原，自有它們本土的聲音，內在的聲音；雖然那不是每個心靈都能抓住的。我每次想到這問題，總抱著一個希望，親愛的弗雷德雷克，你，你一定是第一個會在斯拉夫曲調的無窮無盡的財富中間，汲取材料的人。你得尋找斯拉夫的民間曲調，像礦物學家在山頂上，在山谷中，採集寶石和金屬一樣……聽說你在外邊很煩惱，精神萎靡得很。我設身處地為你想過：沒有一個波蘭人，永別了祖國能夠心中平靜的。可是你該記住，你離開鄉土，不是到外邊去萎靡不振的，而是為培養你的藝術，來安慰你的家屬，你的祖國，同時為他們增光的。」

　　一八三一年九月八日，正當蕭邦走在維也納到巴黎去的半路上，聽到俄國軍隊進攻華沙的消息。於是全城流血，親友被殺戮，同胞被屠殺的一幅慘不忍睹的畫面，立刻擺在他眼前。他在日記上寫道：「噢！上帝，你在哪裡呢？難道你眼看著這種事，不出來報復嗎？莫斯科人這樣的殘殺，你還覺得不滿足嗎？也許，也許，你

自己就是一個莫斯科人吧？」那支有名的《革命練習曲》，作品第十號第十二首的初稿，就是那個時候寫的。

　　就在這種悲憤、焦急，無可奈何的心情中，結束了蕭邦的少年時代，也就在這種國破家亡的慘痛中，像巴特洛夫斯基說的，「這個販私貨的天才」，在暴虐的敵人鐵蹄之下，做了漏網之魚，挾著他的音樂手稿，把在波蘭被禁止的愛國主義，帶到國外去發揚光大了。

一九五六年一月四日作

〔據手稿〕

蕭邦的壯年時代

一八三一年，法國的政局和社會還是動盪不定的。經過一八三○年的七月革命，新興的布爾喬亞奪取了政權，可是極右派的保皇黨，失勢的貴族，始終受著壓迫的平民，都在那裡掙扎，反抗政府。各黨各派，經常在巴黎的街上遊行示威。偶爾還聽得見「波蘭萬歲」的口號。因為有個拿破崙的舊部，義大利籍的將軍拉慕里奴，正在參加華沙革命。在這種人心騷動的情況之下，蕭邦在一八三一年的秋天到了巴黎。

那個時期，凱魯比尼、貝里尼、羅西尼、梅耶貝爾都集中在巴黎。號稱鋼琴之王的卡克勃蘭納，號稱鋼琴之獅的李斯特，還有許多當年紅極一時、而現在被時間淘汰了的演奏家，也都在巴黎。蕭邦寫信給朋友，說：「我不知道世界上還有什麼地方，會比巴黎的鋼琴家更多。」

　　法國的文學家勒哥回，跟著白遼士去訪問蕭邦以後，寫道：「我們走上一家小旅館的三樓，看見一個青年臉色蒼白，憂鬱，舉動文雅，說話帶一點外國的口音；棕色的眼睛又明淨又柔和，栗色的頭髮幾乎跟白遼士的一樣長，也是一絡一絡地掛在腦門上。這便是才到巴黎不久的蕭邦。他的相貌，跟他的作品和演奏非常調和，好比一張臉上的五官一樣分不開。他從琴上彈出來的音，就像從他眼睛裡放射出來的眼神。有點兒病態的、細膩嬌嫩的天性，跟他《夜曲》中間的富於詩意的悲哀，是融合一致的；身上的裝束那麼講究，使我們了解到，為什麼他有些作品在風雅之中帶著點浮華的氣息。」

　　同是那個時代，李斯特也替蕭邦留下一幅寫照，他說：「蕭邦的眼神，靈秀之氣多於沉思默想的成分。笑容很溫和，很俏皮，可沒有挖苦的意味。皮膚細膩，好像是透明的。略微彎曲的鼻子，高雅的姿態，處處帶著貴族氣味的舉動，使人不由自主的會把他當作王孫公子一流的人物。他說話的音調很低，聲音很輕；身量不高，手腳都長得很單薄。」

　　憑了以上兩段記載，我們對於二十多歲的蕭邦，大概可以有個比較鮮明的印象了。

　　到了巴黎四個月以後，一八三二年一月，他舉行了第一次音樂會，聽眾不多，收入還抵不了開支。可是批評界已經承認，他把大家追求了好久而沒有追求到的理想，實現了一部分。李斯特尤其表

示欽佩，他說：「最熱烈的掌聲，也不足以表示我心中的興奮。蕭邦不但在藝術的形式方面，很成功地開闢了新的境界，同時還在詩意的體會方面，把我帶進了一個新的天地。」

蕭邦在巴黎遇到很多祖國的同胞，從華沙革命失敗以後，亡命到法國來的波蘭人更多了。在政治上對於波蘭的同情，連帶引起了巴黎人對波蘭藝術的好感。波蘭的作家開始把本國的詩歌譯成法文。蕭邦由於流亡貴族的介紹，很快踏進了法國的上流社會，受到他們的尊重，被邀請在他們的晚會上演出。請他教鋼琴的學生也很多，一天甚至要上四五課。一八三三年，他和李斯特和另一個鋼琴家希勒分別開了兩次演奏會。一八三四年他上德國，遇到了孟德爾頌；孟德爾頌在家信中稱他為當代第一個鋼琴家。一九三五年，白遼士在報紙上寫的評論，說：「不論作為一個演奏家還是作曲家，蕭邦都是一個絕無僅有的藝術家。不幸得很，他的音樂只有他自己所表達出的那種特殊的、意想不到的妙處。他的演奏，自有一種變化無窮的波動，而這是他獨有的秘訣，沒法指明的。他的《瑪祖卡》中間，又有多多少少難以置信的細節。」

雖則蕭邦享了這樣的大名，他自己可並不喜歡在大庭廣眾之間露面。他對李斯特說：「我是天生不宜於登台的，群眾使我膽小。他們急促的呼吸，教我透不過氣來。好奇的眼睛教我渾身發抖，陌生的臉教我開不得口。」的確，從一八三五年四月以後，好幾年他沒有登台。

　　一八三二至一八三四年間，蕭邦把華沙時期寫的，維也納時期寫的，和到法國以後寫的作品，陸續印出來了，包括作品第六號到第十九號。種類有《圓舞曲》《回旋曲》《鋼琴三重奏》、十三支《瑪祖卡》、六支《夜曲》、十二支《練習曲》。

　　在不熟悉音樂的人，《練習曲》毫無疑問只是練習曲，但熟悉音樂的人都知道，蕭邦採用這個題目實在是非常謙虛的。在音樂史上，有教育作用而同時成爲不朽的藝術品的，只有巴赫的四十八首《平均律鋼琴曲集》，可以和蕭邦的練習曲媲美。因爲巴赫也只說，他寫那些樂曲的目的，不過是爲訓練學生正確的演奏，使他們懂得彈琴像唱歌一樣。在巴赫過世以後七十年，蕭邦爲鋼琴技術開創了一個新的學派，建立了一套新的方法，來適應鋼琴在表情方面的新天地。所以我們不妨反過來說：一切艱難的鋼琴技巧，只是蕭邦《練習曲》的外貌，只是學者所能學到的一個方面；《練習曲》的精神，和初學者應當吸收的另一個方面，卻是各式各種的新的音樂內容：有的是像磷火一般的閃光，有的是圖畫一般幽美的形象，有的是淒涼哀怨的抒情，有的是慷慨激昂的呼號。

　　另外一種爲蕭邦喜愛的形式是《夜曲》。那個體裁是十八世紀愛爾蘭作曲家斐爾德第一個用來寫鋼琴曲的。蕭邦一生寫了不少《夜曲》，一般群眾對蕭邦的認識與愛好，也多半是憑了這些比較淺顯的作品。近代的批評家們都認爲，《夜曲》的名氣之大，未免損害了蕭邦的藝術價值；因爲那些音樂只代表作者一小部分的精神，而且

那種近於女性的、感傷的情調，是很容易把蕭邦的眞面目混淆的。

一八三五年夏天，蕭邦到德國的一個溫泉浴場去，跟他的父母相會；秋天到德累斯頓，在一個童年的朋友伏秦斯基家裡住了幾天。伏秦斯基伯爵和蕭邦兩家，是多年的至交。他們的小女兒瑪麗，還跟蕭邦玩過捉迷藏呢。一八三五年的時候，瑪麗對於繪畫、彈琴、唱歌、作曲，都能來一點。在德累斯頓的幾天相會，她居然把蕭邦的心俘虜了。臨別的前夜，瑪麗把一朵玫瑰遞在蕭邦手裡；蕭邦立刻坐在鋼琴前面，當場作了一支《F小調圓舞曲》。某個批評家認為，其中有絮絮叨叨的情話，有一下又一下的鐘聲，有車輪在石子路上輾過的聲音，把兩人竭力壓著的抽噎聲蓋住了。

蕭邦回到法國，繼續和伏秦斯基一家通信。瑪麗對他表示非常懷念。第二年，一八三六年七月，蕭邦又到奧國的一個避暑勝地和瑪麗相會，八月裡陪著她回德累斯頓。九月七日，告別的前夜，蕭邦正式向瑪麗求婚，並且徵求伯爵夫人的同意：伯爵夫人答應了，但是要他嚴守秘密；因為她說，要父親讓步，必須有極大的耐性和相當的時間。蕭邦回去的路上，在萊比錫和舒曼相見，給他看一支從愛情中產生的作品，《G小調敘事曲》，作品是第二十三號。

敘事曲原來是替歌唱作伴奏的一種曲子，到蕭邦手裡才變作純粹的鋼琴樂曲，可是原有的敘事性質和重唱的形式，都給保存了。作者藉著古代的傳說或故事的氣氛，表達胸中的歡樂和痛苦。蕭邦的傳記家尼克斯，認為《G小調敘事曲》，含有最強烈的感情的波

動，充滿著嘆息、哭泣、抽噎和熱情的衝動。舒曼也肯定這是一個
大天才的最好的作曲。

　　一八三五年二月，蕭邦發表了第一支《詼諧曲》，作品第二十
號。詼諧曲的體裁，當然不是蕭邦首創的，但在貝多芬的筆下，表
現的是健康的幽默，快樂的興致，嬉笑的遊戲；在孟德爾頌的筆底
下，是一種輕鬆愉快的心情，靈動活潑，秀美無比的節奏；到了蕭
邦手裡，卻變成了內心的戲劇，表現的多半是情緒騷動，痛苦狂亂
的境界。關於他的第一支《詼諧曲》，兩個傳記家有兩種不同的了
解：尼克斯認為開頭的兩個不協和弦，大概是絕望的叫喊；後面的
騷動的一段，是一顆被束縛的靈魂拚命要求解放。相反，克萊秦斯
基覺得這支《詼諧曲》應當表現蕭邦在維也納的苦悶與華沙陷落的
悲痛以後，一個比較平靜時期的心境。因為第一個狂風暴雨般的主
題，忽然之間停下來，過渡到一段富於詩意的、溫柔的歌唱，描寫
他童年時代所愛好的草原風景。但是蕭邦所要表現的，究竟是什麼
心情，恐怕永遠是一個謎了。

　　一八三六年，愛情的夢做得最甜蜜的一年，蕭邦還發表了兩支
《夜曲》，兩支《波洛奈茲》。從一八三七年春天起，伏秦斯基伯爵夫
人信中的態度，愈來愈曖昧了，瑪麗本人的口氣也愈來愈冷淡。快
到夏天的時候，隔年訂的婚約，終於以心照不宣、不了了之的方
式，給毀掉了。為什麼呢？為了門第的關係嗎？為了當時的貴族和
布爾喬亞對一般藝術家的偏見嗎？這兩點當然是毀約的原因。但主

要還在於瑪麗本人，她一開頭就沒有像蕭邦一樣真正的動情。跟蕭邦整個做人的作風一樣，失戀的痛苦在他面上是看不出的，可是心裡永遠留下了一個深刻的傷痕。他死了以後，人家發現一疊瑪麗寫給他的信，紮著粉紅色的絲帶，上面有蕭邦親手寫的字：「我的苦難。」

一八三七年七月，他上倫敦去了一次，一八三八年二月，又在倫敦出現。不久回到法國，在里昂城由一個波蘭教授募捐，開了一個音樂會。勒哥回寫道：「蕭邦！蕭邦！別再那麼自私了，這一回的成功應該使你打定主意，把你美妙的天才獻給大眾了吧？所有的人都在爭論，誰是歐洲第一個鋼琴家？是李斯特還是塔爾堡？只要讓大家像我們一樣的聽到你，他們就會毫不遲疑的回答：是蕭邦！」同時，德國的大詩人海涅在德國的雜誌上寫道：「波蘭給了他騎士式的心胸和年深月久的痛苦；法國給了他瀟灑出塵、溫柔蘊藉的風度；德國給了他幻想的深度；但是大自然給了他天才和一顆最高尚的心。他不但是個大演奏家，同時是個詩人：他能把他靈魂深處的詩意，傳達給我們。他的即興演奏給我們的享受是無可比擬的。那時他已不是波蘭人，也不是法國人，也不是德國人，他的出身比這一切更要高貴得多：他是從莫札特、從拉斐爾、從歌德的國土中來的；他的真正的家鄉是詩的家鄉。」

就在那個時代，一八三八年的春天，失戀的蕭邦和另外一個失戀的藝術家喬治・桑交了朋友。奇怪的是，一八三六年年底，蕭邦

第一次見到她以後，和朋友說：「喬治‧桑眞是一個討厭的女人。她能不能算一個眞正的女人，我簡直有點懷疑。」可是，友誼也罷，愛情也罷，最初的印象，往往並不能決定以後的發展。隔了一年的時間，蕭邦居然和喬治‧桑來往了，不久又從朋友進到愛人的階段。蕭邦第三次，也是最後一次的戀愛，維持了九年。

喬治‧桑是個非常男性的女子，心胸寬大豪爽，熱情眞誠，純粹是藝術家本色；又是酷愛自由平等，醉心民主，贊成革命的共和黨人。巴爾札克說過：「她的優點都是男人的優點，她不是一個女人，而且她有意要做男子。」關於她和蕭邦的戀愛，蕭邦的傳記家和喬治‧桑的傳記家，都寫過不少文章討論，可以說議論紛紛，莫衷一是。我們現在不需要，也沒有能力來追究這樁文藝史上的公案。但有一點是肯定的：這九年的羅曼史並沒有給蕭邦什麼壞影響，不論在身心的健康方面，還是在寫作方面；相反，在蕭邦身上開始爆發的肺病，可能還因爲受到看護而延緩了若干時候呢。

一八三九年冬天，蕭邦跟著喬治‧桑和她的兩個孩子，到地中海裡的一個西班牙屬的瑪霍爾卡島上去養病。不幸，他們的地理知識太差了：島上的冬天正是氣候惡劣的雨季。不但病人的身體受到嚴重的損害，神經也變得十分緊張，往往看到一些可怕的幻象。有一天，喬治‧桑帶著孩子們在幾十里以外的鎮上買東西，到晚上還不回來；外邊是大風大雨，山洪暴發。蕭邦一個人在家，伏在鋼琴上，一忽兒擔心朋友一家的生命，一忽兒被種種可怕的幽靈包圍。

久而久之，他彷彿覺得自己已經死了，沉在一口井裡，一滴一滴的涼水掉在他身上。等到喬治·桑回來，蕭邦面無人色站起來說：「啊！我知道你們已經死了！」原來他以為這是死人的幽靈出現呢！那天晚上做的樂曲，有的音樂學者說，是第六首《前奏曲》，有的說是第十五首，李斯特說是第八首。今天我們所能肯定的，只是作品第二十八號的二十四首《前奏曲》中的一大部分，的確是在瑪霍爾卡島上作的。這部作品，被公認為蕭邦藝術的精華，因為音樂史上沒有一個人能夠用這麼少的篇幅，包括這麼豐富的內容。固然，《前奏曲》是蕭邦個人最複雜、最戲劇化的情緒的自白，但也是大眾的感情的寫照，因為他在表白自己的時候，也說出了我們心中的苦悶、悵惘、悔恨、快樂和興奮。

　　一八三九年春天，他們離開了瑪霍爾卡島，回到法國。蕭邦病得很重，幾次吐血；不得不先在馬賽休養。到夏天，大家才回到喬治·桑的鄉間別莊，就在法國中部偏西的諾昂。從那時起，七年功夫，蕭邦的生活過得相當平靜。冬天住巴黎，夏天住諾昂。喬治·桑給朋友的信中提到他說：「他身體一忽兒好，一忽兒不好，一忽兒壞；可是從來不完全好，或者完全壞。我看這個可憐的孩子要一輩子這樣憔悴的了。幸而精神並沒受到影響，只要略微有點力氣，他就很快活了。不快活的時候，他坐在鋼琴前面，作出一些神妙的樂曲。」的確，那時醫生也沒有把蕭邦的病看得嚴重，而蕭邦的工作也沒有間斷：七年之中發表的，有二十四支《前奏曲》，三首《即

興曲》，不少的《圓舞曲》《瑪祖卡》《波洛奈茲》《夜曲》，兩首《奏鳴曲》，三支《詼諧曲》，三支《敘事曲》，一支《幻想曲》。

可是，七年平靜的生活慢慢的有了風浪。早在一八四四年，父親米科瓦伊死了；這個七十五歲的老人的死訊，給了蕭邦一個很大的打擊。他的健康始終沒有恢復，心情始終脫不了斯拉夫族的那種矛盾：跟自己從來不能一致，快樂與悲哀會同時在心中存在，也能夠從憂鬱突然變為興奮。一八四六年下半年，他和喬治·桑的感情，不知不覺的有了裂痕。比他大七歲的喬治·桑，多少年來已經只把他當作孩子看待，當作小病人一般的愛護和照顧，那在喬治·桑也是一個沉重的負擔。何況她的兒女都已長大，到了婚嫁的年齡；家庭變得複雜了，日常瑣碎的糾紛和不可避免的摩擦，勢必牽涉到蕭邦。蕭邦的病一天一天在暗中發展，脾氣的愈變愈壞，也在意料之中。一八四七年五月，為了喬治·桑跟新出嫁的女兒和女婿衝突，蕭邦終於離開了諾昂。多少年的關係斬斷了，根深蒂固的習慣不得不跟著改變，而蕭邦的脆弱的生命線也從此斬斷了。

一八四七年，蕭邦發表了最後幾部作品，從作品第六十三號的《瑪祖卡》起，到六十五號的《鋼琴與大提琴奏鳴曲》為止。從此以後，他擱筆了。凡是第六十六號起的作品，都是他死後由他的朋友馮塔那整理出來的。他的病一天天的加重，上下樓梯連氣都喘不過來。李斯特說，那時候的蕭邦只剩下個影子了。可是，一八四八年二月十六日，他還在巴黎舉行了最後一次音樂會。一八四八年四

月，他上英國去，在倫敦、愛丁堡、曼徹斯特各地的私人家裡演奏。這次旅行把他最後一些精力消耗完了。一八四九年一月回到巴黎。六月底，他寫信給姊姊盧德維卡，要她來法國相會。姊姊來了，陪了他一個夏天。可是一個夏天，病狀只有惡化。他很少說話，只用手勢來表示意思。十月中旬，他進入彌留狀態。十月十五日，他要波托茨卡伯爵夫人為他唱歌，他是一向喜歡伯爵夫人的聲音的。大家把鋼琴從客廳推到臥房門口，波托茨卡夫人迸著抽搐的喉嚨唱到一半，病人的痰湧上來了，鋼琴立刻推開，在場的朋友都跪在地下禱告。十六日整天他都很痛苦，暈過去幾次。在一次清醒的時候，他要朋友們把他未完成的樂稿全部焚毀。他說：「因為我尊重大眾。我過去寫完的作品，都是盡了我的能力的。我不願意有辜負群眾的作品散播在人間。」然後他向每個朋友告別。十七日清早兩點，他的學生兼好友古特曼餵他喝水，他輕輕地叫了聲：「好朋友！」過了一會，就停止了呼吸。

在瑪格達蘭納教堂舉行的喪禮彌撒，由巴黎最著名的四個男女歌唱家領唱，唱了莫札特的《安魂曲》，大風琴上奏著蕭邦自己作的《葬禮進行曲》，第四和第六兩首《前奏曲》。

正當靈柩在拉希士公墓上給放下墓穴的時候，一個朋友捧著十九年前的那只銀杯，把裡頭的波蘭土傾倒在靈柩上。這個祖國的象徵，追隨了蕭邦十九年，終於跟著蕭邦找到了最後的歸宿，完成了它的使命。另一方面，葬在巴黎地下的，只是蕭邦的身體，他的心

臟被送到了華沙，保存在聖‧十字教堂。這個美妙的舉動當然是符合這位大詩人的願望的，因為十九年如一日，他永遠是身在異國，心在祖國。

第二次大戰期間，波蘭國土被希特勒匪徒占領了，波蘭人民把蕭邦的心從教堂裡拿出來，藏在別處。直到一九四九年十月十七日，蕭邦逝世一百周年紀念日，才由波蘭人民共和國當時的部長會議主席貝魯特，把珍藏蕭邦心臟的匣子，交給華沙市長，由華沙市長送回到聖‧十字教堂。可見波蘭人民的心，在最危急的關頭，也沒有忘了這顆愛國志士的心！

<div align="right">一九五六年</div>

<div align="right">〔據手稿〕</div>

獨一無二的藝術家莫札特

在整部藝術史上，不僅僅在音樂史上，莫札特是獨一無二的人物。

他的早慧是獨一無二的。

四歲學鋼琴，不久就開始作曲；就是說他寫音樂比寫字還早。五歲那年，一天下午，父親利奧波德帶了一個小提琴家和一個吹小號的朋友回來，預備練習六支三重奏。孩子挾著他兒童用的小提琴要求加入。父親呵斥道：「學都沒學過，怎麼來胡鬧！」孩子哭了。吹小號的朋友過意不去，替他求情，說讓他在自己身邊拉吧，好在他音響不大，聽不見的。父親還咕嚕著說：「要是聽見你的琴聲，就得趕出去。」孩子坐下來拉了，吹小號的樂師慢慢地停止了吹奏，流著驚訝和讚嘆的眼淚；孩子把六支三重奏從頭至尾都很完整地拉完了。

　　八歲，他寫了第一支交響樂；十歲寫了第一齣歌劇。十四至十六歲之間，在歌劇的發源地義大利（別忘了他是奧地利人），寫了三齣義大利歌劇在米蘭上演，按照當時的習慣，由他指揮樂隊。十歲以前，他在日耳曼十幾個小邦的首府和維也納、巴黎、倫敦各大都市作巡迴演出，轟動全歐。有些聽眾還以為他神妙的演奏有魔術幫忙，要他脫下手上的戒指。

　　正如他沒有學過小提琴而就能參加三重奏一樣，他寫義大利歌劇也差不多是無師自通的。童年時代常在中歐西歐各地旅行，孩子的觀摩與聽的機會多於正規學習的機會：所以莫札特的領悟與感受的能力，吸收與消化的迅速，是近乎不可思議的。我們古人有句話，說：「小時了了，大未必佳」；歐洲人也認為早慧的兒童長大了很少有真正偉大的成就。的確，古今中外，有的是神童；但神童而卓然成家的並不多，而像莫札特這樣出類拔萃、這樣早熟的天才而終於成為不朽的大師，為藝術界放出萬丈光芒的，至此為止還沒有第二個例子。

　　他的創作數量的巨大，品種的繁多，質地的卓越，是獨一無二的。

　　巴赫、韓德爾、海頓，都是多產的作家；但韓德爾與海頓都活到七十以上的高年，巴赫也有六十五歲的壽命；莫札特卻在三十五年的生涯中完成了大小六二二件作品，還有一三二件未完成的遺作，總數是七五四件。舉其大者而言，歌劇有二十二齣，單獨的歌

曲、詠嘆調與合唱曲六十七支，交響樂四十九支，鋼琴協奏曲二十九支，小提琴協奏曲十三支，其他樂器的協奏曲十二支，鋼琴奏鳴曲及幻想曲二十二支，小提琴奏鳴曲及變奏曲四十五支，大風琴曲十七支，三重奏四重奏五重奏四十七支。沒有一種體裁沒有他登峰造極的作品，沒有一種樂器沒有他的經典文獻：在一百七十年後的今天，還像燦爛的明星一般照耀著樂壇。在音樂方面這樣全能，樂劇與其他器樂的製作都有這樣高的成就，毫無疑問是絕無僅有的。莫札特的音樂靈感簡直是一個取之不竭、用之不盡的水源，隨時隨地都有甘泉飛湧，飛湧的方式又那麼自然，安祥，輕快，嫵媚。沒有一個作曲家的音樂比莫札特的更近於「天籟」了。

　　融合拉丁精神與日耳曼精神，吸收最優秀的外國傳統而加以豐富與提高，爲民族藝術形式開創新路而樹立幾座光輝的紀念碑：在這些方面，莫札特又是獨一無二的。

　　文藝復興以後的兩個世紀中，歐洲除了格魯克爲法國歌劇闖出一個途徑以外，只有義大利歌劇是正宗的歌劇。莫札特卻作了雙重的貢獻：他就憑著客觀的精神，細膩的寫實手腕，刻劃性格的高度技巧，創造了《費加洛婚禮》與《唐・璜》，使義大利歌劇達到空前絕後的高峰 ❶：又以《後宮誘逃》與《魔笛》兩件傑作爲德國歌劇奠定了基礎，預告了貝多芬的《費黛里奧》、韋伯的《魔彈射手》和華格納的《歌唱大師》。

　　他在一七八三年的書信中說：「我更傾向於德國歌劇：雖然寫

德國歌劇需要我費更多氣力，我還是更喜歡它。每個民族有它的歌劇；為什麼我們德國人就沒有呢？難道德文不像法文英文那麼容易唱嗎？」一七八五年他又寫道：「我們德國人應當有德國式的思想，德國式的說話，德國式的演奏，德國式的歌唱。」所謂德國式的歌唱，特別是在音樂方面的德國式的思想，究竟是指什麼呢？據法國音樂學者加米葉・裴拉格的解釋：「在《後宮誘逃》中❷，男主角倍爾蒙唱的某些詠嘆調，就是第一次充分運用了德國人談情說愛的語言。同一歌劇中奧斯門的唱詞，輕快的節奏與小調（mode mineure）的混合運用，富於幻夢情調而甚至帶點淒涼的柔情，和笑盈盈的天真的詼諧的交錯，不是純粹德國式的音樂思想嗎？」（見斐拉格著：《莫札特》巴黎一九二七年版）

　　和義大利人的思想相比，德國人的思想也許沒有那麼多光彩，可是更有深度，還有一些更親切更通俗的意味。在純粹音響的領域內，德國式的旋律不及義大利的流暢，但更複雜更豐富，更需要和聲（以歌唱而言是樂隊）的襯托。以樂思本身而論，德國藝術不求義大利藝術的整齊的美，而是逐漸以思想的自由發展，代替形式的對稱與周期性的重複。這些特徵在莫札特的《魔笛》中都已經有端倪可尋。

　　交響樂在音樂藝術裡是典型的日耳曼品種。雖然一般人稱海頓為交響樂之父，但海頓晚年的作品深受莫札特的影響：而莫札特的降E大調、G小調、C大調（朱庇特）交響曲，至今還比海頓的那

組《倫敦交響曲》更接近我們。而在交響曲中，莫札特也同樣完滿地冶拉丁精神（明朗、輕快、典雅）與日耳曼精神（複雜、謹嚴、深思、幻想）於一爐。正因爲民族精神的覺醒和對於世界性藝術的領會，在莫札特心中同時並存，互相攻錯，互相豐富，他才成爲音樂史上承前啓後的巨匠。以現代詞藻來說，在音樂領域之內，莫札特早就結合了國際主義與愛國主義，雖是不自覺的結合，但確是最和諧最美妙的結合，當然，在這一點上，尤其在追求清明恬靜的境界上，我們沒有忘記偉大的歌德；但歌德是經過了六十年的苦思冥索（以《浮士德》的著作年代計算），經過了狂飆運動和騷動的青年時期而後獲得的；莫札特卻是自然而然的，不需要作任何主觀的努力，就達到了拉斐爾的境界，以及古希臘的雕塑家菲狄亞斯的境界。

莫札特的所以成爲獨一無二的人物，還由於這種清明高遠、樂天愉快的心情，是在殘酷的命運不斷摧殘之下保留下來的。

大家都熟知貝多芬的悲劇而寄以極大的同情；關心莫札特的苦難的，便是音樂界中也爲數不多。因爲貝多芬的音樂幾乎每頁都是與命運肉搏的歷史，他的英勇與頑強對每個人都是直接的鼓勵；莫札特卻是不聲不響地忍受鞭撻，只憑著堅定的信仰，像殉道的使徒一般唱著溫馨甘美的樂句安慰自己，安慰別人。雖然他的書信中常有怨嘆，也不比普通人對生活的怨嘆有什麼更尖銳更沉痛的口吻。可是他的一生，除了童年時期飽受寵愛，像個美麗的花炮以外，比

貝多芬的只有更艱苦。《費加洛婚禮》與《唐‧璜》在布拉格所博得的榮名，並沒給他任何物質的保障。兩次受雇於薩爾茲堡的兩任大主教，結果受了一頓辱罵，被人連推帶踢地逐出宮廷。從二十五到三十一歲，六年中間沒有固定的收入。他熱愛維也納，維也納只報以冷淡、輕視、嫉妒；音樂界還用種種卑鄙的手段打擊他幾齣最優秀的歌劇的演出。一七八七年，奧皇約瑟夫終於任命他爲宮廷作曲家，年俸還不夠他付房租和僕役的工資。

　　爲了婚姻，他和最敬愛的父親幾乎決裂，至死沒有完全恢復感情。而婚後的生活又是無窮無盡的煩惱：九年之中搬了十二次家；生了六個孩子，夭殤了四個。康絲坦采‧韋伯產前產後老是鬧病，需要名貴的藥品，需要到巴登溫泉去療養。分娩以前要準備迎接嬰兒，接著又往往要準備埋葬。當舖是莫札特常去的地方，放高利貸的債主成爲他唯一的救星。

　　在這樣悲慘的生活中，莫札特還是終身不斷地創作。貧窮、疾病、妒忌、傾軋，日常生活中一切瑣瑣碎碎的困擾都不能使他消沉；樂天的心情一絲一毫都沒受到損害。所以他的作品從來不透露他的痛苦的消息，非但沒有憤怒與反抗的呼號，連掙扎的氣息都找不到。後世的人單聽他的音樂，萬萬想像不出他的遭遇而只能認識他的心靈 —— 多麼明智、多麼高貴、多麼純潔的心靈！音樂史家都說莫札特的作品所反映的不是他的生活，而是他的靈魂。是的，他從來不把藝術作爲反抗的工具，作爲受難的證人，而只借來表現他

的忍耐與天使般的溫柔。他自己得不到撫慰，卻永遠在撫慰別人。但最可欣幸的是他在現實生活中得不到的幸福，他能在精神上創造出來，甚至可以說他先天就獲得了這幸福，所以他反覆不已地傳達給我們。精神的健康，理智與感情的平衡，不是幸福的先決條件嗎？不是每個時代的人都渴望的嗎？以不斷的創造征服不斷的苦難，以永遠樂觀的心情應付殘酷的現實，不就是以光明消滅黑暗的具體實踐嗎？有了視患難如無物，超臨於一切考驗之上的積極的人生觀，就有希望把藝術中美好的天地變爲美好的現實。假如貝多芬給我們的是戰鬥的勇氣，那麼莫札特給我們的是無限的信心。把他清明寧靜的藝術和侘傺一世的生涯對比之下，我們更確信只有熱愛生命才能克服憂患。莫札特幾次說過：「人生多美啊！」這句話就是了解他藝術的鑰匙，也是他所以成爲這樣偉大的主要因素。

雖然根據史實，莫札特在言行與作品中並沒表現出法國大革命以前的民主精神（他的反抗薩爾茲堡大主教只能證明他藝術家的傲骨），也談不到人類大團結的理想，像貝多芬的《合唱交響曲》所表現的那樣；但一切大藝術家都受時代的限制，同時也有不受時代限制的普遍性，——人間性。莫札特以他樸素天眞的語調和溫婉蘊藉的風格，所歌頌的和平、友愛、幸福的境界，正是全人類自始至終嚮往的最高目標，尤其是生在今日的我們所熱烈爭取、努力奮鬥的目標。

因此，我們紀念莫札特二百周年誕辰的意義決不止一個：不但

他的絕世的才華與崇高的成就使我們景仰不置，他對德國歌劇的貢獻值得我們創造民族音樂的人揣摩學習，他的樸實而又典雅的藝術值得我們深深的體會；而且他的永遠樂觀、始終積極的精神，對我們是個極大的鼓勵；而他追求人類最高理想的人間性，更使我們和以後無數代的人民把他當作一個忠實的、親愛的、永遠給人安慰的朋友。

一九五六年七月十八日

〔原載《文藝報》一九五六年第十四期〕

❶ 華格納提到莫札特時就說過：「義大利歌劇是由一個德國人提高到理想的完整之境的。」
❷ 《後宮誘逃》的譯名與內容不符，茲為從俗起見，襲用此名。

音樂之史的發展 *

一、在音樂中發現歷史

晚近以來，音樂才開始取得它在一般歷史上應占的地位。忽視了人類精神最深刻的一種表現，而謂可以窺探人類精神的進化，眞是一件怪事。一個國家的政治生命只是它的最淺薄的面目，要認識它內心的生命和它行動的淵源，必得要從文學、哲學、藝術，那些反映著整個民族的思想、熱情與幻夢的各方面，去滲透它的靈魂。

大家知道文學所貢獻於歷史的資料，例如高乃依 ❶ 的詩，笛卡兒 ❷ 的哲學，可以幫助我們了解三十年戰爭結束後的法國民族。假使我們沒有熟悉百科全書派的主張，及十八世紀的沙龍的精神，那麼，一七八九年的法國大革命，將成爲毫無生命的陳跡。

　　大家也知道，形象美術對於認識時代這一點上，供給多少寶貴的材料：它不啻是時代的面貌，它把當時的人品、舉止、衣飾、習尚、日常生活的全部，在我們眼底重新映演，一切政治革命都在藝術革命中引起反響。一國的生命是全部現象……經濟現象和藝術現象……聯合起來的有機體，哥德式建築的共同點與不同點，使十九世紀的維奧萊・勒・杜克❸追尋出十二世紀各國通商要道。對於建築部分的研究，例如鐘樓，就可以看出法國王朝的進步，及首都建築對於省會建築之影響。但是藝術的歷史效用，尤在使我們與一個時代的心靈，及時代感覺藝術的背景接觸。在表面上，文學與哲學所供給我們的材料，最為明白，而它們對於一個時代的性格，也能歸納在確切不移的公式中，但它們的單純化的功效是勉強的，不自然的，而我們所得的觀念，也是貧弱而呆滯；至於藝術，卻是依了活動的人生模塑的，而且藝術的領域，較之文學要廣大得多。法國的藝術，已經有十個世紀的歷史，但我們往常只是依據了四世紀文學，來判斷法國思想。法國的中古藝術所顯示我們的內地生活，並沒有被法國的古典文學所道及。世界上很少國家的民族，像法國那般混雜。它包含著義大利人的，西班牙人的，德國人的，瑞士人的，英國人的，佛蘭德斯人的種種不同的、甚至有時相反的民族與傳統，這些互相衝突的文化都因了法國政治的統一，才融合起來，獲得折衷、均衡的現象。法國文學，的確表現了這種統一的情形，

但它把組成法國民族性格的許多細微的不同點，卻完全忽視了。我們在凝視著法國哥德式教堂的玫瑰花瓣的彩色玻璃時，就想起往常批評法國民族特性的論見之偏執了。人家說法國人是理智而非幻想的，樂觀的而非荒誕的，他的長處是素描而非色彩。然而就是這個民族，曾創造了神秘的東方的玫瑰。

由此可見，藝術的認識可以擴大和改換對於一個民族的概念，單靠文學是不夠的。

這個概念，如果再由音樂來補充，將更怎樣地豐富而完滿！

音樂會把沒有感覺的人弄迷糊了。它的材料似乎是渺茫得捉摸不住，而且是無可理解、與現實無關的東西。那麼，歷史又能在音樂中間，找到什麼好處呢？

然而，第一，說音樂是如何抽象的這句話是不準確的；它和文學、戲劇、一個時代的生活，永遠保持著密切的關係。歌劇史對於風化史及交際史的參證是誰也不能否認的。音樂的各種形式，關聯著一個社會的形式，而且使我們更能了解那個社會。在許多情形之下，音樂史並且與其他各種藝術史有十分密切的聯絡。各種藝術常要越出它自己的範圍而侵入別種藝術的領土中去。有時是音樂成了繪畫，有時是繪畫成了音樂。米開朗基羅曾經說過：「好的繪畫是音樂，是旋律。」各種藝術，並沒像理論家所說的，有怎樣不可超越的藩籬。一種藝術，可以承繼別一種藝術的精神，也可以在別種藝術中達到它理想的境界：這是同一種精神上的需要，在一種藝術

中盡量發揮，以致打破了一種藝術的形式，而侵入其他一種藝術，以尋求表白它的思想最完滿的形式。因此，對音樂史的認識，對於造型美術史常是很需要的。

可是，就以音樂的原素來講，它的最大的意味，豈非因為它能使我們內心的秘密，長久地蘊蓄在心頭的情緒，找到一種表白最自由的言語？音樂既然是最深刻與最自然的表現，則一種傾向往往在沒有言語、沒有事實證明之前，先有音樂的暗示。日耳曼民族覺醒的十年以前，就有《英雄交響曲》；德意志帝國稱雄歐洲的前十年，也先有了華格納的《齊格弗里德》Siegfried。

在某種情況之下，音樂竟是內心生活的唯一的表白。……例如十七世紀的義大利與德國，它們的政治史所告訴我們的，只有宮廷的醜史，外交和軍事的失敗，國內的荒歉，親王們的婚禮……那麼，這兩個民族在十八十九兩個世紀的復興，將如何解釋？只有他們音樂家的作品，才使我們窺見他們一二世紀後中興的先兆。……德國三十年戰爭的前後，正當內憂外患、天災人禍相繼杳來的時候，約翰‧克里斯托夫‧巴赫（Johann Christoph Bach）、約翰‧米夏埃爾‧巴赫（Johann Michael Bach）他們就是最著名的音樂家約翰‧塞巴斯蒂安‧巴赫（Johann Sebastian Bach）的祖先，正在歌唱他們偉大的堅實的信仰。外界的擾攘和紛亂，絲毫沒有動搖他們的信心。他們似乎都預感到他們的光明的前途。……在義大利這個時代，亦是音樂極盛的時代，它的旋律與歌劇流行全歐，在宮廷旖旎風流的

習尙中，暗示著快要覺醒而奮起的心靈。

此外，還有一個更顯著的例子，是羅馬帝國的崩潰，野蠻民族南侵，古文明漸次滅亡的時候，帝國末期的帝王，與野蠻民族的酋長，對於音樂，抱著同樣的熱情。第四世紀起，開始醞釀那著名的《葛利果聖歌》*Gregroian Chant*，這是基督教經過二百五十年的摧殘之後，終於獲得勝利的凱旋歌。它誕生的確期，大概在公元五四〇年至六〇〇年之間，正當高盧人與龍巴人南侵的時代。那時的歷史，只是羅馬與野蠻民族的不斷的戰爭，殘殺，搶掠，那些最慘酷的記載；然而教皇葛利果手訂的宗教音樂，已在歌唱未來的和平與希望了。它的單純、嚴肅、清明的風格，簡直像希臘浮雕一樣的和諧與平靜。瞧，這野蠻時代所產生的藝術，哪裡有一份野蠻氣息？而且，這不是只在寺院內唱的歌曲，它是五六世紀以後，羅馬帝國中通俗流行的音樂，它並流行到英、德、法諸國的民間。各國的皇帝，終日不厭的學習，諦聽這宗教音樂。從沒有一種藝術比它更能代表時代的了。

由此，文明更可懂得，人類的生命在表面上似乎是死滅了的時候，實際還是在繼續活躍。在世界紛亂、瓦解，以致破產的時候，人類卻在尋找他的永永不滅的生機。因此，所謂歷史上某時代的復興或頹唐，也許只是文明依據了一部分現象而斷言的。一種藝術，可以有萎靡不振的階段，然而整個藝術決沒有一刻兒死亡的。它跟了情勢而變化，以找到適宜於表白自己的機會，當然，一個民族困

頓於戰爭，疫癘之時，他的創造力很難由建築方面表現，因為建築是需要金錢的，而且，如果當時的局勢不穩，那就決沒有新建築的需求。即其他各種造型美術的發展，也是需要相當的閒暇與奢侈，優秀階級的嗜好，與當代文化的均衡。但在生活維艱，貧窮潦倒，物質的條件不容許人類的創造力向外發展時，他就深藏涵蓄，而他尋覓幸福的永遠的需求，卻使他找到了別的藝術之路。這時候的美的性格，變成內心的了；它藏在深邃的藝術……詩與音樂中去。我確信人類的心靈是不死的，故無所謂死亡，亦無所謂再生。光焰永無熄滅之日，它不是照耀這種藝術，就是照耀那種藝術；好似文明，如果在這個民族中絕滅，就在別個民族中誕生的一樣。

因此，文明要看到人類精神活動的全部，必須把各種藝術史作一比較的研究。歷史的目的，原來就在乎抓到人類思想的全部線索啊！

二、音樂是社會的藝術

我們現在試把音樂之歷史的發展大略說一說吧。它的地位比一般人所想像的重要得多。在遠古，古老的文化中，音樂即已產生。希臘人把音樂當作與天文、醫學一樣可以澄清人類心魂的一種工具。柏拉圖認為音樂家實有教育的使命。在希臘人心目中，音樂不只是一組悅耳的聲音的聯合，而是許多具有確切內容的建築：「最

富智慧性的是什麼？……數目；最美的是什麼？……和諧。」他們並且分別出某種節奏的音樂令人勇武，某一種又令人快樂。由此可見，當時人士重視音樂。柏拉圖對於音樂的趣味，尤其卓越，他認為七世紀（公元前）奧林匹克曲調後，簡直沒有好的音樂可聽了。然而，自希臘以降，沒有一個世紀不產生音樂的民族；甚至我們普通認為最缺少音樂天稟的英國人，迄一六八八年革命時止，也一直是音樂的民族。

而且，世界上除了歷史的情形以外，還有什麼更有利於音樂的發展？音樂的興盛往往在別種藝術衰落的時候，這似乎是很自然的結果。我們上面講述的幾個例子，中世紀野蠻民族南侵時代，十七世紀的義大利和德意志，都足令我們相信這情形。而且這也是很合理的，既然音樂是個人的默想，它的存在，只要一個靈魂與一個聲音。一個可憐蟲，艱苦窮困，幽錮在牢獄裡，與世界隔絕了，什麼也沒有，但他可以創造出一部音樂或詩的傑作。

但這不過是音樂的許多形式中之一種罷了。音樂固然是個人的親切的藝術，可也算社會的藝術。它是幽思、痛苦的女兒，同時也是幸福、愉悅甚至輕佻浮華的產物。它能夠適應、順從每一個民族和每一個時代的性格。在我們認識了它的歷史和它在各時代所取的種種形式之後，我們再不會覺得理論家所給予的定義之矛盾為可異了。有些音樂理論家說音樂是動的建築，又有些則說音樂是詩的心理學。有的把音樂當作造型的藝術；有的當作純粹精神之表白的藝

術。對於前者……音樂的要素是旋律（melodie 或譯曲調），後者則是和聲（harmonic）。實際上，這一切都對的，他們一樣有理。歷史的要點，並非使人疑惑一切，而是使人部分的相信一切，使人懂得在許多互相衝突的理論中，某一種學說是對於歷史上某一個時期是準確的，另一學說又是對於歷史上另一時期是準確的。在建築家的民族中，如十五、十六世紀的法國與佛蘭德斯民族，音樂是音的建築。在具有形的感覺與素養的民族，如義大利那種雕刻家與畫家的民族中，音樂是素描、線條、旋律、造型的美。在德國人那種詩人與哲學家的民族中，音樂是內心的詩，抒情的表白，哲學的幻想。在弗朗索瓦一世與查理九世的朝代（十五、十六世紀），音樂是宮廷中多情與詩意的藝術。在宗教革命的時代，它是信仰與奮鬥的藝術。在路易十四朝中，它是歌舞昇平的藝術。十八世紀則是沙龍的藝術。大革命前期，它又成了革命人格的抒情詩。總而言之，沒有一種方式可以限制音樂。它是世紀的歌聲，歷史的花朵；它在人類的痛苦與歡樂下面同樣地滋長蓬勃。

三、一瞥西方音樂史

我們在上面已經講過音樂在希臘時代的發展過程。它不獨有教育的功用，並且和其他的藝術、科學、文學，尤其是戲劇，發生密切的關係。漸漸地純粹音樂……器樂，在希臘時代占據了主要地

位。羅馬帝國的君主，如奈龍、蒂杜斯、哈德良、卡拉卡拉，……等都是醉心於音樂的人。

隨後，基督教又借了音樂的力量去征服人類的心靈。公元四世紀時的聖安布魯瓦茲（Saint Ambroise）曾經說過：「它用了曲調與聖詩的魔力去蠱惑民眾。」的確，我們看到在羅馬帝國的各種藝術中，只有音樂雖然經過多少變亂，仍舊完美的保存著，而且，在羅馬與哥德時代，更加突飛猛進。聖多瑪氏說：「它在七種自由藝術中占據第一位，是人類的學問中最高貴的一種。」在沙特爾（Chartres）城，自十一至十四世紀，存在著一個理論的與實習的音樂學派。圖魯茲（Toulouse）大學，在十三世紀已有音樂的課程。十三至十五世紀的巴黎，為當時音樂的中心，大學教授的名單上，有多少是當代的音樂理論家！但那時代音樂美學與現代的當然不同，他們認為音樂是無人格的藝術（L'art impersonnel），需要清明鎮靜的心神與澄徹透闢的理智。十三世紀的理論家說：「要寫最美的音樂的最大的阻礙，是心中的煩愁。」這是遺留下來的希臘藝術理論。它的精神上的原因，是思想與實力的聯合，不論是何種特殊的個人的思想，都要和眾人的思想提攜。但對於這種古典的學說，老早就有一種騎士式詩的藝術，熱烈的情詩崛起對抗。

十四世紀初，義大利已經發現文藝復興的先聲，在但丁、佩脫拉克（Petrarque）、喬托的時代，翡冷翠的馬德里加爾（Madrigal）式的情歌、獵曲，流傳與歐洲全部。十五世紀初葉，產生了用伴奏的

富麗的聲樂。輕佻浮俗的音樂中的自由精神，居然深入宗教藝術，以致在十五世紀末，音樂達到與其他的藝術同樣光華燦爛的頂點。佛蘭德斯的對位學家是全歐最著名的技術專家。他們的作品都是華美的音的建築，繁複的節奏，最初並還是側重於造型的。可是到了十五世紀最後的二十五年，在別種藝術中已經得勢的個人主義，亦在音樂中甦醒了；人格的意識，自然的景慕，一一回復了。

自然的模仿，熱情的表白：這是在當時人眼中的文藝復興與音樂的特點；他們認爲這應該是這種藝術的特殊的機能。從此以後，直至現代，音樂便繼續著這條路徑在發展，但那時代音樂的卓越的優長，尤其是它的形象美除了韓德爾和莫札特的若干作品以外，恐怕從來沒有別的時代的音樂足以和它媲美。這是純美的世紀，它到處都在，社會生活的各方面，精神科學的各門類，都講究「純美」。音樂與詩的結合從來沒有比查理九世朝代更密切的了。十六世紀的法國詩人多拉（Dorat）、若代爾（Jodelle）、貝洛（Belleau），都唱著頌讚自然的幽美的詩歌；大詩人龍薩（Ronsard）說過：「沒有音樂，詩歌將失掉了它的嫵媚；正如沒有詩歌的旋律，音樂將成爲僵死一樣。」詩人巴伊夫（Baif）在法國創辦詩與音樂學院，努力想創造一種專門歌唱的文字，把他自己用拉丁和希臘韻所作的詩來試驗：他的大膽與創造力實非今日的詩人或音樂家所能想像。法國的音樂化已經達到頂點，它不復是一個階級的享樂，而是整個國家的藝術，貴族、知識階級、中產階級、平民，舊教和新教的寺院，都

一致為音樂而興奮。亨利八世和伊莉莎白女王（十五至十六世紀）時代的英國，馬丁路德（十五至十六世紀）時代的德國，加爾文時代的日內瓦，利奧十世治下的羅馬，都有同樣昌盛的音樂。它是文藝復興最後一枝花朵，也是最普及於歐羅巴的藝術。

情操在音樂上的表白，經過了十六世紀幽美的，描寫的情歌，獵曲……等等的試驗，逐漸肯定而準確了，其結果在義大利有音樂悲劇的誕生。好像在別種義大利藝術的發展與形成中一樣，歌劇也受了古希臘的影響。在創造者的心中，歌劇無異是古代悲劇的復活；因此，它是音樂的，同時亦是文學的。事實上，雖然以後翡冷翠最初幾個作家的戲劇原理被遺忘了，音樂和詩的關係中斷了，歌劇的影響繼續存在。關於這一點，我們對於十七世紀末期起，戲劇思想所受到的歌劇的影響還沒有完全考據明白。我們不應當忽視歌劇在整個歐洲風靡一時的事實，認為是毫無意義的現象。因為沒有它，可以說時代的藝術精神大半要淹沒；除了合理化的形象以外，將看不見其他的思想。而且，十七世紀的淫樂，肉感的幻想，感傷的情調，也再沒有比在音樂上表現得更明白，接觸到更深奧的底蘊的了。這時候，在德國，正是相反的情況，宗教改革的精神正在長起它的堅實的深厚的根底。英國的音樂經過了光輝的時代，受著清教徒思想的束縛，慢慢地熄滅了。義大利的文藝復興已經在迷夢中睡去，只在追求美麗而空洞的形象美。

十八世紀，義大利音樂繼續反映生活的豪華，溫柔與空虛：在

德國，蘊蓄已久的內心的和諧，由了韓德爾（Handel）與巴赫（J. S. Bach），如長江大河般突然奔放出來。法國則在工作著，想繼續翡冷翠創始的事業 —— 歌劇，以希臘古劇為模型的悲劇。歐洲所有的大音樂家都聚集在巴黎，法國人、義大利人、德國人、比國人，都想造成一種悲劇的或抒情的喜劇風格。這工作正是十九世紀音樂革命的準備。十八世紀德義兩國的最大天才是在音樂上。法國，雖然在別種藝術上更為豐富，但其成功，實在還是音樂能夠登峰造極。因為，在路易十五治下的畫家與雕刻家，沒有一個足以與拉莫（Rameau 1683-1764）的天才相比的。拉莫不獨是呂里（Lully 1633-1687）的繼承者，他並且奠定了法國歌劇，創造了新和音，對於自然的觀察，尤有獨到處。到了十八世紀末葉，格魯克（Gluck 1714-1787）的歌劇出現，把全歐的戲劇都掩蔽了，他的歌劇不獨是音樂上的傑作，也是法國十八世紀最高的悲劇。

十八世紀終，全歐受著革命思潮的激盪，音樂也似乎甦醒了。德法兩國音樂家研究的結果，與交響樂的盛行，使音樂大大的發展它表情的機能。三十年中，管弦樂合奏與室內音樂產生了空前的傑作。過去的樂風由海頓和莫札特放發了一道最後的光芒之後，慢慢地熄滅了。一七九二年法國革命時代的音樂家戈塞克（Gossec）、曼於（Mehul）、勒絮爾（Lesueur）、凱魯比尼（Cherubini）等，已在試作革命的音樂；到了貝多芬，唱出最高亢的《英雄曲》，才把大革命時代的拿破崙風的情操，悲愴壯烈的民氣，完滿地表現了。這是社

會的改革，亦是精神的解放，大家都為狂熱的戰士情調所鼓動，要求自由。

末了，便是一片浪漫的詩的潮流。韋伯（Weber）、舒伯特（Schubert）、蕭邦（Chopin）、孟德爾頌（Mendelssohn）、舒曼（Schumann）、白遼士（Berlioz）等抒情音樂家，新時代的幻夢詩人，彷彿慢慢地覺醒，被一種無名的狂亂所鼓動。古義大利，懶懶地、肉感地產生了它最後兩大家——羅西尼（Rossini）與貝利尼（Bellini）；新義大利則是獷野威武的威爾第（Verdi）唱起近史義大利統一的雄壯的曲子。德國則以強力著稱的華格納（Wagner）預示德意志民族統治全歐的野心。德國人沉著固執、強毅不屈的精神，與幻想抑鬱、神秘莫測的性格，都在華格納的悲劇中具體的吐露了。從獷野狂亂、感傷多情的浪漫主義轉變到深沉的神秘主義，這一種事實，似乎令人相信音樂上的浪漫主義的花果，較之文學上的更豐富莊實。這潮流隨後即產生了法國的賽查·弗蘭克（César Franck），義大利與比利時的宗教歌劇（oratorio）與回復古希臘與伯利恒的樂風。現代音樂，一部分雖然應用十九世紀改進了的器樂，描繪快要破落的優秀階級的靈魂，一部分卻正在提倡採取通俗的曲調，以創造民眾音樂。自比才（Bizet）至穆索斯基（Moussorgsky），都是努力於表現民眾情操的作家。

以上所述，只是對於廣博浩瀚的音樂史的一瞥，其用意不過要藉以表明音樂和社會生活的其他方面，怎樣的密切關聯而已。

　　我們看到，自有史以來，音樂永遠開著光華妍麗的花朵：這對於我們的精神，是一個極大的安慰，使我們在紛紜擾攘的宇宙中，獲得些微安息。政治史與社會史是一片無窮盡的爭鬥，朝著永遠成爲問題的人類的進步前去，苦悶的掙扎只贏得一分一寸的進展。然而，藝術史卻充滿了平和與繁榮的感覺。這裡，進步是不存在的。我們往後瞭望，無論是如何遙遠的時代，早已到達了完滿的境界。可是，這也不能使我們有所失望或膽怯，因爲我們再不能超越前人。藝術是人類的夢，光明、自由、清明而和平的夢。這個夢永不會中斷。無論哪一個時代，我們總聽到藝術家在嘆說：「一切都給前人說完了，我們生得太晚了。」一切都說完了，也許是吧！然而，一切還待說，藝術是發掘不盡的，正如生命一樣。

〔原載《藝術論集》，上海中華書局，一九三五年四月〕

❶ 高乃依（Corneille Pierre 1606-1684），法國著名悲劇家。

❷ 笛卡兒（Décartes，René 1596-1650），法國哲學家、物理學家、數學家和生理學家，解析幾何的創始人。

❸ 維奧萊・勒・杜克（Viollet - le - Duc，Eugene Emmanuel 1814-1879），法國建築家、作家和理論家。

中國音樂與戲劇的前途 *

　　我一向懷著這個私見：中國音樂在沒有發展到頂點的時候，已經絕滅了；而中國戲劇也始終留在那「通俗的」階段中，因為它缺少表白最高情緒所必不可少的條件 —— 音樂。由是，我曾大膽的說中國音樂與戲劇都非重行改造不可。

　　中國民族的缺乏音樂感覺，似乎在歷史上已是很悠久的事實，且也似乎與民族的本能有深切關聯。我們可以依據雕塑、繪畫來推究中國各個時代的思想與風化，但藝術最盛的唐宋兩代，就沒有音樂的地位。不論戲劇的形式，從元曲到崑曲到徽劇而京劇，有過若何顯明的變遷，音樂的成分，卻除了幾次摻入程度極低的外國因子以外，在它的組成與原則上，始終沒有演化，更談不到進步。例如，崑曲的最大的特徵，可以稱為高於其他劇曲者，還是由於文字的多，音樂的少。至於西樂中的奏鳴曲、兩重奏（Due）、三重奏

＊ 這是傅雷先生於一九三三年五月二十一日，在
上海大光明戲院聆聽由梅百器指導的音樂會後
寫下的評論，原題為《從「工部局中國音樂會」
說到中國音樂與戲劇的前途》。

（Trio）、四重奏（Quarto）、五重奏以至交響樂（Symphonie）一類的
純粹音樂，在中國更從未成立。

音樂藝術的發展如是落後，實在有它深厚的原因。

第一是中國民族的「中庸」的教訓與出世思想。中國所求於音
樂的，和要求於繪畫的一樣，是超人間的和平（也可說是心靈的均
衡）與寂滅的虛無。前者是儒家的道德思想（《禮記》中的〈樂記〉
便是這種思想的最高表現），後者是道家的形而上精神（以《淮南子》
的〈論樂〉為證）。所以，最初的中國音樂的主義和希臘的畢達哥拉
斯（Pythagoras）、柏拉圖輩的不相上下。它的應用也在於祭獻天地，
以表「天地協和」的精神（如《八佾之舞》）。至於道家的學說，則
更主張「視於無形，則得其所見矣；聽於無聲，則得其所聞矣。至
味不慊，至言不文，至樂不笑，至音不叫⋯⋯聽有音之音者聾，聽
無音之音者聰，不聰不聾，與神明通」的極端靜寂、極端和平、
「與神明通」的無音之音。

由了這儒家的和道家的兩重思想，中國音樂的領域愈來愈受限
制，愈變狹小：熱情與痛苦表白是被禁止的；卒至遠離了「協和天
地」的「天地」，用新名詞來說便是自然 —— 藝術上的廣義的自然，
而成為停滯的、不進步的、循規蹈矩、墨守成法的（conventional）
藝術。

其次，在一般教育與中國的傳統政治上，「中庸」更把中國人
養成並非真如先聖先賢般的恬淡寧靜，而是小資產階級的麻木不仁

的保守性，於是，內心生活，充其極，亦不過表現嚴格的倫理道德方面（如宋之程朱、明之王陽明及更早的韓愈等），而達不到藝術的領域，尤其是純以想像爲主的音樂藝術的領域。天才的發展既不傾向此方面，民眾的需求亦在婉轉悅耳、平板單純的通俗音樂中已經感到滿足。

以「天地協和」爲主旨的音樂，它的發展的可能性，我們只消以希臘爲例，顯然是不能舒展到音樂的最豐滿的境界。以「無音之音」爲尚的音樂，更有令人傾向於「非樂」的趨勢。《淮南子》：「道德定於天下而民純樸，則目不營於色，耳不謠於聲，坐俳而歌謠，披髮而浮游。雖有王嬙西施之色，不知說也；掉羽武象，不知樂也；淫佚無別，不得生焉。由此觀之，禮樂不用也；是故德衰然後仁生，行沮然後義立，和失然後聲調，禮淫然後容飾。」這一段論見，簡直與十八世紀盧梭爲反對戲劇致達朗伯 ❶ 書相彷彿。

由是，中國音樂在先天、在原始的主義上，已經受到極大的約束，成爲它發展的阻礙，而且儒家思想的音樂比希臘的道德思想的音樂更狹窄：除了《八佾之舞》一類的偏於膜拜（culte）的表現外，也沒有如希臘民族的宏壯的音樂悲劇。因爲悲劇是反中庸的，正爲儒家排斥。道家思想的音樂也因爲執著虛無，不能產生如西方的以熱情爲主的、神秘色彩極濃厚的宗教音樂。那麼，中國沒有音樂上的王維、李思訓、米襄陽，似乎是必然的結果。馴至今日，純正的中國音樂，徒留存著若干渺茫的樂器、樂章的名字和神話般的

傳說；民眾的音樂教育，只有比我們古樂的程度更低級的胡樂（如胡琴、鑼鼓之類），現代的所謂知識階級，除了賞玩西皮二簧的平庸、凡俗的旋律而外，更感不到音樂的需要。這是隨著封建社會同時破產的「書香」「詩禮」的傳統修養。

然而，言為心聲，音樂是比「言」更直接、更親切、更自由、更深刻的心聲；中國音樂之衰落——簡直是滅亡，不特是藝術喪失了一個寶貴的、廣大的領土，並亦是整個民族、整個文化的滅亡的先兆。

在這樣一個時代，我們連《易水歌》似的悲愴的慟哭都沒有，這不是「哀莫大於心死」的徵象嗎？

在這一個情景中，一九三三年五月二十一日晚，在大光明戲院演奏的音樂會，尤其具有特別重大的意義。這個音樂會予未來的中國音樂與中國戲劇一個極重要的——靈蹟般的啟示。從此，我們得到了一個強而有力的證實——至少在我個人是如此（以上所述的那段私見，已懷抱了好幾年，但到昨晚才給我找到一個最顯著的證據）——：中國音樂與中國戲劇已經到了絕滅之途，必得另闢園地以謀新發展，而開闢這新園地的工具是西洋樂器，應當播下的肥料是和聲。

盲目地主張國粹的先生們，中西音樂，昨晚在你們的眼前、你的耳邊，開始第一次的接觸。正如甲午之役之東西文化的初次會面一樣，這次接觸的用意、態度，是善意的、同情的，但結果分明見

了高下：中國音樂在音色本身上就不得不讓西洋音樂在富麗（richesse）、豐滿（plénitude）、宏亮（sonorité）、表情機能（pouvoir expressif）方面完全占勝。即以最為我人稱道的琵琶而論，在提琴旁邊豈非立刻黯然無色（或說默然無聲更確切些）？《淮陰平楚》的列營、擂鼓三通、吹號、排隊、埋伏中間，在情調上有何顯著的不同，有何進行的次序？《別姬》應該是最富感傷性（sentimental）的一節，如果把它作為提琴曲的題材，那麼，定會有如《克勒策奏鳴曲》*Sonate à Kreutzer* 的 adagio sostenuto 最初兩個音（notes）般的悲愴；然而昨晚在琵琶上，這段《別姬》予人以什麼印象？這，我想，一個感覺最敏銳的聽眾也不會有何激動。可是，琵琶在其樂器的機能上，已經盡了它全部的能力了；儘管演奏者有如何高越的天才，也不會使它更生色了。

至於中國樂合奏，除了加增聲浪的強度與繁複外，更無別的作用。一個樂隊中的任何樂器都保存著同一個旋律、同一個節奏，旋律的高下難得越出八九個音階；節奏上除了緩急疾徐極原始的、極籠統的分別外，從無過渡（transition）的媒介……中國古樂之理論上的、技巧上的缺陷是無可諱言的事實，不必多舉例子來證明了。

改用西洋樂器、樂式及和聲、對位的原理，同時保存中國固有的旋律與節奏（純粹是東方色彩的），以創造新中國音樂的試驗，原為現代一般愛好音樂的人士共同企望，但由一個外國作家來實現這理想的事業，卻出乎一般企望之外了。在此，便有一個比改造中國

音樂的初步成功更嚴重的意義：我們中國人應該如何不以學習外表的技術、演奏西洋名作爲滿足，而更應使自己的內生活豐滿、擴實，把自己的人格磨練、昇華，觀察、實現、體會固有的民族之魂以努力於創造！

　　阿夫沙洛莫夫 ❷ 氏的成功基於兩項原則：一，不忘傳統；二，返於自然。這原來是改革一切藝術的基本原則，而爲我們的作家所遺忘的。

　　《晴雯絕命辭》的歌曲採取中國旋律而附以和音的裝飾與描寫；由此，以西皮二簧或其他中國古樂來譜出的，只有薄弱的、輕佻的、感傷的東西，在此成爲更生動、更豐滿、更抒情、更顫動的歌詞，並且沐浴於濃厚的空氣之中。這空氣，或言氣氛（atmosphère），又是中國音樂所不認識的成分。這一點並是中國音樂較中國繪畫退化的特徵，因爲中國畫，不論南宗北宗，都早已講究氣韻生動。

　　《北京胡同印象記》，在形式上是近代西樂自李斯特（Liszt）與德布西（Débussy）以後新創的形式；但在精神上純是自然主義的結晶。作者在此描寫古城中一天到晚的特殊情趣，作者利用京劇中最通俗的旋律唱出小販的叫賣聲，皮鞋匠、理髮匠、賣花女的呼喊聲；更利用中國的喇叭、鐃鈸的吹打，描寫喪葬儀仗。儀仗過後是一種沉靜的哀思；但生意不久又重新蓬勃，粉牆一角的後面，透出一陣淒涼哀怨的笛聲，令人幻想古才子佳人的傳奇。終於是和煦的

陽光映照著胡同，恬淡的寧靜籠罩著古城。它有生之豐滿，生之喧譁，生之悲哀，生之悵惘，但更有一個統轄一切的主要性格：生之平和。這不即是古老的北平的主要性格嗎？

這一交響詩，因為它的中國音律的引用、中國情調的濃厚、取材感應的寫實成分，令人對於中國音樂的前途，抱有無窮的希望。

藝術既不是純粹的自然，也不是純粹的人工，而是自然與人工結合後的兒子。一般崇奉京劇的人，往往把中國劇中一切最原始的幼稚性，也認作是最好的象徵。例如，舊劇家極反對用布景，以為這會喪失了中國劇所獨有的象徵性，這真所謂「坐井觀天」的短視見解了。現在西洋歌劇所用的背景，亦已不是寫實的襯托，而是綜合的（synthétique）、風格化的（stylisé），加增音樂與戲劇的統一性的圖案。例如梅特林克的神秘劇（我尤其指為德布西譜為歌劇的如《佩利亞斯與梅麗桑德》），它的象徵的高遠性與其所涵的形而上的暗示，比任何中國劇都要豐富萬倍。然而它演出時的布景，正好表現戲劇的象徵意味到最完美的境界。《琴心波光》的布景雖然在藝術上不能令人滿意，但已可使中國觀眾明瞭所謂布景。在「活動機關」等等魔術似的把戲外，也另有適合「含蓄」「象徵」「暗示」等諸條件的面目。至於布景、配光、音樂之全用西洋式，而動作、衣飾、臉譜仍用中國式的繪法，的確不失為使中西歌劇獲得適當的調和的良好方式。作者應用啞劇，而不立即改作新形式的歌辭，也是極聰明的表現。改革必得逐步漸進，中國劇中的歌唱的改進，似乎應當

放在第二步的計畫中。

　　也許有人認為，中國劇的歌音應該予以保存，但中國人的聲音和音樂同樣的單純，舊劇的唱最被賞鑑、玩味的 virtuosité，在西洋歌詞旁邊，簡直是極原始的「賣弄才能」。第一，中國歌音受了樂音的限制，不能有可能範圍以內的最高與最低的音；第二，因為中國音樂沒有和音，故中國歌唱就不能有兩重唱、三重唱……和數十人、數百人的合唱。這種情形證明中國的歌唱在表白情感方面，和中國音樂一樣留存在原始的階段，而需要改造。但我在前面說過，這已是改革中國音樂與戲劇的第二步了。

　　以全體言，工部局音樂會的確為中國未來的音樂與戲劇闢出一條大路。即在最微細的才能，如節目單的印刷、裝訂，封面、內面的文字等等，對於沉淪頹廢的中國藝壇也是一個最有力的刺激。

　　然而我們不願過分頌揚作者，因為我們的心底，除了感激以外，還懷有更強烈的情操——惶愧；我們亦不願如何批評作者，因為改革中國的音樂與戲劇的問題尚多，應由我們自己去解決的。

　　關於改革中國音樂的問題，除了技巧與理論方面應由專家去在中西兩種音樂中尋出一個可能的調和（如阿氏的嘗試）外，更當從儒家和道家兩種傳統思想中打出一條路來。我們的時代是貝多芬、威爾第的時代，我們得用最敏銳的感覺與最深刻的內省去把握住時代精神，我們需要中國的《命運交響曲》，我們需要中國的羅西尼（Rossini）式的 crescendo，我們需要中國的 Marseillaise❸，我們需要中

國的《伏爾加船夫曲》。

歌劇方面，我們有現成的神話、傳說、三千餘年的歷史，爲未來的作家汲取不盡的泉源。但我們絕非要在《諸葛亮招親》《狸貓換太子》《封神榜》之外，更造出多少無聊的、低級的東西，而是要能藉以表達人類最高情操的歷史劇。在此，我們需要中國的《浮士德》、中國的《崔斯坦與伊索德》（*Tristan und Isolde*），中國的《女武神》（*Walküre*）❹。

然而，改造中國音樂與戲劇最重要的，除了由對於中西音樂、中西戲劇極有造詣的人士來共同研究（我在此向他們全體作一個熱烈的呼喚 appeal）外，更當著眼於教育，造就專門人材的音樂院，負有培養肩負創造新中國藝術天才的責任；改造社會的民眾教育和一般教育，負有扶植以音樂爲精神的食糧的民眾的使命。

在這個社會科學與自然科學風靡一時的時代與場合（雖然我們至今還未產生一個大政治家、大……家），我更得補上一句：人並非只是政治的或科學的動物，整個民族文化也並非只有社會科學或自然科學可以形成的。人，第一，應當成爲一個人，健全的，即理智的而又感情的人。

而且拯救國家、拯救民族的根本辦法，尤不在政治、外交、軍事，而在全部文化。我們目前所最引以爲哀痛的是「心死」，而挽救這垂絕的心魂的是音樂與戲劇！

〔原載《時事新報・星期學燈》第三十一號，一九三三年五月〕

❶ 達朗伯（D'Alembert，1717-1783），法國數學家、自然科學家、哲學家和作家。

❷ 阿夫沙洛莫夫（Avshalomov，Jacob 1895-1965），俄國作曲家。二十年代到中國，一九四八年後定居美國。一生從事於中國音樂的研究和創作，用中國民族音樂的素材，以西洋音樂的手法，創作了許多具有中國音樂旋律、節奏和風格的作品。

❸ 即《馬賽曲》。

❹ 《崔斯坦與伊索德》和《女武神》均係德國作曲家華格納的歌劇。

關於音樂界 *

甲、基本情況

在藝術的各個部門中間，音樂是我國傳統最薄弱、發展最遲、人才最寥落的一個。明代的朱載堉是我國歷史上最大的音樂理論家，但他的著作純粹是作教學，而不是論作曲。崑曲以及京劇的伴奏音樂，以結構、章法變化而論，絕對不能與西洋音樂相比：這不是一個民族風格不同的問題，而是原始與進步的問題。西洋音樂傳到中國來不過四五十年。以世界標準來衡量，勉強可以拿得出的作品，早期只有一個趙元任作的歌曲，晚近只有一個譚小麟寫的歌曲。其他聲樂、器樂方面的人才，夠得上作一個音樂院教師的，實在少得可憐。演奏家到國外去，倘使不是爲了和平陣營的政治意

＊ 本文係作者受中共上海市委文藝部門領導委託
而提出的意見書。

義，而純粹以藝術水平來爭勝，那麼能獲得國際榮譽的人，也就決不會像現在這麼多了。

因為音樂是我們傳統最薄弱、發展最遲、人才最寥落的一門，所以也就是從中央到地方的各級領導最生疏的一門。音樂界的是非，也就最不容易分辨清楚。無論在哪一類（如器樂、聲樂、理論、作曲、音樂教育）中間，究竟哪幾個人是有根基的，有成績的，有見解的，恐怕國內很少人說得清。估計一個音樂家的價值，便不能不從業務以外著眼。而音樂界裡頭，說句不客氣但卻非常客觀的老實話，的確是南郭先生占了一大半。南郭先生要吃飯，便不能不靠吹竽以外的本領──這種領導不能了然於全國音樂界的內幕，和音樂界的陣容的極端薄弱，是我國音樂界難於走上正軌的主要原因。

新音樂的前途，其實非常廣闊，很可以樂觀。我們有的是無窮無盡的民間音樂的素材，由於國土的廣大、民族的眾多，我們的民間音樂材料特別豐富繁多。但要把這些原始素材，寫成代表中華民族心靈的作品，是需要極高度的技巧的，而不是僅僅把民歌的調子照抄下來，加上一些簡單的伴奏就行的。十九世紀的俄國五大家以及蘇聯現代的作曲家，都是走的民族音樂的路子。但他們的理論修養與作曲技巧，都是世界第一流的。以我們現在的作曲技術水平，與他們相比，說成目不識丁的人與專門學者的比例，決不會太誇張。

正因為俄國音樂已經有了一個半世紀優秀傳統，人才輩出，作品如林，所以蘇聯作曲家有走上形式主義和純藝術觀點的可能和事實。正如一個高等教學的專家，容易一變而為純粹抽象、脫離實際、偏於形而上學的空想家。我們的音樂工作者，好比小學生才開始學加減乘除，應付日常生活的需要還差得很遠。換句話說，我們的音樂知識與作曲技巧幾乎像一張白紙；思想上的武裝卻不比文藝界別的部門為差：所以我們根本還沒有技術，等到有朝一日，真有形式主義與唯心論思想的危險的時候，可以斷定早已有了非形式主義的、真正代表民族靈魂的像樣的作品問世。── 這種對於我們現在的音樂知識與作曲技巧的微薄的可憐的情況認識不清；對於眼高手低，實踐能力與思想覺悟相隔天壤的情況體會不夠，是阻礙我們的音樂界走上正軌的第二個主要原因。

我是音樂圈子以外的人，對我國的音樂界卻關心了二十多年，照理比較容易說話；但最近兩三年來，也有些並非多餘的顧慮，箝著我的嘴巴。現在為了國家著想，我還是甘冒不諱，大膽開口了。

鑑於上述的一些基本情況，我提出個人的兩個希望：──

第一個希望是：從中央到地方的文藝領導，多明瞭音樂界的陣容。

第二個希望是：由中央文藝方面的最高領導，開始提倡加強音樂技術的學習；說服中央的音樂領導，今後除了注意音樂工作者的政治水平以外，更要多注意他們的業務水平。

　　關於這第二個希望，還需要補充幾點：音樂技術的訓練，比任何技術的時間長，而且不易獲得效果。法國從十七世紀起，就由宮廷聘請義大利音樂家主持法國的歌劇寫作，但直到十九世紀初期，法國才開始有自己的歌劇作曲家出現。我們的情形，不妨借用毛主席在《農業合作化問題》的報告中的二句話：「由於我國的經濟條件，技術改革的時間，比較社會改革的時間，會要長一些。」我大膽把這幾句話改著：「由於我們的歷史條件，音樂技術的學習時間，比較思想覺悟的時間，必然要長久得多。」作家的思想轉變，比掌握寫作技巧，能寫出眞有價值的詩歌小說，當然容易得多。因爲這緣故，音樂技術修養必須及早提倡，因爲這方面眼高手低的情形，比文藝界無論哪方面的情形都更嚴重。

乙、具體情況

　　A. 領導對一般性的音樂活動與音樂教育重視不夠：——

　　一、上海樂隊自一九五二年起即沒有定期音樂會，也分配不到固定的、適合於音樂會的（即音響效果較好的）場子；樂隊的業務領導不夠。

　　二、上海全市沒有一架合乎國際標準的大鋼琴，致使不少國外來滬表演的鋼琴家常表不滿。

　　三、音樂工作者的勞動性質不被理解，所以他們的報酬極不合

理。

四、政府對一般音樂教育不予便利，海關把古典樂唱片列入奢侈品，原則上不准進口；唯有從遠地寄來的方始通融，但課以百分之一百二十的重稅；從香港寄來的即需原件退回。——按，古典音樂的唱片，等於專門科技的學習材料，其作用比世界名畫、名雕塑、名建築的照片與印刷品更直接。因爲唱片傳達原著的眞面目與眞精神，遠勝尺幅極小而單色居多的美術圖片。倘古典音樂唱片列入奢侈品，則一切美術圖片，推而至一切參考圖書，都應列入奢侈品了。因爲唱片與樂譜的分別，僅僅是一個有聲，一個無聲；一個是現代演奏家所了解的原作，一個是原作者的原作；一個是死的作品，一個是活的作品。（這件事說明，中央文化部沒有把古典唱片與其他學術圖書作用完全相同的理由，告訴財政部。）

B. 華東音院有不少問題需要及時糾正：

一、a. 從一九五五年暑假以後，原來有機會進修的助教，一部分被取消了進修的權利，不得再跟原來的老師學習。准許進修的助教，自己教的學生少，有許多集會可不參加，給他們充分練習的時間。停止進修的助教，自己教的學生多，一切會都要到，連個人自修的時間都沒有了。唯一的原因不是他們業務差，而是思想不夠前進（還不是如何落後）。准許進修的助教，據說是爲了（一）政治條件好，出身好；（二）業務有發展的可能性；（三）肯全心全意爲人民服務。（一）（三）兩項，局外人無從批評；第二項則據一般同

學的反映，進修的助教，業務水平高的百分比，反不及停止進修的助教；最顯著的是，被指派在國外專家及藝術團前面登台表演的，始終是（或多半是）停止進修的助教。我們的疑問是：為什麼不提高後者的政治水平，同時仍培養他們的業務呢？

b. 一九五五年暑假招生，純以家庭成分為錄取標準；鋼琴系取錄的學生，在投考生中是業務最差的；中學部有個考生，成績極好，全體參加考試的教授，聯名要求學校錄取，未被批准；據說該生是個牧師家庭出身。我們的疑問是：宗教家庭出身的子女，就無法改造，不能教育了嗎？

二、教授、講師、助教的陣容都特別弱，夫婦同在一校任教、任職的特別多（有人挖苦說是夫妻學校）。聲樂系同學，有的考進去時有嗓子的，五年畢業時嗓子沒有了，或是音量減少了，調門降低了。

三、助教與同學的健康狀況特別差，——營養及休息不夠。不少彈琴的人，手都壞了。先是營養不足：音樂學生在體力、腦力、感情三方面，都要消耗（學理論作曲的是腦力與感情二方面），比體育學院的學生還要多消耗兩倍，而營養還不及遠甚。行政當局及上級領導都未能體會到，彈琴唱歌的人需要集中精力到什麼地步，消耗體力到什麼地步，神經緊張、感情激動到什麼地步。（關於音樂學生的營養問題，我曾於一九五五年五月專案提交上海政協，未獲結果。）其次是負擔太重，整日整星期的不得休息，突擊任務太

多，尤其是外賓來的多的時期。有些助教清早六時前起身趕公共汽車，下午六七時以後才能回家；回家後還要練琴。有時頭已經倒在琴上了，不得不硬練，因為沒有別的時間，也因為教琴的人備課是需要練琴的。

四、同學的上課與自修的時間安排不恰當，樂器不夠分配，課外任務太重。上學術課（對技術課而言）的時間排得東零西碎；排給同學練琴的時間也就跟著不連貫。可是彈琴的人不能一上課就集中，就上路，剛彈五節（五十分鐘），剛剛思想上路，手指的肌肉聽支配了，就要下來，讓別人練。這就是事倍功半。尤其彈鋼琴的同學，還要為別的樂器的同學（例如拉小提琴、大提琴，吹笛子、號角的）彈伴奏：既要在各該同學自修時彈伴奏，又要在他們上課時彈伴奏。而這些為別的同學彈伴奏的時間，都算在彈鋼琴的同學的「琴點」之內，減少了他們自己練習的時間。學期考試以前，鋼琴系學生為管弦系同學伴奏的任務更重，常常妨礙鋼琴學生的考試準備。

五、學校行政對實際事務處理不當，反而造成浪費現象。新校舍建築時，獨立一大幢的琴房（也就是技術課教師上課的地方 —— 因器樂與聲樂都是單獨上課的），在同濟大學建築系繪圖時，原有廁所設備，音院領導方面開會討論，認為可以節約。遷入後由於實際上的不方便，只得重新添置，反而浪費。彈琴唱歌，在冬天非有相當溫度不可，但全校（連大禮堂在內），無暖氣設備，數十間琴房及

練唱的房間，裝起數十只火爐，既費錢，又費人工，又不衛生。最近蘇聯專家提議要裝水汀，聽說已開始設計。大禮堂因無暖氣設備，許多國外藝術家來院，在冬天都不能上台表演。

六、領導對教職員工的思想問題看得很重，業務問題看得極輕。有一位教理論的南郭先生，竟在堂上說到大提琴有三根弦，音波可用顯微鏡照見的。這樣大的笑話反映上去，結果仍是教書教到現在。這種偏差，使業務強而思想落後的同事，對領導愈來愈有距離，而同事之間也愈來愈有意見，到什麼運動來的時間，個人的思想便一齊發作，往往變成對人不對事，假公而濟私的鬥爭。

以上所說具體情況，不敢擔保全部確實，尚望多方面了解、考核。但了解最好不要單獨向領導或黨團負責人、班級工作幹部了解，而要用隨便抽查的方式，直接向群眾了解，同時還要使他們確信「言者無罪」，否則他們還是不敢直言無諱的。

一九五五年十二月二十六日

〔據手稿〕

與周揚談「音樂問題」提綱 *

第一部分：關於民族音樂研究問題

（一）、現在民族音樂系：—— 教材 —— 古代有史無曲，近代有曲無史 —— 二胡、琵琶、古琴，作品均極少。

—— 師資 —— 多業餘出身，無特殊研究，但皆認為中國音樂材料豐富，實際教學生時即感到教材不足。

—— 學生 —— 入學時演技已有相當程度，二胡都拉至劉天華《病中吟》，琵琶已能彈《十面埋伏》，均係最高技巧 —— 入校後不過因原來派系不同，向老師改學另一風格 —— 半年至一年後，即有無新東西可學之苦 —— 五年期內學什麼，有苦悶。

（二）、提倡民族樂器不即等於提倡民族音樂 —— 提高民族樂器

＊ 本文係作者於一九五七年三月在北京參加中共
中央宣傳工作會議期間，與周揚同志的談話提
綱。

製造質量不即等於改造樂器。

（三）、製作民族音樂樂曲，在舊形式範圍內的，只能由原有民間專家及藝人去搞。—— 音院學生要搞的乃是豐富與發展後的新形式民族音樂 —— 但事實上無法按照民族音樂的「樂理」去創作。—— 樂理只能從實踐中慢慢歸納出來，眼前並無此民族音樂的「樂理」—— 近代匈牙利民族音樂大師巴托克與可大依即為顯著例證。

（四）、民族音樂與純粹音樂有精粗之別 —— 是素材與成品的關係 —— 猶民間文學與民族文學的關係 —— 各國實例，包括十九世紀俄國及二十世紀蘇聯情況在內，均可證明。

（五）、作曲系（不限於民族音樂系）學生可將民間音樂素材來創作，做實驗 —— 民族風格重在體會與融化 —— 非一朝一夕所能致，要長期薰陶，泡在裡面，要到產生各種民間樂曲的本鄉去，不是請幾個藝人到學校裡來演唱所能濟事 —— 空談理論無用，況目前無此理論。

（六）、中央辦的「民族音樂研究所」，除收集、整理材料外，必須兼做實驗（即創作實踐）。

（七）、宜普遍號召音樂工作者、音樂學生（包括各系）及教授，泡在民族音樂中 —— 全面展開民族音樂欣賞 —— 從引起好奇心入手，培養興趣，然後會有熱愛 —— 目的是培養民族靈魂。

第二部分：關於風氣 —— 道德 —— 修養問題

（一）、現在缺乏對藝術的熱愛，態度不夠嚴肅，雇傭觀點來去除（學校及樂隊均有此現象）。

（二）、純技術觀點很普遍，政治學習流於形式，裝幌子，未實際收效 —— 孤立的音樂觀點，不接觸其他藝術 —— 不接觸傳統，不接觸新作品 —— 輕視民族音樂，或敷衍了事的對待 —— 無民族自尊心。

第三部分：學校現狀

（一）、師資 —— 新進勝於老輩 —— 老輩無能力帶徒弟，根基差，又恥於下問，無法進修 —— 不學無術者居多 —— 嫉妒新生力量（助教） —— 人事糾紛多，談不上藝術宗派 —— 主任無能力，高班課由助教、講師擔任，助教講師有能力，受學生歡迎時，老輩要生忌 —— 未畢業學生已在教中學學生 —— 未畢業學生已開「曲體」課（如施詠康、蕭簧） —— 表現師資缺乏。作曲系學生互相標榜 —— 在黑板報上，在《人民音樂》上寫文互讚作品 —— 理論系教授有說過「大提琴有三根弦」「音波可用X光照得見」等 —— 理論教學的次要錯誤一時不易發覺。

（二）、領導 —— 容易滿足現狀，諱疾忌醫 —— 賀說過音院無問題，僅民族音樂系難搞，因爲這一系沒法請國外專家 —— 丁來京開會時說，音樂界情況簡單，無大問題 —— 對校內事不能明辨是非，容易捲入人事糾紛而不從學術著眼。

（三）、學生 —— 有不滿，有意見，不敢提 —— 提了也無下文 —— 學生有向中央告狀事 —— 也有聲樂系學生向全國人代告狀。

（四）、派遣留學生 —— 太重出身，不考慮技術根底 —— 五五年春留德學「音樂學」的學生，條件特別差 —— 有人才如作曲方面的講師桑桐（還是黨員），如天津鋼琴系郭志鴻均不派出去。

（五）、培養助教 —— 有業務能力的，因思想不夠進步而不培養 —— 其實兩者都可以同時進行。

（六）、肅反與使用 —— 沈知白 —— 楊與述（因教新派理論，引起誤會及猜疑；個人缺點是有，但是教書很好，學生歡迎，肅反後長期不排課）。

（七）、總結 —— 整肅風氣 —— 糾正「得過且過」的苟安心理 —— 糾正壓抑新生力量（黨內也有人才） —— 提高思想認識，政治教育要講實際，勿重形式 —— 提高學術空氣 —— 中央最好有工作組下去調查情況 —— 整個音樂教育宜循序漸進，不宜急於擴充。

第四部分：專家問題

（一）、專家亦有所長，亦有所短，過去有盲從現象。

（二）、今後聘請專家，宜先向國外提出具體要求 —— 先要明瞭自己需要何種專家，等於買藥必先知病。

（三）、專家究竟培養學生抑提高教授，要明確 —— 過去同時聽課，專家回國後，原有老師教不了原來學生，雙方有情緒。

第五部分：特殊問題

（一）、譚小麟遺作可否作「五四」後作品出版。

（二）、沈知白長時期不安於位，可否調工作。

（三）、學生伙食宜比一般學校高 —— 學音樂的在體力、腦力、感情、神經幾方面有消耗。

（四）、出國音樂選手出國前伙食及生活條件太差，可否參照體育選手待遇提高。

<div align="right">一九五七年三月</div>

<div align="right">〔據手稿〕</div>

音樂賞析

傅聰演奏《瑪祖卡》的樂曲說明 *

　　為了使愛好音樂的聽眾對於蕭邦的《瑪祖卡》有個比較清楚的觀念，我們今天在播送傅聰彈的七支《瑪祖卡》以前，先把作品的來源和內容介紹一下。

　　瑪祖卡是波蘭民間最風行的一種舞蹈，也是一種很複雜的舞蹈。跳這個舞的時候，開頭由一對一對的男女舞伴，手拉著手繞著大圈兒打轉。接著，大家散開來，由一對舞伴帶頭，其餘的跟在後面，在觀眾前面排著隊走。然後，每一對舞伴分開來輪流跳舞。女的做著各式各樣花腔的舞蹈姿式；男的頓著腳，加強步伐，好像在那裡鼓動女的；一會兒，男的又放開女的手，站在一邊去欣賞他的舞伴，接著那男的也拚命打轉，表示他快樂得像發狂一般；轉了一會，男的又非常熱烈的向女的撲過去，兩個人一塊兒跳舞。這樣跳了一兩個鐘點以後，大家又圍成一個大圈兒打轉，作為結束。伴奏

＊ 這是傅雷於一九五六年春爲上海電台播送傅聰
　 演奏唱片撰寫的說明。

的樂隊所奏的曲調，往往由全體舞伴合唱出來，因爲民間的《瑪祖
卡》音樂，是有歌詞的。歌詞中間充滿了愛情的傾訴，也充滿了國
家遭難，民族被壓迫的呼號。匈牙利的大作曲家兼大鋼琴家李斯
特，和蕭邦是好朋友；他說：「《瑪祖卡》的音樂與歌詞，就是有這
兩種相反的情緒：一方面是愛情的歡樂，一方面是民族的悲傷，彷
彿要把心中的痛苦，細細體味一番，從發洩痛苦上面得到一些快
感。那種效果又是悲壯，又是動人。」正當一對舞伴在場子裡單獨
表演的時候，其餘的舞伴都在旁邊談情說愛，可以說，同時有許多
小小的戲劇在那裡扮演。蕭邦一生所寫的五十六支《瑪祖卡》，就是
把這種小小的戲劇爲內容的。

　　在形式方面，《瑪祖卡》是三拍子的舞曲，動作並不很快；重
拍往往在第二拍上，但第一拍也常常很突出，或是分做長短不同的
兩個音。這是《瑪祖卡》的基本節奏；蕭邦用自然而巧妙的手法，
把這個節奏盡量變化，使古老的舞曲恢復了它的夢境與詩意。蕭邦
年輕的時代，在華沙附近的農民中間，收集了很多《瑪祖卡》的音
樂主題，以後他就拿這些主題作爲他寫作的骨幹。可是正如李斯特
說過的：「蕭邦儘管保存了民間《瑪祖卡》的節奏，卻把曲調的境
界和格調都變得高貴了，精練了，把原來的比例擴大了，還加入忽
明忽暗的和聲，跟題材一樣新鮮的和聲。」李斯特又說：「蕭邦把
這個舞蹈作成一幅圖案，寫出跳舞的時候，在人們心裡波動的、無
數不同的情緒。」

　　可是所有這種舞曲的色調、情感、精神，基本上都是斯拉夫民族所獨有的；所以蕭邦的《瑪祖卡》的特色，可以說是民族的詩歌，不但表現作曲家具備了詩人的靈魂，而且具備了純粹波蘭民族的靈魂。同時，要沒有蕭邦那樣細微到極點的感覺，那樣精純的藝術修養和那種高度的藝術手腕，也不可能使那樣單純的民間音樂的素材，一變而爲登峰造極的藝術品。因爲蕭邦在《瑪祖卡》中所表現的情感是多種多樣的，有譏諷，有憂鬱，有溫柔，有快樂，有病態的鬱悶，有懊惱，有意氣消沉的哀嘆，也有憤怒，也有精神奮發的表現。總而言之，波蘭人複雜的性格，和幾百年來受著外來民族的統治，受封建地主、貴族階級壓迫的悲憤的心情，都被蕭邦借了這些短短的詩篇表白出來了。蕭邦所以是個偉大的、愛國的音樂家，這就是一個最有力的證明。

　　以上我們說明了《瑪祖卡》的來源，和蕭邦的《瑪祖卡》的特色。以下我們談談傅聰對《瑪祖卡》的體會，和外國音樂界對傅聰演奏的評論。

　　表達《瑪祖卡》，首先要掌握它複雜的節奏，複雜的色調，要體會到它豐富多彩的詩意和感情。傅聰到了波蘭兩個月以後，在一九五四年的十月，就說：「《瑪祖卡》裡頭那種微妙的節奏，只可以心領神會，而無法用任何規律來把它肯定的。既要彈得完全像一首詩一般，又要處處顯出節奏來。眞是難。而這個難是難在不是靠苦練練得出的，只有心中有了那境界才行。這不但是音樂的問題，而是

跟波蘭的氣候、風土、人情，整個波蘭的氣息有關。」傅聰又說：
「蕭邦的《瑪祖卡》，一部分後期作品特別有種哲學意味，有種沉思
默想的意味。演奏《瑪祖卡》就得把節奏、詩意、幽默、典雅，哲
學氣息，全部融合在一起，而且要融合得恰到好處。」

今天播送的《瑪祖卡》，頭上幾支，傅聰特別有些體會。他說：
「作品第五十六號第三首，哲學氣息極重，作品大，變化多，不容易
體會，因此也是最難彈的一首《瑪祖卡》。作品五十九號第一首，好
比一個微笑，但是帶一點憂鬱的微笑。作品第六十八號第四首，是
蕭邦臨終前的作品，整個曲子極其淒怨，充滿了一種絕望而無力的
情感。只有中間一句，音響是強的，好像透出了一點生命的亮光，
閃過一些美麗的回憶，但馬上又消失了，最後仍是一片黯淡的境
界。作品六十三號第二首和這一首很像，而且同是F小調。作品四
十一號第二首，開頭好幾次，感情要冒上來了，又壓下去了，最後
卻是極其悲愴的放聲慟哭。但這首《瑪祖卡》主要的境界也是回
憶，有時也有光明的影子，那都是蕭邦年輕時代，還沒有離開祖國
的時代的那些日子。」以上是傅聰對他彈的七首《瑪祖卡》中的五
首的說明，就是今天播的前面的五首。最初三首也就是他去年比賽
時彈的。五首以外的二首，是《我們的時代》第二首，作品第三十
三號第一首。

在第五屆蕭邦國際鋼琴比賽的時候，蘇聯評判員、著名鋼琴家
奧勃林，很贊成傅聰的蕭邦風格。巴西評判、年齡很大的女鋼琴家

塔里番洛太太說：「傅聰的音樂感，異乎悲壯的境界，體會得非常深刻，還有一種微妙的對於音色的感受能力；而最可貴的是那種細膩的、高雅的趣味，在傅聰演奏《瑪祖卡》的時候，表現得特別明顯。我從一九三二年起，參加了第二、第三、第四、第五前後四屆比賽會的評判，從來沒有聽到這樣純粹的、貨真價實的《瑪祖卡》。一個中國人創造了真正《瑪祖卡》的演奏水平，不能不說是有歷史意義的。」

英國的評判、鋼琴家路易士・坎特訥對他自己的學生說：「傅聰彈的《瑪祖卡》，對我簡直是一個夢，不大能相信那是真的。我想像不出，他怎麼能彈得這樣奇妙，有那麼濃厚的哲學氣息，有那麼多細膩的層次，那麼典雅的風格，那麼完滿的節奏，典型的波蘭《瑪祖卡》的節奏。」

匈牙利的評判、鋼琴家思格說：「在所有的選手中，沒有一個有傅聰的那股吸引力，那種突出的個性。最難得的是他的創造性。傅聰的演奏處處教人覺得是新的。但仍然是合於邏輯的。」

義大利的評判、老教授阿高斯蒂說：「只有一個古老的文化，才能給傅聰這麼多難得的天賦。蕭邦的藝術的格調，是和中國藝術的格調相近的。」

現在我們再介紹一支蕭邦的《搖籃曲》。這個曲子大家是比較熟悉的，很多學音樂的人都彈過的。傅聰對這個曲子也有一些體會，

他說：「我彈《搖籃曲》，和我在國內彈的完全變了；應該說我以前的風格是錯誤的。這個樂曲應該從頭至尾，維持同樣的速度，右手的伸縮性（就是音樂術語說的 rubato，讀如『羅巴多』）要極其微妙、細微，決不可過分。開頭的旋律尤其要簡單樸素。這曲子的難就難在這裡：要極單純樸素，又要極有詩意。」

<div align="right">一九五六年春</div>

<div align="right">〔據手稿〕</div>

莫札特作品音樂會的樂曲說明 *

現代音樂學者一致認爲，莫札特藝術的最高成就是在歌劇與鋼琴協奏曲方面。他寫的二十七支鋼琴協奏曲大半都是傑作。

內容複雜的協奏曲是奏鳴曲、大協奏曲（concerto grosso）和間奏曲（ritornello）的混合品。莫札特把這個形式盡量發展，使樂隊與鋼琴各司其職，各盡其妙。在他以後，有多少美妙的作品稱爲鋼琴協奏曲；但除了布拉姆斯的以外，大多建築在兩個主題的奏鳴曲形式上，結構也就比較簡單。莫札特從成熟時期起，在鋼琴協奏曲中至少用到四個重要的主題，多則六個八個不等；有些主題僅僅由鋼琴奏出，有些僅僅由樂隊奏出；各個主題的銜接與相互關係都用巧妙的手腕處理。所以莫札特的協奏曲，與貝多芬、舒曼等等的協奏曲，在組織上可以說屬於兩種不同的類型。

＊ 一九五六年爲傅聰與上海樂團合作演奏的莫札
　　特作品音樂會寫的樂曲說明；這幾首鋼琴協奏
　　曲在國內均爲首次演出。

　　音樂學者哈欽斯（A. Hutchings）認爲莫札特兼擅歌劇與協奏曲的創作，不是一件偶然的事；歌劇裡有眾多的人物，既需要從頭至尾保持各人的個性，又需要共同合作，幫助整個劇情的發展；協奏曲中的許多主題也需要用同樣的手法處理。

　　二十餘支鋼琴協奏曲所表達的意境與情緒各個不同：有的溫婉熨帖，有的典雅華瞻（如降 E 大調），有的天眞活潑（如降 B 大調），有的聰明機智（如 G 大調），有的詼諧幽默（如 F 大調），有的極熱情（如 D 小調），有的極悲壯（如 C 小調）；總之，處處顯出歌劇家莫札特的心靈。一個長於戲劇音樂的作曲家必然是感覺敏銳，觀察深刻，懂得用音樂來描寫人物的心理的；所以莫札特的協奏曲決不限於主觀情緒的流露，而往往以廣大的群眾作爲刻劃的對象。這也是他的協奏曲內容豐富、面目眾多的原因之一。

　　但十九世紀的演奏家是不大能欣賞機智、幽默、細膩、含蓄等等的妙處的；風氣所趨，除了 D 小調、D 大調、A 大調、C 小調等三五支以外，莫札特其餘的協奏曲都不爲世人所熟知，直到最近才有人重視那些淹沒的寶藏。著名的音樂學者阿爾弗雷德·愛因斯坦（Alfred Einstein）❶ 說：「就因爲莫札特是古典的，又是現代的，才更顯出他的不朽與偉大。」在舉世紀念莫札特誕生二百周年的時節，介紹這三支在國內都是首次演出的協奏曲（F 大調、G 大調、降 B 大調），也是我們對莫札特表示一些敬意。

一七八四年年終（莫札特二十八歲）寫成的《Ｆ大調協奏曲》（KV459），是一件輕鬆愉快的作品。三個樂章都很精緻完美：快樂而不流於甜俗，抒情而沒有多餘的眼淚。充沛的元氣與嫵媚的風度交錯之下，使全曲都有一股健康的氣息。

第一樂章快板：前奏部分即包括六個主題，以後又陸續加入四個主題，而以第一主題的強烈的節奏控制全章。這種節奏雖是進行曲式的，但作者表現的音樂卻是婀娜多姿，流暢自如的。

第二樂章小快板：用單純的Ａ・Ｂ主題構成。第一主題像一個溫柔的微笑，第二主題則頗有沉思與惆悵的意味。

第三樂章加快板：是莫札特所寫的最活潑的回旋曲。借用莫札特自己的話，其中「有些段落只有識者能欣賞；但寫作的方式使一般的聽眾也能莫名其妙的感到滿足」。結尾部分在歡樂中常常露出嘲弄的口吻與俏皮的姿態。

《Ｇ大調協奏曲》（KV453）作於一七八四年春，受喜劇的影響特別顯著。第一和第三樂章中許多主題的出現，就像不同角色的登場；短促的休止彷彿是展開新的局勢的前兆。情調各別的旋律，構成溫柔與華彩的對比，詼諧與矜持的對比，柔媚與活潑的對比；色彩忽明忽暗；女性的嫵媚與小丑式的俏皮雜然並呈，管樂器與鋼琴或是呼應，或是問答，給我們描畫出形形色色的人物。作者的技巧主要是在於應付變化頻繁的情緒與場面，而不是像貝多芬那樣以一

個主題一種情緒來控制全局。

　　第二樂章行板：是歌詠調的體裁，表達的感情極其深刻：先是沉思默想，然後是惆悵、淒惶、纏綿、幽怨、激昂、熱烈的曲調相繼杳來。

　　第三章小快板：是以加伏特舞曲的節奏寫成的回旋曲。輕靈而富於機智的主題，好似小鳥的歌聲。從這個主題發展而成的五個變奏曲，不但各有特色，而且內容變幻不定，最後一個變奏曲的情調更為特殊。終局的急板，除了興高采烈以外，兼有放蕩不羈與滑稽突梯的風趣。

　　莫札特的最後一支《降B大調鋼琴協奏曲》（KV595），是他去世那一年 —— 一七九一年寫的。同一年上他還完成了兩件不朽的作品：歌劇《魔笛》與《安魂曲》。但據阿爾弗雷德・愛因斯坦的意見，莫札特真正的精神遺囑應當是這支協奏曲。在三十五年短促的生涯中，他已經進入秋季，自有一種慈悲的智慧，心靈也已達到無罣無礙的化境。他雖然超臨生死之外，但不能說是出世精神，因為在他和平恬靜的心中，對人間始終懷著溫情。他用藝術來把他的理想世界昭示後世。而且又是何等的藝術！既看不見形式與格律的規範，也找不出斧鑿的痕跡：樂思的出現像行雲流水一般自然。

　　第一樂章快板：一開始便是許多清麗與輕靈的線條。中段（B小調）流露出迷惘的情緒，然後來一些意想不到的轉調，好像作者

的思想走得很遠很遠了；不料峰迴路轉，又回到原來那個明朗的天地。全章到處顯出飄逸的丰采與高度的智慧。

第二樂章小廣板：同一個明淨如水的、深邃沉著的主題，借回旋曲的形式一再出現，寫出清明高遠的意境：胸懷曠達而仍不失親切溫厚的情致。作者一方面以善意的目光觀照人生，一方面歌詠他的理想世界是多麼和諧、純潔、寧靜、高尚，只有智慧而沒有機心，只是恬淡而不是隱忍。莫札特在這裡的確表達了古希臘藝術的精神。

第三樂章快板：節奏生動活潑，通篇是快樂的氣氛和青春的活力，決不沾染一點庸俗的富貴氣。在我們的想像中，只有奧林匹克山上神明的舞蹈，才能表現這種淨化的喜悅。

一九五六年九月

〔據手稿〕

❶ 阿爾弗雷德‧愛因斯坦（1880-1952），德國音樂學家。

傅聰鋼琴獨奏會的樂曲說明 *

1. 義大利十七世紀最重要的歌劇作家亞歷山大‧史卡拉第（1659-1725），也是一個古鋼琴曲的作家。這一首《托卡塔》的主題非常有力；處理的方式，運用的技巧，對每個變奏曲的掌握，都別出心裁，有許多節奏與情緒的變化。

2. 亞歷山大的兒子，多梅尼科‧史卡拉第（1685-1757）的古鋼琴曲，一反當時法國樂派偏於華麗纖巧的風氣，而重視對稱；不但結構謹嚴，旋律也更活潑生動。他在鍵盤樂方面的寫作技術完全是創新的，首先發揮鍵盤樂器獨特的個性，發明許多新的演奏技巧，從而豐富了表現的內容。這裡的六首《奏鳴曲》各有不同的面目：或是輕盈活潑，或者嫵媚多姿，或是光華燦爛；便是在同一

* 這是傅雷爲傅聰鋼琴獨奏會（一九五六年九月
二十一日）撰寫的說明。

樂曲之內，也常常從天眞佻儻的遊戲一變而爲富於戲劇
意味的口吻，證明他受到歌劇的影響。

3. 《B大調隨想曲》是巴赫（1685-1750）的古鋼琴曲中唯
一的「標題音樂」。

第一段以懇摯婉轉、絮絮叨叨的口吻，描寫朋友的勸阻；
第二段以比較嚴重的語氣猜測旅中可能遭遇的不幸，作
進一步的勸諫；勸諫無效，便進入第三段雙方的哀泣，
—— 時而號慟，時而嗚咽，有泣不成聲的痛苦，有斷斷
續續的對白與傾訴。最後在兩人一致覺得無可奈何的沉
痛的嘆息聲中結束了第三段。當然，這些感情都是經過
深自抑制而後流露的。

第四段是全曲情緒的轉折點：先用一組碎和弦暗示雙方的
訣別，然後是上車與互道珍重的情境。接著聽見馬車夫
的喇叭聲（第五段）。他一邊趕車一邊拿樂器玩兒，有時
好像吹走了音，有時好像吹不出音，調子始終輕快而詼
諧：行人的悲歡離合，對他終日在旅途上過生活的人是
完全不相干的。第六段是以模仿喇叭的曲調作成的「賦
格曲」，彷彿描寫登程以後路上的景色，摻雜著車子的顚
簸和馬蹄的聲音。

送行惜別的情緒與馬夫的快樂的情緒的對比，其實也是從
兩個角度看待人生的對比。愉快的終局還暗示作者希望

征人歸來，而且抱著必然會歸來的信心。

4.　　《夏空》原是從墨西哥流入西班牙的一種狂野的舞曲，到了歐洲以後，卻變成器樂樂曲的體裁，變奏曲的一種特殊形式：往往在低音部以一組連續的和弦爲主題，作爲全曲的骨幹；高音則繡出種種花色，形成一幅線條交錯的畫面。韓德爾（1685-1759）的這支《夏空》，兼有豪放、細膩、溫婉、堂皇、輕靈等等的不同的意境。全曲氣魄雄偉，一氣呵成。

5.　　德布西（1862-1918）的序曲，寫的是瞬息即逝的境界與富有詩意的靈動的畫面；主要是用暗示的手法，給聽眾的想像力以一個自由舒展的天地。

　　《霧》——由音響構成的一片煙雲，回旋繚繞，忽而在空中逗留了一會；幾個不同的「調性」交融在一起，把旋律和幽靈式的幻境化爲迷迷濛濛的景色。旋律還是想竭力掙扎出來。幾道短促的閃光從霧中透出，好似燈塔的照射，閃光消逝了，整個氣氛更顯得飄忽不定。

　　《灌木林》——密林中間，地下發出濃烈的香味，赤紅的泥土光彩奪目，蛺蝶在林中飛舞，……這是一首親切的田園詩。

　　《帆》——一條條的小船，泊在陽光照耀的港灣裡。帆輕輕的在飄動，——微風過處，小舟望天際浮去。夕陽

西下，片片白帆在水波不驚的海面上翱翔。

《水中仙子》── 要是你能看到她，她會像出水芙蓉般露出腰來，滴著水珠，那麼迷人……要是你能在記憶中回想到她，她是那麼溫柔，那麼嬌媚，她會用喁語般的聲音，說出水晶宮中的寶藏和她甜蜜的愛情。

6.　這五首樂曲 ❶ 都以東蒙民歌為主題，但有些主題是經過作者加以變化處理的。其中有幾首是以一個民歌構成，有些是以兩個民歌構成的。

《悼歌》── 採用東蒙民歌《丁克爾扎布》的音調及體裁，運用獨白與合唱相呼應的方式寫成。

《思鄉》── 是一首對位化處理的抒情小曲。

《草原情歌》── 描寫草原上一對戀人的絮語。

《哀思》── 對於遙遠的愛人的懷念。

《舞曲》── 有愉快的氣氛，由慢而快；中段描寫單獨的舞蹈，與主要的集體舞蹈形象形成顯明的對照。

7.　《B大調夜曲》是蕭邦（1810-1849）最後寫的兩首夜曲之一，與早期同類作品的感傷情調完全不同：富於沉思默想的意味，親切而溫柔，但中間也有悲壯的段落；結尾是一聲聲的長嘆。

8.　《瑪祖卡》所以成為蕭邦最獨特的創造，是因為他把民間的舞曲提煉為極精緻的藝術品，以短小的體裁作為一種

抒情寫景、變化無窮的曲體。我們不妨說《瑪祖卡》是「詩中有舞、舞中有詩」：蕭邦把詩的意境寄託於舞蹈，把舞蹈的節奏化成了詩的節奏。作品五十之三，是蕭邦少數大型《瑪祖卡》中的一首，主要表現對祖國的懷念；通篇都散放著瑪祖卡舞曲所特有的波蘭的泥土味。瀕於絕望的心境和悲憤的呼號，成爲全曲的最高潮。

蕭邦十五歲時製作的《降B大調瑪祖卡》，鄉村舞蹈的氣息特別濃厚，寫出波蘭農民的歡樂與奔放的熱情。

9. 在蕭邦所作的三大《波洛奈茲》中，這一首是變化最多、情緒起伏最大的一首。雖然從頭至尾都有《波洛奈茲》那種雄壯的節奏，但還是幻想曲的成分居多。他用近乎「主導主題」的手法，和「半音階進行」，以時而悲歡，時而溫柔，時而激昂慷慨的口吻，說出波蘭民族數百年來多難的命運，頑強的鬥爭，善良的天性，對祖國的熱愛；同時也有波蘭風光的寫照。整個作品是一首偉大的史詩。悲壯的勝利的結局，說明了蕭邦堅信波蘭民族是不朽的，必然有一天會獲得解放的。因此，某些批評家認爲這首樂曲表現出蕭邦的雙重面目：他一方面是個憂鬱、痛苦、悲憤的人，一方面是波蘭民族的先知。

一九五六年九月

〔據手稿〕

❶ 指中國作曲家桑桐的鋼琴曲《音詩五首》——《悼歌》《思鄉》《草原情歌》《哀思》《舞曲》。

音樂書簡

致夏衍 *

在一切大作曲家中，莫札特的鋼琴曲並不以技巧艱深取勝，而是以嫵媚、含蓄、格調高雅見稱。故表達莫札特首先在於風格。又以風格而論，莫札特與蕭邦爲同一類型；不過莫札特更富於古典精神，更天眞樸實，更風流蘊藉。

一九五六年五月二十四日

按聰於本年秋季起方開始學各項理論課，預料非一學年所能完成。他波蘭語雖講得相當流利，但閱讀仍多困難，語文倘不完全掌握，理論及音樂史課程的進修就有障礙，而將來的筆試尤其成問題。但一面攻語文，一面學專科，進度即難加速。

音樂學習 —— 特別是鋼琴學習 —— 所需的時間比任何學科爲

長，情形頗像我們研究世界文學：國別多，作家多，作品多，風格
多，一個作家前、中、後期的風格又有出入；即挑選代表作家的重
要代表作品學習，也非三四年所能窺其堂奧。且研究一個鋼琴樂
曲，先要克服技巧，少則一二十頁，多則一百數十頁的樂譜要背得
爛熟（研究文學名著即不需要這一步工作），在手上滾得爛熟，再要
深入體會內容；總的來說，比精讀和鑽研一部文學作品費時更多。
聰的技術基礎還不夠穩固，至此為止的成績多半靠聰明與領悟，而
不是靠長年正規學習的積累。參加蕭邦比賽的一百零四人的「學
歷」，都印在一本像小型字典那麼大的「總節目」上，我細細看過，
沒有一個像傅聰那樣薄弱的，彈過的作品也沒有像傅聰那樣少的。
這當然是吾國特殊環境使然，使我們不能不心中有數，在這方面大
力予以補足。

　　世界上達到國際水平的青年鋼琴家，在三十歲左右往往還由名
師指導，一個月上一次課，我們卻沒有這個條件；雖說將來可短期
出國學習，但究竟不如人家便利。

　　故原則上，聰在國外學習鋼琴的時間不能過分縮短，因為他先
天有缺陷。想政府培養他決不以國外音樂院畢業為限；若然，則除
了理論課，他在鋼琴方面的程度現在就可以畢業了。

　　其實，他的老師傑維茲基不但在波蘭是第一流，便是在世界上
也是有數的名師之一。他是十九世紀大鋼琴家兼大教育家萊謝蒂茨
基的學生，與前波蘭總統兼大鋼琴家帕德列夫斯基及現代前輩的許

多知名鋼琴家爲同門，是鋼琴上最正宗的一派，叫做「維也納學派」。能跟到這樣一位老師，可說是「歷史性的」幸運。而他已屆高齡，尤非多多爭取目前的時間不可。

至於聰的思想問題，從五四年八月到現在，我和他寫了七十九封長信，近二十萬字；其中除了討論音樂、藝術、道德、工作紀律等等以外，也重點談到政治修養與世界大勢、思想認識。國內一切重要學習文件，經常寄去（我都用紅筆勾出要點），他也興趣甚濃。文藝創作也挑出優秀的寄給他。波、匈事件以後，已寫了兩封長信，告訴他我們黨的看法。從他小時起，我一向注意培養他的民族靈魂，因爲我痛恨不中不西，不三不四，在自己的泥土中不生根的藝術家。

<div align="right">一九五六年十二月二十三日</div>

致傑維茲基 *

　　小兒言及其於波蘭之成就，實爲先生督導之功也。聰甚謂溢美之辭與過譽之言，對缺乏自知者可爲大累，然其自言「幸而頗有自知之明」。再者，吾對聰自幼即不斷教導，論其以藝術而言，謙遜尤勝天分也。吾教育之原則，素來主張先爲人，次爲藝術家，再爲音樂家。

　　先生曾言聰對感情之表達尚欠深沉樸實，不知其於此有否改進？聰性情過激，年紀太輕，尚未能領略古典之美也。

<div align="right">一九五五年一月三十一日</div>

　　先生有關聰學習之高論及其性情之卓見，余實深有同感。聰年方十四，余即已發現其感情與理智之發展，極不均衡，以其太重感

＊ 傑維茲基（N. Drzewiecki，1890-1971）教授是
傅聰留學波蘭時的鋼琴老師。係著名學者，鋼
琴教育家。傅雷致傑維茲基之原函均係法文，
由金聖華女士譯出。

情，太易激動也。雖曾竭盡心力以圖改正，然成效不著。至於有關
節奏誇張一事，可說已屢見不鮮。聰加深及擴大對古典大師之學
習，俾演出項目安排得當，精神狀態恢復均衡，此其時也，因而即
使須為一九五六年舉行之舒曼比賽作參賽準備，亦不得怠慢古典樂
曲之進修。

......

諒聰並不自知於留波學習初階 ❶，其於改善技巧方面已臻極
限，許或仍存幻想，以為追隨其他學派當進步更大。此念荒謬之
極，余將嚴責之。……愚見惟願聰追隨先生左右，親聆教誨三四
年，蓋竊以為其於先生門下，當較別處更能吸納西方精神氣息，亦
確信波蘭一向保存最佳之古典傳統也。

一九五五年四月十八日

有關聰今年八月底參加莫札特國際鋼琴比賽一事，鄙見與尊意
不謀而合。……至於參加普通音樂會事宜，先生不顧音樂院之反對
實為明智之舉。聰除蒙閣下指點之外，得承波蘭藝術圈賜予機會，
俾出席公開音樂會及鋼琴演奏，必能從中得益匪淺。此等演奏自不
可占時太多，且亦應與其學習配合為宜。

時恐小兒對理論學習極為不足，約落後三四年，故常促其開始
修習和聲及其他必修科目。吾確信經一兩年有關學習，聰於鋼琴之

造詣當比往時更深。因而鄙見以為音樂學院於此方面之提議十分明達，並對年輕藝術家大有裨益。倘若聰生於音樂教育較吾國認真、師資較吾國優秀之國，則對樂理早應有所掌握。尤以聰波文閱讀能力未逮，恐無法於一年之內遍習此等課程，若能延至兩年，是否較為審慎踏實？尚乞再予思量，並與貴院院長商洽為幸。

……

先生與鄙人對共同關懷之子意見相符，所望相同，即願其於先生門下聆教，為時愈久愈佳，實令人欣慰不已。於波蘭學習兩三載，固然不足以造就音樂大家，然吾國雖於各方面屢創奇蹟，唯獨於藝術範疇則不然。早摘之花，難以盛放於瘠土。倘欲使聰盡量留學門下，則閣下尚須請貴國文化部徵求吾國政府同意。

……

常恐聰缺乏工作毅力，不能嚴遵計畫學習，時隨己意任改課程，此等跡象，未審先生可曾於聰身上發現？又曾屢次致函告聰，天才若非自制克己，必難發揮。

一九五六年五月二十四日

有關小兒之學習計畫，時時懸念，未悉其於理論方面有否進步？不知其有否開始鑽研貝多芬，勤習巴赫，尤以其「十二平均律前奏與賦格曲」為然？余深恐其於古典作品之學習不夠紮實……

一九五七年五月二十二日

　　愚見極盼聰能專注巴赫及貝多芬之主要作品，如此則當需時甚多。聰每月均需演奏三四場以符獎學金之要求，故無法彈奏氣勢磅礡或內容精深之作品，因此等樂曲不能練習三兩週即公開演奏也。此事誠然難以解決。一般而言，尚祈先生此後對聰從嚴管教，尤以其選習樂曲一事為然。聰太任性，過於傾向個人暫短之品味，而不尊重其學習之通盤計畫。先生仁慈寬容，難以盡述，然聰於道德及知識之規範上，尚需管束，大師若先生者，倘能嚴加教誨，則必令其受益無窮。

一九五七年九月二十八日

　　頃接聰自一九五八年八月後首次來函，內子與吾，既喜且憂。雖則聰非理妄自出走，其於歐洲之成就，自令愚夫婦欣忭不已，然其不斷出台演奏導致身心過勞，亦令人驚懼不安也。一季之中，每月平均演奏八九場，確屬過多，真乃勞役耳！為人安能如斯生活？如此做法有損健康，且與自毀藝術生命無異，先生當較吾知之甚詳。演奏過多則健康遭損，且因軀體過勞，神經緊張，感情損耗而致演出時神采盡喪。不僅聰之演出項目迅即耗盡，世上任何鋼琴

家，不論如何偉大，亦不能一連六月，每月出台八九次而維持水準不墜，此說然否？

<div align="right">一九五九年十月五日</div>

聰於倫敦之獨立態度令吾甚悅：眞正之藝術家應棄絕政治或經濟之影響與支援。於競爭劇烈之世界中屹立不倒自屬困難，然如此得來之成功，豈非更具意義，更有價值？艱辛奮鬥及竭誠工作之純潔成果，始終倍添豔麗，益增甘腴。惟願聰永不忘祖國（即中國及第二祖國波蘭）之榮譽，亦不忘藝術之良知也！

<div align="right">一九六〇年十二月十四日</div>

經兩月半之音訊杳然，頃獲聰長函一封報告訪美結果，請容撮要奉告。自十一月十日至十二月十三日之間，聰於美國演出凡十八場，而自十二月十五至二十日，於夏威夷（火奴魯魯等地）共演出五場。聰自謂樂評家所評之事，彼實無一有所欠缺，此多爲品味不同所引起。即如《紐約時報》某位人士，名爲哈羅德·舍恩伯格者，此君認爲唯有法國人方能彈奏法國音樂，德國人方能彈奏德國音樂云云，因而中國鋼琴家又豈能彈奏西方音樂？此君既自以爲是，自當對聰於紐約彈奏之蕭邦《F大調協奏曲》妄加批評。有關此協奏曲，所幸尚有一事值得奉告（茲轉譯聰所撰英文原函如

下）：

「伴著我跟紐約交響樂團一起演出的客座指揮是位法國老先生，名叫保羅‧巴雷（您是否認識他？我從未聽說過此人）。他很了不起，標準法國人，音樂表現方面很沉著，但是極有智慧兼且反應敏銳。我為他彈奏全首協奏曲，而他沒要求我作任何解釋。排演時，一切都十全十美，他指揮的全曲優美動人，每一句樂曲與我的演奏配合無間。他實在對我很好，既友善又語帶鼓勵，並充滿熱情，一次我彈完協奏曲（此曲在紐約共演出四次）後上前致謝，他在笑容中帶著淚水，告訴我這是他一直想像中的蕭邦：浪漫而有詩意，但雄赳赳、永遠帶有陽剛氣息；可是多數鋼琴家彈奏的蕭邦叫他作嘔。」

此事豈非令人動容？

另一激賞聰之交響樂指揮來自辛辛那提，名為馬克斯‧魯道夫。此君既嚴肅又謙遜，屬下樂團之聲譽，甚至超越紐約交響樂團，後者自認為最佳樂團，故演出不力；然辛辛那提交響樂團紀律特嚴，任何歐洲交響樂團皆難以相比。其莫札特之風格十全十美，聰恰巧與其共同演出莫札特K456協奏曲。聰已提議與馬克斯‧魯道夫先生合作，為西敏寺公司於六月在維也納灌錄舒曼協奏曲及蕭邦F大調協奏曲。

此外，美國之鋼琴極糟，史坦威既獨霸天下，即不再顧及自身之優良傳統。觸覺極糟，琴鍵為膠質而非象牙製成，略潮之指即易

閃滑其上，簡言之，此乃「大量生產」之物！至於「鮑得溫」❷則更次，其音色「既促且澀」。所幸聽得以在「戰前史坦威」上彈奏，其音色華麗動人。

一九六二年一月二十一日

❶ 此處原文手稿模糊不清，按上下文揣摩爲「留波學習初階」之意。
❷ 鮑得溫（Baldwin），美國一鋼琴牌子。

致曼紐因 *

　　兩位想必遠離家園，僕僕征途，故五月未曾箋候。但未料你們美國之行竟長達十週之久。伊盧提新灌唱片，定必成功。如你們一般，我時常為現代文明而嘆息。此種文明將藝術變為工業社會極度緊張之產物：藝術活動及表演太多太繁，因而使公眾未及消化吸收，藝術家未及潛心沉思，此為進步耶？倒退耶？身為東方人，僅閱讀有關刊物已覺暈頭轉向。我曾屢次勸告聰演出勿太頻密，然聰仍太年輕，極需建立地位，以便不致淪為工作奴。伊盧提的處境全然不同，大可按自己意願調節演出次數，以便多作休息，如此則對藝術及健康均有所裨益。但內子持有不同看法，認為伊盧提因慣於辛勤工作，習於多姿多采，倘若閒暇太多，超乎常規，必會感到煩膩，此話也許有理。

一九六二年一月七日

* 伊盧提‧曼紐因（Yehudi Menuhin，1916-
1999），世界著名音樂家、小提琴家和指揮家。

　　愚對藝術的堅定信念，諒你們有相當了解，故對此處贅述為聰
憂慮一事，當不感意外。對仍需不斷充實自己的年輕音樂家（至少
以長期來說）演出過頻，豈非有損？認真學習，豈非需要充分時
間，寧神養性及穩定感情？倘若不斷僕僕風塵，又怎可使一套仍嫌
貧乏的演奏曲目豐富起來？我明白聰兒需要抓緊所有機會以便在音
樂界建立地位，亦知競爭極大，激烈非常，加以生活越趨昂貴，即
使演出頻頻，在繳付稅款及支付代理人佣金之餘，亦所剩無幾。音
樂家時可在演奏台上得到進步，且若不經常在觀眾面前演出，將會
煩悶非常，這些都可理解。然而在這種無止無休、艱苦不堪的音樂
生涯中，要保持優美敏銳、新鮮活躍的感覺，豈非十分困難？

<div align="right">一九六二年四月十二日</div>

　　我們的確對現代重商主義深惡痛絕，尤以藝術圈子為然。舉例
而言，兩年前得知凡音樂會尋常預習一次立即演出，深感驚訝。對
吾等「老一輩」而言，此事簡直匪夷所思。

<div align="right">一九六二年十二月三十日</div>

　　……伊盧提身為成名已逾三十年的樂壇大家，與他人相比，當

可有較多良方使生活節奏不致過促。音樂藝術能使你享有更多的寧謐、休憩及沉思之樂。深信你不僅願意也能逐步走上一條道路，這道路不但能使你更享生命之趣，也能將音樂帶到更崇高輝煌之境。

一九六三年九月一日

聰來信述及他在斯堪地那維亞及維也納巡迴演出中，琴藝大有進步，並謂自己在演奏中曾處於一種精神抽離狀態，對觀眾及物質世界感到既遙遠又接近。他目前彈琴時不論身心都較前放鬆，而且身體已不再搖擺，得悉這一切，深感興奮。再者，一個藝術家在自己領域中不斷求進，且每隔五六年就邁進一大步，確實十分重要。

聰對自己非經編匯的灌錄也許並不在意（包括蕭邦瑪祖卡三十三首，史卡拉第奏鳴曲，巴赫半音階幻想曲及隨想曲，韓德爾組曲，舒伯特奏鳴曲兩首，蕭邦協奏曲一首，舒曼協奏曲一首 —— 內容不錯，然否？），他對自己演奏成績，尤其是灌錄成績，總不滿意，然而我對這些記錄，即使極不完美，亦珍而重之。

一九六三年十二月一日

致耶魯大學音樂院
院長布魯斯・西蒙茲 *

第一通　一九四八年十月八日

敬愛的院長：

八月十六日曾致函保羅・欣德米特先生，告知他唯一的中國學生，也即現今我國僅有的作曲家譚小麟去世的消息。譚小麟一九四二至四六年在貴校就讀，曾以其《弦樂三重奏》獲傑克遜獎（John Day Jackson），也許先生還記憶猶新。

由於未獲美方任何回音，我於十月六日，也即兩天前，再函欣德米特先生，問他是否願為我們籌備中的譚氏作品專集作序。昨晚偶然得知，欣德米特先生今年休假，可能不在紐黑文（New

Haven），一九○七年耶魯大學創建於此城。因而冒昧懇請告以貴同事的現址，以便聯繫。如能將我十月六日那封掛號信徑直轉給欣德米特先生，那再好不過。該信當和本信同時到達貴校。

我們一群譚小麟的老友，已組成紀念委員會，準備第一，開紀念他的音樂會；第二，編輯他的作品；第三，選出其代表作錄音灌唱片。

深信先生一定會助我，盼速回函；並請接受我的致意。

<div style="text-align:right">傅雷</div>

<div style="text-align:right">一九四八年十月八日</div>

倘以航郵回覆，則甚感。又及

第二通　一九四八年十月十八日

親愛的先生：

十二日來函敬悉，現將敝友譚小麟去世詳情，奉告如下：

譚氏回國後，忙於整頓戰時受損家業，糾紛不少，煩惱叢生。其妻患有肺病，在他外出期間已動過幾次手術，等他回來已奄奄一息，終至卒於四七年八月，先丈夫一年而去。譚甚傷心。四八年七月，自覺虛弱，十六日起，每天有低燒，他並不在意，也不求醫，依舊夜以繼日（此說毫不誇張），爲上海音專的畢業生音樂會操勞。迨至二十六日，因劇烈頭痛和高燒，病倒不起；二十八日，下肢開

始麻痺；二十九日，病魔侵入呼吸道，逐於四八年八月一日下午三時不治身亡。迄今尚不知他所患何病，醫生說法各異，或謂急性小兒麻痺症，或謂結核性腦膜炎。

不過，友朋輩認為，真正的死因無他，乃其家庭，乃可詛咒之中國舊式家族制。事上以孝，隱忍不言，以致煩惱纏身，體力日衰。

其遺作現正請人抄譜，期能出版。可驚異者，其《弦樂三重奏》，只是草稿，且塗改甚多。貴處存檔中，是否有此《弦樂三重奏》之定稿本？如有，可否借予抄錄？倘航掛寄遞，敝處月內便可寄回美國，估計副錄此樂譜一週可了。若依現有草稿為藍本，既耗時費力，更有訛誤之虞，後果堪憂，故切望貴方惠予協助。

今日同時致函奧國欣德米特先生，惟恐信件不能及時抵達，因歐亞間航班較少之故。

尊札提到黃姓新生，不知能繼譚氏足跡否？除寄厚望於新人繼絕存亡，別無慰藉。譚之歌曲，可目為中國人真正之新聲。詞曲分離，在吾國已歷六百餘年，南宋以來，曲已失傳，不復能唱矣。

以此瀆神，萬望俯諒。

傅雷拜啓

一九四八年十月十八日

與傅聰談音樂

傅聰的成長

　　本刊編者要我談談傅聰的成長，認爲他的學習經過可能對一般青年有所啓發。當然，我的教育方法是有缺點的；今日的傅聰，從整個發展來看也跟完美二字差得很遠。但優點也好，缺點也好，都可以供人借鏡。

　　現在先談談我對教育的幾個基本觀念：

　　第一，把人格教育看做主要，把知識與技術的傳授看做次要，童年時代與少年時代的教育重點，應當在倫理與道德方面，不能允許任何一樁生活瑣事違反理性和最廣義的做人之道：一切都以明辨是非、堅持眞正、擁護正義、愛憎分明、守公德、守紀律、誠實不欺、質樸無華、勤勞耐苦爲原則。

　　第二，把藝術教育只當作全面教育的一部分。讓孩子學藝術，並不一定要他成爲藝術家。儘管傅聰很早學鋼琴，我卻始終準備他

更弦易轍，按照發展情況而隨時改行的。

　　第三，即以音樂教育而論，也決不能僅僅培養音樂一門，正如學畫的不能單注意繪畫，學雕塑學戲劇的，不能只注意雕塑與戲劇一樣，需要以全面的文學藝術修養為基礎。

　　以上幾項原則可用具體事例來說明。

　　傅聰三歲至四歲之間，站在小凳上，頭剛好伸到和我的書桌一樣高的時候，就愛聽古典音樂。只要收音機或唱機上放送西洋樂曲，不論是聲樂是器樂，也不論是哪一樂派的作品，他都安安靜靜的聽著，時間久了也不會吵鬧或是打瞌睡。我看了心裡想：「不管他將來學哪一樣，能有一個藝術園地耕種，他一輩子都受用不盡。」我是存了這種心，才在他七歲半，進小學四年級的秋天，讓他開始學鋼琴的。

　　過了一年多，由於孩子學習進度的快速，不能不減輕他的負擔，我便把他從小學撤回。這並非說我那時已決定他專學音樂，只是認為小學的課程和鋼琴學習可能在家裡結合得更好。傅聰到十四歲為止，花在文史和別的學科上的時間，比花在琴上的為多。英文、數學的代數、幾何等等，另外請了教師。本國語文的教學主要由我自己掌握：從孔、孟、先秦諸子、國策、左傳、晏子春秋、史記、漢書、世說新語等等上選材料，以富有倫理觀念與哲理氣息、兼有趣味性的故事、寓言、史實為主，以古典詩歌與純文藝的散文為輔。用意是要把語文知識、道德觀念和文藝薰陶結合在一起。我

還記得著重向他指出，「民可使由之，不可使知之」的專制政論的荒謬，也強調「左右皆曰不可，勿聽；諸大夫皆曰不可，勿聽；國人皆曰不可，然後察之」一類的民主思想，「富貴不能淫，貧賤不能移，威武不能屈」那種有關操守的教訓，以及「吾日三省吾身」，「人而無信，不知其可也」，「三人行，必有吾師」等等的生活作風。教學方法是從來不直接講解，而是叫孩子事前準備，自己先講；不了解的文義，只用旁敲側擊的言語指引他，讓他自己找出正確的答案來；誤解的地方也不直接改正，而是向他發出許多問題，使他自動發覺他的矛盾。目的是培養孩子的思考能力與基本邏輯。不過這方法也是有條件的，在悟性較差，智力發達較遲的孩子身上就行不通。

九歲半，傅聰跟了前上海交響樂隊的創辦人兼指揮，義大利鋼琴家梅‧百器先生，他是十九世紀大鋼琴家李斯特的再傳弟子。傅聰在國內所受的唯一嚴格的鋼琴訓練，就是在梅‧百器先生門下的三年。

一九四六年八月，梅‧百器故世。傅聰換了幾個教師，沒有遇到合適的；教師們也覺得他是個問題兒童。同時也很不用功，而喜愛音樂的熱情並未稍減。從他開始學琴起，每次因為他練琴不努力而我鎖上琴，叫他不必再學的時候，每次他都對著琴哭得很傷心。一九四八年，他正課不交卷，私下卻亂彈高深的作品，以致楊嘉仁先生也覺無法教下去了；我便要他改受正規教育，讓他以同等學力

考入高中（大同附中）。我一向有個成見，認爲一個不上不下的空頭藝術家最要不得，還不如安分守己學一門實科，對社會多少還能有貢獻。不久我們全家去昆明，孩子進了昆明的粵秀中學。一九五〇年秋，他又自作主張，以同等學力考入雲南大學外文系一年級。這期間，他的鋼琴學習完全停頓，只偶爾爲當地的合唱隊擔任伴奏。

可是他學音樂的念頭並沒放棄，昆明的青年朋友們也覺得他長此蹉跎太可惜，勸他回家。一九五一年春他便離開雲大，隻身回上海（我們是一九四九年先回的），跟蘇聯籍的女鋼琴家勃隆斯丹夫人學了一年。那時（傅聰十七歲）我才肯定傅聰可以專攻音樂；因爲他能刻苦用功，在琴上每天工作七八小時，就是酷暑天氣，衣褲盡濕，也不稍休。而他對音樂的理解也顯出有獨到之處。除了琴，那個時期他還另跟老師念英國文學，自己閱讀了不少政治理論的書籍。一九五二年夏，勃隆斯丹夫人去加拿大。從此到一九五四年八月，傅聰又沒有鋼琴老師了。

一九五三年夏天，政府給了他一個難得機會：經過選拔，派他到羅馬尼亞去參加「第四屆國際青年與學生和平友好聯歡節」的鋼琴比賽；接著又隨我們的藝術代表團去民主德國與波蘭作訪問演出。他表演蕭邦的樂曲，受到波蘭蕭邦專家們的重視；波蘭政府並向我們政府正式提出，邀請傅聰參加一九五五年二月至三月舉行的「第五屆蕭邦國際鋼琴比賽」。一九五四年八月，傅聰由政府正式派往波蘭，由波蘭的老教授傑維茲基親自指導，準備比賽項目。比賽

終了，政府爲了進一步培養他，讓他繼續留在波蘭學習。

在藝術成長的重要關頭，遇到全國解放、政府重視文藝、大力培養人才的偉大時代，不能不說是傅聰莫大的幸運；波蘭政府與音樂界熱情的幫助，更是促成傅聰走上藝術大道的重要因素。但像他過去那樣不規則的、時斷時續的學習經過，在國外音樂青年中是少有的。蕭邦比賽大會的總節目上，印有來自世界各國的七十四名選手的音樂資歷，其中就以傅聰的資歷爲最貧弱，竟是獨一無二的貧弱。這也不足爲奇，因爲西洋音樂傳入中國爲時不過半個世紀。

在這種客觀條件之下，傅聰經過不少挫折而還能有些小成績，在初次去波蘭時得到國外音樂界的讚許，據我分析，是由於下列幾點：（一）他對音樂的熱愛和對藝術的態度嚴肅，不但始終如一，還隨著年齡而俱長，從而加強了他的學習意志，不斷的對自己提出嚴格的要求。無論到哪兒，他一看到琴就坐下來，一聽到音樂就把什麼都忘了。（二）一九五一～一九五二兩年正是他的藝術心靈開始成熟的時期，而正好他又下了很大的苦功：睡在床上往往還在推敲樂曲的章節句讀，斟酌表達的方式，或是背樂譜；有時竟會廢寢忘食。手指彈痛了，指尖上包著橡皮膏再彈。一九五四年多，波蘭女鋼琴家斯門齊安卡到上海，告訴我傅聰常常十個手指都包了橡皮膏登台。（三）自幼培養的獨立思考與注重邏輯的習慣，終於起了作用，使他後來雖無良師指導，也能夠很有自信的單獨摸索，而居然不曾誤入歧途 —— 這一點直到他在羅馬尼亞比賽有了成績，我才

得到證實，放了心。（四）他在十二三歲以前所接觸和欣賞的音樂，已不限於鋼琴樂曲，而是包括各種不同的體裁不同的風格，所以他的音樂視野比較寬廣。（五）他不用大人怎樣鼓勵，從小就喜歡詩歌、小說、戲劇、繪畫，對一切美的風景都有強烈的感受，補償了我們音樂傳統的不足。不用說，他感情的成熟比一般青年早得多；我素來主張藝術家的理智必須與感情平衡，對傅聰尤其注意這一點，所以在他十四歲以前只給他念田園詩、敘事詩與不太傷感的抒情詩；但他私下偷看了我的藏書，十五歲已經醉心於浪漫文藝，把南唐後主的詞偷偷的背給他弟弟聽了。（六）我來往的朋友包括各種職業，醫生、律師、工程師、科學家、畫家、作家、記者都有，談的題目非常廣泛，偏偏孩子從七八歲起專愛躲在客廳門後竊聽大人談話，揮之不去，去而復來，無形中表現出他多方面的好奇心，而平日的所見所聞也加強了和擴大了他的好奇心。家庭中的藝術氣氛，關切社會上大小問題的習慣，孩子在成年累月的浸淫之下，在成長過程中不能說沒有影響。我們解放前對蔣介石政權的憤恨，朋友們熱烈的政治討論，孩子也不知不覺的感染到了。

　　遠在一九五二年，傅聰演奏俄國斯克里亞賓的作品，深受他的老師勃隆斯丹夫人的欣賞；她覺得要了解這樣一位純粹斯拉夫靈魂的作家，不是老師所能教授，而要靠學者自己心領神會的。一九五三年他在羅馬尼亞演奏斯克里亞賓，蘇聯的青年鋼琴選手們都為之感動得下淚。未參加蕭邦比賽以前，他彈的蕭邦的樂曲已被波蘭教

授們認為「賦有蕭邦的靈魂」，甚至說他是「一個中國籍的波蘭人」。比賽期間，評判員中巴西的女鋼琴家，七十高齡的塔里番洛夫人對傅聰說：「你有很大的才具，真正的音樂才具。除了非常敏感以外，你還有熱烈的、慷慨激昂的氣質，悲壯的情感，異乎尋常的精緻、微妙的色覺，還有最難得的一點，就是少有的細膩與高雅的意境，特別像在你的《瑪祖卡》中表現的。我歷任第二、三、四屆的評判員，從未聽見這樣天才的《瑪祖卡》。這是有歷史意義的：一個中國人創造了真正的《瑪祖卡》的表達風格。」英國的評判員路易士・坎特訥對他自己的學生們說：「傅聰的《瑪祖卡》真是奇妙；在我簡直是一個夢，不能相信真有其事。我無法想像那麼多的層次，那麼典雅，又有那麼好的節奏，典型的波蘭《瑪祖卡》節奏。」義大利評判員，鋼琴家阿高斯蒂教授對傅聰說：「只有古老的文明才能給你那麼多難得的天賦，蕭邦的意境很像中國藝術的意境。」

這位義大利教授的評語，無意中解答了大家心中的一個謎。因為傅聰在蕭邦比賽前後，在國外引起了一個普遍的問題：一個中國青年怎麼能理解西洋音樂如此深切，尤其是在音樂家中風格極難掌握的蕭邦？我和義大利教授一樣，認為傅聰這方面的成就大半得力於他對中國古典文化的認識與體會。只有真正了解自己民族的優秀傳統精神，具備自己的民族靈魂，才能徹底了解別個民族的優秀傳統，滲透他們的靈魂。一九五六年三月間南斯拉夫的報刊 *POLITIKA*

以《鋼琴詩人》爲題，評論傅聰在南國京城演奏莫札特與蕭邦的兩支鋼琴協奏曲時，也說：「很久以來，我們沒有聽到變化這樣多的觸鍵，使鋼琴能顯出最微妙的層次的音質。在傅聰的思想與實踐中間，在他對於音樂的深刻的理解中間，有一股靈感，達到了純粹的詩的境界。傅聰的演奏藝術，是從中國藝術傳統的高度明確性脫胎出來的。他在琴上表達的詩意，不就是中國古詩的特殊面目之一嗎？他鏤刻細節的手腕，不是使我們想起中國冊頁上的畫嗎？」的確，中國藝術最大的特色，從詩歌到繪畫到戲劇，都講究樂而不淫，哀而不怨，雍容有度；講究典雅，自然，反對裝腔作勢和過火的惡趣，反對無目的地炫耀技巧。而這些也是世界一切高級藝術共同的準則。

但是正如我在傅聰十七歲以前不敢肯定他能專攻音樂一樣，現在我也不敢說他將來有多大發展。一個藝術家的路程能走得多遠，除了苦修苦練以外，還得看他的天賦；這潛在力的多、少、大、小，誰也無法預言，只有在他不斷努力、不斷發掘的過程中慢慢的看出來。傅聰的藝術生涯才不過開端，他知道自己在無窮無盡的藝術天地中只跨了第一步，很小的第一步；不但目前他對他的演奏難得有滿意的時候，將來也永遠不會對自己完全滿意。這是他親口說的。

一九五六年十一月十九日

〔原載《新觀察》，一九五七年第八期〕

與傅聰談音樂

　　傅聰回家來，我盡量利用時間，把平時通訊沒有能談徹底的問題和他談了談；內容雖是不少，他一走，好像仍有許多話沒有說。因為各報記者都曾要他寫些有關音樂的短文而沒有時間寫，也因為一部分的談話對音樂學者和愛好音樂的同志都有關係，特摘要用問答體（也是保存眞相）寫出來發表。但傅聰還年輕，所知有限，下面的材料只能說是他學習現階段的一個小結，不準確的見解和片面的看法一定很多，我的回憶也難免不眞切，還望讀者指正和原諒。

一、談技巧

問：　有些聽眾覺得你彈琴的姿勢很做作，我們一向看慣了，不覺
　　　得；你自己對這一點有什麼看法？

答： 彈琴的時候，表情應當在音樂裡，不應當在臉上或身體上。
不過人總是人，心有所感，不免形之於外：那是情不自禁
的，往往也並不美，正如吟哦詩句而手舞足蹈並不好看一
樣。我不能用音樂來抓住人，反而教人注意到我彈琴的姿
勢，只能證明我的演奏不到家。另一方面，聽眾之間也有一
部分是「觀眾」，存心把我當作演員看待；他們不明白為了求
某種音響效果，才有某種特殊的姿勢。

問： 學鋼琴的人為了學習，有心注意你手的動作，他們總不能算
是「觀眾」吧？

答： 手的動作決定於技巧，技巧決定於效果，效果決定於樂曲的
意境、感情和思想。對於所彈的樂曲沒有一個明確的觀念，
沒有深刻的體會，就不知道自己要表現什麼，就不知道要產
生何種效果，就不知道用何種技巧去實現。單純研究手的姿
勢不但是捨本逐末，而且近於無的放矢。倘若我對樂曲的理
解和處理，他並不完全同意，那麼我的技巧對他毫無用處。
即使他和我的體會一致，他所要求的效果和我的相同，遠遠
的望幾眼姿勢也沒用；何況同樣的效果也有許多不同的方法
可以獲致。例如清淡的音與濃厚的音，飄逸的音與沉著的
音，柔婉的音與剛強的音，明朗的音與模糊的音，淒厲的音
與恬靜的音，都需要各個不同的技巧，但這些技巧常常因人
而異：因為各人的手長得不同，適合我的未必適合別人，適

合別人的未必適合我。

問： 那麼技巧是沒有準則的了？老師也不能教你的了？

答： 話不能那麼說。基本的規律還是有的：就是手指要堅強有
力，富於彈性；手腕和手臂要絕對放鬆，自然，不能有半點
兒發僵發硬。放鬆的手彈出來的音不管是極輕的還是極響
的，音都豐滿，柔和，餘音裊裊，可以致遠。發硬的手彈出
來的音是單薄的，乾枯的，粗暴的，短促的，沒有韻味的
（所以表現激昂或淒厲的感情時，往往故意使手腕略微緊
張）。彈琴時要讓整個上半身的重量直接灌注到手指，力量才
會旺盛，才會取之不盡，用之不竭。而且用放鬆的手彈琴，
手不容易疲倦。但究竟怎樣才能放鬆，怎樣放鬆才對，都非
言語能說明，有時反而令人誤會，主要是靠長期的體會與實
踐。

一般常用的基本技巧，老師當然能教；遇到某些技術難關，
他也有辦法幫助你解決；愈是有經驗的老師，愈是有多種多
樣的不同的方法教給學生。但老師方法雖多，也不能完全適
應種類更多的手；技術上的難題也因人而異，並無一定。學
者必須自己鑽研，把老師的指導舉一反三；而且要觸類旁
通；有時他的方法對我並不適合，但只要變通一下就行。如
果你對樂曲的理解，除了老師的一套以外，還有新發現，你
就得要求某種特殊效果，從而要求某種特殊技巧，那就更需

要多用頭腦，自己想辦法解決了。技巧不論是從老師或同學那兒吸收來的，還是自己摸索出來的，都要隨機應變，靈活運用，決不可當作刻板的教條。

總之，技巧必須從內容出發；目的是表達樂曲，技巧不過是手段。嚴格說來，有多少種不同風格的樂派與作家，就有多少種不同的技巧；有多少種不同性質（長短、肥瘦、強弱、粗細、軟硬、各個手指相互之間的長短比例等等）的手，就有多少種不同的方法來獲致多少種不同的技巧。我們先要認清自己的手的優缺點，然後多多思考，對症下藥，兼採各家之長，以補自己之短。除非在初學的幾年之內，完全依賴老師來替你解決技巧是不行的。而且我特別要強調兩點：（一）要解決技巧，先要解決對音樂的理解。假如不知道自己要表現什麼思想，單單講究文法與修辭有什麼用呢？（二）技巧必須從實踐中去探求，理論只是實踐的歸納。和研究一切學術一樣，開頭只有些簡單的指導原則，細節都是從實踐中摸索出來的；把摸索的結果歸納為理論，再拿到實踐中去試驗；如此循環不已，才能逐步提高。

二、談學習

問： 你從老師那兒學到些什麼？

答： 主要是對各個樂派和各個作家的風格與精神的認識；在樂曲
的結構、層次、邏輯方面學到很多；細枝小節的琢磨也得力
於他的指導；這些都是我一向欠缺的。內容的理解，意願的
領會，則多半靠自己。但即使偶爾有一支樂曲，百分之九十
以上是自己鑽研得來，只有百分之幾得之於老師，老師的功
勞還是很大；因為缺了這百分之幾，我的表達就不完整。

問： 你對作品的理解，有時是否跟老師有出入？

答： 有出入，但多半在局部而不在整個樂曲。遇到這種情形，雙
方就反覆討論，甚至熱烈爭辯，結果是有時我接受了老師的
意見，有時老師容納了我的意見，也有時歸納成一個折衷的
意見，倘或相持不下，便暫時把問題擱起；再經過幾天的思
索，雙方仍舊能得出一個結論。這種方式的學與這種方式的
教，可以說是純科學的。師生都服從真理，服從藝術。學生
不以說服老師為榮，老師不以向學生讓步為恥。我覺得這才
是真正的虛心為學。一方面不盲從，也不標新立異；另一方
面不保守，也不輕易附和。比如說，十九世紀末期以來的各
種樂譜版本，很多被編訂人弄得面目全非，為現代音樂學者
所詬病；但老師遇到版本上可疑的地方，仍然靜靜的想一
想，然後決定取捨，同時說明取捨的理由；他決不一筆抹
煞，全盤否定。

問： 我一向認為教師的主要本領是「能予」，學生的主要本領是

「能取」。照你說來，你的老師除了「能予」，也是「能取」的
了。

答： 是的。老師告訴我，從前他是不肯聽任學生有一點兒自由
的；近十餘年來覺得這辦法不對，才改過來。可見他現在比
以前更「能予」了。同時他也吸收學生的見解和心得，加入
他的教學經驗中去；可見他因為「能取」而更「能予」了。
這個榜樣給我的啟發很大：第一使我更感到虛心是求進步的
主要關鍵；第二使我愈來愈覺得科學精神與客觀態度的重
要。

問： 你的老師的教學還有什麼特點？

答： 他分析能力特別強，耳朵特別靈，任何細小的錯漏，都逃不
過他，任何複雜的古怪的和聲中一有錯誤，他都能指出來。
他對藝術與教育的熱誠也令人欽佩：不管怎麼忙，替學生一
上課就忘了疲勞，忘了時間；而且整個兒浸在音樂裡，常常
會自言自語的低聲嘆賞：「多美的音樂！多美的音樂！」

問： 在你學習過程中，還有什麼原則性的體會可以談談？

答： 前年我在家信中提到「用腦」問題，我愈來愈覺得重要。不
但分析樂曲，處理句法（phrasing），休止（pause），運用踏板
（pedal）等等需要嚴密思考，便是手指練習及一切技巧的訓
練，都需要高度的腦力活動。有了頭腦，即使感情冷一些，
彈出來的東西還可以像樣；沒有頭腦，就什麼也不像。

根據我的學習經驗，覺得先要知道自己對某個樂曲的要求與體會，對每章、每段、每句、每個音符的疾徐輕響，及其所包含的意義與感情，都要在頭腦裡刻劃得愈清楚愈明確愈好。唯有這樣，我的信心才愈堅，意志愈強，而實現我這些觀念和意境的可能性也愈大。

大家知道，學琴的人要學會聽自己，就是說要永遠保持自我批評的精神。但若腦海中先沒有你所認為理想的境界，沒有你認為最能表達你的意境的那些音，那麼你即使聽到自己的音，又怎麼能決定它合不合你的要求？而且一個人對自己的要求是隨著對藝術的認識而永遠在提高的，所以在整個學習過程中，甚至在一生中，對自己滿意的事是難得有的。

問： 你對文學美術的愛好，究竟對你的音樂學習有什麼具體的幫助？

答： 最顯著的是加強我的感受力，擴大我的感受的範圍。往往在樂曲中遇到一個境界，一種情調，彷彿是相熟的；事後一想，原來是從前讀的某一首詩，或是喜歡的某一幅畫，就有這個境界，這種情調。也許文學和美術替我在心中多裝置了幾根弦，使我能夠對更多的音樂發生共鳴。

問： 我經常寄給你的學習文件是不是對你的專業學習也有好處？

答： 對我精神上的幫助是直接的，對我專業的幫助是間接的。偉大的建設事業，國家的政策，時時刻刻加強我的責任感；多

多少少的新英雄、新創建不斷的給我有力的鞭策與鼓舞，使我在情緒低落的時候（在我這個年紀，那也難免），更容易振作起來。對中華民族的信念與自豪，對祖國的熱愛，給我一股活潑的生命力，使我能保持新鮮的感覺，抱著始終不衰的熱情，浸到藝術中去。

三、談表達

問：　顧名思義，「表達」和「表現」不同，你對表達的理解是怎樣的？

答：　表達一件作品，主要是傳達作者的思想感情，既要忠實，又要生動。為了忠實，就得徹底認識原作者的精神，掌握他的風格，熟悉他的口吻、辭藻和他的習慣用語。為了生動，就得講究表達的方式、技巧與效果。而最要緊的是真實，真誠，自然，不能有半點兒勉強或是做作。搔首弄姿決不是藝術，自作解人的謊話更不是藝術。

問：　原作者的樂曲經過演奏者的表達，會不會滲入演奏者的個性？兩者會不會有矛盾？會不會因此而破壞原作的真面目？

答：　絕對的客觀是不可能的，便是照相也不免有科學的成分加在對象之上。演奏者的個性必然要滲入原作中去。假如他和原作者的個性相距太遠，就會格格不入，彈出來的東西也給人

一個格格不入的感覺。所以任何演奏家所能勝任愉快的表達的作品，都有限度。一個人的個性愈有彈性，他能體會的作品就愈多。唯有在演奏者與原作者的精神氣質融洽無間，以作者的精神爲主，以演奏者的精神爲副而決不喧賓奪主的情形之下，原作的面目才能又忠實又生動的再現出來。

問：　怎樣才能做到不喧賓奪主？

答：　這個大題目，我一時還沒有把握回答。根據我眼前的理解，關鍵不僅僅在於掌握原作者的風格和辭藻等等，而尤其在於生活在原作者的心中。那時，作者的呼吸好像就是演奏家本人的情潮起伏，樂曲的節奏在演奏家的手下是從心裡發出來的，是內在的而不是外加的了。彈巴赫的某個樂曲，我們既要在心中體驗到巴赫的總的精神，如虔誠、嚴肅、崇高等，又要體驗到巴赫寫那個樂曲的特殊感情與特殊精神。當然，以我們的渺小，要達到巴赫或貝多芬那樣的天地未免是奢望；但既然演奏他們的作品，就得盡量往這個目標走去，愈接近愈好。正因爲你或多或少生活在原作者心中，你的個性才會服從原作者的個性，不自覺的掌握了賓主的分寸。

問：　演奏者的個性以怎樣的方式滲入原作，可以具體的說一說嗎？

答：　譜上的音符，雖然西洋的記譜法已經非常精密，和眞正的音樂相比還是很呆板的。按照譜上寫定的音符的長短，速度，

節奏，一小節一小節的極嚴格的彈奏，非但索然無味，不是原作的音樂，事實上也不可能這樣做。例如文字，誰念起來每句總有輕重快慢的分別，這分別的準確與否是另一件事。同樣，每個小節的音樂，演奏的人不期然而然的會有自由伸縮；這伸縮包括音的長短頓挫（所謂 rubato），節奏的或輕或重，或強或弱，音樂的或明或暗，以通篇而論還包括句讀、休止、高潮、低潮、延長音等等的特殊處理。這些變化有時很明顯，有時極細微，非內行人不辨。但演奏家的難處，第一是不能讓這些自由的處理越出原作風格的範圍　不但如此，還要把原作的精神發揮得更好；正如替古人的詩文作疏注，只能引申原義，而絕對不能插入與原意不相干或相背的議論；其次，一切自由處理（所謂自由要用極嚴格審慎的態度運用，幅度也是極小的！）都須有嚴密的邏輯與恰當的比例；切不可興之所至，任意渲染；前後要統一，要成為一個整體。一個好的演奏家，總是令人覺得原作的精神面貌非常突出，直要細細琢磨，才能在轉彎抹角的地方，發見一些特別的韻味，反映出演奏家個人的成分。相反，不高明的演奏家在任何樂曲中總是自己先站在聽眾前面，把他的聲調口吻，壓倒了或是遮蓋了原作者的聲調口吻。

問：　所謂原作的風格，似乎很抽象，它究竟指什麼？

答：　我也一時說不清。粗疏的說，風格是作者的性情、氣質、思

想、感情，時代思潮、風氣等等的混合產品。表現在樂曲中的，除旋律、和聲、節奏方面的特點以外，還有樂句的長短，休止的安排，踏板的處理，對速度的觀念，以至於音質的特色，裝飾音、連音、半連音、斷音等等的處理，都是構成一個作家的特殊風格的因素。古典作家的音，講究圓轉如珠；印象派作家如德布西的音，多數要求含渾朦朧；浪漫派如舒曼的音則要求濃郁。同是古典樂派，史卡拉第的音比較輕靈明快，巴赫的音比較凝練沉著，亨特爾的音比較華麗豪放。稍晚一些，莫札特的音除了輕靈明快之外，還要求嫵媚。同樣的速度，每個作家的觀念也不同，最突出的例子是莫札特作品中慢的樂章不像一般所理解的那麼慢：他寫給姊姊的信中就抱怨當時人把他的行板（andante）彈成柔板（adagio）。便是一組音階，一組琶音，各家用來表現的情調與意境都有分別：蕭邦的音階與琶音固不同於莫札特與貝多芬的，也不同於德布西的（現代很多人把蕭邦這些段落彈成德布西式，歪曲了蕭邦的面目）。總之，一個作家的風格是靠無數大大小小的特點來表現的；我們表達的時候往往要犯「太過」或「不及」的毛病。當然，整個時代整個樂派的風格，比著個人的風格容易掌握；因為一個作家早年、中年、晚年的風格也有變化，必須認識清楚。

問：　批評家們稱爲「冷靜的」（cold）演奏家是指哪一種類型？

答：　上面提到的表達應當如何如何，只是大家期望的一個最高理想；真正能達到那境界的人很少很少；因為在多數演奏家身上，理智與感情很難維持平衡。所謂冷靜的人就是理智特別強，彈的作品條理分明，結構嚴密，線條清楚，手法乾淨，使聽的人在理性方面得到很大的滿足，但感動的程度就淺得多。嚴格說來，這種類型的演奏家病在「不足」；反之，感情豐富，生機旺盛的藝術家容易「太過」。

問：　在你現在的學習階段，你表達某些作家的成績如何？對他們的理解與以前又有什麼不同？

答：　我的發展還不能說是平均的。至此為止，老師認為我最好的成績，除了蕭邦，便是莫札特和德布西。去年彈貝多芬第四鋼琴協奏曲，我總覺得太騷動，不夠爐火純青，不夠清明高遠。彈貝多芬必須有火熱的感情，同時又要有冰冷的理智鎮壓。第四協奏曲的第一樂章尤其難：節奏變化極多，但不能顯得散漫；要極輕靈嫵媚，又一點兒不能缺少深刻與沉著。去年九月，我又重彈了貝多芬第五鋼琴協奏曲，覺得其中有種理想主義的精神；它深度不及第四，但給人一個崇高的境界，一種大無畏的精神；第二樂章簡直像一個先知向全世界發布的一篇宣言。表現這種音樂不能單靠熱情和理智，最重要的是感覺到那崇高的理想，心靈的偉大與堅強，總而言之，要往「高處」走。

以前我彈巴赫，和國內多數鋼琴學生一樣用的是皮羅版本，太誇張，把巴赫的宗教氣息淪為膚淺的戲劇化與浪漫情調。在某個意義上，巴赫是浪漫，但決非十九世紀那種才子佳人式的浪漫。他的是一種內在的，極深刻沉著的熱情。巴赫也發怒，掙扎，控訴，甚而至於哀號；但這一切都有一個巍峨莊嚴，像哥德式大教堂般的軀體包裹著，同時有一股信仰的力量支持著。

問： 從一九五三年起，很多與你相熟的青年就說你台上的成績總勝過台下的，為什麼？

答： 因為有了群眾，無形中有種感情的交流使我心中溫暖；也因為在群眾面前，必須把作品的精華全部發掘出來，否則就對不起群眾，對不起藝術品，所以我在台上特別能集中。我自己覺得錄的唱片就不如我台上彈的那麼感情熱烈，雖然技巧更完整。很多唱片都有類似的情形。

問： 你演奏時把自己究竟放進幾分？

答： 這是沒有比例可說的。我一上台就凝神一志，把心中的雜念盡量掃除，盡量要我的心成為一張白紙，一面明淨的鏡子，反映出原作的真面目。那時我已不知有我，心中只有原作者的音樂。當然，最理想是要做到像王國維所謂「入乎其內，出乎其外」。這一點，我的修養還遠遠的夠不上。我演奏時太急於要把我所體會到的原作的思想感情向大家傾訴，傾訴得

愈詳盡愈好，這個要求太迫切了，往往影響到手的神經，反而會出些小毛病。今後我要努力使自己的心情平靜，也要鍛鍊我們的技巧更能聽從我的指揮。我此刻才不過跨進藝術的大門，許多體會和見解，也許過了三五年就要大變。藝術的境界無窮無極，渺小如我，在短促的人生中是永遠達不到「完美」的理想的；我只能竭盡所能的做一步，算一步。

<div align="right">一九五六年十月五日</div>

<div align="right">〔原載一九五六年十月十八 —— 二十一日《文匯報》〕</div>

與傅聰談音樂信函

　　昨晚七時一刻至八時五十分電台廣播你在市三 ❶ 彈的四曲 Chopin〔蕭邦〕❷，外加 encore❸ 的一支 *Polonaise*〔波洛奈茲〕❹ 效果甚好，就是低音部分模糊得很；琴聲太揚，像我第一天晚上到小禮堂空屋子裡去聽的情形。以演奏而論，我覺得大體很好，一氣呵成，精神飽滿，細膩的地方非常細膩，tonecolour〔音色〕變化的確很多。我們聽了都很高興，很感動。好孩子，我真該誇獎你幾句才好。回想一九五一年四月剛從昆明回滬的時期，你真是從低窪中到了半山腰了。希望你從此注意整個的修養，將來一定能攀登峰頂。從你的錄音中清清楚楚感覺到你一切都成熟多了，尤其是我盼望了多少年的你的意志，終於抬頭了。我真高興，這一點我看得比什麼都重。你能掌握整個的樂曲，就是對藝術加增深度，也就是你的藝術靈魂更堅強更廣闊，也就是你整個的人格和心胸擴大了。孩子，

我要重複Bronstein〔勃隆斯丹〕❺信中的一句話，就是我爲了你而感
到驕傲！

<div align="right">一九五四年二月二日・除夕</div>

　　音樂會成績未能完全滿意，還是因爲根基問題。將來多多修
養，把技術克服，再把精神訓練得容易集中，一定可大爲改善。錢
伯伯前幾天來信，因爲向他提過，故說「屆時當作牛聽賢郎妙奏」，
其實那時你已彈過了，可見他根本沒知道。

<div align="right">一九五四年三月五日夜</div>

　　你近來忙得如何？樂理開始沒有？希望你把練琴時間抽一部分
出來研究理論。琴的問題一時急不來，而且技巧根本要改。樂理卻
是可以趁早趕一趕，無論如何要有個初步概念。否則到國外去，加
上文字的困難，念樂理比較更慢了。此點務要注意。
　　川戲中的《秋江》，艄公是做得好，可惜戲本身沒有把陳妙常急
於追趕的心理同時並重。其餘則以《五台會兄》中的楊五郎爲最
妙，有聲有色，有感情，唱做俱好。因爲川戲中的「生」這次角色
都差。唱正派的尤其不行，既無嗓子，又乏訓練。倒是反派角色的
「生」好些。大抵川戲與中國一切的戲都相同，長處是做功特別細

膩，短處是音樂太幼稚，且編劇也不夠好；全靠藝人自己憑天才去
咂摸出來，沒有經作家仔細安排。而且tempo〔節奏〕鬆弛，不必要
的閒戲總嫌太多。

<div align="right">一九五四年三月十九日</div>

　　在公共團體中，趕任務而妨礙正常學習是免不了的，這一點我
早料到。一切只有你自己用堅定的意志和立場，向領導婉轉而有力
的去爭取。否則出國的準備又能做到多少呢？—— 特別是樂理方
面，我一直放心不下。從今以後，處處都要靠你個人的毅力、信念
與意志 —— 實踐的意志。

　　另外一點我可以告訴你：就是我一生任何時期，鬧戀愛最熱烈
的時候，也沒有忘卻對學問的忠誠。學問第一，藝術第一，眞理第
一，—— 愛情第二，這是我至此爲止沒有變過的原則。你的情形與
我不同：少年得志，更要想到「盛名之下，其實難副」，更要戰戰兢
兢，不負國人對你的期望。你對政府的感激，只有用行動來表現才
算是眞正的感激！我想你心目中的上帝一定也是Bach〔巴赫〕❻、
Beethoven〔貝多芬〕❼、Chopin〔蕭邦〕等等第一，愛人第二。既
然如此，你目前所能支配的精力與時間，只能貢獻給你第一個偶
像，還輪不到第二個神明。你說是不是？可惜你沒有早學好寫作的
技術，否則過剩的感情就可用寫作（樂曲）來發洩，一個藝術家必

須能把自己的感情「昇華」，才能於人有益。我決不是看了來信，誇張你的苦悶，因而著急；但我知道你多少是有苦悶的，我隨便和你談談，也許能幫助你廓清一些心情。

<div align="right">一九五四年三月二十四日上午</div>

你車上的信寫得很有趣，可見只要有實情、實事，不會寫不好信。你說到李、杜的分別，的確如此。寫實正如其他的宗派一樣，有長處也有短處。短處就是雕琢太甚，缺少天然和靈動的韻致。但杜也有極渾成的詩，例如「風急天高猿嘯哀，渚清沙白鳥飛回，無邊落木蕭蕭下，不盡長江滾滾來……」那首，胸襟意境都與李白相彷彿。還有《夢李白》、《天末懷李白》幾首，也是纏綿悱惻，至情至性，非常動人的。但比起蘇、李的離別詩來，似乎還缺少一些渾厚古樸。這是時代使然，無法可想的。漢魏人的胸懷比較更近原始，味道濃，蒼茫一片，千古之下，猶令人緬想不已。杜甫有許多田園詩，雖然受淵明影響，但比較之下，似乎也「隔」（王國維語）了一層。回過來說：寫實可學，浪漫不可學；故杜可學，李不可學；國人談詩的尊杜的多於尊李的，也是這個緣故。而且究竟像太白那樣的天縱之才不多，共鳴的人也少。所謂曲高和寡也。同時，積雪的高峰也令人有「瓊樓玉宇，高處不勝寒」之感，平常人也不敢隨便瞻仰。

　　詞人中蘇、辛確是宋代兩大家，也是我最喜歡的。蘇的詞頗有些詠田園的，那就比杜的田園詩灑脫自然了。此外，歐陽永叔的溫厚蘊藉也極可喜，五代的馮延巳也極多佳句，但因人品關係，我不免對他有些成見。

<div align="right">一九五四年七月二十七日深夜</div>

　　上星期我替恩德講《長恨歌》與《琵琶行》，覺得大有妙處。白居易對音節與情緒的關係悟得很深。凡是轉到傷感的地方，必定改用仄聲韻。《琵琶行》中「大弦嘈嘈」「小弦切切」一段，好比 staccato〔斷音〕，音與音之間互相斷開。像琵琶的聲音極切；而「此時無聲勝有聲」的幾句，等於一個長的 pause〔休止〕「銀瓶……水漿迸」兩句，又是突然的 attack〔明確起音〕，聲勢雄壯。至於《長恨歌》，那氣息的超脫，寫情的不落凡俗，處處不脫帝皇的 nobleness〔雍容氣派〕，更是千古奇筆。看的時候可以有幾種不同的方法：一是分出段落看敘事的起伏轉折；二是看情緒的忽悲忽喜，忽而沉潛，忽而飄逸；三是體會全詩音節與韻的變化。再從總的方面看，把悲劇送到仙界上去，更顯得那段羅曼史的奇麗清新，而仍富於人間味（如太真對道士說的一番話）。還有白居易寫動作的手腕也是了不起，「侍兒扶起嬌無力」，「君王掩面救不得」，「九華帳裡夢魂驚」幾段，都是何等生動！「九重城闕煙塵生，千乘萬騎西南行」，寫帝王逃難

自有帝王氣概。「翠華搖搖行復止」，又是多鮮明的圖畫！最後還有一點妙處：全詩寫得如此婉轉細膩，卻仍不失其雍容華貴，沒有半點纖巧之病！（細膩與纖巧大不同。）明明是悲劇，而寫得不過分的哭哭啼啼，多麼中庸有度，這是浪漫兼有古典美的絕妙典型。

一九五四年七月二十八日午夜

你的生活我想像得出，好比一九二九年我在瑞士。但你更幸運，有良師益友為伴，有你的音樂做你崇拜的對象。我二十一歲在瑞士正患著青春期的、浪漫的憂鬱病；悲觀、厭世、徬徨、煩悶、無聊；我在《貝多芬傳》譯序中說的就是指那個時期。孩子，你比我成熟多了，所有青春期的苦悶，都提前幾年，早在國內度過；所以你現在能夠定下心神，發憤為學；不至於像我當年蹉跎歲月，到如今後悔無及。

你的彈琴成績，叫我們非常高興。對自己父母，不用怕「自吹自捧」的嫌疑，只要同時分析一下弱點，把別人沒說出而自己感覺到的短處也一齊告訴我們。把人家的讚美報告我們，是你對我們最大的安慰；但同時必須深深的檢討自己的缺陷。這樣，你寫的信就不會顯得過火；而且這種自我批判的功夫也好比一面鏡子，對你有很大幫助。把自己的思想寫下來（不管在信中或是用別的方式），比著光在腦中空想是大不同的。寫下來需要正確精密的思想，所以寫

在紙上的自我檢討，格外深刻，對自己也印象深刻。你覺得我這段話對不對？

我對你這次來信還有一個很深的感想。便是你的感覺性極強、極快。這是你的特長，也是你的缺點。你去年一到波蘭，彈 Chopin〔蕭邦〕的 style〔風格〕立刻變了；回國後卻保持不住；這一回到波蘭又變了。這證明你的感受力極快。但是天下事有利必有弊，有長必有短，往往感受快的，不能沉浸得深，不能保持得久。去年時期短促，固然不足爲定論。但你至少得承認，你的不容易「牢固執著」是事實。我現在特別提醒你，希望你時時警惕，對於你新感受的東西不要讓它浮在感受的表面；而要仔細分析，究竟新感受的東西，和你原來的觀念、情緒、表達方式有何不同。這是需要冷靜而強有力的智力，才能分析清楚的。希望你常常用這個步驟來「鞏固」你很快得來的新東西（不管是技術是表達）。長此做去，不但你的演奏風格可以趨於穩定、成熟（當然所謂穩定不是刻板化、公式化）；而且你一般的智力也可大大提高，受到鍛鍊。孩子！記住這些！深深的記住！還要實地做去！這些話我相信只有我能告訴你。

還要補充幾句：彈琴不能徒恃 sensation〔感覺〕，sensibility〔感受，敏感〕。那些心理作用太容易變。從這兩方面得來的，必要經過理性的整理、歸納，才能深深的化入自己的心靈，成爲你個性的一部分，人格的一部分。當然，你在波蘭幾年住下來，薰陶的結果，多少也（自然而然的）會把握住精華。但倘若你事前有了思想準

備，特別在智力方面多下功夫，那麼你將來的收穫一定更大更豐富，基礎也更穩固。再說得明白些：藝術家天生敏感，換一個地方，換一批群眾，換一種精神氣氛，不知不覺會改變自己的氣質與表達方式。但主要的是你心靈中最優秀最特出的部分，從人家那兒學來的精華，都要緊緊抓住，深深的種在自己性格裡，無論何時何地這一部分始終不變。這樣你才能把獨有的特點培養得厚實。

<div align="right">一九五四年八月十一日午前</div>

你的批評精神愈來愈強，沒有被人捧得「忘其所以」，我真快活！你說的腦與心的話，尤其使我安慰。你有這樣的了解，才顯出你真正的進步。一到波蘭，遇到一個如此嚴格、冷靜、著重小節和分析曲體的老師，真是太幸運了。經過他的鍛鍊，你除了熱情澎湃以外，更有個鋼鐵般的骨骼，使人覺得又熱烈又莊嚴，又有感情又有理智，給人家的力量更深更強！我祝賀你，孩子，我相信你早晚會走到這條路上：過了幾年，你的修養一定能夠使你的brain〔理智〕與heart〔感情〕保持平衡。你的性靈愈發掘愈深厚、愈豐富，你的技巧愈磨愈細，兩樣湊在一處，必有更廣大的聽眾與批評家會欣賞你。孩子，我真替你快活。

你此次上台緊張，據我分析，還不在於場面太嚴肅，—— 去年在羅京比賽不是一樣嚴肅得可怕嗎？主要是沒先試琴，一上去聽見

tone〔聲音〕大，已自嚇了一跳，touch〔觸鍵〕不平均，又嚇了一跳，pedal〔踏板〕不好，再嚇了一跳。這三個刺激是你二十日上台緊張的最大原因。你說是不是？所以今後你必須牢記，除非是上台比賽，誰也不能先去摸琴，否則無論在私人家或在同學演奏會中，都得先試試 touch〔觸鍵〕與 pedal〔踏板〕。我想信下一回你決不會再 nervous〔緊張〕的。

……

要是你看我的信，總覺得有教訓意味，彷彿父親老做牧師似的；或者我的一套言論，你從小聽得太熟，耳朵起了繭；那麼希望你從感情出發，體會我的苦心；同時更要想到：只要是眞理，是眞切的教訓，不管出之於父母或朋友之口，出之於熟人生人，都得接受。別因爲是聽膩了的，無動於衷，當作耳邊風！你別忘了：你從小到現在的家庭背景，不但在中國獨一無二，便是在世界上也很少很少。哪個人教育一個年輕的藝術學生，除了藝術以外，再加上這麼多的道德的？我完全信任你，我多少年來播的種子，必有一日在你身上開花結果 —— 我指的是一個德藝俱備、人格卓越的藝術家！

你的隨和脾氣多少得改掉一些。對外國人比較容易，有時不妨直說：我有事，或者：我要寫家信。藝術家特別需要冥思默想。老在人堆裡（你自己已經心煩了），會缺少反省的機會；思想、感覺、感情也不能好好的整理、歸納。

一九五四年九月四日

　　人一輩子都在高潮 —— 低潮中浮沉，唯有庸碌的人，生活才如死水一般；或者要有極高的修養，方能廓然無累，眞正的解脫。只要高潮不過分使你緊張，低潮不過分使你頹廢，就好了。太陽太強烈，會把五穀曬焦；雨水太猛，也會淹死莊稼。我們只求心理相當平衡，不至於受傷而已。你也不是栽了筋斗爬不起來的人。我預料國外這幾年，對你整個的人也有很大的幫助。這次來信所說的痛苦，我都理會得；我很同情，我願意盡量安慰你、鼓勵你。克里斯多夫不是經過多少回這種情形嗎？他不是一切藝術家的縮影與結晶嗎？慢慢的你會養成另外一種心對付過去的事：就是能夠想到而不再驚心動魄，能夠從客觀的立場分析前因後果，做將來的借鑑，以免重蹈覆轍。一個人唯有敢於正視現實，正視錯誤，用理智分析，徹底感悟；終不至於被回憶侵蝕。我相信你逐漸會學會這一套，愈來愈堅強的。我以前在信中和你提過感情的 ruin〔創傷，覆滅〕，就是要你把這些事當作心靈的灰燼看，看的時候當然不免感觸萬端，但不要刻骨銘心的傷害自己，而要像對著古戰場一般的存著憑弔的心懷。倘若你認爲這些話是對的，對你有些啓發作用，那麼將來在遇到因回憶而痛苦的時候（那一定免不了會再來的），拿出這封信來重讀幾遍。

　　說到音樂的內容，非大家指導見不到高天厚地的話，我也有另外的感觸，就是學生本人先要具備條件：心中沒有的人，再經名師

指點也是枉然的。

<div align="right">一九五四年十月二日</div>

　　名強來過好幾次，最近一回彈 Ravel〔拉威爾〕❽ 給我聽，算是已經交卷了的。不但 Ravel 氣息絕無，連整個曲子都還團不攏來。好比讀文章，破句不知讀了多少，聲調口吻與文章的氣勢是完全背道而馳的。我對他真沒辦法，一再問我意見，我又不好直說，說了徒然給他洩氣，我又不能積極給以幫助，真覺得又同情又失望。

<div align="right">一九五四年十月十三日夜</div>

　　柯子歧送來奧艾斯脫拉赫 ❾ 與奧勃林 ❿ 的 Franck〔弗蘭克〕⓫Sonata〔朔拿大，奏鳴曲〕，借給我們聽。第一個印象是太火爆，不夠 Franck〔弗蘭克〕味。volume〔音量〕太大，而 melody〔旋律〕應付得太粗糙。第三章不夠神秘味兒；第四章 violin〔小提琴〕轉彎處顯然出了角，不圓潤，連我都聽得很清楚。piano〔鋼琴〕也有一個地方，tone〔聲音，音質〕的變化與上面不調和。後來又拿出 Thibaud - Cortot〔狄博 — 柯爾托〕⓬ 來一比，更顯出這兩人的修養與了解。有許多句子結尾很輕（指小提琴部分）很短，但有一種特別的氣韻，我認為便是法朗克的「隱忍」與「捨棄」精神的表現。這

一點在俄國演奏家中就完全沒有。我又回想起你和韋前年弄的時候，大家聽過好幾遍 Thibaud - Cortot〔狄博—柯爾托〕的唱片，都覺得沒有什麼可學的；現在才知道那是我們的程度不夠，體會不出那種深湛、含蓄、內在的美。而回憶之下，你的 piano part〔鋼琴演奏部分〕也彈得大大的過於 romantic〔浪漫〕。T. C.❸的演奏還有一妙，是兩樣樂器很平衡。蘇聯的是 violin〔小提琴〕壓倒 piano〔鋼琴〕，不但 volume〔音量〕如此，連 music〔音樂〕也是被小提琴獨占了。我從這一回聽的感覺來說，似乎奧艾斯脫拉赫的 tone〔聲音，音質〕太粗豪，不宜於拉十分細膩的曲子。

<div align="right">一九五四年十月十九日夜</div>

學畫的人事實上比你們學音樂的人，在此時此地的環境中更苦悶。先是你們有唱片可聽，他們只有些印刷品可看；印刷品與原作的差別，和唱片與原演奏的差別，相去不可以道裡計。其次你們是講解西洋人的著作（以演奏家論），他們是創造中國民族的藝術。你們即使弄作曲，因為音樂在中國是處女地，故可以自由發展；不比繪畫有一千多年的傳統壓在青年們精神上，縛手縛腳。你們不管怎樣無好先生指導，至少從小起有科學方法的訓練，每天數小時的指法練習給你們打根基；他們畫素描先在時間上遠不如你們的長，頂用功的學生也不過畫一二年基本素描，其次也沒有科學方法幫助。

出了美術院就得「創作」，不創作就談不到有表現；而創作是解放以來整個文藝界，連中歐各國在內，都沒法找出路。（心理狀態與情緒尚未成熟，還沒到瓜熟蒂落、能自然而然找到適當的形象表現。）

你的比賽問題固然是重負，但無論如何要作一番思想準備。只要盡量以得失置之度外，就能心平氣和，精神肉體完全放鬆，只有如此才能希望有好成績。這種修養趁現在做起還來得及，倘若能常常想到「文章千古事，得失寸心知」的名句，你一定會精神上放鬆得多。惟如此才能避免過度的勞頓與疲乏的感覺。最磨折人的不是腦力勞動，也不是體力勞動（那種疲乏很容易消除，休息一下就能恢復精力），而是操心（worry）！孩子，千萬聽我的話。

下功夫叫自己心理上鬆動，包管你有好成績。緊張對什麼事都有弊無利。從現在起，到比賽，還有三個多月，只要憑「愚公移山」的意志，存著「我盡我心」的觀念；一緊張就馬上叫自己寬弛，對付你的精神要像對付你的手與指一樣，時時刻刻注意放鬆，我保證你明年有成功。這個心理衛生的功夫對你比練琴更重要，因為練琴的成績以心理的狀態為基礎，為主要條件！你要我們少為你操心，也只有盡量叫你放鬆。這些話你聽了一定贊成，也一定早想到的，但要緊的是實地做去，而且也要跟自己鬥爭；鬥爭的方式當然不是緊張，而是沖淡，而是多想想人生問題，宇宙問題，把個人看得渺小一些，那麼自然會減少患得患失之心，結果身心反而舒泰，工作反而順利！

　　平日你不能太忙。人家拉你出去，你事後要補足功課，這個對你精力是有妨礙的。還是以練琴的理由，多推辭幾次吧。要不緊張，就不宜於太忙；寧可空下來自己靜靜的想想，念一二首詩玩味一下。切勿一味重情，不好意思。工作時間不跟人出去，便成了習慣，也不會得罪人的。人生精力有限，誰都只有二十四小時；不是安排得嚴密，像你這樣要弄壞身體的，人家技巧不需苦練，比你閒，你得向他們婉轉說明。

一九五四年十月二十二日晨

　　親愛的孩子，剛聽了波蘭 Regina Smangianka〔雷台娜·斯曼齊安卡〕音樂會回來；上半場由上海樂隊奏德弗札克 ❹ 的第五（*New World*〔新世界〕），下半場是 *Egmond Ouverture*〔《哀格蒙特序曲》〕和 Smangianka〔斯曼齊安卡〕彈的貝多芬第一 *Concerto*〔協奏曲〕。Encore〔循眾要求加奏樂曲〕四支：一，Beethoven：*Ecossaise*〔貝多芬：《埃科塞斯》〕 ❺；二，Scarlatti：*Sonata in C maj.*〔史卡拉第：《C大調奏鳴曲》〕 ❻；三，Chopin：*Etude Op. 25*，*No. 12*〔蕭邦：《練習曲作品二十五之十二》〕；四，Khachaturian：*Toccata*〔哈恰圖良：《托卡塔》〕 ❼。

　　Concerto〔協奏曲〕彈得很好；樂隊伴奏居然也很像樣，出乎意外，因為照上半場的德弗札克聽來，教人替他們捏一把汗的。Scarlatti〔史卡拉第〕光芒燦爛，義大利風格的 brio〔活力，生氣〕都彈

出來了。Chopin〔蕭邦〕的 *Etude*〔《練習曲》〕，又有火氣，又是乾淨。這是近年來聽到的最好的音樂會。

　　……

　　前二天聽了捷克代表團的音樂會：一個男中音，一個鋼琴家，一個提琴家。後兩人都是頭髮花白的教授，大提琴的 tone〔聲質〕很貧乏，技巧也不高明，感情更談不到；鋼琴家則是極呆極木，彈 Liszt〔李斯特〕❸ 的 *Hungarian Rhapsody No. 12*〔《匈牙利狂想曲第十二號》〕，各段不連貫，也沒有 brilliancy〔光彩，出色之處〕；彈 Smetana〔史麥塔納〕❹ 的 *Concert Fantasy*〔《幻想協奏曲》〕，也是散散率率，毫無味道，也沒有特殊的捷克民族風格。三人之中還是唱的比較好，但音質不夠漂亮，有些「空」；唱莫札特❺ 的 *Marriage of Figaro*〔《費加洛婚禮》〕沒有那種柔婉嫵媚的氣息。唱 *Carman*〔《卡門》〕中的《鬥牛士歌》，還算不差，但火氣不夠，野性不夠。Encore〔加唱一曲〕唱穆索斯基的《跳蚤之歌》，倒很幽默，但鋼琴伴奏（就是彈獨奏的教授）呆得很，沒有 humorist〔幽默，詼諧〕味道。呆的人當然無往而不呆。唱的那位是本年度「Prague〔布拉格〕之春」的一等獎，由此可見國際上唱歌真好的也少，這樣的人也可得一等獎，人才也就寥落可憐得很了。

一九五四年十一月一日夜

　　S ❷ 說你平日工作太多。工作時也太興奮。她自己練琴很冷靜，你的練琴，從頭至尾都跟上台彈一樣。她說這太傷精神，太動感情，對健康大有損害。我覺得這話很對。藝術是你的終身事業，藝術本身已是激動感情的，練習時萬萬不能再緊張過度。人壽有限，精力也有限，要從長裡著眼，馬拉松賽跑才跑得好。你原是感情衝動的人，更要抑制一些。S 說 Drz❷ 老師也跟你談過幾次這一點。希望你聽從他們的勸告，慢慢的學會控制。這也是人生修養的一個大項目。

<div align="right">一九五四年十一月六日午</div>

　　你到波以後常常提到精神極度疲乏，除了工作的「時間」以外，更重要的恐怕還是工作時「消耗精力」的問題。倘使練琴時能多抑制情感，多著重於技巧，多用理智，我相信一定可以減少疲勞。

　　……

　　星期一（十五日）晚上到音樂院去聽蘇聯鋼琴專家（目前在上海教課）的個人演奏。節目如下：

I

（1）Handel〔韓德爾〕❷ ：*Suite in G Min*〔《G 小調組曲》〕

（2）Beethoven〔貝多芬〕：*Rondo, Op. 51*〔《回旋曲》，作品第

51號〕

（3）Beethoven〔貝多芬〕：*Sonata, Op. 111*〔《奏鳴曲》，作品第111號〕

II

（4）Chopin〔蕭邦〕：*Polonaise in C Min*〔《C小調波洛奈茲》〕

（5）——*Mazurka in E Min*〔《E小調瑪祖卡》〕

——*Mazurkain C♯ Min*〔《升C小調瑪祖卡》〕

（6）*Ballad No. 4*〔《第四敘事曲》〕

（7）*Nocturne in D♭ Maj.*〔《降D大調夜曲》〕

（8）*Scherzo No. 3*〔《第三詼諧曲》〕

～～～～～～～～～～～～～～～

Encore〔加奏〕3支

（1）*Mazurka*〔《瑪祖卡》〕

（2）*Etude*〔《練習曲》〕

（3）*Berceuse*〔《搖籃曲》〕

（1）（2）兩支彈得很普通，（1）兩手的線條都不夠突出，對比不夠，沒有華彩；（2）沒有貝多芬早期那種清新、可愛的陽剛之氣。（3）第二樂章第一大段的 trill〔顫音〕（你記得一共有好幾 pages〔頁〕呢！）彈得很輕，而且 tempo〔速度〕太慢，使那段 variation〔變奏〕（第二樂章共有五個 variations〔變奏〕）毫無特點。（4）Polonaise〔《波洛奈茲》〕沒有印象。（5）兩支《瑪祖卡》毫無詩

意。（6）對比不夠，平凡之極，深度更談不到。（7）《夜曲》的tone〔音質〕毫無變化，melody〔旋律〕的線條不多。總的批評是技巧相當好，但是敲出夾音也不少；tone〔音質〕沒有變化，只有 p、mp、mf、f、ff❷，所以從頭至尾呆板，詩意極少，沒有細膩柔婉之美，也沒有光芒四射的華彩，也沒有大刀闊斧的豪氣。他年紀不過三十歲，人看來溫文爾雅，頗有學者風度。大概教書不會壞的。但他上課，不但第一次就要學生把曲子背出（比如今天他指定你彈三個曲子，三天後上課，就要把那三支全部背；否則他根本不給你上課），而且改正時不許看譜（當場把譜從琴上拿掉的），只許你一邊背，一邊改正。這種教授法，你認為怎樣？—— 我覺得不合理。（一）背譜的快慢，人各不同，與音樂才具的高低無關；背不出即不上第一課，太機械化；（二）改正不許看譜，也大可商榷；因為這種改法不夠發揮 intellectual〔理智的〕的力量，學生必須在理智上認識錯的原因與改正的道理，才談得上「消化」，「吸收」。我很想聽聽你的意見。

練琴一定要節制感情，你既然自知責任重大，就應當竭力愛惜精神。好比一個參加世運的選手，比賽以前的幾個月，一定要把身心的健康保護得非常好，才能有充沛的精力出場競賽。俗語說「養兵千日」，「養」這個字極有道理。

一九五四年十一月十七日午

　　你爲了俄國鋼琴家 ㉕，興奮得一晚睡不著覺；我們也常常爲了些特殊的事而睡不著覺。神經銳敏的血統，都是一樣的；所以我常常勸你盡量節制。那鋼琴家是和你同一種氣質的，有些話只能加增你的偏向。比如說每次練琴都要讓整個人的感情激動。我承認在某些 romantic〔浪漫〕性格，這是無可避免的；但「無可避免」並不一定就是藝術方面的理想；相反，有時反而是一種大累！爲了藝術的修養，在 heart〔感情〕過多的人還需要盡量自制。中國哲學的理想，佛教的理想，都是要能控制感情，而不是讓感情控制。假如你能掀動聽眾的感情，使他們如醉如狂，哭笑無常，而你自己屹如泰山，像調度千軍萬馬的大將軍一樣不動聲色，那才是你最大的成功，才是到了藝術與人生的最高境界。你該記得貝多芬的故事，有一回他彈完了琴，看見聽的人都流著淚，他哈哈大笑道：「嘿！你們都是傻子。」藝術是火，藝術家是不哭的。這當然不能一蹴即成，尤其是你，但不能不把這境界作爲你終生努力的目標。羅曼‧羅蘭心目中的大藝術家，也是這一派。

　　（關於這一點，最近幾信我常與你提到；你認爲怎樣？）

　　我前晌對恩德 ㉖ 說：「音樂主要是用你的腦子，把你朦朦朧朧的感情（對每一個樂曲，每一章，每一段的感情）分辨清楚，弄明白你的感覺究竟是怎麼一回事；等到你弄明白了，你的境界十分明

確了，然後你的technic〔技巧〕自會跟蹤而來的。」你聽聽，這話不是和Richter〔李赫特〕說的一模一樣嗎？我很高興，我從一般藝術上了解的音樂問題，居然與專門音樂家的了解並無分別。

技巧與音樂的賓主關係，你我都是早已肯定了的；本無須逢人請教，再在你我之間討論不完，只因爲你的技巧落後，存了一個自卑感，我連帶也爲你操心；再加近兩年來國內爲什麼school〔學派〕，什麼派別，鬧得惶惶然無所適從，所以不知不覺對這個問題特別重視起來。現在我深信這是一個魔障，凡是一天到晚鬧技巧的，就是藝術工匠而不是藝術家。一個人跳不出這一關，一輩子也休想夢見藝術！藝術是目的，技巧是手段；老是只注意手段的人，必然會忘了他的目的。甚至一些有名的virtuoso〔演奏家，演奏能手〕也犯的這個毛病，不過程度高一些而已。

……

昨晚陪你媽媽去看了崑劇：比從前差多了。好幾齣戲都被「戲改會」改得俗濫，帶著紹興戲的淺薄的感傷味兒和騙人眼目的花花綠綠的行頭。還有是太賣弄技巧（武生）。陳西禾也大爲感慨，說這個才是「純技術觀點」。其實這種古董只是音樂博物館與戲劇博物館裡的東西，非但不能改，而且不需要改。它只能給後人作參考，本身已沒有前途，改它幹麼？改得好也沒意思，何況是改得「點金成鐵」！

一九五四年十一月二十三日夜

　　蘇聯歌劇團正在北京演出，中央歌舞團利用機會，請他們的合唱指揮每天四時至六時訓練團中的合唱隊。唱的是蘇聯歌劇，由指揮一句一句的教，成績不錯。只是聲音不夠好，隊員的音樂修養不行。指揮說女高音的唱，活像母雞被捉的怪叫。又說唱快樂的曲子，臉部表情應該快樂，但隊員都哭喪著臉，直到唱完後，才有如釋重負似的笑容浮現。女低音一向用假聲唱，並且強調用假聲唱才美。林伯伯去京時就主張用真聲，受她們非難。這回蘇聯指揮說怎麼女低音都低不下去，浮得很。中間有幾個是林伯伯正在教的學生，便用真聲唱下去，他即說：對了，應該這樣唱，濃、厚、圓滑，多美！合唱隊才恍然大悟，一個個去問林伯伯如何開始改正。

　　蘇聯歌劇，林伯伯在京看了二齣，第二齣叫做《暴風雨》（不知哪個作家，他沒說明）。他自稱不夠 musical〔音樂感〕，居然打瞌睡。回到團裡，才知道有人比他更不 musical〔具備音樂感〕的，竟睡了一大覺，連一共幾幕都沒知道！林分析這歌劇引不起興趣的原因，是主角配角都沒有了不起的聲音。他慨嘆世界上給人聽不厭的聲音實在太少。

　　林伯伯在北京錄過兩次音，由巫漪麗伴奏。第一次錄了四支，他自己挑了四支，因為他說：歌唱以情緒為主，情緒常常是第一遍最好，多唱就漸趨虛偽。── 關於這一點，我認為一部分對，一部

分並不對。以情緒為主,當然。每次唱,情緒可能每次稍有出入;但大體不會相差過遠。至於第一遍唱的情緒比較真實,多唱會漸漸虛偽,則還是唱的人修養不到家,浸入音樂不深,平日練習不夠的緣故。我這意見,不知你覺得如何?

<div align="right">一九五四年十二月二日</div>

　　剛才去看了李先生 ㊲ ,問她專家開過演奏會以後,校內評論如何。她說上上下下毫無評論。我說這就是一種評論了。大概師生對他都不佩服。李先生聽他上課,說他教果然教得不錯,但也沒有什麼大了不起的地方,沒有什麼出人意外的音樂的發掘。她對於他第一次上課就要學生背也不贊成。專家說莫斯科音樂院有四個教研組,每組派別不同。其中一派是不主張練 studies〔練習曲〕,只在樂曲中練技巧的。李先生對此也不贊成。我便告訴她 Richter〔李赫特〕的說法,也告訴她,我也不贊成。凡是天才的學習都不能作為常規的。從小不練 scale〔音階〕與 studies〔練習曲〕這一套,假如用來對付一般學生,一定要出大毛病。除非教的先生都是第一流的教授。

<div align="right">一九五四年十二月四日夜</div>

　　一天練出一個 concerto〔協奏曲〕的三個樂章帶 cadenza〔華彩

段〕，你的 technic〔技巧〕和了解，眞可說是驚人。你上台的日子還要練足八小時以上的琴，也教人佩服你的毅力。孩子，你眞有這個勁兒，大家說還是像我，我聽了好不 flattered〔得意〕！不過身體還得保重，別爲了多爭半小時一小時，而弄得筋疲力盡。從現在起，你尤其要保養得好，不能太累，休息要充分，常常保持 fresh〔飽滿〕的精神。好比參加世運的選手，離上場的日期愈近，身心愈要調養得健康，精神飽滿比什麼都重要。所謂 The first prize is always "luck"〔第一名總是「碰運氣的」〕這句話，一部分也是這個道理。目前你的比賽節目既然差不多了，technic〔技巧〕、pedal〔踏板〕也解決了，那更不必過分拖累身子！再加一個半月的琢磨，自然還會百尺竿頭，更進一步；你不用急，不但你有信心，老師也有信心，我們大家都有信心：主要仍在於心理修養，精神修養，存了「得失置之度外」、「勝敗兵家之常」那樣無罣無礙的心，包你沒有問題的。第一，飲食寒暖要極小心，一點兒差池不得。比賽以前，連小傷風都不讓它有，那就行了。

　　你現在手頭沒有散文的書（指古文），《世說新語》大可一讀。日本人幾百年來都把它當作枕中秘寶。我常常緬懷兩晉六朝的文采風流，認爲是中國文化的一個高峰。

　　《人間詞話》，青年們讀得懂的太少了；肚裡要不是先有上百首詩，幾十首詞，讀此書也就無用。再說，目前的看法，王國維的美學是「唯心」的；在此俞平伯「大吃生活」之際，王國維也是受批

判的對象。其實，唯心唯物不過是一物之兩面，何必這樣死拘！我個人認爲中國有史以來，《人間詞話》是最好的文學批評。開發性靈，此書等於一把金鑰匙。一個人沒有性靈，光談理論，其不成爲現代學究、當世腐儒、八股專家也鮮矣！爲學最重要的是「通」，通才能不拘泥，不迂腐，不酸，不八股；「通」才能培養氣節、胸襟、目光。「通」才能成爲「大」，不大不博，便有坐井觀天的危險。我始終認爲弄學問也好，弄藝術也好，頂要緊是 humain❷，要把一個「人」盡量發展，沒成爲某某家某某家以前，先要學做人；否則那種某某家無論如何高明也不會對人類有多大貢獻。

<div style="text-align:right">一九五四年十二月二十七日</div>

　　寄你的書裡，《古詩源選》、《唐五代宋詞選》、《元明散曲選》，前面都有序文，寫得不壞；你可仔細看，而且要多看幾遍；隔些日子溫溫，無形中可以增加文學史及文學體裁的學識，和外國朋友談天，也多些材料。談詞、談曲的序文中都提到中國固有音樂在隋唐時已衰敝，宮廷盛行外來音樂；故眞正古樂府（指魏晉兩漢的）如何唱法在唐時已不可知。這一點不但是歷史知識，而且與我們將來創作音樂也有關係。換句話說，非但現實不知唐宋人如何唱詩、唱詞，即使知道了也不能說那便是中國本土的唱法。至於龍沐勛氏在序中說「唐宋人唱詩唱詞，中間常加『泛音』，這是不應該的」

（大意如此）；我認爲正是相反；加泛音的唱才有音樂可言。後人把泛音填上實字，反而是音樂的大阻礙。崑曲之所以如此費力、做作，中國音樂的被文字束縛到如此地步，都是因爲古人太重文字，不大懂音樂；懂音樂的人又不是士大夫，士大夫視音樂爲工匠之事，所以弄來弄去，發展不出。漢魏之時有《相和歌》，明明是 duet〔二重唱〕的雛形，倘能照此路演進，必然早有 polyphonic〔複調的〕音樂。不料《相和歌》辭不久即失傳，故非但無 polyphony〔複調音樂〕，連 harmony〔和聲〕也產生不出。眞是太可惜了。

一九五四年十二月三十一日晚

　　早預算新年中必可接到你的信，我們都當作等待什麼禮物一般的等著。果然昨天早上收到你（波10）來信，而且是多少可喜的消息。孩子！要是我們在會場上，一定會禁不住涕泗橫流的。世界上最高的最純潔的歡樂，莫過於欣賞藝術，更莫過於欣賞自己的孩子的手和心傳達出來的藝術！其次，我們也因爲你替祖國增光而快樂！更因爲你能借音樂而使多少人歡笑而快樂！想到你將來一定有更大的成就，沒有止境的進步，爲更多的人更廣大的群眾服務，鼓舞他們的心情，撫慰他們的創痛，我們眞是心都要跳出來了！能夠把不朽的大師的不朽的作品發揚光大，傳布到地球上每一個角落去，眞是多神聖、多光榮的使命！孩子，你太幸福了，天待你太厚

了。我更高興的更安慰的是：多少過分的諛詞與誇獎，都沒有使你喪失自知之明，眾人的掌聲、擁抱，名流的讚美，都沒有減少你對藝術的謙卑！總算我的教育沒有白費，你二十年的折磨沒有白受！你能堅強（不為勝利沖昏了頭腦是堅強的最好的證據），只要你能堅強，我就一輩子放了心！成就的大小、高低，是不在我們掌握之內的，一半靠人力，一半靠天賦，但只要堅強，就不怕失敗，不怕挫折，不怕打擊——不管是人事上的，生活上的，技術上的，學習上的——打擊；從此以後你可以孤軍奮鬥了。何況事實上有多少良師益友在周圍幫助你，扶掖你。還加上古今的名著，時時刻刻給你精神上的養料！孩子，從今以後，你永遠不會孤獨的了，即使孤獨也不怕的了！

赤子之心這句話，我也一直記住的。赤子便是不知道孤獨的。赤子孤獨了，會創造一個世界，創造許多心靈的朋友！永遠保持赤子之心，到老也不會落伍，永遠能夠與普天下的赤子之心相接相契相抱！你那位朋友說得不錯，藝術表現的動人，一定是從心靈的純潔來的！不是純潔到像明鏡一般，怎能體會到前人的心靈？怎能打動聽眾的心靈？

音樂院長說你的演奏像流水、像河；更令我想到克里斯多夫的象徵。天舅舅說你小時候常以克里斯多夫自命；而你的個性居然和羅曼‧羅蘭的理想有些相像了。河，萊茵，江聲浩蕩……鐘聲復起，天已黎明……中國正到了「復旦」的黎明時期，但願你做中國

的 ── 新中國的 ── 鐘聲，響遍世界，響遍每個人的心！滔滔不竭的流水，流到每個人的心坎裡去，把大家都帶著，跟你一塊到無邊無岸的音響的海洋中去吧！名聞世界的揚子江與黃河，比萊茵的氣勢還要大呢！……黃河之水天上來，奔流到海不復回！……無邊落木蕭蕭下，不盡長江滾滾來！……有這種詩人靈魂的傳統的民族，應該有氣吞牛斗的表現才對。

你說常在矛盾與快樂之中，但我相信藝術家沒有矛盾不會進步，不會演變，不會深入。有矛盾正是生機蓬勃的明證。眼前你感到的還不過是技巧與理想的矛盾，將來你還有反覆不已更大的矛盾呢：形式與內容的枘鑿，自己內心的許許多多不可預料的矛盾，都在前途等著你。別擔心，解決一個矛盾，便是前進一步！矛盾是解決不完的，所以藝術沒有止境，沒有 perfect〔完美，十全十美〕的一天，人生也沒有 perfect〔完美，十全十美〕的一天！惟其如此，才需要我們日以繼夜，終生的追求、苦練；要不然大家做了羲皇上人，垂手而天下治，做人也太膩了！

一九五五年一月二十六日

這是最近 Bronstein（勃隆斯丹）的來信，摘要抄給你。她這番熱烈的情意和殷勤的關切，應當讓你知道。等比賽完畢以後，無論如何寄一張簽名的照片來，讓我轉給她，使她歡喜歡喜。

一九五五年一月三十日*

＊此信原無抬頭，傅雷是在勃隆斯丹夫人英文信的
　打字摘錄副本下，接著寫的信。現在就勃隆斯丹
　夫人信摘要中與傅雷有關的部分，譯成中文。勃
　隆斯丹夫人原是上海音樂院鋼琴教授，傅聰自昆
　明返滬後，曾跟她學琴一年，一九五二年離開中
　國後，一直定居於加拿大。

13 Jan. 1955

Dear Mr. Fou,

I received your most wonderful letter of Dec. 28 this morning, as well as your letter of Sept. a long while ago ······ If you only know how and what I felt when I read your letter and the three programs of Ts'ong's recitals! Words can hardly express my joy and deep admiration for his success and achievements. I read and reread the letter for many times, and my heart was full of joy and pride for Ts'ong's astonishing success, as if all you wrote would have happened to my own son.

I always know that talent plus hard work give amazing results, but in Ts'ong's case the circumstances and special luck played a great role too. I sincerely hope that the coming contest in Feb. 55 is going to be a brilliant start of Ts'ong's musical career, and further success will always accompany him on every step of his life. It is very hard to put into words all I would like to say, especially not in one's own language, and within a limited period of time. I wish I could write you a long letter and share with you my innermost thoughts and feelings, but days are always so short for me, and there is always so much to do ······

　　······

It seems almost incredible to me when you say that Ts'ong does eight hours of practicing every day. I never did more than six a day, even in my best and most fruitful years. I sincerely hope this nervous strain he is going through will not in the least affect his physical health. Please tell him, that he should have hours of relaxation too. Besides, in more cases, the mental and nervous strain of a sensitive performer brought its sad and very tragic results, (in case of Horowitz and others).

I shall conclude my letter with my sincerest wish to Ts'ong of a great success in his big trial next month. As Feb. 22 is Chopin's birthday (as well as mine!), I am positively sure, that Ts'ong will play in memory of this great soul as he never did before. Our good luck to him! All my thoughts will be with Ts'ong on that day.

〔親愛的傅先生：

今晨收到您十二月二十八日來信，跟好久以前九月份的來信一樣，那麼令人振奮。要是你能知道我在看那些信和聰的三份獨奏會節目單時的感覺就好了，語言難以表達我對聰的成功和成就所感到的無比喜悅與欽佩。來信看了一遍又一遍，對聰的令人驚訝的成功，從心底裡感到萬分的高興和自豪，你所寫的似乎是發生在我兒子身上。

我總以為天才加勤奮會產生難以置信的成績，然而，就聰而

論，機遇和特別好的運氣也起了很重要的作用。我由衷的希望即將來臨的五五年二月的比賽，將是聰音樂生涯的光輝開端，不斷的成功將伴隨著他生活的每一步。要在極有限時間內，尤其用的不是自己本國的語言，來說出我想說的話，那是很難很難的。但願我能給你寫一封長信，告訴你我內心深處的感受，但是時間對我來講總是那麼有限，而我又有那麼多的事要去做。

……

來信說聰一天要練八小時琴，對我來說，這簡直不可思議。我練琴從來沒有一天超過六小時的，就是在我足有成效的最佳時期，也是如此。聰將經受著神經的高度緊張，我衷心希望這對他的健康不會產生絲毫影響。請轉告他，每天也應有數小時放鬆。此外，一個非常敏感的演奏家，由於神經的高度緊張而導至悲慘的結局，屢見不鮮，霍洛維茲和其他演奏家就是例證。

在結束此信時，我真誠祝願聰在下個月重大的考驗中取得巨大成功。鑒於二月二十二日是蕭邦的生日（我也是），我確信聰會懷著這顆偉大的心靈，演奏得比以往任何時候都精采。祝他好運！那天我會全身心的與聰在一起。（編者譯）

一九五五年一月十三日

馬先生 ❷ 有家信到京（還在比賽前寫的），由王棣華轉給我們看。他說你在琴上身體動得厲害，表情十足，但指頭觸及鍵盤時仍緊張。他給你指出了，兩天以內你的毛病居然全部改正，使老師也大爲驚奇，不知經過情形究竟如何？

好些人看過 Glinka〔格林卡〕❸的電影，內中 Richter〔李赫特〕扮演李斯特在鋼琴上表演，大家異口同聲對於他火爆的表情覺得刺眼。我不知這是由於導演的關係，還是他本人也傾向於琴上動作偏多？記得你十月中來信，說他認爲整個的人要跟表情一致。這句話似乎有些毛病，很容易鼓勵彈琴的人身體多搖擺。以前你原是動得很劇烈的，好容易在一九五三年上改了許多。從波蘭寄回的照片上，有幾張可看出你又動得加劇了。這一點希望你注意。傳說李斯特在琴上的戲劇式動作，實在是不可靠的；我讀過一段當時人描寫他的彈琴，說像 rock〔磐石〕一樣。魯賓斯坦（安東）也是身如岩石。唯有肉體靜止，精神的活動才最圓滿：這是千古不變的定律。

一九五五年三月十五日夜

期待了一個月的結果終於揭曉了，多少夜沒有好睡，十九日晚更是神思恍惚，昨（二十）夜爲了喜訊過於興奮，我們仍沒睡著。先是昨晚五點多鐘，馬太太從北京來長途電話；接著八時許無線電報告（僅至第五名爲止），今晨報上又披露了十名的名單。難爲

你，親愛的孩子！你沒有辜負大家的期望，沒有辜負祖國的寄託，沒有辜負老師的苦心指導，同時也沒辜負波蘭師友及廣大群眾這幾個月來對你的鼓勵！

也許你覺得應該名次再前一些才好，告訴我，你是不是有「美中不足」之感？可是別忘了，孩子，以你離國前的根基而論，你七個月中已經作了最大的努力，這次比賽也已經 do your best〔盡力而為〕。不但如此，這七個月的成績已經近乎奇蹟。想不到你有這麼些才華，想不到你的春天來得這麼快，花開得這麼美，開到世界的樂壇上放出你的異香。東方升起一顆星，這麼光明，這麼純淨，這麼深邃；替新中國創造了一個輝煌的世界紀錄！我做父親的一向低估了你，你把我的錯誤用你的才具與苦功給點破了，我真高興，我真驕傲，能夠有這麼一個兒子把我錯誤的估計全部推翻！媽媽是對的，母性的偉大不在於理智，而在於那種直覺的感情；多少年來，她嘴上不說，心裡是一向認為我低估你的能力的；如今她統統向我說明了。我承認自己的錯誤，但是用多麼愉快的心情承認錯誤：這也算是一個奇蹟吧？

回想到一九五三年十二月你從北京回來，我同意你去波學習，但不鼓勵你參加比賽，還寫信給周巍峙要求不讓你參加。雖說我一向低估你，但以你那個時期的學力，我的看法也並不全錯。你自己也覺得即使參加，未必有什麼把握。想你初到海濱時，也不見得有多大信心吧？可見這七個月的學習，上台的經驗，對你的幫助簡直

無法形容，非但出於我們意料之外，便是你以目前和七個月以前的成績相比，你自己也要覺得出乎意料之外，是不是？

今天清早柯子歧打電話來，代表他父親母親向我們道駕。子歧說：與其你光得第二，寧可你得第三，加上一個《瑪祖卡》獎的。這句話把我們心裡的意思完全說中了。你自己有沒有這個感想呢？

再想到一九四九年第四屆比賽的時期，你流浪在昆明，那時你的生活，你的苦悶，你的渺茫的前途，跟今日之下相比，不像是作夢吧？誰想得到，一九五一年回上海時只彈 *Pathétique Sonata*〔《悲愴奏鳴曲》〕還沒彈好的人，五年以後會在國際樂壇的競賽中名列第三？多少迂迴的路，多少痛苦，多少失意，多少挫折，換來你今日的成功！可見為了獲得更大的成功，只有加倍努力，同時也得期待別的迂迴，別的挫折。我時時刻刻要提醒你，想著過去的艱難，讓你以後遇到困難沒終點的馬拉松賽跑，你的路程還長得很呢：這不過是一個光輝的開場。

回過來說：我過去對你的低估，在某些方面對你也許有不良的影響，但有一點至少是對你有極大的幫助的。惟其我對你要求嚴格，終不至於驕縱你，—— 你該記得羅馬尼亞三獎初宣布時你的憤懣心理，可見年輕人往往容易估高自己的力量。我多少年來把你緊緊拉著，至少養成了你對藝術的嚴肅的觀念，即使偶爾忘形，也極易拉回來。我提這些話，不是要為我過去的做法辯護，而是要趁你成功的時候特別讓你提高警惕，絕對不讓自滿和驕傲的情緒抬頭。我

知道這也用不著多囑咐，今日之下，你已經過了這一道驕傲自滿的關，但我始終是中國儒家的門徒，遇到極盛的事，必定要有「如臨深淵，如履薄冰」的格外鄭重、危懼、戒備的感覺。

現在再談談實際問題：根據我們猜測，你這一回還是吃虧在 technic〔技巧〕而不在於 music〔音樂〕；根據你技巧的根底，根據馬先生到波蘭後的家信，大概你在這方面還不能達到極有把握的程度。當然難怪你，過去你受的什麼訓練呢？七個月能有這成績已是奇蹟，如何再能苛求？……

說到「不完整」，我對自己的翻譯也有這樣的自我批評。無論譯哪一本書，總覺得不能從頭至尾都好；可見任何藝術最難的是「完整」！你提到 perfection〔完美〕，其實 perfection〔完美〕根本不存在的，整個人生、世界、宇宙，都談不上 perfection〔完美〕。要就是存在於哲學家的理想和政治家的理想之中。我們一輩子的追求，有史以來多少世代的人的追求，無非是 perfection〔完美〕，但永遠是追求不到的，因為人的理想、幻想，永無止境，所以 perfection〔完美〕像水中月、鏡中花，始終可望而不可及。但能在某一個階段求得總體的「完整」或是比較的「完整」，已經很不差了。

比賽既然過去了，我們希望你每個月能有兩封信來。尤其是我希望多知道：（1）國外音樂界的情形；（2）你自己對某些樂曲的感想和心得。千萬抽出些功夫來！以後不必再像過去那樣日以繼夜的撲在琴上。修養需要多方面的進行，技巧也得長期訓練，切勿操

之過急。靜下來多想想也好，而寫信就是強迫你整理思想，也是極好的訓練。

<div align="right">一九五五年三月二十日上午</div>

　　聰：為你參考起見，我特意從一本專論莫札特的書裡譯出一段給你。另外還有羅曼‧羅蘭論莫札特的文字，來不及譯。不知你什麼時候學莫札特？蕭邦在寫作的 taste〔品味，鑑賞力〕方面，極注意而且極感染莫札特的風格。剛彈完蕭邦，接著研究莫札特，我覺得精神血緣上比較相近。不妨和傑老師商量一下。你是否可在貝多芬第四彈好以後，接著上手莫札特？等你快要動手時，先期來信，我再寄羅曼‧羅蘭的文字給你。

　　從我這次給你的譯文中，我特別體會到，莫札特的那種溫柔嫵媚，所以與浪漫派的溫柔嫵媚不同，就是在於他像天使一樣的純潔，毫無世俗的感傷或是靡靡的 sweetness〔甜膩〕。神明的溫柔，當然與凡人的不同，就是達文西與拉斐爾的聖母，那種嫵媚的笑容決非塵世間所有的。能夠把握到什麼叫做脫盡人間煙火的溫馨甘美，什麼叫做天真無邪的愛嬌，沒有一點兒拽心，沒有一點兒情欲的騷動，那麼我想表達莫札特可以「雖不中，不遠矣」。你覺得如何？往往十四五歲到十六七歲的少年，特別適應莫札特，也是因為他們童心沒有受過玷染。

一九五五年三月二十七日夜

　　我把紀念冊上的紀錄作了一個統計：發覺蕭邦比賽，歷屆中進人前五名的，只有波、蘇、法、匈、英、中六個國家。德國只有第三屆得了一個第六，奧國第二屆得了一個第六，奧國第二屆得了一個第十，義大利第二屆得了一個第二十四。可見與蕭邦精神最接近的是斯拉夫民族。其次是匈牙利和法國。純粹日耳曼族或純粹拉丁族都不行。法國不能算純粹拉丁族。奇怪的是連修養極高極博的大家如 Busoni〔布索尼〕❸生平也未嘗以彈奏蕭邦知名。德國十九世紀末期，出了那麼些大鋼琴家，也沒有一個彈蕭邦彈得好的。

　　但這還不過是個人懸猜，你在這次比賽中實地接觸許多國家的選手，也聽到各方面的批評，想必有些關於這個問題的看法，可以告訴我。

一九五五年四月一日晚

　　今日接馬先生（三十日）來信，說你要轉往蘇聯學習，又說已與文化部談妥，讓你先回國演奏幾場；最後又提到預備叫你參加明年二月德國的 Schumann〔舒曼〕❸比賽。

　　我認爲回國一行，連同演奏，至少要花兩個月；而你還要等波

蘭的零星音樂會結束以後方能動身。這樣，前前後後要費掉三個多
月。這在你學習上是極大的浪費。尤其你技巧方面還要加工，倘若
再想參加明年的 Schumann〔舒曼〕比賽，他的技巧比蕭邦的更麻
煩，你更需要急起直追。

　　與其讓政府花了一筆來回旅費而耽誤你幾個月學習，不如叫你
在波蘭灌好唱片（像我前信所說）寄回國內，大家都可以聽到，而
且是永久性的；同時也不妨礙你的學業。我們做父母的，在感情上
極希望見見你，聽到你這樣成功的演奏，但為了你的學業，我們寧
可犧牲這個福氣。

<div align="right">一九五五年四月三日</div>

　　四月十日播音中，你只有兩支。其餘有 Askenasi〔阿胥肯納吉〕
的，Harasiewicz〔哈拉謝維茲〕的，田中清子的，Lidia totowna〔麗
迪亞‧格雷赫托芙娜〕的，Ringeissen〔林格森〕的。李翠貞的 *Valse*
〔《華爾滋》〕我特別覺得呆板。傑老師信中也提到蘇聯 group〔那一
群〕整個都是第一流的 technic〔技巧〕，但音樂表達很少個性。不知
你感覺如何？波蘭同學及年長的音樂家們的觀感如何？

　　說起 *Berceuse*〔《搖籃曲》〕，大家都覺得你變了很多，認不得了；
但你的 *Mazurka*〔《瑪祖卡》〕，大家又認出你的面目了！是不是現在
的 style〔風格〕都如此？所謂自然、簡單、樸實，是否可以此曲
（照你比賽時彈的）為例？我特別覺得開頭的 theme〔主題〕非常單

調，太少起伏，是不是我的 taste〔品味，鑑賞力〕已經過時了呢？

你去年盛稱 Richter〔李赫特〕，阿敏二月中在國際書店買了他彈的 Schumann〔舒曼〕：*The Evening*〔《晚上》〕，平淡得很；又買了他彈的 Schubert〔舒伯特〕❸：*Moment，Musicaux*〔《瞬間音樂》〕，那我可以肯定完全不行，笨重得難以形容，一點兒 Vienna〔維也納〕風的輕靈、清秀、柔媚都沒有。舒曼的我還不敢確定，他彈的舒伯特，則我斷定不是舒伯特。可見一個大家要樣樣合格眞不容易。

你是否已決定明年五月參加舒曼比賽，會不會妨礙你的正規學習呢？是否同時可以弄古典呢？你的古典功夫一年又一年的耽下去，我實在不放心。尤其你的 mentality〔心態〕，需要早早借古典作品的薰陶來維持它的平衡。我們學古典作品，當然不僅僅是爲古典而古典，而尤其是爲了整個人格的修養，尤其是爲了感情太豐富的人的修養！

所以，我希望你和傑老師談談，同時自己也細細思忖一番，是否準備 Schumann〔舒曼〕和研究古典作品可以同時開進？這些地方你必須緊緊抓住自己。我很怕你從此過的多半是選手生涯。選手生涯往往會限制天才的發展，影響一生的基礎！

一九五五年四月二十一日夜

昨晚有個匈牙利的 flutist〔長笛演奏家〕和 pianist〔鋼琴家〕的

演奏會，作協送來一張票子，我腰酸不能久坐，讓給阿敏去了。他回來說 pianist 彈的不錯，就是身體搖擺得太厲害。因而我又想起了 Richter〔李赫特〕在銀幕扮演李斯特的情形。我以前跟你提過，不知李赫特平時在台上是否也擺動很厲害？這問題，正如多多少少其他的問題一樣，你沒有答覆我。記得馬先生二月十七日從波蘭寫信給王棣華，提到你在琴上「表情十足」。不明白他這句話是指你的手下表達出來的「表情十足」呢，還是指你身體的動作？因為你很欽佩 Richter〔李赫特〕，所以我才懷疑你從前身體多搖動的習慣，不知不覺的又恢復過來，而且加強了。⋯⋯

<div align="right">一九五五年五月八日</div>

勃隆斯丹太太來信，要我祝賀你，她說：「I never doubted, not for a minute, that he will get one of the first prizes in the contest. Bravo to Ts'ong who has attained almost marvels in a comparatively short period to time due to constant study（inseparably connected with will power）and great talent (as God's gift). I sincerely hope, Ts'ong realizes that now he is on a threshold of a big artistic careers, full of thorns and hardships as well as great spiritual joy. The main idea is not the success he, as an individual, may attain, but the amount of joy and spiritual upliftment he can give to others. ⋯⋯」〔我從未懷疑過，那怕是一分鐘，在這次比賽中他會獲得多個

第一名中的一個。聰真棒！由於他的勤奮不已（這是與堅強的意志不可分的）和巨大的才能（正如上帝賦予的那樣），在相當短的時期內，幾乎創造了奇蹟！我真誠的希望聰認識到他即將進入偉大藝術家生涯的大門，獲得精神上的無限喜悅，同樣也充滿了荊棘和艱辛。主要的不光是他個人獲得了成功，而在於他給予別人精神上巨大的振奮和無限的歡樂。（編者譯）〕

<div align="right">一九五五年五月九日</div>

以下要談兩件藝術的技術問題：

恩德又跟了李先生學，李先生指出她不但身體動作太多，手的動作也太多，浪費精力之外，還影響到她的 technic〔技巧〕和 speed〔速度〕，和 tone〔音質〕的深度。記得裘伯伯也有這個毛病，一雙手老是扭來扭去。我順便和你提一提，你不妨檢查一下自己。關於身體搖擺的問題，我已經和你談過好多次，你都沒答覆，下次來信務必告訴我。

其次是，有一晚我要恩德隨便彈一支 Brahms〔布拉姆斯〕㉞的 *Intermezzo*〔《間奏曲》〕，一開場 tempo〔節奏〕就太慢，她一邊哼唱一邊堅持說不慢。後來我要她停止哼唱，只彈音樂，她彈了二句，馬上笑了笑，把 tempo〔節奏〕加快了。由此證明，哼唱有個大缺點，容易使 tempo〔節奏〕不準確。哼唱是個極隨意的行為，快些，慢

些，吟哦起來都很有味道；彈的人一邊哼一邊彈，往往只聽見自己哼的調子，覺得很自然很舒服，而沒有留神聽彈出來的音樂。我特別報告你這件小事，彈的時候盡量少哼，尤其在後來，一個曲子相當熟的時候，只宜於「默唱」，暗中在腦筋裡哼。

此外，我也跟恩德提了以下的意見：

自己彈的曲子，不宜盡彈，而常常要停下來想想，想曲子的picture〔意境，境界〕，追問自己究竟要求的是怎樣一個境界，這是使你明白what you want〔你所要的是什麼〕，而且先在腦子裡推敲曲子的結構、章法、起伏、高潮、低潮等。盡彈而不想，近乎improvise〔即興表演〕，彈到哪裡算哪裡，往往一個曲子練了二三個星期，自己還說不出哪一種彈法〔interpretation〕最滿意，或者是有過一次最滿意的interpretation〔彈法〕，而以後再也找不回來（這是恩德常犯的毛病）。假如照我的辦法作，一定可能幫助自己的感情更明確而且穩定！

其次，到先生那兒上過課以後，不宜回來馬上在琴上照先生改的就談，而先要從頭至尾細細看譜，把改的地方從整個曲子上去體會，得到一個新的picture〔境界〕，再在琴上試彈，彈了二三遍，停下來再想再看譜，把老師改過以後的曲子的表達，求得一個明確的picture〔境界〕。然後再在腦子裡把自己原來的picture〔境界〕與老師改過以後的picture〔境界〕作個比較，然後再在琴上把兩種不同的境界試彈，細細聽，細細辨，究竟哪個更好，還是部分接受老師

的，還是全盤接受，還是全盤不接受。不這樣作，很容易「只見其小，不見其大」，光照了老師的一字一句修改，可能通篇不連貫，失去脈絡，弄得支離破碎，非驢非馬，既不像自己，又不像老師，把一個曲子搞得一團糟。

我曾經把上述兩點問李先生覺得如何，她認為是很內行的意見，不知你覺得怎樣？

你二十九信上說Michelangeli〔米開朗琪利〕⑤的演奏，至少在「身如rock〔磐石〕」一點上使我很嚮往。這是我對你的期望——最殷切的期望之一！惟其你有著狂熱的感情，無窮的變化，我更希望你做到身如rock〔磐石〕，像統率三軍的主帥一樣。這用不著老師講，只消自己注意，特別在心理上，精神上，多多修養，做到能入能出的程度。你早已是「能入」了，現在需要努力的是「能出」！那我保證你對古代及近代作品的風格及精神，都能掌握得很好。

你來信批評別人彈的蕭邦，常說他們cold〔冷漠〕。我因此又想起了以前的念頭：歐洲自從十九世紀，浪漫主義在文學藝術各方面到了高潮以後，先來一個寫實主義與自然主義的反動（光指文學與造型藝術言），接著在二十世紀前後更來了一個普遍的反浪漫思潮。這個思潮有兩個表現：一是非常重感官（sensual），在音樂上的代表是R. Strauss〔理查‧史特勞斯〕⑥，在繪畫上是馬蒂斯⑦；一是非常的intellectual〔理智〕，近代的許多作曲家都如此。繪畫上的Picasso〔畢卡索〕⑧亦可歸入此類。近代與現代的人一反十九世紀的思

潮，另走極端，從過多的感情走到過多的 mind〔理智〕的路上去了。演奏家自亦不能例外。蕭邦是個半古典半浪漫的人，所以現代青年都彈不好。反之，我們中國人既沒有上一世紀像歐洲那樣的浪漫狂潮，民族性又是頗有 olympic〔奧林匹克〕（希臘藝術的最高理想）精神，同時又有不太過分的浪漫精神，如漢魏的詩人，如李白，如杜甫（李後主算是最 romantic〔浪漫〕的一個，但比起西洋人，還是極含蓄而講究 taste〔品味，鑑賞力〕的），所以我們先天的具備表達蕭邦相當優越的條件。

我這個分析，你認為如何？

反過來講，我們和歐洲真正的古典，有時倒反隔離得遠一些。真正的古典是講雍容華貴，講 graceful〔雍容〕，elegant〔典雅〕，moderate〔中庸〕。但我們也極懂得 discreet〔含蓄〕，也極講中庸之道，一般青年人和傳統不親切，或許不能抓握這些，照理你是不難體會得深刻的。有一點也許你沒有十分注意，就是歐洲的古典還多少帶些宮廷氣味，路易十四式的那種宮廷氣味。

對近代作品，我們很難和歐洲人一樣的浸入機械文明，也許不容易欣賞那種鋼鐵般的純粹機械的美，那種「寒光閃閃」的 brightness〔光芒〕，那是純理智、純 mind〔智性〕的東西。

一九五五年五月十一日

　　你現在對傑老師的看法也很對。「做人」是另外一個問題，與教學無關。對誰也不能苛求。你能繼續跟傑老師上課，我很贊成，千萬不要駝子摔跤，兩頭不著。有個博學的老師指點，總比自己摸索好了，儘管他有些見解與你不同。但你還年輕，musical literature〔音樂文獻〕的接觸真是太有限了，樂理與曲體的知識又是幾乎等於零，更需要虛心一些，多聽聽年長的，尤其是一個 scholarship〔學術成就，學問修養〕很高的人的意見。

　　有一點，你得時時刻刻記住：你對音樂的理解，十分之九是憑你的審美直覺；雖則靠了你的天賦與民族傳統，這直覺大半是準確的，但究竟那是西洋的東西，除了直覺以外，仍需要理論方面的、邏輯方面的、史的發展方面的知識來充實；即使是你的直覺，也還要那些學識來加以證實，自己才能放心。所以便是以口味而論覺得格格不入的說法，也得採取保留態度，細細想一想，多辨別幾時，再作斷語。這不但對音樂爲然，治一切學問都要有這個態度。所謂冷靜、客觀、謙虛，就是指這種實際的態度。

　　來信說學習主要靠 mind〔頭腦〕ear〔聽力〕及敏感，老師的幫助是有限的。這是因爲你的理解力強的緣故，一般彈琴的，十分之六七以上都是要靠老師的。這一點，你在波蘭同學中想必也看得很清楚。但一個有才的人也有另外一個危機，就是容易自以爲是的走牛角尖。所以才氣愈高，愈要提防，用 solid〔紮紮實實〕的學識來充實，用冷靜與客觀的批評精神，持續不斷的檢查自己。唯有真正

能做到這一步，而且終身的做下去，才能成為一個真正的藝術家。

<div align="right">一九五五年五月十六日</div>

協奏曲鋼琴部分錄音並不如你所說，連輕響都聽不清；樂隊部分很不好，好似蒙了一層，音不真，不清。鋼琴 loud passage〔強聲片段〕也不夠分明。據懂技術的周朝楨先生說：這是錄音關係，正式片也無法改進的了。

以音樂而論，我覺得你的協奏曲非常含蓄，絕無魯賓斯坦那種感傷情調，你的情感都是內在的。第一樂章的技巧不盡完整，結尾部分似乎很顯明的有些毛病。第二樂章細膩之極，touch〔觸鍵〕是 delicate〔精緻〕之極。最後一章非常 brilliant〔輝煌，出色〕。搖籃曲比給獎音樂會上的好得多，mood〔情緒〕也不同，更安靜。幻想曲全部改變了：開頭的引子，好極，沉著，莊嚴，貝多芬氣息很重。中間那段 slow〔緩慢〕的 singing part〔如歌片段〕，以前你彈得很 tragic〔悲愴〕的，很 sad〔傷感〕的，現在是一種惆悵的情調。整個曲子像一座巍峨的建築，給人以厚重、紮實、條理分明、波濤洶湧而意志很熱的感覺。

李先生說你的協奏曲，左手把 rhythm〔節奏〕控制得穩極，rubato〔音的長短頓挫〕很多，但不是書上的，也不是人家教的，全是你心中流出來的。她說從國外回來的人常說現在彈蕭邦都沒有 rubato〔音的長短頓挫〕了，她覺得是不可能的；聽了你的演奏，才

證實她的懷疑並不錯。問題不是沒有 rubato〔音的長短頓挫〕，而是怎樣的一種 rubato〔音的長短頓挫〕。

《瑪祖卡》，我聽了四遍以後才開始捉摸到一些，但還不是每支都能體會。我至此為止是能欣賞了 Op. 59，No.1〔作品五十九之一〕；Op. 68，No. 4〔作品六十八之四〕；Op. 41，No. 2〔作品四十一之二〕；Op. 33，No. 1〔作品三十三之一〕。Op. 68，No. 4〔作品六十八之四〕的開頭像是幾句極淒怨的哀嘆。Op. 41，No. 4〔作品四十一之二〕中間一段，幾次感情欲上不上，幾次悲痛冒上來又壓下去，到最後才大慟之下，痛哭出聲。第一支最長的 Op. 56，No. 3〔作品五十六之三〕，因為前後變化多，還來不及抓握。阿敏卻極喜歡，恩德也是的。她說這種曲子如何能學？我認為不懂什麼叫做「tone colour」〔音色〕的人，一輩子也休想懂得一絲半毫，無怪幾個小朋友聽了無動於衷。colour sense〔音色領悟力〕也是天生的。孩子，你真怪，不知你哪兒來的這點悟性！斯拉夫民族的靈魂，居然你天生是具備的。斯克里亞賓的 prélude〔《前奏曲》〕既彈得好，《瑪祖卡》當然不會不好。恩德說，這是因為中國民族性的博大，無所不包，所以什麼別的民族的東西都能體會得深刻。Norte - Temps No. 2〔《我們的時代第二號》〕好似太拖拖拉拉，節奏感不夠。我們又找出魯賓斯坦的片子來聽了，覺得他大部分都是節奏強，你大部分是詩意濃；他的音色變化不及你的多。

<div style="text-align:right">一九五五年十二月二十七日午</div>

我勸你千萬不要爲了技巧而煩惱，主要是常常靜下心來，細細思考，發掘自己的毛病，尋找毛病的根源，然後想法對症下藥，或者向別的師友討教。煩惱只有打擾你的學習，反而把你的技巧拉下來。共產黨員常常強調：「克服困難」，要克服困難，先得鎮定！只有多用頭腦才能解決問題。同時也切勿操之過急，假如經常能有些少許進步，就不要灰心，不管進步得多麼少。而主要還在於內心的修養，性情的修養：我始終認爲手的緊張和整個身心有關係，不能機械的把「手」孤立起來。

<div style="text-align: right">一九五六年一月四日深夜</div>

我明白你說的「十二小時絕對必要」的話，但這句話背後有一個很重要的原因：倘使你在十一十二兩月中不是常常煩惱，每天保持 —— 不多說 —— 六七小時的經常練琴，我斷定你現在就沒有一天練十二小時的「必要」。你說是不是？從這個經驗中應得出一個教訓：以後即使心情有波動，工作可不能鬆弛。平日練八小時的，在心緒不好時減成六七小時，那是可以原諒的，也不至於如何妨礙整個學習進展。超過這個尺寸，到後來勢必要加緊突擊，影響身心健康。往者已矣，來者可追，孩子，千萬記住：下不爲例！何況正規工作是驅除煩惱最有效的靈藥！我只要一上桌子，什麼苦悶都會暫時忘掉。

　　我九日航掛寄出的關於蕭邦的文章二十頁，大概收到了吧？其中再三提到他的詩意，與你信中的話不謀而合。那文章中引用的波蘭作家的話（見第一篇《少年時代》3-4頁），還特別說明那「詩意」的特點。又文中提及的兩支 *Valse*〔《圓舞曲》〕，你不妨練熟了，當作 encore piece〔**加奏樂曲**〕用。我還想到，等你南斯拉夫回來，應當練些 Chopin 的 *Prélude*〔**蕭邦的《前奏曲》**〕。這在你還是一頁空白呢！等我有空，再弄些材料給你，關於 *Prélude*〔《前奏曲》〕的，關於蕭邦的 piano method〔**鋼琴手法**〕的。

　　協奏曲第二樂章的情調，應該一點不帶感傷情調，如你來信所說，也如那篇文章所說的。你手下表現的 Chopin〔蕭邦〕，的確毫無一般的感傷成分。我相信你所了解的 Chopin〔蕭邦〕是正確的，與 Chopin〔蕭邦〕的精神很接近 —— 當然誰也不敢說完全一致。你談到他的 rubato〔**速率伸縮處理**〕與音色，比喻甚精采。這都是很好的材料，有空隨時寫下來。一個人的思想，不動筆就不大會有系統；日子久了，也就放過去了，甚至於忘了，豈不可惜！就為這個緣故，我常常逼你多寫信，這也是很重要的「理性認識」的訓練。而且我覺得你是很能寫文章的，應該隨時練習。

　　你這一行的辛苦，當然辛苦到極點。就因為這個，我屢次要你生活正規化，學習正規化。不正規如何能持久？不持久如何能有成績？如何能鞏固已有的成績？以後一定要安排好，控制得牢，萬萬不能「空」與「忙」調配得不勻，免得臨時著急，日夜加工的趕任

務。而且作品的了解與掌握，就需要長時期的漫漫消化、咀嚼、吸收。這些你都明白得很，問題在於實踐！

一九五六年一月二十日

親愛的孩子：今日星期，花了六小時給你弄了一些關於蕭邦與德布西❸的材料。關於 tempo rubato〔速度的伸縮處理〕的部分，你早已心領神會，不過看了這些文字更多一些引證罷了。他的 piano method〔鋼琴手法〕，似乎與你小時候從 Paci〔百器〕那兒學的一套很像，恐怕是李斯特從 Chopin〔蕭邦〕那兒學來，傳給學生，再傳到 Paci〔百器〕的。是否與你有幫助，不得而知。

前天早上聽了電台放的 Rubinstein〔魯賓斯坦〕❹彈的 E Min. Concerto〔《E 小調協奏曲》〕（當然是些灌音），覺得你的批評一點不錯。他的 rubato〔音的長短頓挫〕很不自然；第三樂章的兩段（比較慢的，出現過兩次，每次都有三四句，後又轉到 minor〔小調〕的），更糟不可言。轉 minor〔小調〕的二小句也牽強生硬。第二樂章全無 singing〔抒情流暢之感〕。第一樂章純是炫耀技巧。聽了他的，才知道你彈得儘管 simple〔簡單〕，music〔音樂感〕卻是非常豐富的。孩子，你真行！怪不得斯曼齊安卡前年多天在克拉可夫就說：「想不到這支 Concerto〔協奏曲〕會有這許多 music〔音樂〕！」

今天寄你的文字中，提到蕭邦的音樂有「非人世的」氣息，想

必你早體會到;所以太沉著,不行;太輕靈而客觀也不行。我覺得
這一點近於李白,李白儘管飄飄欲仙,卻不是德布西那一派純粹造
型與講氣氛的。

<div align="right">一九五六年一月二十二日晚</div>

勃隆斯丹太太有信來。她電台廣播已有七八次。有一次是Schu-
mann : *Concerto* 〔舒曼:《協奏曲》〕和樂隊合奏的,一次是Saint-
Saens〔聖桑〕1835-1921,法國作曲家。的 *g Min. Concerto*(Op.22,
No.2)〔《g 小調協奏曲》(作曲二十二之二)〕。她們生活很苦,三十
五萬人口的城市中有七百五十名醫生,勃隆斯丹醫生就苦啦。據說
收入連付一部分家用開支都不夠。有幾句話她要我告訴你的: ——

聽了斯坦番斯卡在加拿大舉行的獨奏音樂會後,勃隆斯丹夫人
寫道:「I never heard anything more subtle and delicate than her interpre-
tation of Chopin, more grandiose in colour shading than her Bach-Busoni's
Chaconne, more elegant and crystap-clear than her Scarlatti and Mozart
Sonatas. But, of course, her Chopin is something unsurpassable, something
out of his world.……I mentioned to her of Ts'ong, as my favourite and most
gifted former pupil, she, as well as her huaband, at once acknowledged
Ts'ong's great talent and mentioned with a bit of national pride about his
winning 1st prize of Mazrukas last spring. I got a pleasant surprise when,

after having mentioned Ts'ong's name, Prof. Stefanska at once exclaimed: 'Well, so you are his teacher from Shanghai.' Apparently, Ts'ong has told them about me.」〔我從未聽到過彈蕭邦彈得那麼細膩、靈巧、那麼精美雅致；比她彈巴赫─布索尼《夏空》的音色變幻更宏麗；比她彈史卡拉第和莫札特的《奏鳴曲》更典雅更明澈。然而，這是無可非議的，她彈的蕭邦是遠離塵世的無與倫比的。……我跟她提到了聰曾是我得意的最有才能的學生，她，還有她丈夫，馬上贊同聰是個大天才，而且，帶著一點民族的自豪感談到了去年春天聰獲得演奏《瑪祖卡》最優獎的事。在我談到聰的名字時，斯坦番斯卡教授立刻驚呼：「啊，你就是他在上海的那位老師！」我真是驚喜萬分。顯然，聰早已跟他們談起過我。（編者譯）〕

　　百代公司也有信來，說你對自己的批評，足見你要求的嚴格，更值得稱讚；但他們認為你的批評是過分的，因為彈得實在有極高的 musicality〔對音樂的理解與鑑賞能力〕。他們也承認唱片質地不夠好，那是波蘭膠帶上的毛病。正式片上可以稍微修改一些，「只要機器相當好，聽來效果是可以滿意的。」又希望將來你到巴黎去，在他們的 studio〔錄音室〕中錄，一定可以完美。我送給公司的《敦煌畫集》，他們已收到，信中表示非常高興，還說「我們為你和你兒子所盡的一些力，不值得受這樣高的報酬。」百代公司又說正式片定於一月底出來。去年說過十月底的，拖到現在。所以雖說一月底，我仍不敢肯定他們會做到。

......

　　寄來的法、比、瑞士的材料,除了一份以外,字裡行間,非常清楚的對第一名不滿意,很顯明是關於他只說得了第一獎,多少錢;對他的演技一字不提。英國的報導也只提你一人。可惜這些是一般性的新聞報導,太簡略。法國的《法國晚報》的話講得最顯明:

　　「不管獎金的額子多麼高,也不能使一個二十歲的青年得到成熟與性格」; —— 這句中文譯得不好,還是譯成英文吧:「The prize in a competition, however high it may be, is not sufficient to give a pianist of 20 the maturity and personality.」尤其是頭幾名分數的接近,更不能說the winner has won definitely〔冠軍名至實歸,冠軍絕對領先〕。總而言之,將來的時間和群眾會評定的。在我們看來,the revelation of V Competition of Chopin is the Chinese pianist Fou Ts'ong, who stands very highly above the other competitors by a refined culture and quite matured sensitivity.〔在第五屆蕭邦鋼琴比賽中,才華畢露的是中國鋼琴家傅聰,由於他優雅的文化背景與成熟的領悟能力,在全體參賽者之間,顯得出類拔萃。〕

<div align="right">一九五六年二月八日</div>

　　一般小朋友,在家自學的都犯一個大毛病:太不關心大局,對

社會主義的改造事業很冷淡。我和名強、酉三、子歧都說過幾回，不發生作用。他們只知道練琴。這樣下去，少年變了老年。與社會脫節，真正要不得。……那般小朋友的病根，還是在於家庭教育。家長們只看見你以前關門練琴，可萬萬想不到你同樣關心琴以外的學問和時局；也萬萬想不到我們家裡的空氣絕對不是單純的，一味的音樂，音樂，音樂的！當然，小朋友們對自己的聰明和感受也大有關係；否則，為什麼許多保守頑固的家庭裡照樣會有精神蓬勃的子弟呢？……真的，看看周圍的青年，很少真有希望的。我說「希望」，不是指「專業」方面的造就，而是指人格的發展，所以我愈來愈覺得青年全面發展的重要。

<div align="right">一九五六年二月十三日</div>

親愛的孩子：昨天整理你的信，又有些感想。

關於莫札特的話，例如說他天真、可愛、清新等等，似乎很多人懂得；但彈起來還是沒有那天真、可愛、清新的味兒。這道理，我覺得是「理性認識」與「感情深入」的分別。感性認識固然是初步印象，是大概的認識；理性認識是深入一步，了解到本質。但是藝術的領會，還不能以此為限。必須再深入進去，把理性所認識的，用心靈去體會，才能使原作者的悲歡喜怒化為你自己的悲歡喜怒，使原作者每一根神經的震顫都在你的神經上引起反響。否則即

使道理說了一大堆，仍然是隔了一層。一般藝術家的偏於 intellectual〔理智〕，偏於 cold〔冷靜〕，就因爲他們停留在理性認識的階段上。

比如你自己，過去你未嘗不知道莫札特的特色，但你對他並沒發生眞正的共鳴；感之不深，自然愛之不切了；愛之不切，彈出來當然也不夠味兒；而愈是不夠味兒，愈是引不起你興趣。如此循環下去，你對一個作家當然無從深入。

這一回可不然，你的確和莫札特起了共鳴，你的脈搏跟他的脈搏一致了，你的心跳和他的同一節奏了；你活在他的身上，他也活在你身上；你自己與他的共同點被你找出來了，抓住了，所以你才會這樣欣賞他，理解他。

由此得到一個結論：藝術不但不能限於感性認識，還不能限於理性認識，必須要進行第三步的感情深入。換言之，藝術家最需要的，除了理智以外，還有一個「愛」字！所謂赤子之心，不但指純潔無邪，指清新，而且還指愛！法文裡有句話叫做「偉大的心」，意思就是「愛」。這「偉大的心」幾個字，眞有意義。而且這個愛決不是庸俗的，婆婆媽媽的感情，而是熱烈的、眞誠的、潔白的、高尚的、如火如荼的、忘我的愛。

從這個理論出發，許多人彈不好東西的原因都可以明白了。光有理性而沒有感情，固然不能表達音樂；有了一般的感情而不是那種火熱的同時又是高尚、精練的感情，還是要流於庸俗；所謂 sentimental〔濫情，傷感〕，我覺得就是指的這種庸俗的感情。

　　一切偉大的藝術家（不論是作曲家，是文學家，是畫家……）必然兼有獨特的個性與普遍的人間性。我們只要能發掘自己心中的人間性，就找到了與藝術家溝通的橋樑。再若能細心揣摩，把他獨特的個性也體味出來，那就能把一件藝術品整個兒了解了。——當然不可能和原作者的理解與感受完全一樣，了解多少、深淺、廣狹，還是大有出入；而我們自己的個性也在中間發生不小的作用。

　　大多數從事藝術的人，缺少真誠。因為不夠真誠，一切都在嘴裡隨便說說，當作唬人的幌子，裝自己的門面，實際只是拾人牙慧，並非真有所感。所以他們對作家決不能深入體會，先是對自己就沒有深入分析過。這個意思，克里斯多夫（在第二冊內）也好像說過的。

　　真誠是第一把藝術的鑰匙。知之為知之，不知為不知。真誠的「不懂」，比不真誠的「懂」，還教人好受些。最可厭的莫如自以為是，自作解人。有了真成，才會有虛心，有了虛心，才肯丟開自己去了解別人，也才能放下虛偽的自尊心去了解自己。建築在了解自己了解別人上面的愛，才不是盲目的愛。

　　而真誠是需要長時期從小培養的。社會上，家庭裡，太多的教訓使我們不敢真誠，真誠是需要很大的勇氣作後盾的。所以做藝術家先要學做人。藝術家一定要比別人更真誠，更敏感，更虛心，更勇敢，更堅忍，總而言之，要比任何人都 less imperfect〔較少不完美之處〕！

　　好像世界上公認有個現象：一個音樂家（指演奏家）大多只能限於演奏某幾個作曲家的作品。其實這種人只能稱為演奏家而不是藝術家。因為他們的胸襟不夠寬廣，容受不了廣大的藝術天地，接受不了變化無窮的形與色。假如一個人永遠能開墾自己心中的園地，了解任何藝術品都不應該有問題的。

　　有件小事要和你談談。你寫信封為什麼老是這麼不 neat〔乾淨〕？日常瑣事要做的 neat〔乾淨〕，等於彈琴要講究乾淨是一樣的。我始終認為做人的作風應當是一致的，否則就是不調和；而從事藝術的人應當最恨不調和。我這回附上一小方紙，還比你用的信封小一些，照樣能寫得很寬綽。你能不能注意一下呢？用此類推，一切小事養成這種 neat〔乾淨〕的習慣，對你的藝術無形中也有好處。因為無論如何細小不足道的事，都反映出一個人的意識與性情。修改小習慣，就等於修改自己的意識與性情。

<div align="right">一九五六年二月二十九日夜</div>

　　上次我告訴你政府決定不參加 Mozart〔莫札特〕比賽，想必你不致鬧什麼情緒的。這是客觀條件限制。練的東西，藝術上的體會與修養始終是自己得到的。早一日露面，晚一日露面，對真正的藝術修養並無關係。希望你能目光遠大，胸襟開朗，我給你受的教育，從小就注意這些地方。身外之名，只是為社會上一般人所追

求，驚嘆：對個人本身的渺小與偉大都沒有相干。孔子說的「富貴於我如浮雲」，現代的「名」也屬於精神上「富貴」之列。

<div align="right">一九五六年七月二十九日</div>

　　領導對音樂的重視，遠不如對體育的重視：這是我大有感慨的。體育學院學生的伙食就比音院的高百分之五十。我一年來在政協會上，和北京來的人大代表談過幾次，未有結果。國務院中有一位副總理（賀）專管體育事業，可有哪一位副總理專管音樂？假如中央對音樂像對體育同樣看重，這一回你一定能去Salzburg〔薩爾茲堡〕了。既然我們請了奧國專家來參加我們北京舉行的莫札特紀念音樂會，為什麼不能看機會向這專家提一聲Salzburg〔薩爾茲堡〕呢？只要三四句富於暗示性的話，他準會向本國政府去提。這些我當然不便多爭。中央不了解，我們在音樂上得一個國際大獎比在奧林匹克運動會上得幾個第三第四，影響要大得多。

　　這次音樂節，譚伯伯即我國優秀作曲家譚小麟（1911-1948）的作品仍無人敢唱。為此我寫信給陳毅副總理去，不過時間已經晚了，不知有效果否？北京辦莫札特紀念音樂會時，茅盾當主席，說莫札特富有法國大革命以前的民主精神，真是莫名其妙。我們專愛扣帽子，批判人要扣帽子；捧人也要戴高帽子，不管這帽子戴在對方頭上合適不合適。馬思聰寫的文章也這麼一套。我在《文藝報》

文章裡特意撇清這一點，將來寄給你看。國內樂壇要求上軌道，路還遙遙遠得很呢。比如你回國，要演奏 Concerto〔協奏曲〕，便是二三支，也得樂隊花半個月的氣力，假定要跟你的 interpretation〔演繹〕取得一致，恐怕一支 Concerto〔協奏曲〕就得練半個月以上。所以要求我們理想能實現一部分，至少得等到第二個五年計畫以後。不信你瞧吧。

<div align="right">一九五六年八月一日</div>

　　孩子，你一天天的在進步，在發展：這兩年來你對人生和藝術的理解又跨了一大步，我愈來愈愛你了，除了因為你是我們身上的血肉所化出來的而愛你以外，還因為你有如此煥發的才華而愛你：正因為我愛一切的才華，愛一切的藝術品，所以我也把你當作一般的才華（離開骨肉關係），當作一件珍貴的藝術品而愛你。你得千萬愛護自己，愛護我們所珍視的藝術品！遇到任何一件出入重大的事，你得想到我們 —— 連你自己在內 —— 對藝術的愛！不是說你應當時時刻刻想到自己了不起，而是說你應當從客觀的角度重視自己：你的將來對中國音樂的前途有那麼重大的關係，你每走一步，無形中都對整個民族藝術的發展有影響，所以你更應當戰戰兢兢，鄭重其事！隨時隨地要準備犧牲目前的感情，為了更大的感情 —— 對藝術對祖國的感情。你用在理解樂曲方面的理智，希望能普遍的

應用到一切方面，特別是用在個人的感情方面。我的園丁工作已經做了一大半，還有一大半要你自己來做的了。爸爸已經進入人生的秋季，許多地方都要逐漸落在你們年輕人的後面，能夠幫你的忙將要愈來愈減少；一切要靠你自己努力，靠你自己警惕，自己鞭策。你說到技巧要理論與實踐結合，但願你能把這句話用在人生的實踐上去；那麼你這朵花一定能開得更美，更豐滿，更有力，更長久！

談了一個多月的話，好像只跟你談了一個開場白。我跟你是永遠談不完的，正如一個人對自己的獨白是終身不會完的。你跟我兩人的思想和感情，不正是我自己的思想和感情嗎？清清楚楚的，我跟你的討論與爭辯，常常就是我跟自己的討論與爭辯。父子之間能有這種境界，也是人生莫大的幸福。除了外界的原因沒有能使你把假期過得像個假期以外，連我也給你一些小小的不愉快，破壞了你回家前的對家庭的期望。我心中始終對你抱著歉意。但願你這次給我的教育（就是說從和你相處而反映出我的缺點）能對我今後發生作用，把我自己繼續改造。儘管人生那麼無情，我們本人還是應當把自己盡量改好，少給人一些痛苦，多給人一些快樂。說來說去，我仍抱著「寧天下人負我，毋我負天下人」的心願。我相信你也是這樣的。

這幾日你跟馬先生一定談得非常興奮。能有一個師友之間的人和你推心置腹，也是難得的幸運。孩子，你不是得承認命運畢竟是寵愛我們的嗎？

一九五六年十月三日晨

你走了，還有尾聲。四日上午音協來電話，說有位保加利亞音樂家——在音樂院教歌唱的，聽了你的音樂會，想寫文章寄回去，要你的材料。我便忙了一下午，把南斯拉夫及巴黎的評論打了一份，又另外用法文寫了一份你簡單的學習經過。昨天一整天，加上前天一整晚，寫了七千餘字，題目叫做〈與傅聰談音樂〉，內分三大段：（一）談技巧，（二）談學習，（三）談表達。交給《文匯報》去了。前二段較短，各占二千字，第三段最長，占三千餘字。內容也許和你談的略有出入，但我聲明在先，「恐我記憶不真切」。文字用問答體；主要是想把你此次所談的，自己留一個記錄；發表出去對音樂學生和愛好音樂的群眾可能也有幫助。等刊出後，我會剪報寄華沙。

一九五六年十月六日午

勃隆斯丹一月二十九日來信，……你向馬先生借過的那本義大利古曲，也已覓得，她要等 Mozart's 36 cadenzas〔莫札特的三十六個華彩樂段〕弄到後一塊兒寄。她信中還告訴我：「……At a recent concert, Jan. 16th（at which I was engaged as one of the three soloists in Bach's *Brandenburg Concerto No.5*），there came backstage a group of newly arrived Hungarian musicians. Since it was mentioned that I came from China, one of them camp up to me, and said that he heard a most wonderful

young Chinese pianist in Budapest, who won the 3rd prize in the recent Chopin Competition. You certainly understand how and what I felt at hearing those words! Next he continued that the 3rd prize was given to him unjustly, as he undoubtedly deserves the 1st……」〔……在最近的一次音樂會上（我是演奏巴赫《第五號布蘭登堡協奏曲》中的三個獨奏者之一），一群剛到的匈牙利音樂家來到後台，由於提到了我是從中國來的，其中一位匈牙利音樂家過來時對我說：他在布達佩斯聽說了一位非常了不起的中國青年鋼琴家，在最近的蕭邦鋼琴比賽中得了第三名。你顯然會明白聽到這些話時我的感受！接著他說給他第三名是很不公平的，毫無疑問他應該得第一名。……（編者譯）〕

一九五七年二月二十四日

我也和馬先生、龐伯伯細細商量過，假如改往蘇聯學習，一般文化界的空氣也許要健全些，對你有好處；但也有一些教條主義味兒，你不一定吃得消；日子長了，你也要叫苦。他們的音樂界，一般比較屬於cold〔冷靜〕型，什麼時候能找到一個老師對你能相忍相讓，容許你充分自由發展的，很難有把握。馬先生認爲蘇聯的學派與教法與你不大相合。我也同意此點。最後，改往蘇聯，又得在語言文字方面重起爐灶，而你現在是經不起耽擱的。……你現在的處境和我們那時大不相同，更無需情緒低落。我的性格的堅韌，還是

值得你學習的。我的脆弱是在生活細節方面，可不在大問題上。希望你堅強，想想過去大師們的艱苦奮鬥，想想克里斯多夫那樣的人物，想想莫札特，貝多芬；挺起腰來，不隨便受環境影響！別人家的垃圾，何必多看？更不必多煩心。作客應當多注意主人家的美的地方；你該像一隻久飢的蜜蜂，盡量吮吸鮮花的甘露，釀成你自己的佳蜜。何況你既要學 piano〔鋼琴〕，又要學理論，又要弄通文字，整天在藝術、學術的空氣中，忙還忙不過來，怎會有時間多想鄰人的家務事呢？

<div align="right">一九五七年三月十八日深夜</div>

　　好多話，媽媽已說了，我不想再重複。但我還得強調一點，就是：適量的音樂會能刺激你的藝術，提高你的水平；過多的音樂會只能麻痺你的感覺，使你的表演缺少生氣與新鮮感，從而損害你的藝術。你既把藝術看得比生命還重，就該忠於藝術，盡一切可能為保持藝術的完整而奮鬥。這個奮鬥中目前最重要的一個項目就是：不能只考慮需要出台的一切理由，而要多考慮不宜多出台的一切理由。其次，千萬別做經理人的搖錢樹！他們的一千零一個勸你出台的理由，無非是趁藝術家走紅的時期多賺幾文，哪裡是為真正的藝術著想！一個月七八次乃至八九次音樂會實在太多了，大大的太多了！長此以往，大有成為鋼琴匠，甚至奏琴的機器的危險！你的節

目存底很快要告罄的；細水長流才是辦法。若是在如此繁忙的出台以外，同時補充新節目，則人非鋼鐵，不消數月，會整個身體垮下來的。沒有了青山，哪還有柴燒？何況身心過於勞累就會影響到心情，影響到對藝術的感受。這許多道理想你並非不知道，爲什麼不掙扎起來，跟經理人商量 —— 必要時還得堅持 —— 減少一半乃至一半以上的音樂會呢？我猜你會回答我：目前都已答應下來，不能取消，取消了要賠人損失等等。可是你能否把已定的音樂會一律推遲一些，中間多一些空隙呢？否則，萬一臨時病倒，還不是照樣得取消音樂會？難道捐稅和經理人的佣金眞是奇重，你每次所得極微，所以非開這麼多音樂會就活不了嗎？來信既說已經站穩腳跟，那麼一個月只登台一二次（至多三次）也不用怕你的名字冷下去。決定性的仗打過了，多打零星的不精彩的仗，除了浪費精力，報效經理人以外，毫無用處，不但毫無用處，還會因表演的不夠理想而損害聽眾對你的印象。你如今每次登台都與國家面子有關；個人的榮辱得失事小，國家的榮辱得失事大！你既熱愛祖國，這一點尤其不能忘了。爲了身體，爲了精神，爲了藝術，爲了國家的榮譽，你都不能不大大減少你的演出。爲這件事，我從接信以來未能安睡，往往爲此一夜數驚！

還有你的感情問題怎樣了？來信一字未提，我們卻一日未嘗去心。我知道你的性格，也想像得到你的環境；你一向濫於用情；而即使不採主動，被人追求時也免不了虛榮心感到得意：這是人之常

情，於藝術家爲尤甚，因此更需警惕。你成年已久，到了二十五歲也該理性堅強一些了，單憑一時衝動的行爲也該能多克制一些了。不知事實上是否如此？要找永久的伴侶，也得多用理智考慮勿被感情蒙蔽！情人的眼光一結婚就會變，變得你自己都不相信：事先要不想到這一著，必招後來的無窮痛苦。除了藝術以外，你在外做人方面就是這一點使我們操心。因爲這一點也間接影響到國家民族的榮譽，英國人對男女問題的看法始終清教徒氣息很重，想你也有所發覺，知道如何自愛了；自愛即所以報答父母，報答國家。

　　眞正的藝術家，名副其實的藝術家，多半是在回想中和想像中過他的感情生活的。惟其能把感情生活昇華才給人類留下這許多傑作。反覆不已的、有始無終的，沒有結果也不可能有結果的戀愛，只會使人變成唐·璜，使人變得輕薄，使人 —— 至少 —— 對愛情感覺麻痺，無形中流於玩世不恭；而你知道，玩世不恭的禍害，不說別的，先就使你的藝術頹廢；假如每次都是眞刀眞槍，那麼精力消耗太大，人壽幾何，全部奉獻給藝術還不夠，怎容你如此浪費！歌德的《少年維特的煩惱》的故事，你總該記得吧。要是歌德沒有這大智大勇，歷史上也就沒有歌德了。你把十五歲到現在的感情經歷回想一遍，也會悵然若失了吧？也該從此換一副眼光，換一種態度，換一種心情來看待戀愛了吧？—— 總之，你無論在訂演出合同方面，在感情方面，在政治行動方面，主要得避免「身不由主」，這是你最大的弱點。

<div align="right">一九五九年十月一日</div>

孩子，看到國外對你的評論很高興。你的好幾個特點已獲得一致的承認和讚許，例如你的 tone〔音質〕，你的 touch〔觸鍵〕，你對細節的認真與對完美的追求，你的理解與風格，都已受到注意。有人說莫札特《第二十七協奏曲》K. 595〔作品五九五號〕第一樂章是 healthy〔健康〕，extrovert allegro〔外向快板〕，似乎與你的看法不同；說那一樂章健康，當然沒問題，說「外向」（extrovert）恐怕未必。另一批評認為你對 K. 595〔作品五九五號〕第三樂章的表達「His〔他的〕指你 sensibility is more passive than creative〔敏感性是被動的，而非創造的〕」，與我對你的看法也不一樣。還有人說你彈蕭邦的 Ballades〔《敘事曲》〕和 Scherzo〔《諧謔曲》〕中某些快的段落太快了，以致妨礙了作品的明確性。這位批評家對你三月和十月的兩次蕭邦都有這個說法，不知實際情形如何？從節目單的樂曲說明和一般的評論看，好像英國人對莫札特並無特別精到的見解，也許有這種學者或藝術家而並沒寫文章。

以三十年前的法國情況作比，英國的音樂空氣要普遍得多。固然，普遍不一定就是水平高，但質究竟是從量開始的。法國一離開巴黎就顯得閉塞，空無所有；不像英國許多二等城市還有許多文化藝術活動。不過這是從表面看；實際上群眾的水平，反應如何，要問你實地接觸的人了。望來信告知大概。——你在西方住了一年，也跑了一年，對各國音樂界多少有些觀感，我也想知道。但是演奏場子吧，也不妨略敘一敘。例如以音響效果出名的 Festival Hall〔節

目廳〕**❹**，究竟有什麼特點等等。

結合聽眾的要求和你自己的學習，以後你的節目打算向哪些方面發展？是不是覺得舒伯特和莫札特目前都未受到應有的重視，加上你特別有心得，所以著重表演他們兩個？你的普羅高菲夫 **❷** 和蕭斯塔高維奇 **❸** 的奏鳴曲，都還沒出過台，是否一般英國聽眾不大愛聽現代作品？你早先練好的巴托克協奏曲是第幾支？聽說他的協奏曲以 No. 3 最時行。你練了貝多芬第一，是否還想練第三？── 彈過布拉姆斯的大作品後，你對浪漫派是否感覺有所改變？對舒曼和弗蘭克是否又恢復了一些好感？── 當然，終身從事音樂的人對那些大師可能一輩子翻來覆去要改變好多次態度；我這些問題只是想知道你現階段的看法。

近來又隨便看了些音樂書。有些文章寫得很紮實，很客觀。一個英國作家說到李斯特，有這麼一段：「我們不大肯相信，一個塗脂抹粉、帶點俗氣的姑娘，會跟一個樸實無華的不漂亮的姊妹人品一樣好；同樣，我們也不容易承認李斯特的光華燦爛的鋼琴奏鳴曲會跟舒曼或布拉姆斯的棕色的和灰不溜秋的奏鳴曲一樣精采。」（見 *The Heritage of Music - 2nd Series*〔《音樂的遺產》第二集〕，P. 196）接下去他斷言那是英國人的清教徒氣息作怪。他又說大家常彈的李斯特都是他早年的炫耀技巧的作作，給人一種條件反射，聽見李斯特的名字就覺得俗不可耐；其實他的奏鳴曲是 pure gold〔純金〕，而後期的作品有些更是嚴峻到極點。── 這些話我覺得頗有道理。

一個作家很容易被流俗歪曲，被幾十年以至上百年的偏見埋沒。那部 *Heritage of Music* 〔《音樂的遺產》〕我有三集，值得一讀，論蕭邦的一篇也不錯，論比才的更精采，執筆的 Martin Cooper 〔馬丁·庫柏〕在二月九日《每日電訊》上寫過批評你的文章。「集」中文字深淺不一，需要細看，多翻字典，注意句法。

……

節目單等等隨時寄來。法、比兩國的評論有沒有？你的 Steinway 〔史坦威〕❹是七尺的？九尺的？

<div align="right">一九六〇年一月十日</div>

……弄藝術的人總不免有煩惱，尤其是舊知識分子處在這樣一個大時代。你雖然年輕，但是從我這兒沾染的舊知識分子的缺點也著實不少。但你四五年來來信，總說一投入工作就什麼煩惱都忘了；能這樣在工作中樂以忘憂，已經很不差了。我們二十四小時之內，除了吃飯睡覺總是工作的時間多，空閒的時間少；所以即使煩惱，時間也不會太久，你說是不是？不過勞逸也要調節得好：你弄音樂，神經與感情特別緊張，一年下來也該徹底休息一下。暑假裡到鄉下去住個十天八天，不但身心得益，便是對你的音樂感受也有好處。何況入國問禁，入境問俗，對他們的人情風俗也該體會觀察。老關在倫敦，或者老是忙忙碌碌在各地奔走演出，一些不接觸

現實，並不相宜。見信後望立刻收拾行裝，出去歇歇，即是三五天也是好的。

你近來專攻史卡拉第，發見他的許多妙處，我並不奇怪。這是你喜歡韓德爾以後必然的結果。史卡拉第的時代，文藝復興在繪畫與文學園地中的花朵已經開放完畢，開始轉到音樂；人的思想感情正要求在另一種藝術中發洩，要求更直接刺激感官，比較更縹緲更自由的一種藝術，就是音樂，來滿足它們的需要。所以當時的音樂作品特別有朝氣，特別清新，正如文藝復興前期繪畫中的波提切利。而且音樂規律還不像十八世紀末葉嚴格，有才能的作家容易發揮性靈。何況歐洲的音樂傳統，在十七世紀時還非常薄弱，不像繪畫與雕塑早在古希臘就有登峰造極的造詣，雕塑在紀元前六至四世紀，繪畫在紀元前一世紀至紀元後一世紀。一片廣大無邊的處女地正有待於史卡拉第及其以後的人去開墾。—— 寫到這裡，我想你應該常去大不列顛博物館，那兒的藝術寶藏可說一輩子也享受不盡；為了你總的（全面的）藝術修養，你也該多多到那裡去學習。

……

你以前對英國批評家的看法，太苛刻了些。好的批評家和好的演奏家一樣難得；大多數只能是平平庸庸的「職業批評家」。但寄回的評論中有幾篇的確寫得很中肯。例如五月七日 *Manchester Guardian*〔《曼徹斯特衛報》〕上署名 J. H. Elliot〔艾略特〕寫的《從東方來的新的啓示》*New Light from the East*，說你並非完全接受西方音樂傳統，

而另有一種清新的前人所未有的觀點。又說你離開西方傳統的時候，總是以更好的東西去代替；而且即使是西方文化最嚴格的衛道者也不覺你的脫離西方傳統有什麼「乖張」、「荒誕」，炫耀新奇的地方。這是眞正理解到了你的特點。你能用東方人的思想感情去表達西方音樂，而仍舊能爲西方最嚴格的衛道者所接受，就表示你的確對西方音樂有了一些新的貢獻。我爲之很高興。且不說這也是東風壓倒西風的表現之一，並且正是中國藝術家對世界文化應盡的責任；唯有不同種族的藝術家，在不損害一種特殊藝術的完整性的條件之下，能灌輸一部分新的血液進去，世界的文化才能愈來愈豐富，愈來愈完滿，愈來愈光輝燦爛。希望你繼續往這條路上前進！還有一月二日 *Hastings Observer* 〔《黑斯廷斯觀察家報》〕上署名 Allan Biggs 〔阿倫・比格斯〕寫的一篇評論，顯出他是衷心受了感動而寫的，全文沒有空洞的讚美，處處都著著實實指出好在哪裡。看來他是一位年紀很大的人了，因爲他說在一生聽到的上千鋼琴家中，只有 Pachmann 〔派克曼〕**❹** 與 Moiseiwitsch 〔莫依賽維奇〕**❹** 兩個，有你那樣的魅力。Pachmann 已經死了多少年了，而且他聽到過「上千」鋼琴家，準是個蒼然老叟了。關於你唱片的專評也寫得好。

　　……

　　身在國外，靠藝術謀生而能不奔走於權貴之門，當然使我們安慰。我相信你一定會堅持下去。這點兒傲氣也是中國藝術家最優美的傳統之一，值得給西方做個榜樣。可是別忘了一句老話：歲寒而

後知松柏之後凋；你還沒經過「歲寒」的考驗，還得對自己提高警惕才好！一切珍重！千萬珍重！

<div align="right">一九六〇年八月五日</div>

　　你的片子只聽了一次，一則唱針已舊，不敢多用，二則寄來唱片只有一套，也得特別愛護。初聽之下，只覺得你的風格變了，技巧比以前流暢，穩，乾淨，不覺得費力。音色的變化也有所不同，如何不同，一時還說不上來。pedal〔踏板〕用得更經濟。pp.〔pianissimo＝最弱〕比以前更pp.〔最弱〕。朦朧的段落愈加朦朧了。總的感覺好像光華收斂了些，也許說凝練比較更正確。奏鳴曲一氣呵成，緊湊得很。largo〔廣板〕確如多數批評家所說 full of poetic sentiment〔充滿詩意〕，而沒有一絲一毫感傷情調。至此為止，我只能說這些，以後有別的感想再告訴你。四支 Ballads〔《敘事曲》〕有些音很薄，好像換了一架鋼琴，但 Berceuse〔《搖籃曲》〕，尤其是 Nocturne〔《夜曲》〕（那支是否 Paci〔百器〕最喜歡的？）的音仍然柔和醇厚。是否那些我覺得太薄太硬的音是你有意追求的？你前回說你不滿意 Ballad〔《敘事曲》〕，理由何在，望告我。對 Ballad〔《敘事曲》〕，我過去受 Cortot〔柯爾托〕影響太深，遇到正確的 style〔風格〕，一時還體會不到其中的妙處。《瑪祖卡》的印象也與以前大不同，melody〔旋律〕的處理也兩樣；究竟兩樣在哪裡，你能告訴我

嗎？有一份唱片評論，說你每個bar〔小節〕的1st or 2nd beat〔第一或第二拍音〕往往有拖長的傾向，聽起來有些mannered〔做作，不自然〕，你自己認爲怎樣？是否《瑪祖卡》眞正的風格就需要拖長第一或第二拍？來信多和我談談這些問題吧，這是我最感興趣的。其實我也極想知道國外音樂界的一般情形，但你忙，我不要求你了。從你去年開始的信，可以看出你一天天的傾向於wisdom〔智慧〕和所謂希臘精神。大概中國的傳統哲學和藝術理想愈來愈對你發生作用了。從貝多芬式的精神轉到這條路在我是相當慢的，你比我縮短了許多年。原因是你的童年時代和少年時代所接觸的祖國文化（詩歌、繪畫、哲學）比我同時期多得多。我從小到大，樣樣靠自己摸，只有從年長的朋友那兒偶然得到一些啓發，從來沒人有意的有計畫的指導過我，所以事倍功半。來信提到朱暉的情形使我感觸很多。高度的才能不和高度的熱愛結合，比只有熱情而缺乏能力的人更可惋惜。

一九六○年十月二十一日夜

《音樂與音樂家》月刊八月號，有美作曲家Copland〔柯普蘭〕❼的一篇論列美洲音樂的創作問題，我覺得他根本未接觸到關鍵。他絕未提到美洲人是英、法、德、荷、義、西幾種民族的混合；混合的民族要產生新文化，尤其是新音樂，必須一個很長的時

期，決非如Copland〔柯普蘭〕所說單從jazz〔爵士音樂〕的節奏或印第安人的音樂中就能打出路來。民族樂派的建立，本地風光的表達，有賴於整個民族精神的形成。歐洲的義、西、法、英、德、荷……許多民族，也是從七世紀起由更多更早的民族雜湊混合起來的。他們都不是經過極長的時期融合與合流的時期，才各自形成獨特的精神面貌，而後再經過相當長的時期在各種藝術上開花結果嗎？

同一雜誌三月號登一篇John Pritchard〔約翰・普里查德〕❹的介紹（你也曾與Pritchard〔普里查德〕合作過），有下面一小段值得你注意：——

……Famous conductor Fritz Busch once asked John Pritchard; "How long is it since you looked at Renaissance painting?" To Pritchard's astonished "Why?", Busch replied: "Because it will improve your conducting by looking upon great things - do not become narrow."❹

你在倫敦別錯過looking upon great things〔觀賞偉大藝術的〕的機會，博物館和公園對你同樣重要。

一九六○年十一月十三日

我老是覺得，你離開琴，沉浸在大自然中，多沉思默想，反而對你的音樂理解與感受好處更多。人需要不時跳出自我的牢籠，才

能有新的感覺，新的看法，也能有更正確的自我批評。

<div align="right">一九六○年十一月二十六日晚</div>

……知道你平日細看批評，覺得總能得到一些好處，真是太高興了。有自信同時又能保持自我批評精神的，的確如你所說，是一切藝術家必須具備的重要條件。你對批評界的總的看法，我完全同意；而且是古往今來真正的藝術家一致的意見。所謂「文章千古事，得失寸心知！」往往自己認為的缺陷，批評家並不能指出，他們指出的倒是反映批評家本人的理解不夠或者純屬個人的好惡，或者是時下的風氣和流俗的趣味。從巴爾札克到羅曼‧羅蘭，都一再說過這一類的話。因為批評家也受他氣質與修養的限制單從好的方面看，藝術家胸中的境界沒有完美表現出來時，批評家可能完全捉摸不到，而只感到與習慣的世界抵觸；便是藝術家的理想真正完美的表現出來了，批評家宥於成見，也未必馬上能發生共鳴。例如雨果早期的戲劇，比才的卡門，德布西的貝萊阿斯與梅利桑特。但即使批評家說的不完全對頭，或竟完全不對頭，也會有一言半語引起我們的反省，給我們一種 inspiration〔靈感〕，使我們發現真正的缺點，或者另外一個新的角落讓我們去追求，再不然是使我們的聯想到一些小枝節可以補充、修正或改善。—— 這便是批評家之言不可盡信，亦不可忽視的辯證關係。

　　來信提到批評家音樂聽得太多而麻痺，確實體會到他們的苦處。同時我也聯想到演奏家太多沉浸在音樂中和過度的工作或許也有害處。追求完美的意識太強太清楚了，會造成緊張與疲勞，反而妨害原有的成績。你灌唱片特別緊張，就因為求全之心太切。所以我常常勸你勞逸要有恰當的安排，最要緊維持心理的健康和精神的平衡。一切做到問心無愧，成敗置之度外，才能臨場指揮若定，操縱自如。也切勿刻意求工，以免畫蛇添足，喪失了 spontaneity〔真趣〕；理想的藝術總是如行雲流水一般自然，即使是慷慨激昂也像夏日的疾風猛雨，好像是天地中必然有的也是勢所必然的境界。一露出雕琢和斧鑿的痕跡，就變為庸俗的工藝品而不是出於肺腑，發自內心的藝術了。我覺得你在放鬆精神一點上還大有可為。不妨減少一些工作，增加一些深思默想，看看效果如何。別老說時間不夠；首先要從日常生活的瑣碎事情上 —— 特別是梳洗穿衣等等，那是我幾年來常囑咐你的 —— 節約時間，擠出時間來！要不工作，就痛快休息，切勿拖拖拉拉在日常猥瑣之事上浪費光陰。不妨多到郊外森林中去散步，或者上博物館欣賞名畫，從造型藝術中去求恬靜閒適。你實在太勞累了！……你知道我說休息決不是懶散，而是調節你的身心，尤其是神經（我一向認為音樂家的神經比別的藝術家更需要保護：這也是有科學與歷史根據的），目的仍在於促進你的藝術，不過用的方法比一味苦幹更合理更科學而已！

　　……

其實多讀外文書寫得好的，也一樣能加強表達思想的能力。我始終覺得一個人有了充實豐富的思想，不怕表達不出。

一九六〇年十二月二日

先爲人，次爲藝術家，再爲音樂家，終爲鋼琴家。

一九六〇年十二月三十一日

……親愛的聰，我們很高興得知你對這一次的錄音感到滿意，並且將於七月份在維也納灌錄一張唱片。你在馬爾他用一架走調的鋼琴演奏必定很滑稽，可是我相信聽眾的掌聲是發自內心的。你的信寫得不長，也許是因爲患了重傷風的緣故。信中對馬爾他廢墟隻字未提，可見你對古代史一無所知；可是關於婚禮也略而不述卻使我十分掛念，這一點證明你對現實毫不在意，你變得這麼像哲學家，這麼脫離世俗了嗎？或者更坦白的說，你難道乾脆就把這些事當作無關緊要的事嗎？但是無足輕重的小事從某一觀點以及從精神上來講就毫不瑣屑了。生活中崇高的事物，一旦出自庸人之口，也可變得傖俗不堪的。你知道得很清楚，我也不太看重物質生活，不太自我中心，我也熱愛藝術，喜歡遐想；但是藝術若是最美的花朵，生活就是開花的樹木。生活中物質的一面不見得比精神的一面

次要及乏味，對一個藝術家而言，尤其如此。你有點過分偏重知識與感情了，凡事太理想化，因而忽略或罔顧生活中正當健康的樂趣。

不錯，你現在生活的世界並非萬事順遂，甚至是十分醜惡的；可是你的目標，誠如你時常跟我說起的，是抗禦一切誘惑，不論是政治上或經濟上的誘惑，為你的藝術與獨立而勇敢鬥爭，這一切已足夠耗盡你的思想與精力了。為什麼還要為自己無法控制的事情與情況而憂慮？注意社會問題與世間艱苦，為人類社會中醜惡的事情而悲痛是磊落的行為。故此，以一個敏感的年輕人來說，對人類命運的不公與悲苦感到憤慨是理所當然的，但是為此而鬱鬱不樂卻愚不可及，無此必要。你說過很多次，你欣賞希臘精神，那麼為什麼不培養一下恬靜與智慧？你在生活中的成就老是遠遠不及你在藝術上的成就。我經常勸你不時接近大自然及造型藝術，你試過沒有？音樂太刺激神經，需要其他較為靜態（或如你時常所說的較為「客觀」）的藝術如繪畫、建築、文學等等……來平衡，在十一月十三日的信裡，我引了一小段 Fritz Busch〔費里茨・布希〕的對話，他說的這番話在另外一方面看來對你很有益處，那就是你要使自己的思想鬆弛平靜下來，並且大量減少內心的衝突。

<div align="right">一九六一年一月五日</div>

　　最近我收到傑維茲基教授的來信，他去夏得了肺炎之後，仍未完全康復，如今在療養院中，他特別指出聰在英國灌錄的唱片彈奏蕭邦，有個過分強調的 retardo〔緩慢處理〕——比如說，*Ballad*〔《敘事曲》〕彈奏得比原曲長兩分鐘。傑教授說在波蘭時，他對你這種傾向，曾加抑制，不過你現在好像又故態復萌。我很明白演奏是極受當時情緒影響的，不過聰的 retardo mood〔緩慢處理手法〕出現得有點過分頻密，倒是不容否認的，因爲多年來，我跟傑教授都有同感。親愛的孩子，請你多留意，不要太耽溺於個人的概念或感情之中，我相信你會時常聽自己的錄音（我知道，你在家中一定保有一整套唱片），在節拍方面對自己要求愈嚴格愈好！彌拉在這方面也一定會幫你審核的。一個人拘泥不化的毛病，毫無例外是由於有特殊癖好及不切實的感受而不自知，或固執得不願承認而引起的。趁你還在事業的起點，最好控制你這種傾向。傑教授還提議需要有一個好的鋼琴家兼有修養的藝術家給你不時指點，既然你說起過有一名協助過 Annie Fischer〔安妮・費希爾〕❺⓿的匈牙利女士，傑教授就大力鼓勵你去見見她，你去過了嗎？要是還沒去，你在二月三日至十八日之間，就有足夠的時間前去求教，無論如何，能得到一位年長而有修養的藝術家指點，一定對你大有裨益。

<div align="right">一九六一年一月二十三日</div>

　　在一切藝術中，音樂的流動性最爲突出，一則是時間的藝術，二則是刺激感官與情緒最劇烈的藝術，故與個人的 mood〔情緒〕關係特別密切。對樂曲的了解與感受，演奏者不但因時因地因當時情緒而異，即一曲開始之後，情緒仍在不斷波動，臨時對細節、層次、強弱、快慢、抑揚頓挫，仍可有無窮變化。聽眾對某一作品平日皆有一根據素所習慣與聽熟的印象構成的「成見」，而聽眾情緒之波動，亦復與演奏者無異：聽音樂當天之心情固對其音樂感受大有影響，即樂曲開始之後，亦仍隨最初樂句所引起之反應而連續發生種種情緒。此種變化與演奏者之心情變化皆非事先所能預料，亦非臨時能由意識控制。可見演奏者每次表現之有所出入，聽眾之印象每次不同，皆係自然之理。演奏家所以需要高度的客觀控制，以盡量減少皆係自然之理。演奏家所以需要高度的客觀控制，以盡量減少一時情緒的影響；聽眾之需要高度的冷靜的領會；對批評家之言之不可不信亦不能盡信，都是從上面幾點分析中引申出來的結論。
　　—— 音樂既是時間的藝術，一句彈完，印象即難以復按；事後批評，其正確性大有問題；又因爲是時間的藝術，故批評家固有之對某一作品成見，其正確性又大有問題。況執著舊事物、舊觀念、舊形象，排斥新事物、新觀念、新印象，原係一般心理，故演奏家與批評家之距離特別大。不若造型藝術，如繪畫，雕塑，建築，形體完全固定，作者自己可在不同時間不同心情之下再三復按，觀眾與批評家亦可同樣復按，重加審查，修正原有印象與過去見解。

　　按諸上述種種，似乎演奏與批評都無標準可言。但又並不如此。演奏家對某一作品演奏至數十百次以後，無形中形成一比較固定的輪廓，大大的減少了流動性。聽眾對某一作品聽了數十遍以後，也有一個比較穩定的印象。——尤其以唱片論，聽了數十百次必然會得出一個接近事實的結論。各種不同的心情經過數十次的中和，修正，各個極端相互抵消以後，對某一固定樂曲既是唱片，則演奏是固定的了，不是每次不同的了，而且可以盡量復按復查的感受與批評可以說有了平均的、比較客觀的價值。個別的聽眾與批評家，當然仍有個別的心理上精神上氣質上的因素，使其平均印象尚不能稱為如何客觀；但無數「個別的」聽眾與批評家的感受與印象，再經過相當時期的大交流由於報章雜誌的評論，平日交際場中的談話，半學術性的討論爭辯而形成的大交流之後，就可得出一個average〔平均〕的總和。這個總印象總意見，對某一演奏家的某一作品的成績來說，大概是公平或近於公平的了。——這是我對群眾與批評家的意見肯定其客觀價值的看法，也是無意中與你媽媽談話時談出來的，不知你覺得怎樣？

<div style="text-align: right">一九六一年二月五日上午</div>

　　昨天敏自京回滬度寒假，馬先生交其帶來不少唱片借聽。昨晚聽了韋瓦第的兩支協奏曲，顯然是史卡拉第一類的風格，敏說「非常接

近大自然」，倒也說得中肯。情調的愉快、開朗、活潑、輕鬆，風格之典雅、嫵媚，意境之純淨、健康，氣息之樂觀、天眞，和聲的柔和、堂皇，甜而不俗：處處顯出南國風光與義大利民族的特性，令我回想到羅馬的天色之藍，空氣之淸冽，陽光的燦爛，更進一步追懷二千年前希臘的風土人情，美麗的地中海與柔媚的山脈，以及當時又文明又自然，又典雅又樸素的風流文采，正如丹納書中所描寫的那些境界。── 聽了這種音樂不禁聯想到韓德爾，他倒是北歐人而追求文藝復興的理想的人，也是北歐人而憧憬南國的快樂氣氛的作曲家。你說他 humain〔有人情味〕是不錯的，因爲他更本色，更多保留人的原有的性格，所以更健康。他有的是異教氣息，不像巴赫被基督教精神束縛，常常匍匐在神的腳下呼號，懺悔，誠惶誠恐的祈求。基督教本是歷史上某一特殊時代，地理上某一特殊民族，經濟政治某一特殊類型所綜合產生的東西；時代變了，特殊的政治經濟狀況也早已變了，民族也大不相同了，不幸舊文化 ── 舊宗教遺留下來，始終統治著二千年來幾乎所有的西方民族，造成了西方人至今爲止的那種矛盾、畸形，與十九、二十世紀極不調和的精神狀態，處處同文藝復興以來的主要思潮抵觸。在我們中國人眼中，基督教思想尤其顯得病態。一方面，文藝復興以後的人是站起來了，到處肯定自己的獨立，發展到十八世紀的百科全書派，十九世紀的自然科學進步以及政治經濟方面的革命，顯然人類的前途，進步，能力，都是無限的；同時卻仍然奉一個無所不能無所不在的神爲主宰，好像人永遠逃不出他的掌心，再

加上原始罪惡與天堂地獄的恐怖與期望：使近代人的精神永遠處於支離破碎，糾結複雜，矛盾百出的狀態中，這個情形反映在文化的各個方面，學術的各個部門，使他們（西方人）格外心情複雜，難以理解。我總覺得從異教變到基督教，就是人從健康變到病態的主要表現與主要關鍵。── 比起近代的西方人來，我們中華民族更接近古代的希臘人，因此更自然、更健康。我們的哲學、文學即使是悲觀的部分也不是基督教式的一味投降，或者用現代語說，一味的「失敗主義」；而是人類一般對生老病死、春花秋月的慨嘆，如古樂府及我們全部詩詞中提到人生如朝露一類的作品；或者是憤激與反抗的表現，如老子的《道德經》。── 就因為此，我們對西方藝術中最喜愛的還是希臘的雕塑，文藝復興的繪畫，十九世紀的風景畫，── 總而言之是非宗教性非說教類的作品。── 猜想你近年來愈來愈喜歡莫札特、史卡拉第、韓德爾，大概也是由於中華民族的特殊氣質。在精神發展的方向上，我認為你這條路線是正常的，健全的。── 你的酷好舒伯特，恐怕也反映你愛好中國文藝中的某一類型。親切、熨帖、溫厚、惆悵、淒涼，而又對人生常帶哲學意味極濃的深思默想；愛人生，戀念人生，而又隨時準備飄然遠行，高蹈，灑脫，遺世獨立，解脫一切等等的表現，豈不是我們漢晉六朝唐宋以來的文學中屢見不鮮的嗎？而這些因素是不是在舒伯特的作品中也具備的呢？

一九六一年二月六日上午

　　從文藝復興以來，各種古代文化，各種不同民族，各種不同的思想感情大接觸之下，造成了近代人的極度複雜的頭腦與心情；加上政治經濟和社會的急劇變化（如法國大革命，十九世紀的工業革命，封建社會與資本主義社會的交替等等），人的精神狀態愈加充滿了矛盾。這個矛盾中最尖銳的部分仍然是基督教思想與個人主義的自由獨立與自我擴張的對立。凡是非基督徒的矛盾，僅僅反映經濟方面的苦悶，其程度決沒有那麼強烈。—— 在藝術上表現這種矛盾特別顯著的，恐怕要算貝多芬了。以貝多芬與歌德作比較研究，大概更可證實我的假定。貝多芬樂曲中兩個主題的對立，決不僅僅從技術要求出發，而主要是反映他內心的雙重性。否則，一切sonata form〔奏鳴曲式〕都以兩個對立的motifs〔主題〕為基礎，為何獨獨在貝多芬的作品中，兩個不同的主題會從頭至尾鬥爭得那麼厲害，那麼凶猛呢？他的兩個主題，一個往往代表意志，代表力，或者說代表一種自我擴張的個人主義（絕對不是自私自利的庸俗的個人主義或侵犯別人的自我擴張，想你不致誤會）；另外一個往往代表獷野的暴力，或者說是命運，或者說是神，都無不可。雖則貝多芬本人決不同意把命運與神混為一談，但客觀分析起來，兩者實在是一個東西。鬥爭的結果總是意志得勝，人得勝。但勝利並不持久，所以每寫一個曲子就得重新掙扎一次，鬥爭一次。到晚年的四重奏中，鬥爭仍然不斷發生，可是結論不是誰勝誰敗，而是個人的隱忍與捨棄；這個境界在作者說來，可以美其名曰皈依，曰覺悟，曰解

脫，其實是放棄鬥爭，放棄掙扎，以換取精神上的和平寧靜，即所
謂幸福，所謂極樂。掙扎了一輩子以後再放棄掙扎，當然比一開場
就奴顏婢膝的屈服高明得多，也就是說「自我」的確已經大大的擴
張了；同時卻又證明「自我」不能無限止的擴張下去，而且最後承
認「自我」仍然是渺小的，鬥爭的結果還是一場空，眞正得到的只
是一個覺悟，覺悟鬥爭之無益，不如與命運、與神，言歸於好，求
妥協。當然我把貝多芬的鬥爭說得簡單化了一些，但大致並不錯。
此處不能作專題研究，有的地方只能籠統說說。── 你以前信中屢
次說到貝多芬最後的解脫仍是不徹底的，是否就是我以上說的那個
意思呢？

<div align="right">一九六一年二月七日</div>

　　記得你在波蘭時期，來信說過藝術家需要有single-mindedness
〔一心一意〕，分出一部分時間關心別的東西，追求藝術就短少了這
部分時間。當時你的話是特別針對某個問題而說的。我很了解（根
據切身經驗），嚴格鑽研一門學術必須整個兒投身進去。藝術 ── 尤
其音樂，反映現實是非常間接的，思想感情必須轉化爲emotion〔感
情〕才能在聲音中表達，而這段醞釀過程，時間就很長；一受外界
打擾，醞釀過程即會延長，或竟中斷。音樂家特別需要集中（即所
謂single-mindedness〔一心一意〕），原因即在於此。因爲音樂是時間

的藝術，表達的又是流動性最大的emotion〔感情〕，往往稍縱即逝。
—— 不幸，生在二十世紀的人，頭腦裝滿了多多少少的東西，世界
上又有多多少少東西時時刻刻逼你注意；人究竟是社會的動物，不
能完全與世隔絕；與世隔絕的任何一種藝術家都不會有生命，不能
引起群眾的共鳴。經常與社會接觸而仍然能保持頭腦冷靜，心情和
平，同時能保持對藝術的新鮮感與專一的注意，的確是極不容易的
事。你大概久已感覺到這一點。可是過去你似乎純用排斥外界的辦
法（事實上你也做不到，因為你對人生對世紀的感觸與苦悶還是很
多很強烈），而沒頭沒腦的沉浸在藝術裡，這不是很健康的作法。我
屢屢提醒你，單靠音樂來培養音樂是有很大弊害的。以你的氣質而
論，我覺得你需要多多跑到大自然中去，也需要不時欣賞造型藝術
來調劑。假定你每個月郊遊一次，上美術館一次，恐怕你不僅精神
更愉快、更平衡，便是你的音樂表達也會更豐富，更有生命力，更
有新面目出現。親愛的孩子，你無論如何應該試試看！

<div style="text-align:right">一九六一年二月八日晨</div>

　　拉威爾的歌真美，我理想中的吾國新音樂大致就是這樣的一個
藝術境界，可惜從事民間音樂的人還沒有體會到，也沒有這樣高的
技術配備！

<div style="text-align:right">一九六一年三月二十二日</div>

　　你岳丈灌的唱片，十之八九已聽過，覺得以貝多芬的協奏曲與巴赫的 *Solo Sonata*〔《獨奏奏鳴曲》〕為最好。Bartok〔巴托克〕❺¹不容易領會，Bach〔巴赫〕的協奏曲不及 piano〔鋼琴〕的協奏曲動人。不知怎麼，polyphonic〔複調〕音樂對我終覺太抽象。便是巴赫的 *Cantata*〔《清唱劇》〕聽來也不覺感動。一則我領會音樂的限度已到了盡頭，二則一般中國人的氣質和那種宗教音樂距離太遠。——語言的隔閡在歌唱中也是一個大阻礙。布拉姆斯的《小提琴協奏曲》似乎不及《鋼琴協奏曲》美，是不是我程度太低呢？

　　Louis Kentner〔路易斯·坎特訥〕❺²似乎並不高明，不知是與你岳丈合作得不大好，還是本來演奏不過爾爾？他的 Franck〔弗蘭克〕奏鳴曲遠不及 Menuhin〔曼紐因〕的 violin part〔小提琴部分〕。Kreutzer〔克勒策〕❺³更差，2nd movement〔第二樂章〕的變奏曲部分 weak〔弱〕之至（老是躲躲縮縮，退在後面，便是 piano〔鋼琴〕為主的段落亦然如此）。你大概聽過他獨奏，不知你的看法如何？是不是我了解他不夠或竟了解差了？

　　你往海外預備拿什麼節目出去？協奏曲是哪幾支？恐怕 Van Wyck〔范懷克〕首先要考慮那邊群眾的好惡；我覺得考慮是應當的，但也不宜太遷就。最好還是挑自己最有把握的東西。真有吸引力的還是一個人的本色；而保持本色最多的當然是你理解最深的作品。在英國少有表演機會的 Bartok〔巴托克〕、Prokofiev〔普羅高菲夫〕等現代樂曲，是否上那邊去演出呢？——前信提及 Cuba〔古巴〕

演出可能，還須鄭重考慮，我覺得應推遲一二年再說！暑假中最好結合工作與休息，不去遠地登台，一方面你們倆都需要放鬆，一方面你也好集中準備海外節目。

一九六一年五月一日

　　白遼士我一向認為最能代表法蘭西民族，最不受德、義兩國音樂傳統的影響。《基督童年》一曲樸素而又精雅，熱烈而又含蓄，虔誠而又健康，完全寫出一個健全的人的宗教情緒，廣義的宗教情緒，對一切神聖、純潔、美好、無邪的事物的崇敬。來信說的很對，那個曲子又有熱情又有恬靜，又興奮又淡泊，第二段的古風尤其可愛。怪不得當初巴黎的批評家都受了騙，以為真的是新發現的十七世紀法國教士作的。但那 narrator〔敘述者〕唱的太過火了些，我覺得家中原有老哥倫比亞的一個片段比這個新片更素雅自然。可惜你不懂法文，全篇唱詞之美在英文譯文中完全消失了。我對照看了幾段，簡直不能傳達原作的美於萬一！原文寫得像《聖經》一般單純！可是多美！想你也知道全部腳本是出於白遼士的手筆。

　　你既對白遼士感到很大興趣，應當趕快買一本羅曼·羅蘭的《今代音樂家》（Romain Rolland: *Musiciens d'Aujourd'hui*），讀一讀論白遼士的一篇。那篇文章寫得好極了！倘英譯本還有同一作者的《古代音樂家》（*Musiciens d'Autrefois*）當然也該買。正因為白遼士完全表

達他自己，不理會也不知道〔據說他早期根本不知道巴赫〕過去的成規俗套，所以你聽來格外清新，親切，眞誠，而且獨具一格。也正因爲你是中國人，受西洋音樂傳統的薰陶較淺，所以你更能欣賞獨往獨來，在音樂上追求自由甚於一切的白遼士。而也由於同樣的理由，我熱切期望未來的中國音樂應該是這樣一個境界。爲什麼不呢？俄羅斯五大家不也由於同樣的理由愛好白遼士嗎？同時，不也是由於同樣的理由，穆索斯基對近代各國的樂派發生極大的影響嗎？

<div style="text-align: right">一九六一年五月二十三日</div>

……你也從未提及是否備有膠帶錄音設備，使你能細細聽你自己的演奏。這倒是你極需要的。一般評論都說你的蕭邦表情太多，要是聽任樂曲本身自己表達（即少加表情），效果只會更好。批評家還說大概是你年齡關係，過了四十，也許你自己會改變。這一類的說法你覺得對不對？Cologne〔科隆〕的評論有些寫得很拐彎抹角，完全是德國人脾氣，愛複雜。我的看法，你有時不免誇張；理論上你是對的，但實際表達往往會「太過」。唯一的補救與防止，是在心情非常冷靜的時候，多聽自己家裡的 tape〔磁帶〕錄音；聽的時候要盡量客觀，當作別人的演奏一樣對待。

<div style="text-align: right">一九六一年五月二十四日</div>

　　分析你岳父的一段大有見地，但願作爲你的鑑戒。你的兩點結論，不幸的婚姻和太多與太早的成功是藝術家最大的敵人，說得太中肯了。我過去爲你的婚姻問題操心，多半也是從這一點出發。如今彌拉不是有野心的女孩子，至少不會把你拉上熱中名利的路，讓你能始終維持藝術的尊嚴，維持你嚴肅樸素的人生觀，已經是你的大幸。還有你淡於名利的胸懷，與我一樣的自我批評精神，對你的藝術都是一種保障。但願十年二十年之後，我不在人世的時候，你永遠能堅持這兩點。恬淡的胸懷，在西方世界中特別少見，希望你能樹立一個榜樣！

　　……

　　我早料到你讀了《論希臘雕塑》以後的興奮。那樣的時代是一去不復返的了，正如一個人從童年到少年那個天真可愛的階段一樣。也如同我們的先秦時代、兩晉六朝一樣。近來常翻閱《世說新語》（正在尋一部鉛印而篇幅不太笨重的預備寄你），覺得那時的風流文采既有點兒近古希臘，也有點兒像文藝復興時期的義大利；但那種高遠、恬淡、素雅的意味仍然不同於西方文化史上的任何一個時期。人真是奇怪的動物，文明的時候會那麼文明，談玄說理會那麼雋永，野蠻的時候又同野獸毫無分別，甚至更殘酷。奇怪的是這兩個極端就表現在同一批人同一時代的人身上。兩晉六朝多少野心家，想奪天下、稱孤道寡的人，坐下來清淡竟是深通老莊與佛教哲學的哲人！

　　韓德爾的神劇固然追求異教精神，但他畢竟不是紀元前四五世紀的希臘人，他的作品只是十八世紀一個義大利化的日耳曼人嚮往古希臘文化的表現。便是《賽米里》吧，口吻仍不免帶點兒浮誇（pompous）。這不是韓德爾個人之過，而是民族與時代之不同，絕對勉強不來的。將來你有空閒的時候（我想再過三五年，你音樂會一定可大大減少，多一些從各方面進修的時間），讀幾部英譯的柏拉圖、塞諾封一類的作品，你對希臘文化可有更多更深的體會。再不然你一朝去雅典，儘管山陵剝落（如丹納書中所說）面目全非，但是那種天光水色（我只能從親自見過的羅馬和那不勒斯的天光水色去想像），以及帕德嫩神廟的廢墟，一定會給你強烈的激動，狂喜，非言語所能形容，好比四五十年以前鄧肯在帕德嫩廢墟上光著腳不由自主的跳起舞來。（《鄧肯（Duncun）自傳》，倘在舊書店中看到，可買來一讀。）真正體會古文化，除了從小「泡」過來之外，只有接觸那古文化的遺物。我所以不斷寄吾國的藝術複製品給你，一方面是滿足你思念故國，緬懷我古老文化的飢渴，一方面也想用具體事物來影響彌拉。從文化上、藝術上認識而愛好異國，才是真正認識和愛好一個異國；而且我認為也是加強你們倆精神契合的最可靠的鏈鎖。

　　你對 Michelangeli〔米開朗琪利〕的觀感大有不同，足見你六年來的進步與成熟。同時，「曾經滄海難為水」，「登東山而小魯，登

泰山而小天下」，也是你意見大變的原因。倫敦畢竟是國際性的樂壇，你這兩年半的逗留不是沒有收穫的。

老好人往往太遷就，遷就世俗，遷就褊狹的家庭願望，遷就自己內心中不大高明的因素；不幸眞理和藝術需要高度的原則性和永不妥協的良心。物質的幸運也常常毀壞藝術家。可見藝術永遠離不開道德——廣義的道德，包括正直，剛強，鬥爭（和自己的鬥爭以及和社會的鬥爭），毅力，意志，信仰……

的確，中國優秀傳統的人生哲學，很少西方人能接受，更不用說實踐了。比如「富貴於我如浮雲」在你我是一條極崇高級可羨的理想準則，但像巴爾札克筆下的那些人物，正好把富貴作爲人生最重要的，甚至是唯一的目標。他們那股向上爬，求成功的蠻勁與狂熱，我個人簡直覺得難以理解。也許是氣質不同，並非多數中國人全是那麼淡泊。我們不能把自己人太理想化。

你提到英國人的抑制（inhibition）其實正表示他們獷野強悍的程度，不能不深自斂抑，一旦決堤而出，就是莎士比亞筆下的那些人物，如馬克白、奧賽羅等等，豈不wild〔狂放〕到極點？

Bath〔巴斯〕在歐洲亦是鼎鼎大名的風景區和溫泉療養地，無怪你覺得是英國最美的城市。看了你寄來的節目，其中幾張風景使我回想起我住過的法國內地古城：那種古色古香，那種幽靜與悠閒，至今常在夢寐間出現。——說到這裡，希望你七月去維也納，百忙

中買一些美麗的風景片給我。爸爸坐井觀天，讓我從紙面上也接觸
一下貝多芬、莫札特、舒伯特住過的名城！

"After reading that, I found my conviction that Handel's music, special-
ly his *oratorio* is the nearest to the Greek spirit in music 更加強了。His
optimism, his radiant poetry, which is as simple as one can imagine but never
vulgar, his directness and frankness, his pride, his majesty and his almost
Physical ecstasy. I think that is why when an English chorus sings "*Hallelujah*
they suddenly become so wild, taking off completely their usual English
inhibition, because at that moment they experience something really
thrilling, something like ecstasy, ……" 〔讀了丹納的文章，我更相信過
去的看法不錯：韓德爾的音樂，尤其神劇，是音樂中最接近希臘精
神的東西。他有那種樂天的傾向，豪華的詩意，同時亦極盡樸素，
而且從來不流於庸俗，他表現率直，坦白，又高傲又堂皇，差不多
在生理上到達一種狂喜與忘我的境界。也許就因爲此，英國合唱隊
唱 *Hallelujah*〔哈利路亞〕❷ 的時候，會突然變得豪放，把平時那種
英國人的抑制完全擺脫乾淨，因爲他們那時有一種真正激動心弦、
類似出神的感覺。〕

為了幫助你的中文，我把你信中一段英文代你用中文寫出。你
看看是否與你原意有距離。ecstasy〔狂喜與忘我境界〕一字涵義不

一，我不能老用「出神」二字來翻譯。

<div align="right">一九六一年六月二十六日晚</div>

親愛的孩子，《近代文明中的音樂》和你岳父的傳記，同日收到。接連三個下午看完傳記，感想之多，情緒的波動，近十年中幾乎是絕無僅有的經歷。……

書中值得我們深思的段落，多至不勝枚舉，對音樂，對莫札特、巴赫直到巴托克的見解；對音樂記憶的分析，小提琴技術的分析，還有對協奏曲和你一開始即浸入音樂的習慣完全相似的態度，都大有細細體會的價值。他的兩次 restudy〔重新學習〕最後一次是1942-1945 你都可作為借鑑。

……

多少零星的故事和插曲也極有意義。例如艾爾加 ⑤ 抗議紐曼（Newman）對伊盧提演奏他《小提琴協奏曲》的評論：紐曼認為伊盧提把第二樂章表達太甜太 luscious〔膩〕，艾爾加說他寫的曲子，特別那個主題本身就是甜美的，luscious〔膩〕，「難道英國人非板起面孔不可嗎？我是板起面孔的人嗎？」可見批評家太著重於一般的民族性，作家越出固有的民族性，批評家竟熟視無睹，而把他所不贊成的表現歸罪於演奏家。而紐曼還是世界上第一流的學者兼批評家

呢！可嘆學問和感受和心靈往往碰不到一起，感受和心靈也往往不與學問合流。要不然人類的文化還可大大的進一步呢！巴托克聽了伊盧提演奏他的《小提琴協奏曲》後說：「我本以爲這樣的表達只能在作曲家死了長久以後才可能。」可見了解同時代的人推陳出新的創造的確不是件容易的事。—— 然而我們又不能執著 Elgar〔艾爾加〕對 Yehudi〔伊盧提〕❺的例子，對批評家的言論一律懷疑。我們只能依靠自我批評精神來作取捨的標準，可是我們的自我批評精神是否永遠可靠，不犯錯誤呢（infallible）？是否我們常常在應該堅持的時候輕易讓步而在應當信從批評家的時候又偏偏剛愎自用、頑固不化呢？我提到這一點，因爲你我都有一個缺點：「好辯」；人家站在正面，我會立刻站在反面；反過來亦然。而你因爲年輕，這種傾向比我更強。但願你慢慢的學得客觀、冷靜、理智，別像古希臘人那樣爲爭辯而爭辯！

阿陶夫・布施和埃奈斯庫 ❺ 兩人對巴赫 *Fugue*〔《賦格曲》〕❺ 主題的 forte or dolce〔強或柔〕的看法不同，使我想起太多的書本知識要沒有高度的理解力協助，很容易流於教條主義，成爲學院派。

另一方面，Ysaye〔伊薩伊〕❺ 要伊盧提拉 arpeggio〔琶音〕的故事，完全顯出一個眞正客觀冷靜的大藝術家的「巨眼」，不是巨眼識英雄，而是有看破英雄的短處的「巨眼」。青年人要尋師問道，的確要從多方面著眼。你岳父承認跟 Adolf Busch〔阿陶夫・布施〕❻ 還是有益的，儘管他氣質上和心底裡更喜歡埃奈斯庫。你岳父一再後悔

不曾及早注意伊薩伊的暗示。因此我勸你空下來靜靜思索一下，你幾年來可曾聽到過師友或批評家的一言半語而沒有重視的。趁早想，趁早補課為妙！⋯⋯

你說過的那位匈牙利老太太，指導過 Anni Fischer〔安妮·費希爾〕的，千萬上門去請教，便是去一二次也好。你有足夠的聰明，人家三言兩語，你就能悟出許多道理。可是從古到今沒有一個人聰明到不需要聽任何人的意見。智者千慮，必有一失。也許你去美訪問以前就該去拜訪那位老人家！親愛的孩子，聽爸爸的話，安排時間去試一試好嗎？—— 再附帶一句，去之前一定要存心去聽「不入耳之言」才會有所得，你得隨時去尋訪你周圍的大大小小的伊薩伊！

<div align="right">一九六一年七月七日晚</div>

彌拉報告中有一件事教我們特別高興：你居然去找過了那位匈牙利太太！（姓名彌拉寫得不清楚，望告知！）多少個月來（在傑老師心中已是一年多了），我們盼望你做這一件事，一旦實現，不能不為你的音樂前途慶幸。⋯⋯本月十二至二十七日間，九月二十三日以前，你都有空閒的時間，除了出門休息（想你們一定會出門吧？）以外，盡量再去拜託那位老太太，向她請教。尤其維也納派（莫札特，貝多芬，舒伯特），那種所謂 repose〔和諧恬靜〕的風味必

須徹底體會。好些評論對你這方面的欠缺都一再提及。—— 至於追求細節太過，以致妨礙音樂的樸素與樂曲的總的輪廓，批評家也說過很多次。據我的推想，你很可能犯了這些毛病。往往你會追求一個目的，忘了其他，不知不覺鑽入牛角尖（今後望深自警惕）。可是深信你一朝醒悟，信從了高明的指點，你回頭是岸，糾正起來是極快的，只是別矯枉過正，往另一極端搖擺過去就好了。

像你這樣的年齡與經驗，隨時隨地吸收別人的意見非常重要。經常請教前輩更是必需。你敏感得很，準會很快領會到那位前輩的特色與專長，盡量汲取 —— 不到汲取完了決不輕易調換老師。

上面說到維也納派的 repose〔和諧恬靜〕，推想當是一種閒適恬淡而又富於曠達胸懷的境界，有點兒像陶靖節、杜甫（某一部分田園寫景）、蘇東坡、辛稼軒（也是田園曲與牧歌式的詞）。但我還捉摸不到真正維也納派的所謂 repose〔和諧恬靜〕，不知你的體會是怎麼回事？

近代有名的悲劇演員可分兩派：一派是渾身投入，忘其所以，觀眾好像看到真正的劇中人在面前歌哭；情緒的激動，呼吸的起伏，竟會把人在火熱的浪潮中捲走，Sarah Bernhardt〔莎拉・伯恩哈特〕❸即是此派代表（巴黎有她的紀念劇院）。一派刻劃人物維妙維肖，也有大起大落的激情，同時又處處有一個恰如其分的節度，從來不流於「狂易」之境。心理學家說這等演員似乎有雙重人格：既是演員，同時又是觀眾。演員使他與劇中人物合一，觀眾使他一切

演技不會過火（即是能入能出的那句老話）。因爲他隨時隨地站在圈子以外冷眼觀察自己，故即使到了猛烈的高潮峰頂仍然能控制自己。以藝術而論，我想第二種演員應當是更高級。觀眾除了與劇中人發生共鳴，親身經受強烈的情感以外，還感到理性節制的偉大，人不被自己情欲完全支配的偉大。這偉大也就是一種美。感情的美近於火焰的美，浪濤的美，疾風暴雨之美，或是風和日暖、鳥語花香的美；理性的美卻近於鑽石的閃光，星星的閃光，近於雕刻精工的美，完滿無疵的美，也就是智慧之美！情感與理性平衡所以最美，因爲是最上乘的人生哲學，生活藝術。

記得好多年前我已與你談起這一類話。現在經過千百次實際登台的閱歷，大概更能體會到上述的分析可應用於音樂了吧？去多你岳父來信說你彈兩支莫札特協奏曲，能把強烈的感情納入古典的形式之內，他意思即是指感情與理性的平衡。但你還年輕，出台太多，往往體力不濟，或技巧不夠放鬆，難免臨場緊張，也是情不由己，be carried away〔難以自抑〕。並且你整個品性的涵養也還沒到此地步。不過早晚你會在這方面成功的，尤其技巧有了大改進以後。

一九六一年八月一日

據來信，似乎你說的 relax〔放鬆〕不是五六年以前談的純粹技巧上的 relax〔放鬆〕，而主要是精神、感情、情緒、思想上的一種安

詳、閒適、淡泊、超逸的意境，即使牽涉到技術，也是表現上述意境的一種相應的手法，音色與 tempo rubato〔彈性速度〕等等。假如·我這樣體會你的意思並非完全不能表達relax〔閒適〕的境界，只是你沒有認識到某些作品某些作家確有那種relax〔閒適〕的精神。一年多以來，英國批評家有些說你的貝多芬（當然指後期的奏鳴曲）缺少那種 Viennese repose〔維也納式閒適〕，恐怕即是指某種特殊的安閒、恬淡、寧靜之境，貝多芬在早年中年劇烈掙扎與苦鬥之後，到晚年達到的一個 peaceful mind〔精神上清明恬靜之境〕，也就是一種特殊的 serenity〔安詳〕（是一種 resignation〔隱忍恬淡，心平氣和〕產生的 serenity〔安詳〕）。但精神上的清明恬靜之境也因人而異，貝多芬的清明恬靜既不同於莫札特的，也不同於舒伯特的。稍一混淆，在水平較高的批評家、音樂家以及聽眾耳中就會感到氣息不對，風格不合，口吻不真。我是用這種看法來說明你為何在彈史卡拉第和莫札特時能完全 relax〔放鬆〕，而遇到貝多芬與舒伯特就成問題。另外兩點，你自己已分析得很清楚：一是看到太多的 drama〔跌宕起伏，戲劇成分〕，把主觀的情感加諸原作；二是你的個性與氣質使你不容易 relax〔放鬆〕，除非遇到史卡拉第與莫札特，只有輕靈、鬆動、活潑、幽默、嫵媚、溫婉而沒法找出一點兒藉口可以裝進你自己的 drama〔激越情感〕。因為莫札特的 drama〔感情氣質〕不是十九世紀的 drama〔氣質〕，不是英雄式的鬥爭，波濤洶湧的感情激動，如醉若狂的 fanaticism〔狂熱激情〕；你身上所

有的近代人的 drama〔激越，激烈〕氣息絕對應用不到莫札特作品中去；反之，那種十八世紀式的 flirting〔風情〕和詼諧、俏皮、譏諷等等，你倒也很能體會；所以能把莫札特表達得恰如其分。還有一個原因，凡作品整體都是 relax〔安詳，淡泊〕的，在你不難掌握；其中有激烈的波動又有蒼茫惆悵的那種 relax〔閒逸〕的作品，如蕭邦，因為與你氣味相投，故成績也較有把握。但若既有激情又有隱忍恬淡如貝多芬晚年之作，你即不免抓握不準。你目前的發展階段，已經到了理性的控制力相當強，手指神經很馴服的能聽從頭腦的指揮，故一朝悟出了關鍵所在的作品精神，領會到某個作家的 relax〔閒逸恬靜〕該是何種境界何種情調時，即不難在短時期內改變面目，而技巧也跟著適應要求，像你所說「有些東西一下子顯得容易了」。舊習未除，亦非短期所能根絕，你也分析得很徹底：悟是一回事，養成新習慣來體現你的「悟」是另一回事。

最後你提到你與我氣質相同的問題，確是非常中肯。你我秉性都過敏，容易緊張。而且凡是熱情的人多半流於執著，有 fanatic〔狂熱〕傾向。你的觀察與分析一點不錯。我也常說應該學習周伯伯那種瀟灑、超脫、隨意遊戲的藝術風格，沖淡一下太多的主觀與肯定，所謂 positivism〔自信獨斷〕。無奈嚮往是一事，能否做到是另一事。有時個性竟是頑強到底，什麼都扭它不過，幸而你還年輕，不像我業已定型；也許隨著閱歷與修養，加上你在音樂中的薰陶，早晚能獲致一個既有熱情又能冷靜，能入能出的境界。總之，今年你

請教 Kabos〔卡波斯〕❶太太後，所有的進步是我與傑老師久已期待的；我早料到你並不需要到四十左右才悟到某些淡泊、樸素、閒適之美——像去年四月《泰晤士報》評論你兩次蕭邦音樂會所說的。附帶又想起批評界常說你追求細節太過，我相信事實確是如此，你專追一門的勁也是 fanatic〔狂熱〕得厲害，比我還要執著。或許近二個月來，在這方面你也有所改變了吧？注意局部而忽視整體，雕琢細節而動搖大的輪廓固談不上藝術；即使不妨礙完整，雕琢也要無斧鑿痕，明明是人工，聽來卻宛如天成，才算得藝術之上乘。這些常識你早已知道，問題在於某一時期目光太集中在某一方面，以致耳不聰，目不明，或如孟子所說「明察秋毫而不見輿薪」。一旦醒悟，回頭一看，自己就會大吃一驚，正如一九五五年時你何等欣賞米開朗琪利，最近卻弄不明白當年為何如此著迷。

<div align="right">一九六一年八月三十一日夜</div>

　　早在一九五七年李赫特在滬演出時，我即覺得他的舒伯特沒有grace〔優雅〕。以他的身世而論很可能於不知不覺中走上神秘主義的路。生活在另外一個世界中，那世界只有他一個人能進去，其中的感覺、刺激、形象、色彩、音響都另有一套，非我們所能夢見。神秘主義者往往只有純潔、樸素、真誠，但缺少一般的溫馨嫵媚。便是文藝復興初期的義大利與佛蘭德斯宗教畫上的grace〔優雅〕也帶

一種聖潔的他世界的情調，與十九世紀初期維也納派的風流蘊藉，熨帖細膩，同時也帶一些淡淡的感傷的柔情毫無共通之處。而斯拉夫族，尤其俄羅斯民族的神秘主義又與西歐的羅馬正教一派的神秘主義不同。聽眾對李赫特演奏的反應如此懸殊也是理所當然的。二十世紀六十年代的人還有幾個能容忍音樂上的神秘主義呢？至於捧他上天的批評只好目之為夢囈，不值一哂。

<div align="right">一九六一年九月一日</div>

說起周文中，據陳伯伯（又新）說，陳又新係傅雷中學同學，原上海音樂學院管弦系主任，小提琴教授，亦是傅敏的提琴老師，「文革」中迫害冤死。原是上海音樂館（上海音專／陳又新和丁善德合辦的學校的前身）學生，跟陳伯伯學過多年小提琴，大約與張國靈同時。勝利後出國。陳伯伯解放初年留英期間，周還與他通信。據說小提琴拉得不差呢。

八九兩月你總共只有三次演出，但似乎你一次也沒去郊外或博物館。我知道你因技術與表達都有大改變，需要持續加工和鞏固；訪美的節目也得加緊準備；可是二個月內毫不鬆散也不是辦法。兩年來我不知說了多少次，勸你到森林和博物館走走，你始終不能接受。孩子，我多擔心你身心的健康和平衡；一切都得未雨綢繆，切

勿到後來悔之無及。單說技巧吧，有時硬是彆扭，倘若丟開一個下午，往大自然中跑跑，或許下一天就能順利解決。人的心理活動總需要一個醞釀的時期，不成熟時硬要克服難關，只能弄得心煩意躁，浪費精力。音樂理解亦然如此。我始終覺得你犯一個毛病，太偏重以音樂本身去領會音樂。你的思想與信念並不如此狹窄，很會海闊天空的用想像力；但與音樂以外的別的藝術，尤其大自然，實際上接觸太少。整天看譜、練琴、聽唱片……久而久之會減少藝術的新鮮氣息，趨於抽象，閉塞，缺少生命的活躍與搏擊飛縱的氣勢。我常常為你預感到這樣一個危機，不能不舌敝唇焦，及早提醒，要你及早防止。你的專業與我的大不同。我是不需要多大創新的，我也不是有創新才具的人：長年關在家裡不致在業務上有什麼壞影響。你的藝術需要時時刻刻的創造，便是領會原作的精神也得從多方面（音樂以外的感受）去探討：正因為過去的大師就是從大自然，從人生各方面的材料中「泡」出來的，把一切現實昇華為 emotion〔感情〕與 sentiment〔情操〕，所以表達他們的作品也得走同樣的路。這些理論你未始不知道，但似乎並未深信到身體力行的程度。另外我很奇怪：你年紀還輕，應該比我愛活動；你也強烈的愛好自然：怎麼實際生活中反而不想去親近自然呢。我記得很清楚，我二十二三歲在巴黎、瑞士、義大利以及法國鄉間，常常在月光星光之下，獨自在林中水邊踏著綠茵，呼吸濃烈的香草與泥土味、水味，或是借此舒散苦悶，或是沉思默想。便是三十多歲在上海，一

逛公園就覺得心平氣和，精神健康多了。太多與刺激感官的東西（音樂便是刺激感官最強烈的）接觸，會不知不覺失去身心平衡。你既憧憬希臘精神，為何不學學古希臘人的榜樣呢？你既熱愛陶潛、李白，為什麼不試試去體會「採菊東籬下，悠然見南山」的境界（實地體會）呢？你既從小熟讀克里斯多夫，總不致忘了克里斯多夫與大自然的關係吧？還有造型藝術，別以家中掛的一些為滿足：幹嘛不上大不列顛博物館去流連一下呢？大概你會回答我說沒有時間：做了這樣就得放棄那樣。可是暑假中比較空閒，難道去一二次郊外與美術館也抽不出時間嗎？只要你有興致，便是不在假中，也可能特意上美術館，在心愛的一二幅畫前面待上一刻鐘半小時。不必多，每次只消集中一二幅，來回總共也花不了一個半小時；無形中積累起來的收穫可是不小呢！

　　你也很明白，鋼琴上要求放鬆先要精神上放鬆：過度的室內生活與書齋生活恰恰是造成現代知識分子神經緊張與病態的主要原因；而蕭然意遠，曠達恬靜，不滯於物，不凝於心的境界只有從自然界中獲得，你總不能否認吧？……

　　我一向主張多讀譜，少聽唱片，對一個像你這樣的藝術家幫助更大。讀譜好比彈琴用 urtext⑬，聽唱片近乎用某人某人 edit〔編〕的譜。何況我知道你十年二十年後不一定永遠當演奏家；假定還可能向別方面發展，長時期讀譜也是極好的準備。

<div align="right">一九六一年十月五日深夜</div>

　　可是社會的發展畢竟太複雜了，變化太多了，不能憑任何理論「一以蔽之」的推斷。比如說，關於美國鋼琴的問題，在我們愛好音樂的人聽來竟可說是象徵音樂文化在美國的低落；但好些樂隊水準比西歐高，又怎麼解釋呢？經理人及其他音樂界的不合理的事實，壟斷，壓制，扼殺個性等等令人為之髮指；可是有才能的藝術家在青年中還是連續不斷的冒出來：難道就是新生的與落後的鬥爭嗎？還是新生力量也已到了強弩之末呢？美國音樂創作究竟是在健康的路上前進呢，還是總的說來是趨向於消沉，以至於腐爛呢……

<div style="text-align: right">一九六二年一月二十一日下午</div>

　　沒想到澳洲演出反比美洲吃重，怪不得你在檀香山不早寫信。重溫巴托克，我聽了很高興，有機會彈現代的東西就不能放過，便是辛苦些也值得。對你的音樂感受也等於吹吹新鮮空氣。

<div style="text-align: right">一九六二年一月二十一日夜</div>

　　三、四兩個月還是那麼忙，我們只操心你身體。平日飲食睡眠休息都得經常注意。只要身心支持得住，音樂感覺不遲鈍不麻木，那麼演出多一些亦無妨；否則即須酌減。演奏家若果發現感覺的靈敏有下降趨勢，就該及早設法；萬不能因循拖延！多多為長遠利益

打算才是！

……

四月初你和 London Mozart Players〔倫敦莫札特樂團〕同在瑞士
演出七場，想必以 Mozart〔莫札特〕為主。近來多彈了 Mozart〔莫札
特〕，不知對你心情的恬靜可有幫助？我始終覺得藝術的進步應當同
時促成自己心情方面的恬淡、安詳，提高自己氣質方面的修養。又
去年六月與 Kabos〔卡波斯〕討教過後，到現在為止你在 relax〔演奏
時放鬆〕方面是否繼續有改進？對 Schubert〔舒伯特〕與 Beethoven
〔貝多芬〕的理解是否進了一步？你出外四個月間演奏成績，想必心
中有數，很想聽聽你自己的評價。

《音樂與音樂家》月刊十二月號上有篇文章叫做 *Liszt's Daughter
Who Ran Wagner's Bayreuth*〔《華格納拜羅伊特音樂節主持人李斯特之
女》〕，作者是現代巴赫專家 Dr. Albert Schweitzer〔阿爾貝特‧施韋策
爾醫生〕❷，提到 Cosima Wagner〔科西馬‧華格納〕指導的 Bayreuth
Festival〔拜羅伊特音樂節〕有兩句話：At the most moving moments
there were lacking that spontaneity and that naturalness which come from
the fact that the actor has let himself be carried away by his playing and so
surpass himself. Frequently, it seemed to me, perfection was obtained only at
the expense of life.〔在最感人的時刻，缺乏了自然而然的真情流露，
這種真情的流露，是藝術家演出時興往神來，不由自主而達到的高
峰。我認為一般藝術家好像往往得犧牲了生機，才能達到完滿。〕

其中兩點值得注意：（一）藝術家演出時的「不由自主」原是犯忌的，然而興往神來之際也會達到前所未有的高峰，所謂 surpass himself〔超越自己〕。（二）完滿原是最理想的，可不能犧牲了活潑潑的生命力去換取。大概這兩句話，你聽了一定大有感觸。怎麼能在「不由自主」（carried by himself）的時候超過自己而不是越出規矩，變成「野」、「海」、「狂」，是個大問題。怎麼能保持生機而達到完滿，又是個大問題。作者在此都著重在 spontaneity and naturalness〔真情流露與自然而然〕方面，我覺得與個人一般的修養有關，與能否保持童心和清新的感受力有關。

過去聽你的話，似乎有時對作品鑽得過分，有點兒鑽牛角尖：原作所沒有的，在你主觀強烈追求之下未免強加了進去，雖然仍有吸引力，仍然 convincing〔有說服力〕（像你自己所說），但究竟違背了原作的精神，越出了 interpreter〔演繹者〕的界限。近來你在這方面是不是有進步，能克制自己，不過於無中生有的追求細節呢？

一九六二年三月九日

每次接讀來信，總是說不出的興奮、激動、喜悅、感慨、惆悵！最近報告美澳演出的兩信，我看了在屋內屋外盡兜圈子，多少的感觸使我定不下心來。人吃人的殘酷和醜惡的把戲多可怕！你辛苦了四五個月落得兩手空空，我們想到就心痛。固然你不以求利為

目的，做父母的也從不希望你發什麼洋財，── 而且還一向鄙視這種思想；可是那些中間人憑什麼來霸占藝術家的勞動所得呢！眼看孩子被人剝削到這個地步，像你小時候被強暴欺凌一樣，使我們對你又疼又憐惜，對那些吸血鬼又氣又惱，恨得牙癢癢地！相信早晚你能從魔掌之下掙脫出來，不再做魚肉。巴爾札克說得好：社會踩不死你，就跪在你面前。在西方世界，不經過天翻地覆的革命，這種醜劇還得演下去呢。當然四個月的巡迴演出在藝術上你得益不少，你對許多作品又有了新的體會，深入了一步。可見唯有藝術和學問從來不辜負人：花多少勞力，用多少苦功，拿出多少忠誠和熱情，就得到多少收穫與進步。寫到這兒，想起你對新出的莫札特唱片的自我批評，真是高興。一個人停滯不前才會永遠對自己的成績滿意。變就是進步，── 當然也有好的變質，成為壞的；── 眼光一天天不同，才窺見學問藝術的新天地，能不斷的創造。媽媽看了那一段嘆道：「聰真像你，老是不滿意自己，老是在批評自己！」

美國的評論絕大多數平庸淺薄，讚美也是皮毛。英國畢竟還有音樂學者兼寫報刊評論，如倫敦 *Times* 〔《泰晤士報》〕和曼徹斯特的《導報》，兩位批評家水平都很高；紐約兩家大報的批評家就不像樣了，那位《紐約時報》的更可笑。……

一九六二年三月二十五日

　　來信說到中國人弄西洋音樂比日本人更有前途，因為他們雖用苦功而不能化。化固不易，用苦功而得其法也不多見。以整個民族性來說，日華兩族確有這點兒分別。可是我們能化的人也是鳳毛麟角，原因是接觸外界太少，吸收太少。近幾年營養差，也影響腦力活動。我自己深深感到比從前笨得多。在翻譯工作上也苦於化得太少，化得不夠，化得不妙。藝術創造與再創造的要求，不論哪一門都性質相仿。音樂因為抽象，恐怕更難。理會的東西表達不出，或是不能恰到好處，跟自己理想的境界不能完全符合，不多不少。心、腦、手的神經聯繫，或許在音樂表演比別的藝術更微妙，不容易掌握到成為automatic〔得心應手，收放自如〕的程度。一般青年對任何學科很少能作獨立思考，不僅缺乏自信，便是給了他們方向，也不會自己摸索。原因極多，不能怪他們。十餘年來的教育方法大概有些缺陷。青年人不會觸類旁通，研究哪一門學問都難有成就。思想統一固然有統一的好處；但到了後來，念頭只會往一個方向轉，只會走直線，眼睛只看到一條路，也會陷於單調，貧乏，停滯。往一個方向鑽並非壞事，可惜沒鑽得像。

　　月初看了蓋叫天口述，由別人筆錄的《粉墨春秋》，倒是解放以來談藝術最好的書。人生 —— 教育 —— 倫理 —— 藝術，再沒有結合得更完滿的了。從頭至尾都有實例，決不是枯燥的理論。關於學習，他提出，「慢就是快」，說明根基不打好，一切都築在沙上，永久爬不上去。我覺得這一點特別值得我們深思。倘若一開始就猛

衝，只求速成，臨了非但一無結果，還造成不踏實的壞風氣。德國人要不在整個十九世紀的前半期埋頭苦幹，在每一項學問中用死功夫，哪會在十九世紀末一直到今天，能在科學、考據、文學各方面放異彩？蓋叫天對藝術更有深刻的體會。他說學戲必需經過一番「默」的功夫。學會了唱、念、做，不算數；還得坐下來叫自己「魂靈出竅」，就是自己分身出去，把一齣戲默默的做一遍、唱一遍；同時自己細細觀察，有什麼缺點該怎樣改。然後站起身來再做、再唱、再念。那時定會發覺剛才思想上修整很好的東西又跑了，做起來同想的完全走了樣。那就得再練，再下苦功，再「默」，再做。如此反覆做去，一齣戲才算真正學會了，拿穩了。——你看，這段話說得多透徹，把自我批評貫徹得多好！老藝人的自我批評決不放在嘴邊，而是在業務中不斷實踐。其次，經過一再「默」練，作品必然深深的打進我們心裡，與我們的思想感情完全化為一片。……此外，蓋叫天現身說法，談不少藝術家的品德、操守、做人，必須與藝術一致的話。我覺得這部書值得寫一長篇書評：不僅學藝術的青年、中年、老年人，不論學的哪一門，應當列為必讀書，便是從上到下一切的文藝領導幹部也該細讀幾遍；做教育工作的人讀了也有好處。不久我就把這書寄給你，你一定喜歡，看了也一定無限興奮。

一九六二年四月一日

最近買到一本法文舊書，專論寫作藝術。其中談到「自然」（natural），引用羅馬文豪西塞羅的一句名言：It is an art to look like without art.〔能看來渾然天成，不著痕跡，才是真正的藝術。〕作者認為寫得自然不是無意識的天賦，而要靠後天的學習。甚至可以說自然是努力的結果（The natural is result of efforts），要靠苦功磨練出來。此話固然不錯，但我覺得首先要能體會到「自然」的境界，然後才能往這個境界邁進。要愛好自然，與個人的氣質、教育、年齡，都有關係；一方面是勉強不來，不能操之過急；一方面也不能不逐漸作有意識的培養。也許浸淫中國古典文學的人比較容易欣賞自然之美，因為自然就是樸素、淡雅、天真；而我們的古典文學就是具備這些特點的。

<div align="right">一九六二年四月三十日</div>

藝術最需要靜觀默想，凝神一志；現代生活偏偏把藝術弄得如此商業化，一方面經理人作為生財之道，把藝術家當作搖錢樹式的機器，忙得不可開交，一方面把群眾作為看雜耍或馬戲班的單純的好奇者。在這種溷濁的洪流中打滾的，當然包括所有老輩小輩，有名無名的演奏家歌唱家。像你這樣初出道的固然另有苦悶，便是久已打定天下的前輩也不免隨波逐流，那就更可嘆了。也許他們對藝術已經缺乏信心，熱誠，僅僅作為維持已得名利的工具。年輕人想

要保衛藝術的純潔與清新，唯一的辦法是減少演出；這卻需要三個先決條件：（一）經理人剝削得不那麼凶（這是要靠演奏家的年資積累，逐漸爭取的），（二）個人的生活開支安排得極好，這要靠理財的本領與高度理性的控制，（三）減少出台不至於冷下去，使群眾忘記你。我知道這都是極不容易做到的，一時也急不來。可是爲了藝術的尊嚴，爲了你藝術的前途，也就是爲了你的長遠利益和一生的理想，不能不把以上三個條件作爲努力的目標。任何一門的藝術家，一生中都免不了有幾次藝術難關（crisis），我們應當早作思想準備和實際安排。愈能保持身心平衡（那就決不能太忙亂），藝術難關也愈容易闖過去。希望你平時多從這方面高瞻遠矚，切勿被終年忙忙碌碌的漩渦弄得昏昏沉沉，就是說要對藝術生涯多從高處遠處著眼；即使有許多實際困難，一時不能實現你的計畫，但經常在腦子裡思考成熟以後，遇到機會就能緊緊抓住。

<div align="right">一九六二年五月九日</div>

前信你提到灌唱片問題，認爲太機械。那是因爲你習慣於流動性特大的藝術（音樂）之故，也是因爲你的氣質特別容易變化，情緒容易波動的緣故。文藝作品一朝完成，總是固定的東西：一幅畫，一首詩，一部小說，哪有像音樂演奏那樣能夠每次予人以不同的感受？觀眾對繪畫，讀者對作品，固然每次可有不同的印象，那

是在於作品的暗示與含蓄非一時一次所能體會，也在於觀眾與讀者自身情緒的變化波動。唱片即使開十次二十次，聽的人感覺也不會千篇一律，除非演奏太差太呆板；因為音樂的流動性那麼強，所以聽的人也不容易感到多聽了會變成機械。何況唱片不僅有普及的效用，對演奏家自身的學習改進也有很大幫助。我認為主要是克服你在 microphone〔麥克風〕前面的緊張，使你在灌片室中跟在台上的心情沒有太大差別。再經過幾次實習，相信你是做得到的。至於完美與生動的衝突，有時幾乎不可避免；記得有些批評家就說過，perfection〔完美〕往往要犧牲一部分 life〔生動〕。但這個弊病恐怕也在於演奏家屬於 cold〔冷靜〕型。熱烈的演奏往往難以 perfect〔完美〕，萬一 perfect〔完美〕的時候，那就是 incomparable〔無與倫比〕了！
……

……演奏家是要人聽的，不是要人看的；但太多的搖擺容易分散聽眾的注意力；而且藝術是整體，彈琴的人的姿勢也得講究，給人一個和諧的印象。國外的批評曾屢次提到你的搖擺，希望能多多克制。如果自己不注意，只會愈搖愈厲害，浪費體力也無必要。最好在台上給人的印象限於思想情緒的活動，而不是靠肉體幫助你的音樂。手之舞之，足之蹈之，只適用於通俗音樂。古典音樂全靠內在的心靈的表現，竭力避免外在的過火的動作，應當屬於藝術修養範圍之內，望深長思之！

一九六二年八月十二日

上次收到貝多芬奏鳴曲，……Op. 110〔作品第一一○號〕最後樂章兩次arioso dolente〔哀傷的詠嘆調〕表情深淺不同，大有分寸，從最輕到最響十個chord〔和弦〕，以前從未有此印象，可證interpretation〔演繹〕對原作關係之大。Op. 109〔作品第一○九號〕的許多變奏曲，過去亦不覺面目變化有如此之多。有一份評論說：「At first hearing there seemed light-weight interpretations。」〔「初聽之下，演繹似乎light-wight。」〕❻❺light-weight指的是什麼？你對Schnabel〔施納貝爾〕灌的貝多芬現在有何意見？Kempff〔肯普夫〕❻❻近來新灌之貝多芬奏鳴曲，你又覺得如何？我都極想知道，望來信詳告！七月份《音樂與音樂家》雜誌P. 35有書評，介紹Eva & Paul Badura - Skoda〔埃娃及保羅‧巴杜拉-斯科達〕❻❼合著 *Interpreting Mozart on the Keyboard*〔《在琴鍵上演繹莫札特》〕，你知道這本書嗎？似乎值得一讀，尤其你特別關心莫札特。

聽過你的唱片，更覺得貝多芬是部讀不完的大書，他心靈的深度、廣度的確代表了日爾曼民族在智力、感情、感覺方面的特點，也顯出人格與意志的頑強，飄渺不可名狀的幽思，上天下地的幻想，對人生的追求，不知其中有多少深奧的謎。貝多芬實在不僅僅是一個音樂家，無怪羅曼‧羅蘭要把歌德與貝多芬作為不僅是日耳曼民族並且是全人類的兩個近代的高峰。

前昨二夜聽了李斯特的第二協奏曲（匈牙利鋼琴家彈），但丁奏鳴曲、義大利巡禮集第一首，以及 Annie Fischer〔安妮‧費希爾〕彈

的 *B Min. Sonata*〔《B 小調奏鳴曲》〕，都不感興趣。只覺得炫耀新奇，並無真情實感；浮而不實，沒有深度，沒有邏輯，不知是不是我的偏見？不過這一類風格，對現代的中國青年鋼琴家也許倒正合適，我們創作的樂曲多多少少也有這種故意做作七拼八湊的味道。以作曲家而論，李斯特遠不及舒曼和布拉姆斯，你以為如何？

上月十三日有信（No. 41）寄瑞士，由彌拉回倫敦時面交，收到沒有？在那封信中，我談到對唱片的看法，主要不能因為音樂是流動的藝術，或者因為個人的氣質多變，而忽視唱片的重要。在話筒面前的緊張並不難於克服。灌協奏曲時，指揮務必先經鄭重考慮，早早與唱片公司談妥。為了藝術，為了向群眾負責，也為了唱片公司的利益，獨奏者對合作的樂隊與指揮，應當有特別的主張，有堅持的權利，望以後在此等地方勿太「好說話」！

一九六二年九月二日

前信已和你建議找個時期休息一下，無論在身心健康或藝術方面都有必要。你與我缺點相同：能張不能弛，能勞不能逸。可是你的藝術生活不比我的閒散，整月整年，天南地北的奔波，一方面體力精力消耗多，一方面所見所聞也需要靜下來消化吸收，—— 而這兩者又都與你的藝術密切相關。何況你條件比我好，音樂會雖多，也有空隙可利用；隨便哪個鄉村待上三天五天也有莫大好處。聽說

你岳父岳母正在籌備於年底年初到巴伐利亞區阿爾卑斯山中休養，
照樣可以練琴。我覺得對你再好沒有：去北美之前正該養精蓄銳。
山中去住兩三星期一滌塵穢，便是尋常人也會得益。……

八月號的《音樂與音樂家》雜誌有三篇紀念德布西的文章，都
很好。Mggie Teyte〔瑪吉‧泰特〕**❸**的 *Memories of Débussy*〔《德布西紀
念》〕對《佩利亞斯與梅麗桑德》的理解很深。不知你注意到沒有？
前信也與你提到新出討論莫札特鋼琴樂曲的書，想必記得。《音樂
與音樂家》月刊自改版以來，格式新穎，內容也更豐富。

……

《宋詞選》的序文寫得不錯，作者胡雲翼也是一位老先生了。
大體與我的見解相近，尤其對蘇、辛二家的看法，我也素來反對傳
統觀點。不過論詞的確有兩個不同的角度，一是文學的，一是音樂
的；兩者各有見地。時至今日，宋元時唱詞唱曲的技術皆已無考，
則再從音樂角度去評論當時的詞，也就變成無的放矢了。

另一方面，現代為歌曲填詞的人卻是對音樂太門外，全不知道
講究陰陽平仄，以致往往拗口；至於哪些音節可拖長，哪些字音太
短促，不宜用作句子的結尾，更是無人注意了。本來現在人寫散文
就不知道講究音節與節奏；而作歌詞的人對寫作技巧更是生疏。電
台上播送中譯的西洋歌劇的 aria〔詠嘆調〕**❹**，往往無法卒聽。

一九六二年九月二十三日

　　文章千古事，得失寸心知，哪一門藝術不如此！眞懂是非，識得美醜的，普天之下能有幾個？你對藝術上的客觀眞理很執著，對自己的成績也能冷靜檢查，批評精神很強，我早已放心你不會誤入歧途；可是單知道這些原則並不能了解你對個別作品的表達，我要多多探聽這方面的情形：一方面是關切你，一方面也是關切整個音樂藝術，渴欲知道外面的趨向與潮流。

　　你常常夢見回來，我和你媽媽也常常有這種夢。除了骨肉的感情，跟鄉土的千絲萬縷，割不斷的關係，純粹出於人類的本能之外，還有一點是眞正的知識分子所獨有的，就是對祖國文化的熱愛。不單是風俗習慣，文學藝術，使我們離不開祖國，便是對大大小小的事情的看法和反應，也隨時使身處異鄉的人有孤獨寂寞之感。但願早晚能看到你在我們身邊！你心情的複雜矛盾，我敢說都體會到，可是一時也無法幫你解決。原則和具體的矛盾，理想和實際的矛盾，生活環境和藝術前途的矛盾，東方人和西方人根本氣質的矛盾，還有我們自己內心的許許多多矛盾……如何統一起來呢？何況舊矛盾解決了，又有新矛盾，循環不已，短短一生就在這過程中消磨！幸而你我都有工作寄託，工作上的無數的小矛盾，往往把人生中的大矛盾暫時遮蓋了，使我們還有喘息的機會。至於「認眞」受人尊重或被人訕笑的問題，事實上並不像你說的那麼簡單。一切要靠資歷與工作成績的積累。即使在你認爲更合理的社會中，認眞而受到重視的實例也很少；反之在烏煙瘴氣的場合，正義與眞理得

勝的事情也未始沒有。你該記得一九五六至一九五七年間毛主席說過黨員若欲堅持真理，必須準備經受折磨……等等的話，可見他把事情看得多透徹多深刻。再回想一下羅曼·羅蘭寫的《名人傳》和《約翰·克里斯多夫》，執著真理一方面要看客觀的環境，一方面更在於主觀的鬥爭精神。客觀環境較好，個人為鬥爭付出的代價就比較小，並非完全不要付代價。以我而論，僥倖的是青壯年時代還在五四運動的精神沒有消亡，而另一股更進步的力量正在興起的時期，並且我國解放前的文藝界和出版界還沒有被資本主義腐蝕到不可救藥的地步。反過來，一百三十年前的法國文壇，報界，出版界，早已腐敗得出於我們意想之外；但法國學術至今尚未完全死亡，至今還有一些認真嚴肅的學者在鑽研：這豈不證明便是在惡劣的形勢之下，有骨頭，有勇氣，能堅持的人，仍舊能撐持下來嗎？

<div align="right">一九六二年十月二十日</div>

你在上封信中提到有關藝術家的孤寂的一番話很有道理，人類有史以來，理想主義者永遠屬於少數，也永遠不會真正快樂，藝術家固然可憐，但是沒有他們的努力與痛苦，人類也許會變得更渺小更可悲。你一旦了解這種無可避免的命運，就會發覺生活，尤其是婚姻生活更易忍受，看來你們兩人對生活有了進一步了解，這對處理物質生活大有幫助。

<div align="right">一九六二年十一月二十五日</div>

　　來信看到音樂批評，看了很感慨。一個人只能求一個問心無愧。世界大局，文化趨勢，都很不妙。看到一些所謂抽象派的繪畫、雕塑的圖片，簡直可怕。我認爲這種「藝術家」大概可以分爲二種，一種是極少數的病態的人，眞正以爲自己在創造一種反映時代的新藝術，以爲抽象也是現實；一種 —— 絕大多數，則完全利用少數腐爛的資產階級爲時髦的snobbish〔附庸風雅，假充內行〕，賣野人頭，欺哄人，當作生意經。總而言之，是二十世紀愈來愈沒落的病象。另一方面，不學無術的批評界也泯滅了良心，甘心做資產階級的淸客，眞是無恥之尤。

<div style="text-align: right">一九六二年十二月三十日</div>

　　……你在外跑了近兩月，疲勞過度，也該安排一下，到鄉間去住個三五天。幾年來爲這件事我不知和你說過多少回，你總不肯接受我們的意見。人生是多方面的，藝術也得從多方面培養，勞逸調劑得恰當，對藝術只有好處。三天不彈琴，決不損害你的技術；你應該有這點兒自信。況且所謂relax〔放鬆〕也不能僅僅在technique〔技巧〕上求，也不能單獨的抽象的追求心情的relax〔放鬆，寬舒〕。長年不離琴決不可能有眞正的relax〔鬆弛〕；唯有經常與大自然親接，放下一切，才能有relax〔舒暢〕的心情，有了這心情，藝術上的relax〔舒暢自如〕可不求而自得。我也犯了過於緊張的毛

病，可是近二年來總還春秋二季抽空出門幾天。回來後精神的確感到新鮮，工作效率反而可以提高。Kabos〔卡波斯〕太太批評你不能竭盡可能的relax〔放鬆〕，我認為基本原因就在於生活太緊張。平時老是提足精神，能張不能弛！你又很固執，多少愛你的人連彌拉和我們在內，都沒法說服你每年抽空出去一下，至少自己放三五天假。這是我們常常想起了要喟然長嘆的，覺得你始終不體諒我們愛護你的熱忱，尤其我們，你岳父、彌拉都是深切領會藝術的人，勸你休息的話決不會妨礙你的藝術！

一九六三年四月二十六日

親愛的孩子，最近一信使我看了多麼興奮，不知你是否想像得到？真誠而努力的藝術家每隔幾年必然會經過一次脫胎換骨，達到一個新的高峰。能夠從純粹的感覺（sensation）轉化到觀念（idea）當然是邁進一大步，這一步也不是每個藝術家所能辦到的，因為同個人的性情氣質有關。不過到了觀念世界也該提防一個pitfall〔陷阱〕：在精神上能跟蹤你的人愈來愈少的時候，難免鑽牛角尖，走上太抽象的路，和群眾脫離。譁眾取寵（就是一味用新奇唬人）和取媚庸俗固然都要不得，太沉醉於自己理想也有它的危險。我這話不大說得清楚，只是具體的例子也可以作為我們的警戒。李赫特某些演奏某些理解很能說明問題。歸根結底，仍然是「出」和「入」

的老話。高遠絕俗而不失人間性人情味，才不會叫人感到cold〔冷漠〕。像你說的「一切都遠了，同時一切也都近了」，正是莫札特晚年和舒伯特的作品達到的境界。古往今來的最優秀的中國人多半是這個氣息，儘管sublime〔崇高〕，可不是mystic〔神秘〕（西方式的）；儘管超脫，仍是warm，intimate，human〔溫馨，親切，有人情味〕到極點！你不但深切了解這些，你的性格也有這種傾向，那就是你的藝術的safe-guard〔保障〕。基本上我對你的信心始終如一，以上有些話不過是隨便提到，作爲「聞者足戒」的提示罷了。

我和媽媽特別高興的是你身體居然不搖擺了：這不僅是給聽眾的印象問題，也是一個對待藝術的態度，掌握自己的感情，控制表現，能入能出的問題，也具體證明你能化爲一個idea〔意念〕，而超過了被音樂帶著跑，變得不由自主的階段。只有感情淨化，人格昇華，從dramatic〔起伏激越〕進到contemplative〔凝神沉思〕的時候，才能做到。可見這樣一個細節也不是單靠注意所能解決的，修養到家了，自會迎刃而解。（胸中的感受不能完全在手上表達出來，自然會身體搖擺，好像無意識的要「手舞足蹈」的幫助表達。我這個分析你說對不對？）

一九六三年十一月三日

莫札特的 *Fantasy in B Min*〔《Ｂ小調幻想曲》〕記得一九五三年前

就跟你提過。羅曼‧羅蘭極推崇此作，認爲他的痛苦的經歷都在這作品中流露了，流露的深度便是韋伯與貝多芬也未必超過。羅曼‧羅蘭的兩本名著：（1）*Muscians of the Past*〔《古代音樂家》〕，（2）*Muscians of Today*〔《今代音樂家》〕，英文中均有譯本，不妨買來細讀。其中論莫札特、白遼士、德布西各篇非常精采。名家的音樂論著，可以幫助我們更準確的了解以往的大師，也可以糾正我們太主觀的看法。我覺得藝術家不但需要在本門藝術中勤修苦練，也得博覽群書，也得常常作 meditation〔冥思默想〕，防止自己的偏向和鑽牛角尖。感情強烈的人不怕別的，就怕不夠客觀；防止之道在於多多借鑑，從別人的鏡子裡檢驗自己的看法和感受。其次磁帶錄音機爲你學習的必需品，——也是另一面自己的鏡子。我過去常常提醒你理財之道，就是要你能有購買此種必需品的財力。Kabos〔卡波斯〕太太那兒是否還去？十二月輪空，有沒有利用機會去請教她？學問上藝術上的師友必須經常接觸，交流。只顧關著門練琴也有流弊。

　　……

　　知道你準備花幾年苦功對付巴赫，眞是高興，這一點（還有貝多芬）非過不可。一九五三年曾爲你從倫敦訂購一部 Albert Schweitzer：*Bach*——translated by Ernest Newman——2 Vols〔阿爾貝特‧施韋策爾著：《巴赫》——由歐內斯特‧紐曼翻譯，共上、下兩冊〕，放在家裡無用，已於一月四日寄給你了。原作者是當代巴赫權威，英譯者又是有名的音樂學者兼批評者。想必對你有幫助。此

等書最好先從頭至尾看一遍，以後再細看。—— 一切古典著作都不是一遍所能吸收的。

今天看了十二月份《音樂與音樂家》上登的 Dorat ： *An Anatony of Conducting*〔多拉：《指揮的剖析》〕有兩句話妙極：——"Increasing economy of means, employed to better effect, is a sign of increasing maturity in every form of art."〔不論哪一種形式的藝術，藝術家爲了得到更佳效果，採取的手法愈精簡，愈表示他爐火純青，漸趨成熟。」〕—— 這個道理應用到彈琴，從身體的平穩不搖擺，一直到 interpretation〔演繹〕的樸素、含蓄，都說得通。他提到藝術時又說：……calls for great pride and extreme humility at the same time〔……既需越高的自尊，又需極大的屈辱〕。全篇文字都值得一讀

一九六四年一月十二日

有人四月十四日聽到你在 B. B. C〔英國廣播公司〕遠東華語節目中講話，因是輾轉傳過，內容語焉不詳，但知你提到家庭教育、祖國，以及中國音樂問題。我們的音樂不發達的原因，我想過數十年，不得結論。從表面看，似乎很簡單：科學不發達是主要因素，沒有記譜的方法也是一個大障礙。可是進一步問爲什麼我們科學不發達呢？就不容易解答了。早在戰國時期，我們就有墨子、公輸般等的科學家和工程師，漢代的張衡不僅是個大文豪，也是了不起

的天文曆算的學者。爲何後繼無人，一千六百年間，就停滯不前了呢？爲何西方從文藝復興以後反而突飛猛進呢？希臘的早期科學，七世紀前後的阿拉伯科學，不是也經過長期中斷的嗎？怎麼他們的中世紀不曾把科學的根苗完全斬斷呢？西方的記譜也只是十世紀以後才開始，而近代的記譜方法更不過是幾百年中發展的，爲什麼我們始終不曾在這方面發展？要說中國人頭腦不夠抽象，明代的朱載堉（《樂律全書》的作者）偏偏把音樂當作算術一般討論，不是抽象得很嗎？爲何沒有人以這些抽象的理論付諸實踐呢？西洋的複調音樂也近乎數學，爲何佛蘭德斯樂派，義大利樂派，以至巴赫 —— 韓德爾，都會用創作來做實驗呢？是不是一個民族的藝術天賦並不在各個藝術部門中平均發展的？希臘人的建築、雕塑、詩歌、戲劇，在紀元前四世紀時登峰造極，可是以後二千多年間就默默無聞，毫無建樹了。文藝復興時期的義大利藝術也只是曇花一現。有些民族儘管在文學上到過最高峰，在造型藝術和音樂藝術中便相形見絀，例如英國。有的民族在文學、音樂上有傑出的成就，但是繪畫便趕不上，例如德國。可見無論在同一民族內，一種藝術的盛衰，還是各種不同的藝術在各個不同的民族中的發展，都不容易解釋。我們的書法只有兩晉、六朝、隋、唐是如日中天，以後從來沒有第二個高潮。我們的繪畫藝術也始終沒有超過宋、元。便是音樂，也只有開元、天寶，唐玄宗的時代盛極一時，可是也只限於「一時」。現在有人企圖用社會制度、階級成分，來說明文藝的興亡。可是奴隸制

度在世界上許多民族都曾經歷，為什麼獨獨在埃及和古希臘會有那麼燦爛的藝術成就？而同樣的奴隸制度，為何埃及和希臘的藝術精神、風格，如此之不同？如果說統治階級的提倡大有關係，那麼英國十八、十九世紀王室的提倡音樂，並不比十五世紀義大利的教皇和諸侯（如梅迪契家族）差勁，為何英國自己就產生不了第一流的音樂家呢？再從另一些更具體更小的角度來說，我們的音樂不發達，是否同音樂被戲劇侵占有關呢？我們所有的音樂材料，幾乎全部在各種不同的戲劇中。所謂純粹的音樂，只有一些沒有譜的琴曲（琴曲譜只記手法，不記音符，故不能稱為真正的樂譜。）其他如笛、簫、二胡、琵琶等等，不是簡單之至，便是外來的東西。被戲劇侵占而不得獨立的藝術，還有舞蹈。因為我們不像西方人迷信，也不像他們有那麼強的宗教情緒，便是敬神的節目也變了職業性的居多，群眾自動參加的極少。如果說中國民族根本不大喜歡音樂，那又不合乎事實。我小時在鄉，聽見舟子，趕水車的，常常哼小調，所謂「山歌」。〔古詩中（漢魏）有許多「歌行」，「歌謠」；從白樂天到蘇、辛都是高吟低唱的，不僅僅是寫在紙上的作品。〕

　　總而言之，不發達的原因歸納起來只是一大堆問題，誰也不曾徹底研究過，當然沒有人能解答了。近來我們竭力提倡民族音樂，當然是大好事。不過純粹用土法恐怕不會有多大發展的前途。科學是國際性的、世界性的，進步硬是進步，落後硬是落後。一定要把土樂器提高，和鋼琴、提琴競爭，豈不勞而無功？抗戰前（一九三

七年前）丁西林就在研究改良中國笛子，那時我就認為浪費。工具與內容，樂器與民族特性，固然關係極大；但是進步的工具，科學性極高的現代樂器，決不怕表達不出我們的民族特性和我們特殊的審美感。倒是原始工具和簡陋的樂器，賽過牙齒七零八落、聲帶構造大有缺陷的人，儘管有多豐富的思想感情，也無從表達。樂曲的形式亦然如此。光是把民間曲調記錄下來，略加整理，用一些變奏曲的辦法擴充一下，絕對創造不出新的民族音樂。我們連「音樂文法」還沒有，想要在音樂上雄辯滔滔，怎麼可能呢？西方最新樂派（當然不是指電子音樂一類的 ultra modern〔極度現代〕的東西）的理論，其實是尺寸最寬、最便於創造民族音樂的人利用的；無奈大家害了形式主義的恐怖病，提也不敢提，更不用說研究了。俄羅斯五大家──從德布西到巴托克，事實俱在，只有從新的理論和技巧中才能摸出一條民族樂派的新路來。問題是不能關閉自守，閉門造車，而是要掌握西方最高最新的技巧，化為我有，為我所用。然後才談得上把我們新社會的思想感情用我們的音樂來表現。這一類的問題，想談的太多了，一時也談不完。

<div style="text-align: right">一九六四年四月二十三日</div>

　　人不知而不慍是人生最高修養，自非一時所能達到。對批評家的話我過去並非不加保留，只是增加了我的警惕。即是人言藉藉，

自當格外反躬自省，多徵求真正內行而善意的師友的意見。你的自我批評精神，我完全信得過；可是藝術家有時會鑽牛角尖而自以為走的是獨創而正確的路。要避免這一點，需要經常保持冷靜和客觀的態度。所謂藝術上的 illusion〔幻覺〕，有時會蒙蔽一個人到幾年之久的。至於批評界的黑幕，我近三年譯巴爾札克的《幻滅》，得到不少知識。一世紀前尚且如此，何況今日！二月號《音樂與音樂家》雜誌上有一篇 Karayan〔卡拉揚〕的訪問記，說他對於批評只認為是某先生的意見，如此而已。他對所欽佩的學者，則自會傾聽，或者竟自動去請教。這個態度大致與你相仿。

……

舊金山評論中說你的蕭邦太 extrovert〔外在，外向〕，李先生說奇怪，你的演奏正是，introvert〔內在，內向〕一路，怎麼批評家會如此說。我說大概他們聽慣老一派的 Chopin〔蕭邦〕，軟綿綿的，聽到不 sentimental〔傷感〕的 Chopin〔蕭邦〕就以為不夠內在了，你覺得我猜得對不對？

一九六四年四月二十四日

你的心緒我完全能體會。你說的不錯，知子莫若父，因為父母子女的性情脾氣總很相像，我不是常說你是我的一面鏡子嗎？且不說你我的感覺一樣敏銳，便是變化無常的情緒，忽而高潮忽而低

潮，忽而興奮若狂，忽而消沉喪氣等等的藝術家氣質，你我也相差無幾。不幸這些遺傳（或者說後天的感染）對你的實際生活弊多利少。凡是有利於藝術的，往往不利於生活；因為藝術家兩腳踏在地下，頭腦卻在天上，這種姿態當然不適應現實的世界。我們常常覺得彌拉總算不容易了，你切勿用你媽的性情脾氣去衡量彌拉。你得隨時提醒自己，你的苦悶沒有理由發洩在第三者身上。況且她的童年也並不幸福，你們倆正該同病相憐才對。我一輩子沒有做到克己的功夫，你要能比我成績強，收效早，那我和媽媽不知要多麼快活呢！

　　要說 exile〔放逐〕，從古到今多少大人物都受過這苦難，但丁便是其中的一個；我輩區區小子又何足道哉！據說《神曲》是受了exile〔放逐〕的感應和刺激而寫的，我們倒是應當以此為榜樣，把exile〔放逐〕的痛苦昇華到藝術中去。以上的話，我知道不可能消除你的悲傷愁苦，但至少能供給你一些解脫的理由，使你在憤懣鬱悶中有以自拔。做一個藝術家，要不帶點兒宗教家的心腸，會變成追求純技術或純粹抽象觀念的 virtuoso〔演奏能手〕，或者像所謂抽象主義者一類的狂人；要不帶點兒哲學家的看法，又會自苦苦人（苦了你身邊的伴侶），永遠不能超脫。最後還有一個實際的論點：以你對音樂的熱愛和理解，也許不能不在你厭惡的社會中掙扎下去。你自己說到處都是 outcase〔逐客〕，不就是這個意思嗎？藝術也是一個 tyrant〔暴君〕，因為做他奴隸的都心甘情願，所以這個 tyrant〔暴君〕

尤其可怕。你既然認了藝術做主子，一切的辛酸苦楚便是你向他的納貢，你信了他的宗教，怎麼能不把少牢太牢去做犧牲呢？每一行有每一行的 humiliation〔屈辱〕和 misery〔辛酸〕，能夠 resign〔心平氣和，隱忍〕就是少痛苦的不二法門。你可曾想過，蕭邦為什麼後半世自願流亡異國呢？他的 *Op. 25*〔作品第二十五號〕以後的作品付的是什麼代價呢？

任何藝術品都有一部分含蓄的東西，在文學上叫做言有盡而意無窮，西方人所謂 between lines〔弦外之音〕。作者不可能把心中的感受寫盡，他給人的啟示往往有些還出乎他自己的意想之外。繪畫、雕塑、戲劇等等，都有此潛在的境界。不過音樂所表現的最是飄忽，最是空靈，最難捉摸，最難肯定，弦外之音似乎比別的藝術更豐富，更神秘，因此一般人也就懶於探索，甚至根本感覺不到有什麼弦外之音。其實真正的演奏家應當努力去體會這個潛在的境界（即淮南子所謂「聽無音之音者聰」，無音之音不是指這個潛藏的意境又是指什麼呢？）而把它表現出來，雖然他的體會不一定都正確。能否體會與民族性無關。從哪一角度去體會，能體會作品中哪一些隱藏的東西，則多半取決於各個民族的性格及其文化傳統。甲民族所體會的和乙民族所體會的，既有正確不正確的分別，也有種類的不同，程度深淺的不同。我猜想你和岳父的默契在於彼此都是東方人，感受事物的方式不無共同之處，看待事物的角度也往往相似。你和董氏兄弟初次合作就覺得心心相印，也是這個緣故。大家

都是中國人，感情方面的共同感自然更多了。

<div align="right">一九六五年二月二十日</div>

　　世上巧事真多：五月四日剛剛你來過電話，下樓就收到另外二張唱片：*Schubert Sonatas*〔《舒伯特奏鳴曲集》〕——*Scarlatti Sonatas*〔《史卡拉第奏鳴曲集》〕。至此為止，你新出的唱片都收齊了，只缺少全部的副本。……

　　至於唱片的成績，從 Bach，Handel，Scarlatti〔巴赫，韓德爾，史卡拉第〕聽來，你彈古典作品的技巧比一九五六年又大大的提高了。李先生很欣賞你的 touch〔觸鍵〕，說是像 bubble〔水泡，水珠〕（我們說是像珍珠，白居易《琵琶行》中所謂「大珠小珠落玉盤」）。Chromatic Fantasy〔《半音階幻想曲》〕和以前的印象大不相同，根本認不得了。你說 Scarlatti〔史卡拉第〕的創新有意想不到的地方，的確如此。Schubert〔舒伯特〕過去只熟悉他的 *Lieder*〔《歌曲》〕，不知道他後期的 *Sonata*〔《奏鳴曲》〕有這種境界。我翻出你一九六一年九月二十一日挪威來信上說的一大段話，才對作品有一個初步的領會。關於他的 *Sonata*〔《奏鳴曲》〕，恐怕至今西方的學者還意見不一，有的始終認為不能列為正宗的作品，有的（包括 Tovey〔托維〕❼）則認為了不起。前幾年傑老師來信，說他在布魯塞爾與你相見，曾竭力勸你不要把這些 *Sonata*〔《奏鳴曲》〕放入節目，想來他也

以為群眾不大能接受。你說 timeless and boundless〔**超越時空，不受時空限制**〕，確實有此境界。總的說來，你的唱片總是帶給我們極大的喜悅，你的 phrasing〔**句法**〕正如你的 breathing〔**呼吸**〕，無論在 *Mazurka*〔《**瑪祖卡**》〕中還是其他的作品中，特別是慢的樂章，我們太熟悉了，等於聽到你說話一樣。

<div align="right">一九六五年五月二十一日深夜</div>

你談到中國民族能「化」的特點，以及其他關於藝術方面的感想，我都徹底明白，那也是我的想法。多少年來常對媽媽說：愈研究西方文化，愈感到中國文化之美，而且更適合我的個性。我最早愛上中國畫，也是在二十一二歲在巴黎羅浮宮鑽研西洋畫的時候開始的。這些問題以後再和你長談。妙的是你每次這一類的議論都和我的不謀而合，信中有些話就像是我寫的。不知是你從小受的影響太深了呢，還是你我二人中國人的根一樣深？大概這個根是主要原因。

一個藝術家只有永遠保持心胸的開朗和感覺的新鮮，才永遠有新鮮的內容表白，才永遠不會對自己的藝術厭倦，甚至像有些人那樣覺得是做苦工。你能做到這一步 —— 老是有無窮無盡的話從心坎裡湧出來，我真是說不出的高興，也替你欣幸不置！

<div align="right">一九六五年五月二十七日</div>

　　親愛的孩子，這一回一天兩場的演出，我很替你擔心，好姆媽說你事後喊手筋痛，不知是否馬上就過去？到倫敦後在巴斯登台是否跟平時一樣？那麼重的節目，舒曼的 *Toccata*〔《托卡塔》〕和 *Kreisleriana*〔《克萊斯勒偶記》〕❶ 都相當彆扭，最容易使手指疲勞；每次聽見國內彈琴的人壞了手，都暗暗為你發愁。當然主要是方法問題，但過度疲勞也有關係，望千萬注意！你從新西蘭最後階段起，前後緊張了一星期，回家後可曾完全鬆下來，恢復正常？可惜你的神經質也太像我們了！看書興奮了睡不好，聽音樂興奮了睡不好，想著一星半點的事也睡不好……簡直跟你爸爸媽媽一模一樣！但願你每年暑期都能徹底 relax〔放鬆，休憩〕，下月去德國就希望能好好休息。年輕力壯的時候不要太逞強，過了四十五歲樣樣要走下坡路：最要緊及早留些餘地，精力、體力、感情，要想法做到細水長流！孩子，千萬記住這話：你幹的這一行最傷人，做父母的時時刻刻掛念你的健康，──不僅眼前的健康，而且是十年二十年後的健康！你在立身處世方面能夠潔身自愛，我們完全放心；在節約精力，護養神經方面也要能自愛才好！

　　……

　　你新西蘭信中提到 horizontal〔橫（水平式）的〕與 vertical〔縱（垂直式）的〕兩個字，不知是不是近來西方知識界流行的用語？還是你自己創造的？據我的理解，你說的水平的（或平面的，水平式的），是指從平等地位出發，不像垂直的是自上而下的；換言之，

「水平的」是取的滲透的方式，不知不覺流入人的心坎裡；垂直的是帶強制性質的灌輸方式，硬要人家接受。以客觀的效果來說，前者是潛移默化，後者是被動的（或是被迫的）接受。不知我這個解釋對不對？一個民族的文化假如取的滲透方式，它的力量就大而持久。個人對待新事物或外來的文化藝術採取「化」的態度，才可以達到融會貫通，彼為我用的境界，而不至於生搬硬套，削足適履。受也罷，與也罷，從化字出發（我消化人家的，讓人家消化我的），方始有真正的新文化。「化」不是沒有鬥爭，不過並非表面化的短時期的猛烈的鬥爭，而是潛在的長期的比較緩和的鬥爭。誰能說「化」不包括「批判的接受」呢？

你一九六三年十月二十三日來信提到你在北歐和維也納演出時，你的 playing〔演奏〕與理解又邁了一大步；從那時到現在，是否那一大步更鞏固了？有沒有新的進展、新的發現？── 不消說，進展必然有，我要知道的是比較重要而具體的進展！身子是否仍能不搖擺（或者極少搖擺）？

一九六三年十二月二十一日來信說在「重練莫札特的 *Rondo in A Min.*〔《A 小調回旋曲》〕，K. 511 和 *Adagio in B Min.*〔《B 小調柔板》〕」，認為是莫札特鋼琴獨奏曲中最好的作品。記得一九五三年以前你在家時，我曾告訴你，羅曼‧羅蘭最推重這兩個曲子。現在你一定練出來了吧？有沒有拿去上過台？還有舒伯特的 *Landler*〔《蘭德萊爾》〕❶？── 這個類型的小品是否只宜於做 encore piece〔加奏樂

曲〕？我簡直毫無觀念。莫札特以上兩支曲子，幾時要能灌成唱片才好！否則我恐怕一輩子聽不到的了。

<div align="right">一九六五年六月十四日</div>

　　八月中能抽空再遊義大利，眞替你高興。Perugia〔佩魯賈〕是拉斐爾的老師 Perugino〔佩魯吉諾〕⑬的出生地，他留下的作品一定不少，特別在教堂裡。Assisi〔阿西西〕是十三世紀的聖者 St. Francis〔聖方濟各〕的故鄉，他是「聖方濟會」（舊教中的一派）的創辦人，以慈悲出名，據說眞是一個魚鳥可親的修士，也是樸素近於托缽僧的修士。沒想到義大利那些小城市也會約你去開音樂會。記得Turin、Milan、Perugia〔杜林、米蘭、佩魯賈〕你都去過不止一次，倒是羅馬和那不勒斯，佛羅倫斯，從未演出。有些事情的確不容易理解，例如巴黎只邀過你一次；Etiemble〔埃蒂昂勃勒〕信中也說：「巴黎還不能欣賞 votre fils〔你的兒子〕」，難道法國音樂界眞的對你有什麼成見嗎？且待明年春天揭曉！

　　說弗蘭克不入時了，nobody asks for〔乏人問津〕，那麼他的小提琴奏鳴曲怎麼又例外呢？群眾的好惡眞是莫名其妙。我倒覺得 *Variations Symphoniques*〔《變奏交響曲》〕並沒一點「宿古董氣」，我還對它比聖桑的 *Concertos*〔《協奏曲》〕更感興趣呢！你曾否和岳父試過 Chausson〔蕭頌〕⑭？記得二十年前聽過他的小提琴奏鳴曲，凄涼得

不得了，可是我很喜歡。這幾年可有機會聽過 Duparc〔杜巴克〕❼❺的歌？印象如何？我認爲比 Fauré〔佛瑞〕❼❻更有特色。你預備灌 *Landlers*〔《蘭德萊爾》〕，我聽了眞興奮，但願能早日出版。從未聽見過的東西，經過你一再頌揚，當然特別好奇了。你覺得比他的 *Impromptus*〔《即興曲》〕更好是不是？老實說，舒伯特的 *Moments Musicaux*〔《瞬間音樂》〕對我沒有多大吸引力。

　　弄 chamber music〔室內樂〕的確不容易。personality〔個性〕要能匹配，誰也不受誰的 outshine〔掩蓋而黯然無光〕，是可遇不可求的。事先大家意見一致，並不等於感受一致，光是 intellectual understanding〔理性的了解〕是不夠的；就算感受一致了，感受的深度也未必一致。在這種情形之下，當然不會有什麼 last degree conviction〔堅強的信念〕了。就算有了這種堅強的信念，各人口吻的強弱還可能有差別：到了台上難免一個遷就另一個，或者一個壓倒另一個，或者一個滿頭大汗的勉強跟著另一個。當然，談到這些已是上乘，有些 duet sonata〔二重奏奏鳴曲〕的演奏者，這些 trouble〔困難〕根本就沒感覺到。記得 Kentner〔肯特納〕和你岳父灌的 Franck、Beethoven〔弗蘭克、貝多芬〕，簡直受不了。聽說 Kentner〔肯特納〕的音樂記憶力好得不可思議，可是記憶究竟跟藝術不相干：否則電子計算機可以成爲第一流的音樂演奏家了。

一九六五年九月十二日夜

　　提到莫札特，不禁想起你在李阿姨（惠芳）處學到最後階段時彈的 *Romance*〔《浪漫曲》〕和 *Fantasy*〔《幻想曲》〕，譜子是我抄的，用中國式裝裱；後來彈給百器聽（第一次去見他），他說這是 artist〔音樂家〕彈的，不是小學生彈的。這些事，這些話，在我還恍如昨日，大概你也記得很清楚，是不是？

　　關於白遼士和李斯特，很有感想，只是今天眼睛腦子都已不大行，不寫了。我每次聽白遼士，總感到他比德布西更男性、更雄強、更健康，應當是創作我們中國音樂的好範本。據羅曼・羅蘭的看法，法國史上真正的天才羅曼・羅蘭在此對天才另有一個定義，大約是指天生的像湖水般湧出來的才能，而非後天刻苦用功來的。作曲家只有比才和他兩個人。

<div style="text-align: right">一九六六年一月四日</div>

❶ 傅聰赴京準備出國前，上海音協在上海原市立第三女子中學爲他舉辦了告別音樂會。

❷ 蕭邦（1810-1849），波蘭作曲家。

❸ 原爲法語，喝采用語，意爲「再來一個」。

❹ 波洛奈茲，波蘭的一種舞曲，源於十七世紀波蘭宮廷禮儀的伴隨音樂。

❺ 勃隆斯丹，原上海音樂學院鋼琴系蘇聯籍教師，曾指導傅聰的鋼琴。

❻ 巴赫（1685-1750），德國作曲家。

❼ 貝多芬（1770-1827），德國作曲家。

❽ 拉威爾（1875-1937），法國作曲家。

❾ 奧艾斯脫拉赫（David Oistrakh，1908-1974），蘇聯著名小提琴家。

❿ 奧勃林（Nikolayevich Oborin，1907-1974），蘇聯鋼琴家。

⓫ 弗蘭克（1822-1890），比利時作曲家。

⓬ 狄博（1880-1953），法國著名提琴家。柯爾托（1877-1962），法國著名鋼琴家。

⓭ T. C.即狄博與柯爾托兩人的簡稱。

⓮ 德弗札克（Antonin Dvorak，1841-1904），捷克作曲家。

⓯ 埃科塞斯，一種舞曲，十八、十九世紀盛行於英、法等國。

⓰ 史卡拉第（1685-1757），義大利作曲家。

⓱ 哈恰良良（1903-1978），蘇聯作曲家。托卡塔，鋼琴曲名。

⓲ 李斯特（1811-1886），匈牙利著名鋼琴家和作曲家。

⓳ 史麥塔納（1824-1884），捷克作曲家。

⓴ 莫札特（1756-1791），奧地利作曲家。

㉑ S即波蘭著名鋼琴家斯曼齊安卡。

㉒ 即傑維茲基（Z. Drzewiecki）。

㉓ 韓德爾（1685-1759），巴洛克後期偉大的德國作曲家，一七二六年入英國籍。

㉔ p=piano 弱，mp=mezzo - piano 中弱，mf= mezzo -forte 中強，f=forte 強，ff=fortissimo 很強。

㉕ 指蘇聯著名鋼琴家 Richter（李赫特）。

㉖ 即牛恩德，傅雷夫婦之乾女兒，曾獲美國音樂博士；後寓居美國，從事音樂教育工作。

㉗ 即李翠貞，時任上海音樂學院教授。

㉘ humain，此為法文字，即英文的 human，意為「人」。

㉙ 即馬思聰，我國著名小提琴演奏家、作曲家。

㉚ 格林卡（1804-1857），俄國作曲家。

㉛ 布索尼（1866-1924），義大利鋼琴家和作曲家。

㉜ 舒曼（1810-1856），德國鋼琴家和作曲家。

㉝ 舒伯特（1797-1828），奧地利作曲家。

㉞ 布拉姆斯（1833-1897），德國作曲家。

㉟ 米開朗琪利（1920-），義大利鋼琴家。

㊱ 理查·史特勞斯（1864-1949），德國作曲家和指揮。

㊲ 馬蒂斯（Henri Matisse，1869-1954），法國野獸主義繪畫運動領袖、油畫家、雕刻家和版畫家。

㊳ 畢卡索（1881-1973），西班牙畫家、藝術家。

㊴ 德布西（Claude Débussy，1862-1918），法國作曲家。

㊵ 魯賓斯坦（1886-1982），美籍俄國鋼琴家。

㊶ 節日廳，指英國倫敦的節日音樂廳。

㊷ 普羅高菲夫（Sergey Prokofiev，1891-1953），蘇聯作曲家。

㊸ 蕭斯塔高維奇（Dimitry Shostakovich，1906-1957），蘇聯近代最重要的作曲家。

㊹ 史坦威，世界著名的美國鋼琴牌子。

㊺ 派克曼（1848-1933），俄國鋼琴家。

㊻ 莫依賽維奇（1890-1963），英籍俄國鋼琴家。

㊼ 柯普蘭（1900-），美國作曲家。

㊽ 約翰·普里查德（1921-），英國指揮家。

㊾ 著名指揮家弗里茨·布施（1890-1951）有次問約翰·普里查德，「你上次看文藝復興時代的繪畫有多久了？」普里查德很驚異的反問「為什麼問我？」布施答道：「因為看了偉大作品，可以使你指揮時得到進步——而不至於眼光淺窄。」。

㊿ 安妮·費希爾（1914-），匈牙利鋼琴家。

51 巴托克（1881-1945），匈牙利著名作曲家。

52 路易斯·坎特納（1905-），英籍匈牙利鋼琴家。

㉃ 克勒策，係指貝多芬寫的《克勒策奏鳴曲》，即《第九小提琴奏鳴曲》。

㉄ 哈利路亞，希伯來文，原意爲「讚美上帝之歌」。

㉅ 艾爾加（1857-1934），英國作曲家。

㉆ 伊盧提，即伊盧提‧曼紐因（Yehudi Menuhin）。

㉇ 埃奈斯庫（Georges Enesco，1881-1955），羅馬尼亞小提琴家、作曲家。

㉈ 賦格曲，一種多聲部樂曲。

㉉ 伊薩伊（1858-1931），比利時提琴家、指揮家和作曲家。

㉊ 阿陶夫‧布施（1891-1952），德國提琴家和作曲家。

㉋ 莎拉‧伯恩哈特（1844-1923），法國女演員。

㉌ 卡波斯（1893-1973），匈牙利出生的英國鋼琴家和鋼琴教育家。

㉍ urtext，德文字，相當於英文的 original text，原譜版本，通常指 1900 年以前的音樂原譜版本，即未經他人編輯、整理或注釋的原始曲譜。

㉎ 阿爾貝特‧施韋策爾醫生（1875-1965），德國神學家，哲學家，管風琴家，巴赫專家，內科醫生。

㉏ light-weight 一字此處不能譯。因傅雷在信中不能確定 light - weight 所指何意，故不便按譯者了解譯出。

㉐ 肯普夫（1895-），德國鋼琴家，作曲家。

㉑ 埃娃（1929-），奧地利音樂學家。保羅‧巴杜拉—斯科達（1927-），奧地利鋼琴家。

㉒ 瑪吉‧泰特（1888-1976），英國女高音歌唱家。

㉓ 詠嘆調，歌劇中的獨唱或二重唱。

㉔ 托維（1875-1940），英國音樂學者，鋼琴家和作曲家。

㉕《克萊斯勒偶記》，係鋼琴套曲。

㉖《蘭德萊爾》，奧地利舞曲，亦稱德國舞曲。流行於十八、十九世紀之交。

㉗ 佩魯吉諾（約 1450-1523），義大利畫家。

㉘ 蕭頌（約 1855-1899），法國作曲家。

㉙ 杜巴克（1848-1933），法國作曲家。

㉚ 佛瑞（1845-1924），法國作曲家。

音樂筆記

關於莫札特

法國音樂批評家（女）Hélène Jourdan - Morhange〔埃萊娜·茹爾當—莫安琦〕：

That's why it is so difficult to interpret Mozart's music, which is extraordinarily simple in its melodic purity. This simplicity is beyond our reach, as the simplicity of La Fontaine's Fables is beyond children's understanding.〔莫札特的音樂旋律明淨，簡潔非凡。這種簡潔是我你無法企及的，正如拉封丹的寓言，其明潔之處，也是兒童所無法了解的。莫札特音樂之所以難以演繹，正因如此。〕要找到這種自然的境界，必須把我們的感覺（sensations）澄清到 immaterial〔非物質的〕的程度：

這是極不容易的，因為勉強做出來的樸素一望而知，正如臨畫之於原作。表現快樂的時候，演奏也往往過於（作態），以致歪曲了莫札特的風格。例如斷音（staccato）不一定都等於笑聲，有時可能表示遲疑，有時可能表示遺憾；但小提琴家一看見有斷音標記的音符（用弓來表現，斷音的 nuance〔層次〕格外突出）就把樂句表現為快樂（gay），這種例子實在太多了。鋼琴家則出以機械的 running〔急奏〕，而且速度如飛，把 arabesque〔裝飾樂句〕中所含有的 grace〔優雅〕或 joy〔歡愉〕完全忘了。）

〔一九五六年法國《歐羅巴》雜誌莫札特專號〕

關於表達莫札特的當代藝術家

舉世公認指揮莫札特最好的是 Bruno Walter〔布魯諾·瓦爾特〕❶，其次才是 Thomas Beecham〔托馬斯·比徹姆〕❷；另外 Fricsay〔弗里克塞〕❸ 也獲得好評。——Krips〔克里普斯〕❹ 以 Viennese Classicism〔維也納古典系派〕出名，Scherchen〔謝爾切恩〕❺ 則以 romantic ardour〔浪漫的熱情〕出名。

Lili Kraus〔莉莉·克勞斯〕❻ 的獨奏還不如 duet〔二重奏〕，唱片批評家說：（這位莫札特專家的獨奏令人失望，或者說令人詫異。）

一九三六年灌的 Schnabel〔施納貝爾〕❼ 彈的莫札特，法國批評

家認爲至今無人超過。他也極推重 Fischer〔費希爾〕❽。——年輕一輩中 Lipatti〔列巴蒂〕❾ 灌的 K.310（作品三一〇）《第八奏鳴曲》，Ciccolini〔奇科利尼〕❿ 灌的幾支，被認爲很成功，還有 Haskil〔哈斯奇爾〕⓫。

小提琴家中提到 Willi Boskovsky〔威利・博斯考斯基〕⓬。一九五六年的批評文字沒有提到 Issac Stem〔艾薩克・斯特恩〕⓭ 的莫札特。Goldberg〔戈德堡〕⓮ 也未提及，五五至五六的唱片目錄上已不見他和 Lili Kraus〔莉莉・克勞斯〕合作的唱片；是不是他已故世？

莫札特出現的時代及其歷史意義

（原題 *Mozart le classique*〔《古典大師莫札特》》〕）一切按語與括弧內的注是我附加的。

「那時在義大利，藝術歌曲還維持著最高的水平，在德國，自然的自發的歌曲（spontaneous song）正顯出有變成藝術歌曲的可能。那時對於人聲的感受還很強烈（the sensibility to human voice was still *vif*），但對於器樂的聲音的感受已經在開始覺醒（but the sensibility to instrumental sound was already awaken）。那時正如民族語言即各國自己的語言已經長成，不再以拉丁語爲正式語言。已經形成一種文化一樣，音樂也有了民族的分支，但這些不同的民族音樂語言還能和平共處。那個時代是一個難得遇到的精神平衡（spiritual balance）的時

代……莫札特就是在那樣一個時代出現的。」以上是作者引 Paul Bekker〔保羅‧貝克〕**⑮** 的文字。

「批評家 Paul Bekker〔保羅‧貝克〕這段話特別是指抒情作品即歌劇。莫札特誕生的時代正是『過去』與『未來』在抒情的領域中同時並存的時代，而莫札特在這個領域中就有特殊的表現。他在德語戲劇按：他的德文歌劇的傑作就是《魔笛》中，從十八世紀通俗的 Lied〔歌曲〕和天真的故事」寓言童話出發，為德國歌劇構成大體的輪廓，預告 Fidelio〔《費黛里奧》〕**⑯** 與 Freischütz〔《魔彈射手》〕**⑰** 的來臨。另一方面，莫札特的義大利語戲劇按：他的義大利歌劇寫得比德國歌劇多得多綜合了喜歌劇的線索，又把喜歌劇的題旨推進到音樂方面未經開發的大型喜劇的階段按：所謂 Grand Comedy〔大型喜劇〕是與十八世紀的 opera bouffon〔滑稽歌劇〕對立的，更進一步的發展，從而暗中侵入純正歌劇（opera seria）的園地，甚至予純正歌劇以致命的打擊。十八世紀的歌劇用閹割的男聲按：早期義大利盛行這種辦法，將童子閹割，使他一直到長大以後都能唱女聲歌唱，既無性別可言，自然變為抽象的聲音，不可能發展出一種戲劇的邏輯（dramatic dialectic）。反之，在《唐‧璜》和《費加洛婚禮》中，所有不同的聲部聽來清清楚楚都是某些人物的化身（all voices, heard as the typical incarnation of definite characters），而且從心理的角度和社會的角度看都是現實的（realistic from the psychological and social point of view），所以歌唱的聲音的確發揮出真正戲劇角色的作

用；而各種人聲所代表的各種特徵，又是憑藉聲音之間相互的戲劇
關係來確定的。因此莫札特在義大利歌劇中的成就具有國際意義，
就是說他給十九世紀歌劇中的人物提供了基礎（supply the bases of
19th century's vocal personage）。他的完成這個事業是從 Paisiello〔帕伊
謝洛〕（1740-1816），Guglielmi〔古列爾米〕（1728-1804），Anfossi
〔安福西〕（1727-1979），Cimarosa〔契瑪羅薩〕（1749-1801）按：以
上都是義大利歌劇作家等等的滑稽風格（syle bouffon）開始的，但絲
毫沒有損害 bel canto〔美聲唱法〕的魅人的效果，同時又顯然是最純
粹的十八世紀基調。

「這一類的雙重性按：這是指屬於他的時代，同時又超過他的
時代的雙重性也見之於莫札特的交響樂與室內樂。在這個領域內，
莫札特陸續吸收了當時所有的風格，表現了最微妙的 nuance〔層
次〕，甚至也保留了該風格的怪僻的地方；他從童年起在歐洲各地旅
行的時候，任何環境只要逗留三四天就能熟悉，就能寫出與當地的
口吻完全一致的音樂。所以他在器樂方面的作品是半個世紀的音樂
的總和，尤其是義大利音樂的總和。按：總和一詞在此亦可譯作
「概括」但他的器樂還有別的因素：他所以能如此徹底的吸收，不全
由於他作各種實驗的時候能專心一志的渾身投入，他與現實之間沒
有任何隔閡，並且還特別由於他用一種超過他的時代的觀點，來對
待所有那些實驗。這個觀點主要是在於組織的意識（sense of construc-

tion），在於建築學的意識，而這種組織與這種建築學已經是屬於貝多芬式的了，屬於浪漫派的了。這個意識不僅表現在莫札特已用到控制整個十九世紀的形式（forms），並且也在於他有一個強烈的觀念，不問採取何種風格，都維持辭藻的統一（unity of speech），也在於他把每個細節隸屬於總體，而且出以 brilliant〔卓越〕與有機的方式。這在感應他的前輩作家中是找不到的。便是海頓吧，年紀比莫札特大二十四歲，還比他多活了十八年，直到中年才能完全控制辭藻（master the speech），而且正是受了莫札特的影響。十八世紀的一切醞釀，最後是達到奏鳴曲曲體的發現，更廣泛的是達到多種主題（multiple themes），達到真正交響樂曲體的發現；醞釀期間有過無數零星的 incidents〔事件〕與 illuminations〔啓示〕，而後開出花來：但在莫札特的前輩作家中，包括最富於幻想與生命力（fantasy and vitality）的義大利作曲家在內，極少遇到像莫札特那樣流暢無比的表現方式：這在莫札特卻是首先具備的特點，而且是構成他的力量（power）的因素。他的萬無一失的嗅覺使他從來不寫一個次要的裝飾段落而不先在整體中教人聽到的；也就是得力於這種嗅覺，莫札特才能毫不費力的運用任何「琢磨」的因素而仍不失其安詳與自然。所以他嘗試新的與複雜的和聲時，始終保持一般談吐的正常語調；反之，遇到他的節奏與各聲極單純的時候，那種「恰到好處」的運用使效果的苦心經營的作品沒有分別。

　　「由此可見莫札特一方面表現當時的風格，另一方面又超過那

些風格，按照超過他時代的原則來安排那些風格，而那原則正是後來貝多芬的雄心所在和浪漫派的雄心所在：就是要做到語言的絕對連貫，用別出心裁的步伐進行，即使採用純屬形式性質的主題（formal themes），也不使人感覺到。

「莫札特的全部作品建立在同時面對十八、十九兩個世紀的基礎上。這句話的涵義不全指一般歷史上的那個過渡階段。莫札特在音樂史上是個組成因素，而以上所論列的音樂界的過渡情況，其重要性並不減於一般文化史上的過渡情況。

「我們在文學與詩歌方面的知識可以推溯到近三千年之久，在造型藝術中，帕德嫩神廟的楣樑雕塑已經代表一個高峰；但音樂的表現力和構造複雜的結構直到晚近才可能；因此音樂史有音樂史的特殊節奏。」

「差不多到文藝復興的黎明期約指十三世紀為止，音樂的能力（possibilities of music）極其幼稚，只相當於內容狹隘，篇幅極短的單音曲（monody）；便是兩世紀古典的複調音樂指十四、十五世紀的英、法，佛蘭德斯的複調音樂，在保持古代調式的範圍之內，既不能從事於獨立的即本身有一套法則的大的結構，也無法擺脫基本上無人格性 impersonal 即抽象之意的表現方法。直到十六世紀末期，音樂才開始獲得可與其他藝術相比的造句能力；但還要過二個世紀音樂才提出雄心更大的課題；向交響樂演變。莫札特的地位不同於近代一般大作家、大畫家、大雕塑家的地位：莫札特可說是背後沒有

菲狄亞斯（Phidias）的唐那太羅（Donatello）。按：唐那太羅是米開朗基羅的前輩，1386-1466，等於近代雕塑開宗立派的人；但他是從古代藝術中薰陶出來的，作為他的導師的有在一千六百多年以前的菲狄亞斯，而菲狄亞斯已是登峰造極的雕塑家。莫札特以前，音樂史上卻不曾有過這樣一個巨人式的作曲家。在莫札特的領域中，莫札特處在歷史上最重大的轉捩關頭。他不是「一個」古典作家，而是開宗立派的古典作家。（He is not a classic, *but* the classic）按：這句話的意思是說在他以前根本沒有古典作家，所以我譯為開宗立派的古典作家。

　「他的古典氣息使他在某些方面都代表那種雙重性上面說過的那一種：例如 the fundamental polarities of music as we con-ceive it now 按：fundamental polarities of……一句，照字面是：像我們今日所理解的那種音樂的兩極性；但真正的意義我不了解；例如在有伴奏的單音調（monody with accompaniment）之下，藏著含有對位性質的無數變化（thousands inflections），那是在莫札特的筆下占著重要地位的；例如 a symphonism extremely nourished but prodigiously transparent resounds under the deliberate vocalism in his lyrical works〔在他的抒情作品中，有一種極其豐盛而又無比明淨的交響樂，經蓄意安排如聲樂的處理，而激盪回響〕。還更重要的一點是：所有他的音樂都可以當作自然流露的 melody〔旋律〕（spontaneous melody），當作 a pure springing of natural song〔自然歌曲的淙淙泉湧〕來讀（read）；也可

以當作完全是「藝術的」表現（a completely "artistic" expression）」。

「……他的最偉大的作品既是純粹的遊戲（pure play），也表現感情的和精神的深度，彷彿是同一現實的兩個不可分離的面目。」

—— 義大利音樂批評家 Fedele d'Amico

〔費代萊・達米科原作〕

載於一九五六年四月《歐羅巴》雜誌

什麼叫做古典的？

classic〔古典的〕一字在古代文法學家筆下是指第一流的詩人，從字源上說就是從 class〔等級〕衍化出來的，古人說 classic〔古典的〕，等於今人說 first class〔頭等〕；在近代文法學家則是指可以作為典範的作家或作品，因此古代希臘拉丁的文學被稱為 classic〔古典的〕。我們譯為「古典的」，實際即包括「古代的」與「典範的」兩個意思。可是從文藝復興以來，所謂古典的精神、古典的作品，其內容與涵義較原義為廣大、具體。茲先引一段 Cecil Gray〔塞西爾・格雷〕❸批評布拉姆斯的話：——

「我們很難舉出一個比布拉姆斯的思想感情與古典精神距離更遠的作曲家。布拉姆斯對古典精神的實質抱著完全錯誤的見解，對於如何獲得古典精神這一點當然也是見解錯誤的。古典藝術並不古板（或者說嚴峻，原文是 austere）；古典藝術的精神主要是重視感官

sensual 一字很難譯，我譯作「重視感官」也不妥，對事物的外表採取欣然享受的態度。莫札特在整個音樂史中也許是唯一真正的古典作家（classicist），他就是一個與禁欲主義者截然相反的人。沒有一個作曲家像他那樣為了聲音而關心聲音的，就是說追求純粹屬於聲音的美。但一切偉大的古典藝術都是這樣。現在許多自命為崇拜「希臘精神」的人假定能看到當年；帕德嫩神廟的真面目，染著絢爛的色彩的雕像（注意：當時希臘建築與雕像都塗彩色，有如佛教的廟宇與神像），用象牙與黃金鑲嵌的巨神（按：雅典娜女神相傳為菲狄亞斯作就是最顯赫的代表作），或者在酒神慶祝大會的時候置身於雅典，一定會駭而卻走。然而布拉姆斯的交響樂中，我們偏偏不斷的聽到所謂真正「古典的嚴肅」和「對於單純 sensual beauty〔感官美〕的輕蔑」。固然他的作品中具備這些優點（或者說特點，原文是 qualities），但這些優點與古典精神正好背道而馳。指《第四交響曲》中的布拉姆斯為古典主義者，無異把生活在荒野中的隱士稱為希臘精神的崇拜者。布拉姆斯的某些特別古板和嚴格的情緒 mood，往往令人想起阿那托·法朗士的名著《泰依絲》（Thaïs）中的修士；那修士竭力與肉的誘惑作英勇的鬥爭，自以為就是與魔鬼鬥爭；殊不知上帝給他肉的誘惑，是希望他回到一個更合理的精神狀態中去，過一種更自然的生活。反之，修士認為虔誠苦修的行為，例如幾天幾夜坐在柱子頂上等等，倒是魔鬼引誘他做的荒唐勾當。布拉姆斯始終努力壓制的東西絕對不是魔道，而恰恰是古典精神。」（*Heritage of*

Music〔《音樂的遺產》〕，p.185-186）

　　在此主要牽涉到「感官的」一詞。近代人與古人特別是希臘人對這個名詞所指的境界，觀點大不相同。古希臘人還有近代義大利文藝復興時期的人以為取悅感官是正當的、健康的，因此是人人需要的。欣賞一幅美麗的圖畫，一座美麗的雕像或建築物，在他們正如面對著高山大海，春花秋月，呼吸到新鮮的空氣，吹拂著純淨的海風一樣身心舒暢，一樣陶然欲醉，一樣歡欣鼓舞。自基督教的禁欲主義深入人心以後，二千年來，除了短時期的例外，一切取悅感官的東西都被認為危險的。（佛教強調色即是空，也是給人同樣的警告，不過方式比較和緩，比較明智而已。我們中國人雖幾千年受到禮教束縛，但禮教畢竟不同於宗教，所以後果不像西方嚴重。）其實真正的危險是在於近代人從中古時代已經開始，但到了近代換了一個方向，身心發展的畸形，而並不在於 sensual〔感官的〕本身：先有了不正常的、庸俗的，以至於危險的刺激感官的心理要求，才會有這種刺激感官的即不正常的、庸俗的、危險的東西產生。換言之，凡是悅目、悅耳的東西可能是低級的，甚至是危險的；也可能是高尚的，有益身心的。關鍵在於維持一個人的平衡，既不讓肉壓倒靈而淪於獸性，也不讓靈壓倒肉而老是趨於出神入定，甚至視肉體為贅疣，為不潔。這種偏向只能導人於病態而並不能使人聖潔。只有一個其大無比的頭腦而四肢萎縮的人，和只知道飲酒食肉，貪歡縱欲，沒有半點文化生活的人同樣是怪物，同樣對

集體有害。避免靈肉任何一方的過度發展，原是古希臘人的理想，而他們在人類發展史上也正處於一個平衡的階段，一切希臘盛期的藝術都可證明。那階段為期極短，所以希臘黃金時代的藝術也只限紀元前五世紀至四世紀。

也許等新的社會制度完全鞏固，人與人間完全出現一種新關係，思想完全改變，真正享到「樂生」的生活的時候，歷史上會再出現一次新的更高級的精神平衡。

正因為希臘藝術所追求而實現的是健全的感官享受，所以整個希臘精神所包含的是樂觀主義，所愛好的是健康、自然、活潑、安閒、恬靜、清明、典雅、中庸、條理、秩序，包括孔子所謂樂而不淫、哀而不怨的一切屬性。後世追求古典精神最成功的藝術家例如拉斐爾，也例如莫札特。所達到的也就是這些境界。誤解古典精神為古板、嚴厲，純理智的人，實際是中了宗教與禮教的毒，中了禁欲主義與消極悲觀的毒，無形中使古典主義變為一種清教徒主義，或是迂腐的學究氣，即所謂學院派。真正的古典精神是富有朝氣的、快樂的、天真的、活生生的，像行雲流水一般自由自在，像清洌的空氣一般新鮮；學院派卻是枯索的，僵硬的，矯揉造作，空洞無物，停滯不前，純屬形式主義的，死氣沉沉，閉塞不堪的。分不清這種區別，對任何藝術的領會欣賞都要入於歧途，更不必說表達或創作了。

不辨明古典精神的實際，自以為走古典路子的藝術家很可能成

為迂腐的學院派。不辨明「感官的」一字在希臘人心目中代表什麼，藝術家也會墮入另外一個陷阱：小而言之是甜俗、平庸；更進一步便是頹廢，法國十八世紀的一部分文學的例子。由此可見：藝術家要提防兩個方面：一是僵死的學院主義，一是低級趣味的刺激感官。為了防第一個危險，需要開拓精神視野，保持對事物的新鮮感；為了預防第二個危險，需要不斷培養、更新、提高鑑別力（taste），而兩者都要靠多方面的修養和持續的警惕。而且只有真正純潔的心靈才能保證藝術的純潔。因為我上面忘記提到，純潔也是古典精神的理想之一。

論莫札特 ❹
羅曼・羅蘭著

　　我最近把莫札特的書信重新讀了一遍，那是由亨利・特・居仲先生譯成法文，而所有的圖書館都應該置備的：那些信不但對藝術家極有價值，並且對大眾都有裨益。你一朝念過以後，莫札特就能成為你終生的朋友，你痛苦的時候，莫札特那張親切的臉自然而然會在你面前浮現；你可以聽到他心花怒放的笑聲，又有孩子氣，又有悲壯意味的笑聲；不管你怎樣悲傷，一想到他欣然忍受了那麼多的苦難，你就會覺得自己一味浸在悲哀裡頭是大可慚愧的了。現在讓我們把這個消逝已久的美麗的小影，給它復活過來。

　　首先引起我們注意的，是他那種不可思議的精神健康，想到他受著病魔侵蝕的身體，他精神的健康就更可驚訝了。—— 他的健康在於所有的機能都得到平衡，而且差不多是絕無僅有的平衡：一顆樣樣都能感受，樣樣都能控制的靈魂；一種鎮靜的、甚至心裡有著最深刻的感情（例如母親的死，對妻子的愛）的時候令人覺得冷酷的理智，那是一種目光犀利的聰明，能抓握群眾的趣味，懂得怎樣獲得成功，懂得一方面保持自己驕傲的天性，一方面把這個天性去適應社會，征服社會的聰明。所謂各種機能的平衡，就是這些因素的平衡。

　　這種精神健康，在一般性情很熱烈的人是不大會有的，因為熱烈必然是某種感情到了過分的程度。所以莫札特具備所有的感情而絕對沒有激烈的感情，—— 除了驕傲；這是一個可怕的例外，但驕傲的確是他天性中極強烈的情緒。

　　有個朋友對他說（一七八一年六月二日）：「薩爾茲堡總主教❷認為你渾身都是驕傲。」

　　他自己也絕對不想隱瞞，誰要傷害了他的傲氣，他就顯出他和盧梭是同時代的人，會拿出共和國民的高傲的態度來答覆人家：「使人高貴的是心；我不是伯爵，但也許我的靈魂比許多伯爵高尚得多；當差也罷，伯爵也罷，只要侮辱了我，他就是一個壞蛋。」

　　有一天，奧格斯堡兩個愛取笑的人挖苦莫札特獲得金馬利十字

勳章，莫札特回答說：

「很奇怪的是，要我得到你們能得到的所有的勳章，比著要你們成為我容易得多，即使你們死過去兩次，復活兩次，也是沒用……」他在信中述及此事，又加上兩句：「我為之氣憤交加，怒火中燒。」

另一方面，他喜歡收集人家恭維他的話，詳詳細細的在信裡報告。

他在一七八二年八月十二日的信中說：「高尼茲親王對大公爵提起我的時候，說這樣的人世界上一百年只能出現一次。」

所以他的傲氣一受損害，他就憤恨之極。他為了不得不替王侯服務，覺得很痛苦。「想到這點，我就受不了。」（一七七八年十月十五日信）受了薩爾茲堡大主教侮辱以後，他渾身發抖，走在街上搖搖晃晃像醉酒一樣，回到家裡，不得不躺上床去，第二天整個早上還是極不舒服。他說：「我恨大主教，簡直恨得要發瘋了。」（一七八一年五月九日信）——「誰要得罪了我，我非報復不可，倘使我回報他的沒有比他給我的更多，那只能說是還敬，而不是教訓。」（一七八一年六月二十日信）

只要他的傲氣成了問題，或者僅僅是他的意志占了上風，這謙卑恭敬的兒子就不承認世界上還有什麼權威。

「你的來信，沒有一行我認得出是我父親寫的。不錯，那是一個父親寫的，可不是我的父親寫的。」（一七八一年五月十九日信）❷

　　他是沒有得到父親同意就結婚的。

　　去掉了驕傲這股巨大的、獨一無二的激烈的情緒，你所看到的就是一顆和藹可親，笑嘻迎人的靈魂。他的活潑的，時時刻刻都在流露的溫情，純粹像女性，甚至於像兒童，使他喜歡流淚、傻笑、說瘋話，和多情的小娃娃一樣作出瘋瘋癲癲的事。

　　往往他還有一股永遠興高采烈的勁兒：對無論什麼都大驚小怪的覺得好玩，老是在活動、唱歌、蹦跳；看到什麼古怪的，或者往往並不古怪的事，便弄些有意思的，尤其是沒意思的，有時還是粗俗的，但並不缺德的，也不是有意的惡作劇，說些毫無意義的字兒，讓自己發瘋般狂笑一陣。

　　他在一七六九年的信中說：「我簡直樂死了，因為這次旅行太好玩了！……因為車廂裡熱得很！……因為我們的馬夫挺好，只要路稍微好一些，他就把牲口趕得很快！」

　　這一類莫名其妙的興趣，這種表示精神健康的歡笑，例子多至不勝枚舉。那是旺盛而健康的血在那裡活動。他的敏感絕無病態的意味。

　　「今天我在這兒大教堂的廣場上看見吊死四個壞蛋。他們這兒吊死人的方法是和里昂一樣的。」（一七七〇年十一月三十日信）

　　他不像近代藝術家有那種廣泛的同情心和人道主義的精神。只

有愛他的人，他才愛，就是說他只愛他的父親，妻子，朋友；但他是一往情深的愛著他們的；提到他們的時候，他自有一種溫柔的感情，像他的音樂一樣把人家的心都融化了。

「我們結婚的時候，我妻子和我都哭得像淚人兒，大家都爲之感動，跟我們一起哭了。」（一七八二年八月七日信）

他是個極有情義的朋友，只有窮人才可能做到的那種朋友：

「世界上只有窮人才是最好最眞實的朋友。有錢的人完全不懂什麼叫做友誼。」（一七七八年八月七日信）

「朋友！……只有不論在什麼情形之下，不管是白天還是黑夜，只想爲朋友好，竭盡所能使朋友快活的人，我才認爲有資格稱爲朋友。」（一七七八年十二月十八日信）

他給妻子的信，尤其在一七八九至一七九一年中間的，充滿著甜蜜的愛情和狂歡的興致。那個時期是他一生最困苦的時期，像他所說的「老是在絕望與希望之間掙扎 ❷」，又是病，又是窮，又有種種的煩惱；但這些都不能把他狂歡的興致壓下去。而且他也不是像我們所想的，特意鼓足勇氣來安慰他的妻子，不讓她看到眞實的處境；那是莫札特不由自主的，情不自禁的需要痛痛快快的笑；即使在最慘痛的情形之下，這種笑的需要也非滿足不可 ❸。但莫札特的笑是和眼淚很接近的，那是抱著一腔柔情的人必然有的，樂極而涕的眼淚。

　　他是快樂的，可是沒有一個人的生活像他的那麼艱苦。那是一場無休無歇的，跟貧窮與疾病的鬥爭。這鬥爭，到他三十五歲才由死亡加以結束。那麼他的快樂是從何而來的呢？

　　第一是從他的信仰來的。他的信仰沒有一點兒迷信的成分，而是富於智慧的、堅強的、穩固的，非但沒有被懷疑所動搖，便是極輕微的懷疑也不曾有過。他的信仰非常恬靜，和平，沒有狂熱的情緒，也沒有神秘氣息，他只是真誠的相信著。父親臨死以前，莫札特在信中和他說：

　　「我希望得到好消息。雖然我已經養成習慣，對什麼事都預備它惡化。死是我們生命的真正的終極，所以我多年來和這個真正的最好的朋友已經相熟到一個程度，它的形象非但不使我害怕，反倒使我鎮靜，給我安慰。我感謝上帝賜我幸福……我沒有一次上床不想到也許明天我就不在世界上了；然而認識我的人，沒有一個能說我的生活態度是憂鬱的或是悲觀的。我有這種福氣，真要感謝上帝，我真心祝望別人也有這種福氣。」（一七八七年四月四日）

　　這是他以永恆的生命為舊宿的幸福。至於半世的幸福，他是靠了親人對他的愛，尤其是靠了他對親人的愛得到的。

　　他寫信給妻子的時候，說：「只要我確實知道你生活周全，我所有的辛苦對我都是愉快的了。是的，只要知道你身體康健，心情快活，那麼我即使遇到最困苦最為難的境況也不算一回事。」（一七九一年七月六日）

　　但他最大的快樂是創作。

　　在一般精神騷動的病態的天才，創作可能是受難，他們往往千辛萬苦，追求一個不容易抓握的理想；在一般像莫札特那樣精神健全的天才，創作是完美的快樂，那麼自然，幾乎是一種生理上的享受。對於莫札特，作曲和演奏，是跟吃、喝、睡眠，同樣不可缺少的機能。那是一種生理的需要，而且有這個需要也很幸福，因為這需要時時刻刻都能得到滿足。

　　這一點，我們必須認清，否則就不容易了解他書信中提到金錢的段落：

　　「告訴你，我唯一的目的是盡量掙錢，愈多愈好；因為除了健康以外，金錢是世界上最好的東西。」（一七八一年四月四日）

　　這些話，在一般高雅的人聽來未免顯得俗氣。但我們不能忘記，莫札特到死都缺少錢，──因為缺少錢，他的自己創作，他的健康，老是受到損害；他永遠想著，也不得不想著成功和金錢；有了這兩樣，他才能獲得解放。這不是挺自然的嗎？假如貝多芬不是這樣，那是因為貝多芬的理想主義給了他另外一個世界，一個非現實的世界；何況他還有一些有錢的保護人維持他的日常生活。但莫札特是著眼於生活，著眼於塵世和實際事物的。他要活，他要戰勝；結果他至少是戰勝了，但能否活下去不是他作得了主的。

　　奇妙的是，他的藝術老是傾向於爭取成功，同時卻絕對不犧牲他的信仰。他寫作樂曲的時候，始終注意到對群眾的效果。然而他

的音樂決不喪失尊嚴，只說它要說的話。在這一方面，莫札特得力於他的機智、聰明和嘲弄的心情。他瞧不起群眾，然而他自視甚高。所以他永遠不對群眾作一些會使他臉紅的讓步，他把群眾蒙住了，他能支配群眾❷。他使聽的人自以為了解他的思想，其實他們只有聽到作者特意寫來博取掌聲的段落，報以掌聲。他們了解與否，對莫札特有什麼相干❷？只要作品能成功，使作者有辦法從事於新的創作就行了。

莫札特在一七七七年十月十日信中說：「創作是我唯一的快樂，唯一的嗜好。」

這個幸運的天才彷彿生來就是為創造的。歷史上很少見這樣旺盛的藝術創造力。因為莫札特的得心應手，一揮而就的才華，不能與羅西尼那種不假思索的鋪陳混為一談。── 巴赫是靠頑強的意志寫作的，他對朋友們說：「我是被逼著用功的，誰和我一樣用功，就會和我一樣的成功。」── 貝多芬永遠和他的天才肉搏，朋友們去看他而正碰上他在作曲的時候，往往發現他困憊不堪的情形無法形容。興特勒說：「他臉上的線條都變了樣，滿頭大汗，好像才跟一支對位學家的軍隊作了場惡鬥。」不錯，這裡說的是貝多芬寫作《彌撒曲》中間的「吾信吾主」的一章；但貝多芬老是擬稿、思索、刪削、修改、添加，從頭再來；而等到全部完成以後，又從頭再來；有一支奏鳴曲，久已寫好而且已經刻好版子的，他在 Adagio 開頭的地方又加上兩個音。── 莫札特可完全沒有這種苦難❷。他心

中的願望，他實際上都能做到，而且他只願望他所能做到的。他的作品有如生命的香味：正如一朵美麗的花，只要拿出勁來活著就是了 ❷。創作在於他是太容易了，不但雙管齊下，有的竟是三路並進，無意中表現出他的不可思議的，驚人的手腕。一七八二年四月二十日，他寫作一支賦格曲，同時還在寫一支序曲。某次音樂會預定他演奏一支新的小提琴與鋼琴奏鳴曲；他在上一天夜裡十一點到十二點之間，急急忙忙寫了小提琴部分，沒功夫寫鋼琴部分，更沒時間和合奏的人練習一次；第二天，他把腦子裡作好的鋼琴部分全部背出來演奏。（一七八一年四月八日）——這種例子不過是百中之一。

　　一個這樣的天才，在他的藝術領域內自然無所不能，而且在各個部門中都發展得同樣完美。但他特別適宜於寫作歌劇。我們不妨把他主要的特徵重述一遍：他有的是一顆完全健康而平衡的靈魂，一顆平靜的、沒有熱情的風暴、可是非常敏感、非常婉轉柔順的心，受著堅強的意志控制。這樣的一個人假如能創造，必然比別人更能用客觀的方式表現人生。熱情的人精神上有種迫切的要求，無論做什麼非把自己整個放進去不可。莫札特可完全不受這種要求的牽制。貝多芬的作品，每頁都是貝多芬；這也是最好不過的，因為沒有一個英雄能像貝多芬那樣引起我們興趣的。但在莫札特，由於他的感覺、溫情、細緻的聰明、自我的控制等等的優點混合得非常和諧，所以天生的善於抓握別人心靈中許多微妙的變化；並且他對

當時貴族社會的形形色色感到興趣，能夠把那個社會活生生的在他的音樂中再現出來。他的心是平靜的，沒有任何渴求滿足的聲音在心中叫喊。他愛人生，也善於觀察人生，要把人生照他所看到的在藝術中刻劃出來，他不需要費什麼力氣。

他最大的榮譽是在樂劇方面❷，這是他早知道的。他的書信證明他特別喜愛戲劇音樂：

「只要聽見人講到一齣歌劇，只要能夠上戲院去，聽見人家歌唱，我就樂不可支！」（一七七七年十月十一日信）

「我有個無法形容的願望，我想寫一齣歌劇。」（同上）

「我羨慕所有寫作歌劇的人。聽見一個歌劇的調子，我就會哭……寫歌劇的願望是我一刻不能忘懷的。」（一七七八年二月二日與七日信）

「對於我，第一是歌劇。」（一七八二年八月十七日信）

以下我們談談莫札特對歌劇的觀念。

莫札特純粹是個音樂家。我們看不出他有什麼文學修養的痕跡❷，更不像貝多芬那樣的注意文學，老是自修，而且成績很好。我們甚至不能說莫札特主要是個音樂家。因為他只不過是音樂家。——所以對於在歌劇中需要把詩歌與音樂融和為一的難題，他用不到多所躊躇。他用一刀兩斷的方式解決了；凡是有音樂的地方，決不許有競爭的對象。

他在一七八一年十月十三日的信中說：「在一齣歌劇中間，詩必須絕對服從音樂。」

他又說：「音樂位居於最高的主宰地位，教人把旁的東西都忘了。」

可是我不能就認為莫札特不注意歌詞的腳本，不能認為音樂在他是一種享受，歌詞只是音樂用來借題發揮的材料。相反，莫札特深信歌劇必須真實的表現情感和性格；但表現的任務，他是交給音樂，而非交給歌詞的，因為他是音樂家，不是詩人；也因為他的天才不願意把他的作品和另外一個藝術家平分。

「我不能用詩句或色彩表現我的感情和思想，因為我既非詩人，亦非畫家。但我能用聲音來表現，因為我是音樂家。」（一七七七年十一月八日信）

因此，詩歌的責任在於供給一個組織完美的布局，供給一些戲劇畫面，「富於服從性的歌詞，專為音樂寫的歌詞。」（一七八一年十月十三日信）餘下的，據莫札特的意見，都是作曲家的事；作曲家所能運用的語言，和歌詞同樣準確，雖則是另外一種方式的準確。

莫札特寫作歌劇時的用意是毫無疑問的。他對歌劇《伊多曼納》和《後宮誘逃》中好幾個段落都曾親自加以注釋，很明白的顯出他很聰明的努力於心理分析：

「正當奧斯門㉚的怒氣愈來愈盛，聽眾以為詠嘆調快要告終的時

候，節奏不同與音色不同的 Allegro assai，一定能產生最好的效果；因為一個這樣狂怒的人是越出一切界限的，他連自己都不認得自己了；所以音樂也應當變得面目全非。」（一七八一年五月二十六日信）

提到同一劇中另一歌詠調的時候，他說：

「驚跳的人是預先由小提琴用八度音程宣告的。大家在這兒可以看出一個人的顫慄和遲疑不決，可以看出由一個 crescendo 所表現的心緒的緊張；大家也能從加了弱音器的小提琴和一個長笛的齊奏（unison）上，聽到喁語和嘆息。」（一七八一年九月二十六日信）

這種力求表情真實的功夫做到哪一步為止呢？——是不會有止境的呢？音樂是否永遠能夠，如莫札特所說的，「像一顆情緒高漲的心的跳動」呢？——是的，只要這種心的跳動始終保持和諧。

因為莫札特只是一個音樂家，所以他不許詩歌來指揮音樂，而要詩歌服從音樂。因為他只是一個音樂家，所以戲劇的場面一旦有了越出高雅趣味的傾向，他也要它聽命於音樂❸。

他在一七八一年九月二十六日信中說：「因為感情——不論是否激烈——永遠不可用令人厭惡的方式表現，所以音樂即使在最驚心動魄的場面中也永遠不可引起耳朵的反感，而仍應當使它入迷，換句話說，要始終成為音樂。」

可見音樂是人生的繪圖，但這人生是經過淨化的。反映心靈的歌詞，必須對心靈有誘惑的力量，但不能傷害皮肉，「引起耳朵的

反感」。音樂表現生命，但是一種很和諧的表現 ❷ 。

這種情形，不但在莫札特的歌劇是如此，在他所有的作品都是如此 ❸ 。雖然他的音樂表面上像是刺激感官的，其實並不然，它是訴之於心靈的。莫札特的音樂永遠表現某一種感情或是某一種熱情。

而最值得注意的是，莫札特所描寫的感情往往不是他自己的，而是在別人心中觀察得來的。他自己心中並沒有這種感情，而是在別人心中看到這種感情。—— 他倘若不親自說出來，我們簡直不會相信：

「我想完全根據羅斯小姐來作一曲 Andante 。一點都不會錯：Andante 怎麼樣，羅斯小姐便是怎麼樣。」（一七七七年十二月六日信）

莫札特的戲劇意識既如此之強，所以他在一些最不需要戲劇意識的作品中，就是說在一般音樂家盡量把自己的個性和夢想放進去的作品中，也流露出戲劇意味。

現在放下莫札特的書信，讓他音樂的浪潮把我們帶走吧。他整個的靈魂都在他的音樂中間。我們一聽，就能發覺他的本質，——他的柔情與聰明。到處都有他的柔情與聰明：所有的感情思想，都被這兩樣包裹著，浸淫著，像一道柔和的陽光般沐浴著。因為這緣故，描寫反派角色從來不成功，而且他也不想在這方面成功。只要想到《雷奧諾拉》中間的暴君，《魔彈射手》中魔鬼般的人物，

《尼布龍根的指環》中可怕的英雄，我們就可以由貝多芬、韋伯和華格納的例子，相信音樂是很能表現並引起仇恨與輕蔑的。但正如莎士比亞的《十二夜》中的公爵所說的，音樂主要是「愛的養料」，而愛也是音樂的養料。莫札特的音樂就是這樣。因為這緣故，喜愛他的人把他看作親人一般。並且他是用多好的禮物回敬他們的！彷彿是連續不斷的柔情和長流無盡的愛，從他那顆仁慈的心中流到他朋友們的心中。—— 他很小的時候，對於感情的需要就到了病態的程度。據說他有一天突然問奧國的一位公主：「太太，您喜歡我嗎？」她故意和他打趣，回答說不；孩子便傷心得哭了。—— 莫札特的人始終是兒童的心。這一類天真的央求，永遠用著「我愛你，你也愛我吧」這種溫柔的音樂，重複不已的提出來。

因此他老是歌詠愛情。便是抒情悲劇中一般公式化的人物，淡而無味的字句，千篇一律的殷勤獻媚，也被作者溫暖的心感染了，顯出獨特的口吻；一些心中有所愛戀的人，至今還覺得這口吻可愛。但莫札特所歌詠的愛沒有一點兒狂熱的氣息，也沒有浪漫意味；他歌詠的只是愛情的甜蜜或是愛情的惆悵。莫札特一生都不能容忍狂熱的感情，他創造的人物也沒有一個為狂熱的感情而心碎腸斷的。《唐‧璜》中阿娜的痛苦，《伊紐曼多》中哀臘克脫拉的嫉妒，跟貝多芬和華格納創造的妖魔是不能相提並論的。莫札特在一切激烈的感情中，只有驕傲與憤怒兩項。最突出的激烈的感情 ——狂熱的愛，—— 從來沒有在他身上出現過。就因為此，他全部的作

品才有那種無可形容的清明恬靜的特徵。我們這時代，藝術家們有一種傾向，只用肉體的粗暴的情欲，或是用歇斯底里的的頭腦製造出來的、虛偽的神秘主義，使我們認識愛情；相形之下，莫札特的音樂所以能吸引我們，不但由於它對愛情有所知，還因為它對愛情有所不知。

可是他心中的確有溺於感官的素質。他沒有格利格與貝多芬那麼感情熱烈，但比他們更重視生理的快感。他不是一個日耳曼的理想主義者；他是薩爾茲堡人（薩爾茲堡正好在維也納到威尼斯去的路上），倒比較的近於義大利人。他的藝術有時令人想起佩魯吉諾❸❹筆下的那些美麗的天使長，他們的嘴生來不是為祈禱的，而是為別用處的。莫札特的氣魄比佩魯吉諾大得多；為了歌唱信仰，他會找到另外一些動人的口吻。只有一個拉斐爾，可以同這種純潔而又取悅感官的音樂相比。例如他歌劇中那些被愛情所沉醉的人：《魔笛》中的王子泰米諾，他的情竇初開的心靈，自有一種童貞的新鮮氣息；——《唐·璜》之中的才麗娜；——《後宮誘逃》中的公斯當斯；——《費加洛婚禮》中的伯爵夫人所表現的惆悵與溫柔，蘇查納的富有詩意與肉感的夢想；——「她們都是這一套」（Gosi fan tuttc）中間的五重唱與三重唱，好比和煦的風吹在一片紫羅蘭的田上，帶來一陣幽香。—— 還有許多別的柔媚的境界。但莫札特的心幾乎永遠是天真的；被他的詩意接觸之下，什麼都變了；聽了《費加洛婚禮》的音樂，我們再也認不出法國喜劇❸❺中那些漂亮，可是枯索

的、腐化的人物。羅西尼的沒有深度的華彩，倒和博馬舍的精神接近得多 ❸。莫札特歌劇中凱魯比尼，不像是博馬舍劇本裡的人物，而差不多是新創造出來的：一顆心被愛情的神秘的呼吸包裹之下，必有銷魂蕩魄和煩躁不安的境界，莫札特的凱魯比尼就是把這些境界表達出來了。曖昧的場面（例如凱魯比尼在伯爵夫人房內一場），在莫札特的健康與無邪的人中失掉了曖昧的意味，只成為一個發揮詼諧的對白的題材。莫札特的唐‧璜與費加洛，和我們法國作家筆下的唐‧璜與費加洛是有天壤之別的。法國人的性格使莫里哀在不做作、不粗暴、不滑稽的時候，也還帶些辛辣的成分。博馬舍的精神是冷冰冰的，寒光閃閃的。莫札特的精神和這兩位作者完全不同；他決不給人辛辣的回味，他毫無惡意，只因為能夠活動，能夠活著，能夠忙碌，能說些瘋話，作些傻事，能享受世界，享受人生覺得快樂；莫札特的精神是被一片愛的情緒浸透了的。他的人物都是可愛的，用嬉笑與胡說八道來麻醉自己，遮蓋藏在心坎中的愛的激動。莫札特說過這樣的話：「啊！要是人家能看到我的人，我是差不多會臉紅的。」（一七八〇年九月三十日信）

　　充沛的快樂自然會產生滑稽。莫札特的精神上就有大量的滑稽成分。在這一點上，義大利的滑稽歌劇和維也納人的趣味這雙重影響，一定對他大有關係。這是他作品中最平凡的部分，大可略而不談。不過我們也很容易了解：除了精神之外，肉體也有它的需要；等到心中的快樂往外氾濫的時候，自然會有滑稽的表現。莫札特像

兒童一樣的恣意玩樂。《唐‧璜》之中的雷包蘭羅，《後宮誘逃》中的奧斯門，《魔笛》中的巴巴日諾，都是使莫札特覺得好玩，甚至於因之而樂不可支的人物。

　　他的滑稽有時可以到達神妙的境界，例如唐‧璜這個人物和這齣稱為歌劇的整齣歌劇 ❸❼。這兒的滑稽，簡直滲入悲壯的行動內：在將軍的石像周圍，在哀爾維爾的痛苦周圍，都有滑稽成分。求情的半夜音樂會便是一個滑稽場面，但莫札特處理這場面的精神使它成為一幕高級的喜劇。唐‧璜整個的性格都是用極靈活的手腕刻劃的。那在莫札特的作品中是個例外；或許在十八世紀的音樂藝術中也是一個例外。直要到華格納，樂劇中間才有生如此真實、如此豐富，從頭至尾如此合於邏輯的人物。奇怪的是，莫札特居然會這樣有把握的，刻劃出一個懷疑派的生活放蕩的貴族性格。但若細細研究這個唐‧璜的很有才華的、帶著嘲弄意味的、高傲的、肉感的、易怒的那種自私自利，（他是一個十八世紀的義大利人，而非傳說中那個傲慢的西班牙人，也不是路易十四宮廷中那個性情冷淡，不信宗教的侯爵，）我們可以發覺唐‧璜的特性在莫札特的靈魂深處無不具備；莫札特在精神上的確感到宇宙一切好好壞壞的力量都在他靈魂深處抽芽。我們用來描寫唐‧璜特性的辭彙，沒有一個不是我們早已用來說明莫札特的心靈和才具的。我們已經提到他的音樂取悅感官成分，也提到他愛好嘲弄的性情。我們也注意到他的驕傲，他的怒氣，以及他那種可怕的、但是正當的自私自利。

　　因此，說來奇怪，莫札特的確具備唐‧璜那種氣魄，而且能夠在藝術中把那種性格表現出來，雖則那性格以全體而論，以同樣的原素的不同的配合而論，和莫札特的性格是距離極遠的。連他那種撒嬌式的柔情，都在唐‧璜的迷人的力量上表現出來了。這顆善於鍾情的靈魂，描繪一個羅密歐也許會失敗；但《唐‧璜》倒是他最有力量的創作。一個人的天才往往有些古怪的要求，從而產生這一類的結果。

　　對於一般有過愛情的心和一般平靜的靈魂，莫札特是最好的伴侶。受難的人是投向貝多芬的懷抱的，因為他最能安慰人，而他自己是受了那麼多苦難，無法得到安慰的。

　　可是莫札特也同樣的受到苦難的鞭撻。命運對他比對貝多芬更殘酷。他嘗過各種痛苦，體會到心碎腸斷的滋味，對不可知的恐怖，孤獨的淒惶與苦悶。他表現這些心境的某些樂章，連貝多芬與韋伯也不曾超過。特別值得一提的，是他為鋼琴寫的幾支《幻想曲》和《B小調柔板》。在這兒，我們發見了莫札特的一股新的力量，而我稱之為特殊稟賦的。但我所謂的特殊稟賦，是那股在我們的呼吸之外的強大的呼吸，能把一顆往往很平庸的靈魂帶走，或者跟它們鬥；這是在精神以外而控制精神的力量，是在我們心中的上帝而不是我們自己。── 至此為止，我們所看到的莫札特只是一個富有生氣，充滿著快樂和愛的人；不管他把自己蛻變為哪一種靈魂，我們始終能看出他來。── 但這兒，在剛才所說的樂曲中，我們到了一

個更神秘的世界的門口。那是靈魂的本體在說話,是那個無我的,無所不在的生命在說話,那是只有天才能表達的,一切靈魂的共同的素質。在個人的靈魂與內在的神明之間,常常有些高深玄妙的對白,尤其在受創的心靈躲到它深不可測的神龕中去避難的時候。貝多芬的藝術就不斷的有這一類靈魂與它的魔鬼的爭執。但貝多芬的靈魂是暴烈的、任性的、多變的,感情激烈的。莫札特的靈魂永遠像兒童一般,它是敏感的,有時還受溫情過盛的累,但始終是和諧的,節奏美好的樂句歌詠痛苦,臨了卻把自己催眠了:淚眼未乾,已不禁對著自己的藝術的美,對著自己的迷人的力量,微微的笑了(例如《B小調柔板》)。這顆鮮花一般的心,和這個控制一切的精神成為一種對比,而就是這對比,使那些音樂的詩篇具有無窮的誘惑力。這樣的幻想曲就像一株軀幹巨大,枝條有力,葉子的形狀十分細巧的樹,滿載著幽香撲鼻的鮮花。《D小調鋼琴協奏曲》的第一段,有一陣悲壯的氣息,閃電和笑容在其中交織在一起。著名的《C小調幻想曲》與《奏鳴曲》,大有奧林匹克神明的壯嚴,典雅敏慧不亞於拉辛悲劇中的女主角。在《B小調柔板》中間,那個內心的上帝比較更陰沉,差不多要放射霹靂了;靈魂在嘆息,說著塵世的事,嚮往於人間的溫情,終於在優美和諧的怨嘆中不勝困倦的入睡了。

還有一些場合,莫札特超升到更高的境界,擺脫了那種內心的爭執,到達一個崇高與和平的領域,在那兒,人間的情欲和痛苦完

全消失了。那時的莫札特是跟最偉大的心靈並肩的；便是貝多芬在晚年的意境中，也沒有比憑了信仰而蛻變的莫札特達到更清明的高峰。

可惜這種時間是難得的，莫札特的表白信仰只是例外的。而這就因為他信仰堅定的緣故。像貝多芬那樣的人，必須繼續不斷的創造自己的信仰，所以口口聲聲的提到信仰。莫札特是一個有信仰的人；他的信心堅定的、恬靜的，他從來不受信仰的磨折，所以絕口不提信仰；他只講到嫵媚可喜的塵世，他喜好這塵世，也希望被這個塵世所愛好。但一朝戲劇題材的需要，把他的人帶往宗教情緒方面去的時候，或者嚴重的煩惱、痛苦、死期將近的預感、驚破了人生的美夢，而使他的目光只對著上帝的時候，莫札特就不是大家所認識而讚美的那個莫札特了。他那時的面目，便是一個有資格實現歌德的理想的藝術家，那是如果他不夭折一定能實現的；就是說，他能把基督徒的靈魂和希臘式的美融合為一，像貝多芬希望在《第十交響曲》中所實現的那樣，把近代世界和古代世界調和起來，——這便是歌德在第二部《浮士德》中間所嘗試的。

莫札特表達神明的境界，在三件作品中特別顯著，那三件作品是《安魂曲》、《唐‧璜》和《魔笛》。《安魂曲》所表現的是純粹基督徒信仰的感情，莫札特把他那套迷人的手段和浮華的風韻完全犧牲了。他只保留他的心，而且是一顆謙卑、懺悔、誠惶誠恐、向上帝傾訴的心。作品中充滿了痛苦的駭怯和溫婉的悔恨，充滿了偉

大的、信仰堅定情緒。某些樂句中動人的哀傷和涉及個人的口吻，使我們感覺到，莫札特替別人祈求靈魂安息的時候，同時想到了他自己。── 在另外兩個作品中，宗教情緒的範圍更加擴大；由於藝術的直覺，他不受一個界限很窄的、特殊的信仰拘束，而表白了一切信仰的本質。兩件作品是互相補足的。《唐‧璜》說明宿命的力量，這力量壓在一個被自己的惡習所奴役，被許多物質形象的漩渦所帶走的人身上。《魔笛》所謳歌的，卻是哲人們恬靜而活潑的出神的境界。兩件作品，由於樸素，有力和沉靜的美。都有古代藝術的特色。《魔笛》中某些純淨到極點的和聲所達到的一些高峰，是華格納的神秘的熱情極不容易達到的。在那些高峰上，一切都是光明，到處只有光明。

一七九一年十二月五日，莫札特在這片光明中安息了。我們知道《魔笛》的第一次上演是同年九月三十日，而《安魂曲》是他在生命最後兩個月中間寫的。── 由此可見，死亡襲擊他的時候，就是說在三十五歲的時候，他才開始洩露他生命的秘密。可是直到死亡將臨，死亡的氣息迫近的時候，莫札特才清清楚楚意識到幽閉在心中的一些最高的力量，才在他成就最高、寫作最晚的作品中把自己交給那些力量。但我們也得想到，貝多芬三十五歲的時候，還沒有寫《熱情奏鳴曲》，也還沒有寫《第五交響曲》，根本沒有什麼《第九交響曲》和《D調彌撒曲》的觀念。

就像死亡給我們留下來的。在發展途程中夭折了的莫札特，對我們成為一個永久的和平恬靜的泉源。從法國大革命以來，激情的波濤把所有的藝術都沖刷過了，把音樂的水流給攪混了。在這種情形之下，有時候到莫札特的清明的天地中去躲一會，的確是很甜美的；他的清明之境，好比一個線條和諧的奧林匹克山峰，在上面可以高瞻遠矚，眺望平原，眺望貝多芬與華格納的英雄與神明在那裡廝殺，眺望波濤洶湧的人間的大海。

<div align="right">一九五五年五月十六日譯</div>

莫札特的作品不像他的生活，而像他的靈魂

莫札特作品跟他的生活是相反的。他的生活只有痛苦，但他的作品差不多整個兒只教人感到快樂。他的作品是他靈魂的小影[34]。這樣，所有別的和諧都歸納到這個和諧，而且都融化在這個和諧中間。

後代的人聽到莫札特的作品，對於他的命運可能一點消息都得不到；但能夠完全認識他的內心。你看他多麼沉著，多麼高貴，多麼隱藏！他從來沒有把他的藝術來作為傾吐心腹的對象，也沒有用他的藝術給我們留下一個證據，讓我們知道他的苦難，他的作品只

表現長時期的耐性和天使般的溫柔。他把他的藝術保持著笑容可掬和清明平靜的面貌，決不讓人生的考驗印上個烙印，決不讓眼淚把它沾濕。他從來沒有把他的藝術當作憤怒的武器，來反攻上帝；他覺得從上帝那兒得來的藝術是應當用做安慰的，而不是用做報復的。一個反抗、憤怒、憎恨的天才固然值得欽佩，一個隱忍、寬恕、遺忘的天才，同樣值得欽佩。遺忘？豈止是遺忘！莫札特的靈魂彷彿根本不知道莫札特的痛苦；他的永遠純潔，永遠平靜的心靈的高峰，照臨在他的痛苦之上。一個悲壯的英雄叫道：「我覺得我的鬥爭多麼猛烈！」莫札特對於自己所感到的鬥爭，從來沒有在音樂上說過是猛烈的。莫札特最本色的音樂中，就是說不是代表他這個或那個人物的音樂，而是純粹代表他自己的音樂中，你找不到憤怒或反抗，連一點兒口吻都聽不見，連一點兒鬥爭的痕跡，或者只是一點兒掙扎的痕跡都找不到。《G小調鋼琴與弦樂四重奏》的開場，《C小調幻想曲》的開場，甚至於《安魂曲》中的「哀哭」❸❾的一段，比起貝多芬的《C小調交響曲》來，又算得什麼？可是在這位溫和的大師的門上，跟在那位悲壯的大師門上，同樣由命運來驚心動魄的敲過幾下了。但這幾下的回聲並沒傳到他的作品裡去，因為他心中並沒去回答或抵抗那命運的叩門，而是向他屈服了。

莫札特既不知道什麼暴力，也不知道什麼叫做惶惑和懷疑，他不像貝多芬那樣，尤其不像華格納那樣，對於「為什麼」這個永久的問題，在音樂中尋求答案；他不想解答人生的謎。莫札特的樸

素，跟他的溫和與純潔都到了同樣的程度。對他的心靈而論，便是在他心靈中間，根本無所謂謎，無所謂疑問。

怎麼！沒有疑問沒有痛苦嗎？那麼跟他的心靈發生關係的，跟他的心靈協和的，又是哪一種生命呢？那不是眼前的生命，而是另外一個生命，一個不會再有痛苦，一切都會解決了的生命。他與其說是「我們的現在」的音樂家，不如說是「我們的將來」的音樂家，莫札特比華格納更其是未來的音樂家。丹納說得非常好：「他的本性愛好完全的美。」這種美只有在上帝身上才有，只能是上帝本身。只有在上帝旁邊，在上帝身上，我們才能找到這種美，才會用那種不留餘地的愛去愛這種美。但莫札特在塵世上已經在愛那種美了。在許多原因中間，尤其是這個原因，使莫札特有資格稱為超凡入聖（divine）的。

——法國音樂學者Camille Bellaique〔卡米耶・貝萊格〕著《莫札特》p.111-113。

一九五五年三月二十四日譯

論舒伯特 —— 舒伯特與貝多芬的比較研究
保爾・朗陶爾米著

要了解舒伯特，不能以他平易的外表為準。在嫵媚的帷幕之

下，往往包裹著非常深刻的烙印。那個兒童般的心靈藏著可驚可怖的內容，駭人而怪異的幻象，無邊無際的悲哀，心碎腸斷的沉痛。

我們必須深入這個偉大的浪漫派作家的心坎，把他一刻不能去懷的夢境親自體驗一番。在他的夢裡，多少陰森森的魅影同溫柔可愛的形象混和在一起。

舒伯特首先是快樂、風雅、感傷的維也納人。—— 但不僅僅是這樣。

舒伯特雖則溫婉親切，但很膽小，不容易傾吐真情。在他的快活與機智中間始終保留一部分心事，那就是他不斷追求的幻夢，不大肯告訴人的，除非在音樂中。

他心靈深處有抑鬱的念頭，有悲哀，有絕望，甚至有種悲劇的成分。這顆高尚、純潔、富於理想的靈魂不能以現世的幸福為滿足；就因為此，他有一種想望「他世界」的惆悵（nostalgy），使他所有的感情都染上特殊的色調。

他對於人間的幸福所抱的灑脫（detached）的態度，的確有悲劇意味，可並非貝多芬式的悲劇意味。

貝多芬首先在塵世追求幸福，而且只追求幸福。他相信只要有朝一日天下為一家，幸福就會在世界上實現。相反，舒伯特首先預感到另外一個世界，這個神秘的幻象立即使他不相信他的深切的要求能在這個生命按：這是按西方基督徒的觀點與死後的另一生命對

立的眼前的生命。中獲得滿足。他只是一個過客：他知道對旅途上所遇到的一切都不能十分當真。——就因為此，舒伯特一生沒有強烈的熱情。

這又是他與貝多芬不同的地方。因為貝多芬在現世的生活中渴望把所有人間的幸福來充實生活，因為他真正愛過好幾個女子，為了得不到她們的愛而感到劇烈的痛苦，他在自己的內心生活中有充分的養料培養他的靈感。他不需要借別人的詩歌作為寫作的依據。他的奏鳴曲和交響樂的心理內容就具備在他自己身上。舒伯特的現實生活那麼空虛，不能常常給他以引起音樂情緒的機會。他必須向詩人借取意境（images），使他不斷做夢的需要能有一個更明確的形式。舒伯特不是天生能適應純粹音樂（pure music）的，而是天生來寫歌（lied）的。——他一共寫了六百支以上。

舒伯特在歌曲中和貝多芬同樣有力同樣偉大，但是有區別。舒伯特的心靈更細膩，因為更富於詩的氣質，或者說更善於捕捉詩人的思想。貝多芬主要表達一首詩的凸出的感情（dominant senti-ment）。這是把詩表達得正確而完全的基本條件。舒伯特除了達到這個條件之外，還用各式各種不同的印象和中心情緒結合。他的更靈活的頭腦更留戀細節，能烘托出每個意境的作用（value of every image）。

另一方面，貝多芬非慘淡經營寫不成作品，他反覆修改，刪削，必要時還重起爐灶，總而言之他沒有一揮而就的才具。相反，

舒伯特最擅長即興，他幾乎從不修改。有些即興確是完美無疵的神品。這一種才具確定了他的命運：像「歌」那樣，短小的曲子本來最宜於即興。可是你不能用即興的方法寫奏鳴曲或交響樂。舒伯特寫室內樂或交響樂往往信筆所之，一口氣完成。因此那些作品即使很好，仍不免冗長拖沓，充滿了重複與廢話。無聊的段落與出神入化的段落雜然無存。也有兩三件興往神來的傑作無懈可擊，那是例外。── 所以要認識舒伯特首先要認識他的歌。

貝多芬的一生是不斷更新的努力。他完成了一件作品，急於擺脫那件作品，惟恐受那件作品束縛。他不願意重複：一朝克服了某種方法，就不願再被那個方法限制，他不能讓習慣控制他。他始終在摸索新路，鑽研新的技巧，實現新的理想。── 在舒伯特身上絕對沒有更新，沒有演變（evolution）。從第一天起舒伯特就是舒伯特，死的時候和十七歲的時候（寫《瑪葛麗德紡紗》的時代）一樣。在他最後的作品中也感覺不到他經歷過更長期的痛苦。但在《瑪葛麗德紡紗》中所流露的已經是何等樣的痛苦！

在他短短的生涯中，他來不及把他自然傾瀉出來的豐富的寶藏盡量洩漏；而且即使他老是那幾個面目，我們也不覺得厭倦。他大力從事於歌曲製作正是用其所長。舒伯特單單取材於自己內心的音樂，表情不免單調；以詩歌為藍本，詩人供給的材料使他能避免那種單調。

舒伯特的浪漫氣息不減於貝多芬，但不完全相同。貝多芬的浪漫氣息，從感情出發的遠過於從想像出發的。在舒伯特的心靈中，形象（image）占的地位不亞於感情。因此，舒伯特的畫家成分千百倍於貝多芬。當然誰都會提到《田園交響曲》，但未必能舉出更多的例子。

貝多芬有對大自然的感情，否則也不成其為真正的浪漫派了。但他的愛田野特別是為了能夠孤獨，也為了在田野中他覺得有一種生理方面的快感；他覺得自由自在，呼吸通暢。他對萬物之愛是有些空泛的（a little vague），他並不能辨別每個地方的特殊的美。舒伯特的感受卻更細緻。海洋，河流，山丘，在他作品中有不同的表現，不但如此，還表現出是平靜的海還是洶湧的海，是波濤澎湃的大江還是喁喁細語的小溪，是雄偉的高山還是嫵媚的崗巒。在他歌曲的旋律之下，有生動如畫的伴奏作為一個框子或者散布一股微妙的氣氛。

貝多芬並不超越自然界：浩瀚的天地對他已經足夠。可是舒伯特還嫌狹小。他要逃到一些光怪陸離的領域（fantastic regions）中去：他具有最高度的超自然的感覺（he possesses in highest degree the supernatural sense）。

貝多芬留下一支 *Erlking*（歌）❹的草稿，我們用來和舒伯特的 *Erlking* 作比較極有意思。貝多芬只關心其中的戲劇成分（dramatic elements），而且表現得極動人；但歌德描繪幻象的全部詩意，貝多

芬都不曾感覺到。舒伯特的戲劇成分不減貝多芬，還更著重原詩所描寫的細節：馬的奔馳，樹林中的風聲，狂風暴雨，一切背景與一切行動在他的音樂中都有表現。此外，他的歌的口吻（vocal accent）與伴奏的音色還有一種神秘意味，有他世界的暗示，在貝多芬的作品中那是完全沒有的。舒伯特的音樂的確把我們送進一個鬼出現的世界，其中有仙女，有惡煞，就像那個病中的兒童在惡夢裡所見到的幻象一樣。貝多芬的藝術不論如何動人，對這一類的境界是完全無緣的。

倘使只從音樂著眼，只從技術著眼，貝多芬與舒伯特雖有許多相似之處，也有極大的差別！同樣的有力，同樣的激動人心，同樣的悲壯，但用的是不同的方法，有時竟近於相反的方法。

貝多芬的不同凡響與獨一無二的特點在於動的力量（dynamic power）和節奏。旋律本身往往不大吸引人；和聲往往貧弱，或者說貝多芬不認為和聲有其獨特的表現價值（expressive value）。在他手中，和聲只用以支持旋律，從主調音到第五度音（from tonic to dominant）的不斷來回主要是為了節奏。

在舒伯特的作品中，節奏往往疲軟無力，旋律卻極其豐富、豐美，和聲具有特殊的表情，預告舒曼、李斯特、華格納與弗蘭克的音樂。他為了和弦而追求和弦，——還不是像德布西那樣為了和弦的風味，——而是為和弦在旋律之外另有一種動人的內容。此外，

舒伯特的轉調又何等大膽！已經有多麼強烈的不協和音（弦）！多麼強烈的明暗的對比！

在貝多芬身上我們還只發見古典作家的浪漫氣息。——純粹的浪漫氣息是從舒伯特開始的，比如渴求夢境，逃避現實世界，遁入另一個能安慰我們拯救我們的天地：這種種需要是一切偉大的浪漫派所共有的，可不是貝多芬的。貝多芬根牢固實的置身於現實中，決不走出現實。他在現實中受盡他的一切苦楚，建造他的一切歡樂。但貝多芬永遠不會寫《流浪者》那樣的曲子。我們不妨重複說一遍：貝多芬缺少某種詩意，某種煩惱，某種惆悵。一切情感方面的偉大，貝多芬應有盡有。但另有一種想像方面的偉大，或者說一種幻想的特質（a quality of fantasy），使舒伯特超過貝多芬。

在舒伯特上，所謂領悟（intelligence）幾乎純是想像（imagination）。貝多芬雖非哲學家，卻有思想家氣質。他喜歡觀念（ideas）。他有堅決的主張，肯定的信念。他常常獨自考慮道德與政治問題。他相信共和是最純潔的政治體制，能保證人類幸福。他相信德行。便是形而上學的問題也引起他的興趣。他對待那些問題固然是頭腦簡單了一些，但只要有人幫助，他不難了解，可惜當時沒有那樣的人。舒伯特比他更有修養，卻不及他胸襟闊大。他不像貝多芬對事物批判態度。他不喜歡作抽象的思考。他對詩人的作品表達得更好，但純用情感與想象去表達。純粹的觀念（pure ideas）使他害怕。世界的和平，人類的幸福，與他有什麼相干呢？政治與他

有什麼相干呢？對於德行，他也難得關心。在他心目中，人生只是一連串情緒的波動（a series of emotions），一連串的形象（images），他只希望那些情緒那些形象盡可能的愉快。他的全部優點在於他的溫厚，在於他有一顆親切的，能愛人的心，也在於他有豐富的幻想。

　　在貝多芬身上充沛無比而爲舒伯特所絕無的，是意志。貝多芬既是英雄精神的顯赫的歌手，在他與命運的鬥爭中自己也就是一個英雄。舒伯特的天性中可絕無英雄氣息。他主要是女性性格。他缺乏剛強，渾身都是情感。他不知道深思熟慮，樣樣只憑本能。他的成功是出於偶然。按：這句話未免過分，舒伯特其實是很用功的。他並不主動支配自己的行爲，只是被支配。就是說隨波逐流，在人生中處處被動。他的音樂很少顯出思想，或者只是發表一些低級的思想，就是情感與想像。在生活中像在藝術中一樣，他不作主張，不論對待快樂還是對待痛苦，都是如此，—— 他只忍受痛苦而非控制痛苦，克服痛苦。命運對他不公平的時候，你不能希望他挺身而起，在幸福的廢墟之上憑著高於一切的意志自己造出一種極樂的境界來。但他忍受痛苦的能耐其大無比。對一切痛苦，他都能領會，都能分擔。他從極年輕的時候起已經體驗到那痛苦，例如那支精采的歌《瑪葛麗德紡紗》。他盡情流露，他對一切都寄與同情，對一切都推心置腹。他無窮無盡的需要宣泄感情。他的心隱隱約約的與一切心靈密切相連。他不能缺少人與人間的交接。這一點正與貝多芬

相反：貝多芬是個偉大的孤獨者，只看著自己的內心，絕對不願受社會約束，他要擺脫肉體的連繫，擺脫痛苦，擺脫個人，以便上升到思考中去，到宇宙中去，進入無掛無礙的自由境界。舒伯特卻不斷的向自然按：這裡的自然包括整個客觀世界，連自己的肉體與性格在內。屈服，而不會建造（觀念）（原文是大寫的 Idea）來拯救自己。他的犧牲自有一種動人肺腑的肉的偉大，而非予人以信仰與勇氣的靈的偉大，那是貧窮的偉大，寬恕的偉大，憐憫的偉大。他是墮入浩劫的可憐的阿特拉斯（Atlas）❹。阿特拉斯背著一個世界，痛苦的世界。阿特拉斯是戰敗者，只能哀哭而不會反抗的戰敗者，丟不掉肩上的重負的戰敗者，忍受刑罰的戰敗者，而那刑罰正是罰他的軟弱。我們盡可責備他不夠堅強，責備他只有背負世界的力量而沒有把世界老遠丟開去的力量。可是我們仍不能不同情他的苦難，不能不佩服他浪費於無用之地的巨大的力量。

　　不幸的舒伯特就是這樣。我們因為看到自己的肉體與精神的軟弱而同情他，我們和他一同灑著辛酸之淚，因為他墮入了人間苦難的深淵而沒有爬起來。

　　《羅莎蒙達 —— 間奏曲第二號》（*Rosamunde-Intermezzo No.2*）

《即興曲》第三首（*Impromptu No.3*）

蕭邦的演奏 —— 後人演奏的蕭邦及其他

蕭邦的演奏是詩意的惆悵（poetic melancholy），幻想的飛騰，這過於感官的甜美（sensuous sweetness）。他的變化無定的情緒，反映在他無窮的音色，反映在他任性的節奏中間。樂器在他手中所發生的效果，完全是新的，無以名之的，正如帕格尼尼手裡的小提琴一樣。他的音樂中有些沒有輕重可言，流動的，如霧靄般的，瞬息消逝的成分，像他的人一樣不讓你捉摸住。

他的彈性十足的，伸縮性極大的，可是又小又瘦的手，手指的指骨略微有些突出，能若無其事的按到十度。《C大調練習曲》可爲證明。黑勒（Stephen Heller）說：「看到蕭邦的小手占據了三分之一鍵盤，眞是奇觀。好比一條蛇張著嘴，預備把一隻兔子囫圇吞下去似的。」他彈《降A大調波洛奈茲》中的octaves，舒服得不得了，但是彈得Pianissimo。話說說回來，彈他的音樂有許多種的鋼琴家，有許多種的風格，只要能有詩意的音樂感，有合乎邏輯的，眞誠的

表現，都是值得歡迎的。米庫利（Mikuli）肯定的說，蕭邦彈 cantabile 的 tone 是 immense。據歷史記載，他的音 tone 並不小，雖然不是我們這個時代的樂隊一般的 tone。而且那時法國造的機件（action）很輕的樂器，也不可能發出巨大的音響。再說，蕭邦所追求的是（質），不是（量）。他的十只手指，每只都像一個極細膩的不同的嗓子，十指加在一起，就像晨星一樣的歌唱。

李斯特最近原本，當然彈起蕭邦來，沒有人能比。但蕭邦說他對於 text 太隨意更改。安東‧魯賓斯坦在有名的七大獨奏會中彈了不少蕭邦，老輩人還有一部分不承認他是真正能表演蕭邦的鋼琴家。蕭邦的嫡傳弟子，喬治‧瑪蒂阿斯認為魯賓斯坦的 touch too full，太豐滿，他的音響太大，太近於雷鳴。因此就缺少蕭邦樂曲中的「非人間的」氣息。一個像陶西格（Carl Tausig）那樣無懈可擊的藝術家，本身就是波蘭人，充滿了異國情調，恐怕也不見得能為蕭邦稱賞。

蕭邦彈奏自己的作品，常常乘興改動，而老是使聽的人出神。魯賓斯坦把 *Barcaroue* 的 coda 彈得絕妙，但哈萊（Charles Halle）說魯賓斯坦是 clever 而非 Chopinesque。他在一八四八年二月蕭邦在巴黎最後一次的演奏會中，聽他自己把 *Barcarolle* 中間的兩段 forte 彈成 pianissimo，而且 with all sorts of dynamic finesse。

蕭邦的許多寫景，例如《搖籃曲》與《船歌》的節奏，暗示性相當強；《降 A 大調練習曲》中牧童在山洞中吹笛，躲著外面的雷

雨；《F小調練習曲》（Op.25.No.2）中間明明有喁語可聽見；《圓舞曲》《瑪祖卡》《波洛奈茲》……等中間的舞蹈的象徵，表現得非常奇妙；《葬禮進行曲》內的鐘聲，《降B小調奏鳴曲》最後一樂章中的磷火（或者說鬼出現—— 這一段我不熟，故不知如何譯才合適）幽美的 *Butterfly Etude*，《降E小調練習曲》（Op.25）中不斷的喁語，《F大調練習曲》（Op.25）中銀鈴般跳躍的蹄聲，《C大調練習曲》（Op.10.No.7）中閃爍的火焰《降D大調圓舞曲》中的紡績，《降B小調詼諧曲》中那段旋風一般衝擊的半音階 double notes，——都不是有意的模仿，而是自然界的音響，很自然的過渡到意識界。

他不能算一個風景畫家，但面對著大自然，他能很熟練的運用他的畫筆。他描寫氣霧，夜晚的室外風光，手段巧妙之極；而描寫超人的幻景，給你神經上來一個出其不意的刺激，他尤其拿手。我們不能忘了，在蕭邦的時代，拜倫式的姿態，愛好 horrible 和 grandiose 的風氣極盛，德拉克洛瓦（Delacroix）的畫，Jean Paul Richter 寫的詩（心中的確浸透了月光，浸透了眼淚），蕭邦不能完全避免同時代人的影響。

他當然是結束了一個時代，像華格納一樣。假定節奏的衝動不是那麼強烈，蕭邦的音樂可能鬆弛下來，化為一片芬芳的印象主義的東西，像十九世紀末到二十世紀初的法國音樂家，也可能像他們一樣喜歡冷靜的裝飾意味。習氣，蕭邦是有的。哪個大音樂家沒有習氣呢？但希臘氣息使蕭邦永遠不會沉醉於醜惡的崇拜（cult the

ugly）和形式的解體（formless）。

〔摘自 Schirmer' Chopin Edition〔席爾默的蕭邦版本〕前面的

Frédéric-Francois Chopin《弗雷德雷克‧弗朗索瓦‧蕭邦》〕

一九五六年一月二十二日 譯

論蕭邦的隨意速度

一個很微妙的問題，便是節奏自由的問題，即所謂「隨意速度」（tempo rubato）。這種節奏的伸縮，貝多芬在後期作品中已經用過。Op.97的《三重奏》，Op.106的《奏鳴曲》都有寫明 rubato 的地方。據孟德爾頌的記載，Ertmann 埃特曼（1781-1849），德國女鋼琴家。彈 Op.101《奏鳴曲》（貝多芬是把這支樂曲題贈給 Ertmann 的），就是用這種 rubato 的風格。

李斯特提到蕭邦的 rubato 時，說道：「在他的演奏中間，蕭邦能夠使那種或是中心感動的、或是幽怨的、或是氣喘吁吁的震顫，沁人心脾，直打到你的心坎裡，使你覺得自己近於超現實的生靈。……他老是使他的旋律波動不已，彷彿一葉輕舟在洶湧的波濤上載沉載浮；或者使他的旋律徘徊蕩漾，好比一個天上的神仙，在我們

這個物質的世界上突然之間出現。這種演奏方式，蕭邦在作品中是用 tempo rubato 兩字指明的，那是他的天才演奏（virtuosity）的特殊標記。所謂 tempo rubato 是一種隱蔽的、斷續的時速，是一種柔婉自如的（supple）、突兀的（abrupt）、慵懶的節奏，同時又是動盪不已的節奏，像火焰受著空氣的刺激，像一片漣波輕漾的田中，麥穗受著輕風拂弄，像樹梢被一陣尖厲的風吹得左右搖擺。

「可是 tempo rubato 這個名詞，對懂得的人用不著多說，對不懂的人簡直毫無意義（tells nothing to them）……蕭邦在以後的作品中根本不寫這兩個字了，他深信只要能體會的人，不會猜不到這個「不規則的規則」。所以他的全部作品，彈的時候都需要運用這種抑揚頓挫、婀娜婉轉的擺動，那是你沒有親自聽見，不容易找到竅門的。他似乎極想把這種祕訣教給他所有的學生，尤其他的同胞，他更想把他靈感的呼吸傳授給他們。他們 —— 特別是她們 —— 的確能夠憑著他們（或她們）對於一切有關感情與詩意的天賦，抓住蕭邦的這個呼吸。」（此段與你 ❷ 信中所說「要了解蕭邦，一定先要能了解詩」完全相符。）

可見 tempo rubato 是一種自由的聲調，像生命的節奏與思想的節奏一樣婉轉自如，而決不是打破拍子。另外一種錯誤是把節奏變得毫無生氣，平淡無味。史脫萊休太太寫道：「蕭邦最注重拍子的正確；最恨萎靡和拉慢，把 tempo rubato 變做過分的 ritardandos。」有一次，一個鋼琴家彈得像要死下來一般，蕭邦挖苦他說：「請你坐

著好不好！」喬治・瑪蒂阿（Georges Marhias）說得更清楚：「蕭邦往往要伴奏部分的音樂，拍子絕對正確，而歌唱部分的（singing part）表現自由，表現時速的變動。」蕭邦親口說過：「你的左手要成為你的樂隊指揮，從頭到尾打著拍子。」

但演奏家的蕭邦與作曲家的蕭邦是血肉相連的。他的演奏訣竅，從他的音樂中同樣可體會到。作品的交錯連繫，表示他的 legato。不斷的運用延緩❸與花音❹，把許多和弦化在一起。旋律本身就有許多震顫的氣息，相當於 tempo rubato。有些音樂像是石頭雕成的，但這塊石頭像日光之下的楊柳，會顫慄發抖的。歌唱部分的自由伸縮與拍子的絕對正確，同樣表現在他的音樂裡。你分析之下，一定會奇怪他的樂句（periods）那麼固定。蕭邦的句子是最整齊的❺，同時也是最流動、最輕靈，像空氣一樣。

這種雙重性（或二元性），說明白些是矛盾性，以李斯特的看法，大概跟斯拉夫的民族性有關。蕭邦從來不能跟自己一致。他會同時快樂與憂鬱，也能從悲傷一變而為狂熱。正在歌唱一支幽美的詠嘆調的時候，忽然會來一陣騷亂的衝動。他的人是不平衡的，常在顫慄之中，透明的，變化不定的。

〔譯自 Henri Bidou（亨利・皮杜）《蕭邦》208-212 頁〕

關於表演蕭邦作品的一些感想
傑維茲基著

> 本文作者傑維茲基（Z.Drzewiecki）爲當代波蘭有名的
> 鋼琴教授，曾任克拉可夫音樂院院長，爲國際蕭邦鋼琴競
> 賽會發起人之一，前後五屆均任評判委員，第四、第五
> （即本屆）兩屆並任評判委員主席，現年已經七十五歲。本
> 文發表於本屆蕭邦競賽會紀念冊上，承作者寄贈一份，爰
> 爲譯出，以供國內音樂界參考。
>
> —— 譯者識

　　表達大作曲家的作品會引起許多難題。要解決這些難題，必須
對產生作品的時代，作家的表現方法，體裁的特點，引起我們現代
人共鳴的原因，都有深刻的了解。表達蕭邦的音樂也不能例外。

　　無論哪一國的鋼琴家的曲碼（répertoire）裡頭，蕭邦都占著重要
地位。原因並不僅僅在於蕭邦的作品特別和鋼琴合適，音樂會和廣
播電台的聽眾特別被蕭邦的音樂感動；而尤其在於蕭邦音樂的美，
在於它的詩意和韻味，在於表情和調性的富於變化，在於始終與內
容化爲一片的、形式的開展。但所有表達蕭邦的鋼琴家，並不都有

資格稱爲蕭邦專家，雖然絕對準確的表達標準是極難規定，甚至於不可能規定的。一方面，隨著音樂表現方法的發展，隨著鋼琴音響的進步與機械作用的日趨完美，隨著美學觀念的演變，大家對蕭邦作品的了解也不斷的在那裡演變。另一方面，關於他作品的表達，世界上有各種不同的見解同時存在。這是看表達的人的個性和反應而定的；有的傾向於古典精神，有的傾向於浪漫氣息，有的傾向於現派；其實，一切樂曲的表達，都有這些不同的觀念在不同的程度上表現出來。

因此，在藝術領域內我們得到一個結論，若要不顧事實，定出一些嚴格的科學規則，那可不用嘗試，注定要失敗的。肯定了這一點，我們就會找另外一條路徑去了解蕭邦，這路徑是要抓住他音樂的某特徵，可以作爲了解他作品的關鍵的特徵。看看蕭邦在十九世紀音樂史中所占的地位，即使是迅速的一瞥，也能幫助我們對於問題的了解。最流行的一種分類法，是把蕭邦看作一個浪漫派。這評價，從時代精神和當時一般的氣氛著眼，是準確的，但一考慮到蕭邦的風格，那評價就不準確了，因爲浪漫主義這個思潮顯然已趨沒落，把蕭邦局限在這個狹窄的思想範圍以內，當然是錯誤的。

蕭邦的音樂以革新者的姿態走在時代之前，調的體系（tonal system）的日趨豐富是由它發端的，它的根源又是從過去最持久最進步的傳統中引伸出來的：蕭邦認爲莫札特是不可幾及的「完美」榜樣，巴赫的《平均律鋼琴曲集》是他一生鑽研的對象。

至於蕭邦作品的內容和它的表現方法，可以說是用最凝煉最簡潔的形式，表現出最強烈的情緒的精準；浩瀚無涯，奇譎恣肆的幻想，像晶體一樣的明澈；心靈最微妙的顫動和最深邃的幽思，往往緊接著慷慨激昂的英雄氣魄，和熱情洶湧的革命精神；忽而是無憂無慮，心花怒放的歡樂，忽是淒涼幽怨，惘然若失的夢境；鏤刻精工的珠寶旁邊，矗立著莊嚴雄偉的廟堂。

的確，在蕭邦的作品中，沒有一個小節沒有音樂，沒有一個小句只求效果或賣弄技巧的。這幾句話就有不少教訓在裡頭。體會他的思想，注意他的見解演變的路線，他的學生和傳統留下來的、當時人的佐證，卓越的蕭邦演奏家的例子：凡此種種，對於有志了解他不朽的作品的藝術家，都大有幫助。只有在蕭邦最全面的面貌之下去了解他的作品，才能說是確當的，忠實的，至少不會有錯誤的看法。

在蕭邦的作品中，愛好抒情的人能發現無窮的詩意與感情；愛好史詩的人能找到勇猛的飛翔，戰鬥的衝動，甘美的恬靜；喜歡古典精神的人可以欣賞到適如其分的節度，條理分明的結構；長於技巧的人會發現那是最能發揮鋼琴特性的樂曲。

蕭邦雖然受當時人的慫恿，從來沒寫作歌劇。但他從小極喜愛這種音樂形式使他的作品受著強烈的影響，例如他那些可歌可詠的樂句，特別富於歌唱意味的篇章與裝飾音，以及行雲流水般的伴奏，—— 據他自己說，某些作品主要的美，往往就在伴奏中間。他愛好歌劇的傾向還有別的痕跡可尋：他的作品中前後過渡的段落，

在曲調上往往是下文的伏筆；或者相反的，表面純屬技術性的華彩伴奏（figuration），事實上卻含有許多交錯的圖案與鋪陳。凡是以虔誠的心情去研究蕭邦作品的鋼琴家，都應當重視作者的表情是樸素的，自然的；過分的流露感情，他是深惡痛絕的；也該注意到他的幽默感，他的靈秀之氣，他極愛當時人稱賞的文雅的風度，以及他對於鄉土的熱愛。惟其如此，他終能從祖國吸收了最可貴的傳統，感染了反映本國的山川、人物和最眞實的民謠的風土氣候。

　　以上的感想既不能把這個題目徹底發揮，也不是爲表達蕭邦的「確當的風格」定下什麼規律，或者加以限制；因爲對於內容的「豐富」與表現方法的「完美」，一般個性往往不同的藝術家都有不同的看法。事實上，這種情形不但見之於派別各異的鋼琴家，並且見之於同一派別的鋼琴家；波蘭人演奏蕭邦的情形便是很明顯的例子。最傑出的名家如帕德列夫斯基，斯里文斯基，米卻洛夫斯基，約瑟夫・霍夫曼，伊涅斯・弗列曼，阿圖爾・魯賓斯坦；中年的一輩如亨利克・斯托姆卡，斯丹尼斯羅・斯比拿斯基，約翰・埃基歐❹；以及一九四九年得第四屆競賽獎的前三名，哈列娜・邱尼—斯丹番斯卡，巴巴拉・埃斯—蒲谷夫斯加和華特瑪・瑪西斯修斯基❹，他們的風格都說明：不但以同一時代而論，各人的觀念即有顯著的差別，而且尤其是美學標準與一般思潮的演變，能促成不同的觀念。

　　沒有問題，與蕭邦的精神最接近的鋼琴家，一定是不濫用他的音樂來炫耀技巧的（炫耀技巧的樂趣固然很正當，但更適宜於滿足

炫耀技巧的欲望的鋼琴樂曲，在蕭邦以外有的是）。大家也承認，與蕭邦的精神接近的鋼琴家，是不願意把他局限在一種病態的感傷情調以內，而結果變成多愁多病的面目的；他們對於複調式的過渡段落，伴奏部分的流暢與比重，裝飾音所隱含的歌唱意味，一定都能了解它們的作用和意義；他們也一定尊重作者所寫的有關表情的說明，能感染到作者所表現的情緒與風土氣氛。樸素，自然，每個樂句和樂思的可歌可詠的特性，運用 rubato 的節制與圓順，都應當經過深思熟慮，達到心領神會的境界。

值得注意的還有別的問題，例如：鋼琴音響的天然的限度，決不能破壞：不論是極度緊張的運用最強音而使樂器近乎「爆炸」，還是為了追求印象派效果，追求「煙雲飄渺」或「微風輕揚」的意境，而使琴聲微弱，渺不可聞；都應當避免。凡是歪曲樂思，超出適當的速度的演奏，亦是大忌；所謂適當的速度，是可以在某種音響觀念的範圍之內，加以體會而固定的。

世界各國真正長於表達蕭邦的大家，對於這個天才作曲家留下的寶藏，所抱的熱愛與尊敬的心，無疑是一致的，過去如此，現在也如此。所不同的是，我們這時代的傾向，是要把過去偉大的作品表現出它們純粹的面目，擺脫一切過分的主觀主義，既不拘束表情的真誠，也不壓制真有創造性的，興往神來的表演。

一九五五年三月五日譯

❶ 布魯諾‧瓦爾特（1876-1962），德國著名指揮家。
❷ 托馬斯‧比徹姆（1879-1961），英國著名指揮家。
❸ 弗里克塞（1914-1963），匈牙利指揮家。
❹ 克里普斯（1902-1974），奧地利指揮家。
❺ 謝爾切恩（1891-1966），德國指揮家。
❻ 莉莉‧克勞斯（1905-1986），美籍匈牙利鋼琴家。
❼ 施納貝爾（1882-1951），奧地利鋼琴家和作曲家。
❽ 費布爾（1886-1960），瑞士鋼琴家和指揮家。
❾ 列巴蒂（1917-1950），羅馬尼亞鋼琴家和作曲家。
❿ 奇科利尼（1925-），法籍義大利鋼琴家。
⓫ 哈斯奇爾（1895-1960），羅馬尼亞鋼琴家。
⓬ 威利‧博斯考斯基（1909-），奧地利提琴家和指揮家。
⓭ 艾薩克‧斯特恩（1920-2001），美籍俄國提琴家。
⓮ 戈德堡（1909-），美籍波蘭提琴家和指揮家。
⓯ 保羅‧貝克（1882-1937），德國音樂評論家和作家
⓰《費黛里奧》，又名《夫婦之愛》，貝多芬寫的三幕歌劇。
⓱《魔彈射手》，德國作曲家章伯（1786-1862）寫的三幕歌劇。
⓲ 塞西爾‧格雷（1895-1951），英國評論家和作曲家。
⓳ 本文原載羅曼‧羅蘭著：《古代音樂家》，譯文根據巴黎 Hachette 一九二七年版。
⓴ 薩爾茲堡是莫札特出生的城市。
㉑ 莫札特的父親反對兒子脫離薩爾茲堡總主教，寫信去責備他，他就用這種口吻答覆父親。
㉒ 見一七八八年七月十七日信。—— 他寫給管區堡的信，表示他老是缺少錢。他害著病，妻子也病了，孩子又不少，家裡沒錢。音樂會的收入少得可憐。為音樂會募款的單子在外邊傳來傳去半個月，只有一個人寫上名字。莫札特以傲氣而論是羞於乞援的，但是沒有辦法，只有向人乞援：「如果你丟下我們不管，我們就完了。」（一七八九年十月十二、十四日信）

㉓ 一七七八年七月九日，他寫信給父親，報告母親死在巴黎的消息，寫得沉痛之極。但在同一信中講起一椿笑話的時候，他又心花怒放的大笑了。

㉔ 「你不必擔心你所說的通俗性：除了驢子耳朵以外，各種人所需要的東西，我的歌劇中都應有盡有了。」（一七八○年十二月十六日信）「這兒那兒，有些段落只有內行聽了才會滿意，雖然他們的滿意，但它們也是爲外行人寫的；我當然也應該使他們滿意，雖然他們的滿意是莫名其妙的。」（一七八二年十二月二十八日）「我歌劇中已經寫好的部分，到處大受歡迎；因爲我懂得我的群眾。」（一七八一年九月十九日）「然後（指《後宮誘逃》的第一幕末尾）來一段極輕的 pianissimo，很快的段落，然後是音響很大的結尾。——一幕完了的時候，總得這樣來一下：聲音愈多愈好，時間愈短愈好；這樣，聽眾的采聲才不至於冷下去。」（一七八一年九月二十六日）

㉕ 莫札特時代的音樂聽眾，多半是貴族階級和資產階級。不是眞正的人民大眾。

㉖ 我絕對不是說莫札特不用功。他自己對柯合茲說（一七八七），沒有一個音樂名家的作品，他不是徹底研究過，並且經常瀏覽的。他又說：「沒有人對於作曲的研究下過我這樣的功夫。」——但音樂的創作對莫札特從來不是一種工作，而是像花一樣自然而然的開放出來的。

㉗ 我們在上文已經提到，他要活著的確需要費很大的勁，受很大的痛苦。

㉘ 莫札特自一七六六至一七九一年死的那一年爲止，共寫了二十二齣樂劇。其中最著名的有六齣，寫作年代都在一七八○年以後。

㉙ 但他仍舊有很好的修養。他懂得一些拉丁文，學過法文、義大利文、英文。他念過法奈龍的《丹萊瑪葛》，提到過莎士比亞的《哈姆雷特》。藏書中有莫里哀和曼塔斯太士的戲劇，奧維特和幾個德國詩人的集子，維特烈二世的作品，——另外還有數學和代數的書，那是莫札特特別感興趣的。但他雖然興趣比多芬廣泛，知識比貝多芬豐富，卻沒有貝多芬那種文學的直覺和對於詩歌的愛好。

㉚ 這是《後宮誘逃》中第三支詠嘆調。

㉛ 就因爲莫札特只是個音樂家，所以覺得便是詩歌與音樂的最後一些聯繫還會妨礙他的自己，而想要打破歌劇的形式。像盧梭在一七七三年所

擬議的，以一種樂劇來代替歌劇，莫札特稱之為雙重劇（duo drame）。意思是把詩歌與音樂放在一起，但是並不攜手，而各自走著兩條平行的路：

「我老想寫一齣 duo drame，其中並無歌唱，只有朗誦，音樂則像一種必不可少的詠嘆調，不時寫一些有音樂伴奏的說白。那一定可以給人極好的印象。」（一七七八年十一月十二日）

㉜ 我們批判莫札特的時候，永遠不能忘記要把他精純的旋律，和像框子一般圍繞在旋律四周的、公式化的套語分開來看，那些套語趣味都不惡，但有時不免庸俗：它們的作用是要讓只能欣賞發亮的水銀的群眾，也能容忍那些太細膩而他們無法體會的美。莫札特自己就在書中告訴我們，希望讀者不要因為一支樂曲的結尾有了些陳言濫調，而懷疑整個樂曲的真誠。莫札特只有在次要的場合讓步；對於他心靈深處的東西，他珍惜的東西，那是他連一分一毫都不讓步的。

㉝ 除非他有時為了要掙幾塊錢而寫一曲奏鳴曲或是一支 Adagio。

㉞ 義大利畫家佩魯吉諾（1446-1524），為拉斐爾的老師。

㉟ 《費加洛婚禮》是莫札特根據法國喜劇家博馬舍的原作改編的。

㊱ 莫里哀也用唐・璜的題材寫過一部有名的喜劇，故作者在此以莫里哀與莫札特作比較。

㊲ 對於莫札特，這些名稱是有實際區別的。他在一七八一年六月十六日信中說：「你以為我會用我寫正經歌劇（cpéra sérieux）的方法，去寫詼諧喜歌劇（opéra comique）嗎？在正經的歌劇中，需要大量的學識，打渾的話愈少愈好，在滑稽歌劇中卻需要大量的詼諧與打渾，表示學識的部分少愈好。」

㊳ 作品是靈魂的小影，便是一種和諧。下文所稱「這種和諧」指此。

㊴ 這是《安魂曲》Requiem 中一個樂章的表情名稱，叫做 lagrimoso。

㊵ 譯者注：Erlking 在日耳曼傳說中是個狡猾的妖怪，矮鬼之王，常在黑森林中誘人，尤其是兒童。歌德以此為題材寫過一首詩。舒伯特又以歌德的詩譜為歌曲。（黑森林是德國有名的大森林，在萊茵河以東。）

㊶ 阿特拉斯是古希臘傳說中的國王，因為與巨人一同反抗宙斯，宙斯罰他永遠作一個擎天之柱。雕塑把他表現為肩負大球（象徵天體）的大力士。

㊷ 係指傅聰。

㊸ 「延緩」是和聲學上的術語，凡一個和弦中的一個或幾個音要在以後才
顯得明白的，叫做「延緩」例如：

㊹ 花音是旋律的一種裝飾本音未出現之前，先來一個近似的音，或高或
低，與和聲不相天的：

㊺ 以四個小節或四的倍數（如八、十二、十六等）為一樂句的稱為「整齊」
的樂句。蕭邦的句法往往是一個整句（period）包括兩句（phrase），每
句包括兩小節（incidental clause），每小節包括兩個樂旨（motif）。第二
小節重複第一樂旨而改變第一樂旨。第二句（phrase）重複第一小節而
後改變第二小節。彷彿跳舞的時候，一個男人在當中更換舞伴。

㊻ 斯托姆卡得第一屆（一九二七）蕭邦競賽的《瑪祖卡》獎（競賽規定，對最優秀的《瑪祖卡》演奏另設獎勵名額），斯比拿斯基得第一屆第二獎（第一獎爲蘇聯名鋼琴家奧勃林）。以上二人現均爲波蘭有名的鋼琴教授。埃基歐（亦波蘭籍）得第三屆（一九三七）第八獎。

㊼ 邱尼—斯丹番斯卡（波蘭籍）與埃斯—蒲谷夫斯加（波蘭籍）二人並得第四屆第一獎，瑪西斯修斯基得第四屆第二獎。三人均係女性。

國家圖書館出版品預行編目資料

傅雷音樂講堂：認識古典音樂／傅雷著.
--二版--台北市：三言社出版：
家庭傳媒城邦分公司發行, 2009.07
面； 公分. --（藝術叢書；FI1008）
ISBN 978-986-235-042-3（平裝）
1. 音樂　2. 古典樂派　3. 文集
910.7　　　　　　　　　　　　98011410

藝術叢書　FI1008

傅雷音樂講堂
認識古典音樂

作　　　　者	傅雷
編　　　　者	傅敏
總　編　輯	劉麗真
主　　　編	陳逸瑛、顧立平
特　約　編　輯	陳靜惠
封　面　設　計	陳瑀聲

發　行　人	涂玉雲
出　　　版	三言社
製　　　作	臉譜出版
	城邦文化事業股份有限公司
	台北市中正區信義路二段213號11樓
	電話：886-2-23560933　傳真：886-2-23419100
發　　　行	英屬蓋曼群島商家庭傳媒股份有限公司城邦分公司
	台北市中山區民生東路二段141號2樓
	客服服務專線：886-2-25007718；25007719
	24小時傳真專線：886-2-25001990；25001991
	服務時間：週一至週五上午09:30-12:00；下午13:30-17:00
	劃撥帳號：19863813　戶名：書虫股份有限公司
	讀者服務信箱：service@readingclub.com.tw
香港發行所	城邦（香港）出版集團有限公司
	香港灣仔駱克道193號東超商業中心1樓
	電話：852-25086231　傳真：852-25789337
	E-mail：hkcite@biznetvigator.com
馬新發行所	城邦（馬新）出版集團 Cité (M) Sdn. Bhd. (458372 U)
	11, Jalan 30D/146, Desa Tasik, Sungai Besi, 57000 Kuala Lumpur, Malaysia
	電話：603-90563833　傳真：603-90562833
二　版　一　刷	2009年7月14日

城邦讀書花園
www.cite.com.tw

定價：360元
（本書如有缺頁、破損、倒裝、請寄回更換）

本書繁體中文版由傅敏先生正式授權台灣三言社出版發行